미술관에서 만난
범죄 이야기

미술관에서 만난
범죄 이야기

이미경 지음

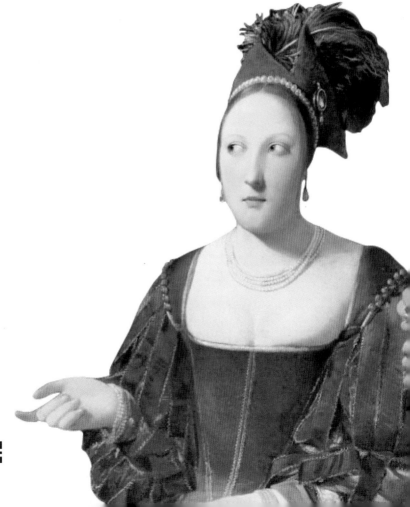

드록

프롤로그

미술과 범죄, 극단의 세계

서양 미술에서 화가들이 매춘부를 모델로 고용하는 것은 흔한 일이었다. 작가들은 매춘부를 모델로 성모 마리아, 비너스와 같은 성스러운 이미지를 그렸다. 이러한 행위는 당시 미술계에서 관행이었다. 그러나 이 분위기는 1863년 에두아르 마네(Édouard Manet, 1832-1883)의 〈올랭피아〉에서 큰 난관에 봉착했다. 왜냐하면 매춘부 올랭피아를 '매춘부 올랭피아'로 그렸기 때문이다. 당시 부르주아들은 자신들의 민낯이 미술관이라는 공개적인 장소에 그대로 드러나는 것을 참을 수 없었다. 부르주아들은 매춘부를 천하게 생각했지만 실제로는 매춘부와 정을 통하는 일이 많았기 때문이다. 사람들은 살롱에 걸린 〈올랭피아〉를 향해 지팡이로 콕콕 쑤시며 어떻게 이 천하고 상스러운 그림을 전시할 수 있냐고 비난했다.

리얼리티를 향한 큰 걸음을 뗀 마네의 작품은 이렇게 혹독한 신고식을 치렀다. 그러나 마네의 〈올랭피아〉는 근대 시민의 현재와 그들의 삶을 거울처럼 똑같이 비춘 것으로, 더 이상 위선으로 포장된 미술이 아닌 솔직한 그림을 그려야 한다는 마네의 성명서였다. 오늘날 〈올랭피아〉는 서양 미술사에서 한 획을 그은 작품으로 기록되어 있다.

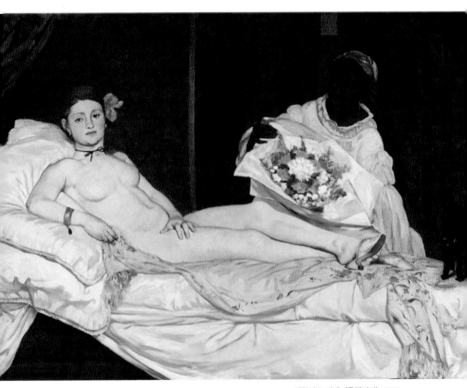

에두아르 마네, 《올랭피아》, 1863,
캔버스에 유채, 130.5×190cm, 파리 오르세 미술관.

범죄 이야기도 그렇다. 그동안 살인, 납치, 유괴, 강간, 성폭행과 같은 범죄 이야기는 신화나 성서 속에서 비일비재했다. 신화나 성서 속에서 범죄의 두려움, 폭력성, 잔혹함 등은 먼 나라 먼 시대 이야기로 현실에 와닿지 않았다. 오히려 신화나 성서 속 폭력, 폭행, 범죄 이야기는 때로는 아름답게, 때로는 감미롭게 포장될 때가 많았다. 그 결과 카라바조, 루벤스, 고야, 터너, 드가, 세잔, 마티스, 피카소의 작품에서 폭력과 범죄는 미화되었다. 그러나 어떻게 살인, 납치, 성폭행, 참수 등 폭력적이고 소름 끼치는 장면이 아름다울 수 있는가? 범죄는 아름답게 포장될 수 없다. 범죄는 가해자와 피해자가 동시에 존재하기 때문이다. 오늘날 '미'의 범주는 '추'도 포함한다. 추하지만 인정해야 하는 우리 삶의 어두운 이면, 이제는 미술 속에 드러난 불편한 범죄 이야기를 되짚어 볼 때가 되었다.

실제로 일어난 납치, 살인, 강간, 폭행 등의 소재는 잔혹함과 두려움, 공포 등의 감각을 그대로 전달한다. 심지어 예술가들 가운데 실제로 본인이 범죄를 저지르는 경우도 허다했다. 일례로 필리포 리피는 순진한 어린 수녀를 꼬드겨 성폭행을 저지르는가 하면 첼리니와 카라바조는 살인 전과자였으며 로트레크와 피카소는 성을 매수한 바 있다. 특히 신화나 성서 속 이야기는 오늘날 시선으로 보면 범죄에 해

당하는 경우가 많다. 신화에서 빠지지 않고 등장하는 제우스는 사건 혹은 범죄의 중심에 있는 인물로 늘 관음, 사기, 납치, 강간, 폭행, 살인 등에 직·간접적으로 관여하고 가담해 왔다. 신 중의 최고의 신이 온갖 범죄의 온상이라니 이를 어떻게 받아들여야 할까. 필자가 박사과정생이었을 때 수업 중 이에 관한 토론이 벌어진 적이 있었다. 논의 끝에 제우스가 저지른 범죄 행위는 인간의 기준에서만 범죄가 되며, 인간의 규준을 넘어서는 신계에서 제우스의 행위는 정당하다고 결론 내렸다. 제우스의 행동은 문명을 생성하고, 전파하고, 전달하는 데 있어서 필요한 일이었기에 제우스를 인간의 잣대로 평가할 수 없다는 의미에서였다.

범죄는 시대, 사회, 종교에 따라 그 정의 및 기준이 달라지기도 한다. '탐욕'이나 '식탐'은 기독교에서 정의한 7개의 죄악, 즉 칠죄 중 하나다. 그러나 오늘날 탐욕 자체는 범죄 행위로 정의되지 않는다. '음주'는 현대 생활에서 일상생활 일부로 여겨지고 음주 자체로는 범죄 행위가 아니다. 그러나 17세기 네덜란드라면 이야기가 달라진다. 당시 여성이 술 마시는 행위는 그 자체가 죄악으로 치부되었다. 한편 '관음'은 범죄라는 인식보다 한때 인간 본능 차원에서 다뤄져 도덕·윤리적 일탈로 치부되기도 했다. 그러나 '살인'만큼은 어느 시대, 사

회, 종교에서도 엄격하게 처벌했다. 왜냐하면 생살여탈권이라는 것은 창조주의 권위에 도전하는 것이므로 어느 사회나 이를 엄히 다스렸기 때문이다.

이 책은 시대, 종교, 역사, 사회적으로 정의되는 범죄를 다양하게 살피며 보편적 범죄 사례를 다룰 것이다. 또한 미술 속 범죄를 통해 가해자, 피해자 그리고 피해 내용을 살필 것이다. 이는 일방적인 관람 시점이 아니라 그동안 배제된 피해자의 고통에 공감하기를 바라기 때문이다. 이것이 이 책이 목표하는 바다.

일러두기

- 이 책에 실린 글과 도판의 저작권은 작가에게 있습니다. 저작권법에 의해 보호를 받는 저작물이므로 무단 전재와 복제, 변형, 송신을 금합니다.

- 인명, 지명 등 외래어는 해당 언어 표기를 원칙으로 했으며, 국립국어원 표기법 규정을 따랐습니다.

- 도판 표기는 작가, 〈작품〉, 제작 연도, 재료, 크기(세로×가로)cm, 소장처 순서로 작성했습니다.

- 본문에서 작품명 표기는 〈작품〉, 서명 표기는 《서명》으로 표기했습니다.

- 각주와 참고문헌은 시카고 매뉴얼에 따라 기록해 두었습니다.

- 이 책에 실린 도판 대부분은 저작권 사용이 자유로운 이미지이며, 일부 이미지는 저작권 사용 허가를 받았습니다.

- 이 책에 포함된 일부 글은 저자가 안과의사협회, 뉴스투데이(News2day), 골드앤와이즈 칼럼에 기고한 글을 수정·보완한 글입니다.

목차

I

사기

속임수 예술

여는글

사기란 사람을 속여 재산상의 이득을 얻는 행위다. 사기 형태는 다양하며 언어, 문서, 동작을 통해 진실을 알리지 않는 경우다. 또한 과대 포장이나 광고 역시 사기 행위라고 할 수 있다. 사기는 어리석은 사람만 당하는 것도 아니고 학력, 지능, 신분이 높다고 사기 피해를 당하지 않는 것도 아니다.

현대의 사기는 보험 사기, 계약 사기, 인터넷 거래 사기, 금융 사기, 보이스 피싱, 대출 사기, 다단계 사기 등 사회가 발전할수록 종류도 다양화, 세분화되고 있다. 특히 사기는 금융과 관련된 항목이 많은데 이는 사기의 정의에서 살펴본 것처럼 재산상 이득을 얻는 행위이기 때문이다.

재산 형성과 관련된 사기 특성 때문에 산업 혁명 이후 자본과 탐욕이 결합해 자본주의형 괴물들을 생산해 냈다. 이 사기 형태는 건강한 시민 의식으로 열심히 살아가는 사람들을 무기력하게 만드는 범죄다. 오늘날 거짓을 분별하기 위해 거짓말 탐지기, 딥페이크 등 하이테크 기술까지 동원되고 있다. 사기와 거짓이 고도로 발전하고 기술적으로 진보하고 있지만 사기를 구분해 내는 기술도 따라서 발전하고 있다.

헨리 8세의 여인
과도한 포샵이 불러온 비극

'포샵'은 사진 이미지의 보정과 보완 작업을 일컫는 말로 피부 표면의 잡티뿐만 아니라 성형술에 준할 정도로 이미지를 과도하게 바꾸기도 한다. 특히 외모와 이미지가 중요한 직업군에 종사하는 이들은 이 포샵의 유혹을 물리치기 어렵다. 최근에는 이 포샵 기술이 날로 발전해 보정과 보완 수준을 넘어 새로운 이미지를 만들어 내기도 한다.

이러한 보정 작업은 16세기 영국 궁정에서도 흔한 일이었다. 왕들은 결혼 전에 미리 궁정 화가들을 보내 배우자 얼굴을 그려 오도록 했다. 그중에서도 헨리 8세(Henry VIII, 1491~1547)와 클레페의 앤(Anne von Cleves, 1515~1557)에 얽힌 포샵 사건은 지금까지도 유명한 일화다. 그들의 결혼을 진두지휘한 토마스 크롬웰(Thomas Cromwell, 1485~1540)

은 한스 홀바인(Hans Holbein, 1497-1543)을 보내 신부의 프로필 사진을
그려 오도록 했다. 여기서 홀바인이 행한 과도한 포샵의 결과는 헨리
8세, 클레페의 앤, 크롬웰에게 말 그대로 참혹한 결과를 가져왔다.

헨리 8세와 6명의 부인들

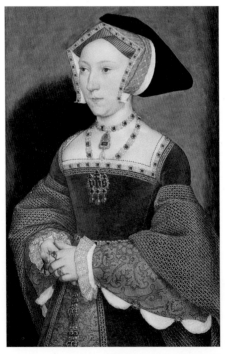

한스 홀바인, 〈제인 시모어〉, 1537,
패널에 유채, 템페라, 65.4×40.7cm, 비엔나 미술사 박물관.

헨리 8세는 6명의 아내와 결혼과 이혼을 반복했으며, 그의 자녀 셋이 모두 왕위에 올랐다는 진기한 기록을 가지고 있다. 헨리 8세 자녀들 중 '메리 1세'는 '블러드 메리'라는 붉은색 칵테일 음료 이름으로 친숙하며, 가장 강력한 대영 제국을 만든 '엘리자베스 1세' 그리고 왕자와 거지의 모델이 된 '에드워드 6세'까지 우리 모두가 알고 있는 친숙한 인물들이다. 그러나 헨리 8세 세 자녀 모두 왕이 되었다는 사실은 왕권 승계 과정이 불안정했다는 반증이기도 하다. 헨리 8세가 재위 38년 동안 총 6명의 아내를 두었다는 것으로 미루어 보아 그의 여성 편력이나 성적 취향이 독특했을 것으로 짐작된다. 그러나 6번의 결혼 이면에는 사실 고도의 정치 공학적 셈법이 복잡하게 얽혀 있다.

첫 번째 아내 아라곤의 캐서린(Catherine of Aragon, 1485-1536)과 다섯 번째 아내 캐서린 하워드(Catherine Howard, 1523-1542)의 나이 차는 무려 38살이었다. 헨리 8세가 이처럼 많은 왕비들을 거느렸던 이유는 오직 하나, 대를 이을 아들 때문이었다. 그는 자신의 뒤를 잇기 위해, 더 나아가 튜더 왕조의 대를 잇기 위해 결혼식을 여러 번 올린 것이다. 하지만 헨리 8세의 왕비들은 이혼, 참수, 병사로 사망하는 등 모두 불행하고 비참한 삶을 살았다. 헨리 8세는 아내 둘을 참수형에 처하고 결혼을 주선한 크롬웰을 참수하는 등 폭력적이고 난폭한 군주의 성향을 드러내기도 했다.

포샵 사건의 주인공들

클레페의 앤은 제인 시모어(Jane Seymour, 1508-1537)의 뒤를 이어 헨리 8세의 네 번째 부인이 되었지만, 단 6개월 만에 왕비 자리에서 내려온 비극의 인물이다. 그녀는 1515년 뒤셀도르프에서 라마르크의 요한 3세 둘째 딸로 태어났다. 1527년 앤이 12살이 되던 해에 13살의 바르 공작 프랑수아와 약혼했다가 공식적인 절차를 밟지 않아 무효가 된 적이 있다. 바로 이 사실이 후에 그녀가 왕비 자리에서 쫓겨나는 결정적인 이유가 되었다.

헨리 8세의 유일한 남성 후계자 에드워드 6세를 낳은 제인 시모어가 산욕열로 사망한 이후 왕비 자리는 2년간 공석이었다. 화려한 여성 편력으로 유명한 헨리 8세였지만, 그는 유일한 아들 후계자를 낳고 병으로 떠난 아내 제인을 잊지 못했다. 그러나 아내를 잃은 남성의 순애보를 지켜 줄 만큼 당시 정치적 상황은 너그럽지 않았다. 헨리 8세가 첫 번째 이혼 과정에서 강력한 스페인 처가, 교황청과의 유대 관계를 모두 끊어버린 탓에 당시 영국 정치 상황은 고립무원이었기 때문이다. 영국은 막강한 교황청에 맞서 정치적으로 연대할 힘이 필요했다. 이를 위해 클레페의 앤과 헨리 8세의 결혼을 적극 추진한 인물이 바로 토마스 크롬웰이었다.

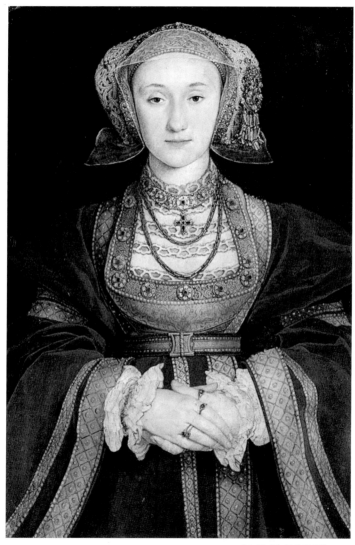

한스 홀바인, 〈클레페의 앤〉, 1539.
양피지에 유채, 템페라, 65×48cm, 파리 루브르 미술관.

크롬웰은 뛰어난 정치가로 헨리 8세의 결혼과 이혼을 성사시키고 조율한 수석 각료였다. 그는 사랑하는 왕비 제인을 잃고 방황하는 헨리 8세에게 냉혹한 현실을 일깨워 주었다. 당시 교황 눈 밖에 난 영국은 철저하게 외톨이였다. 어느 나라도 영국과 함께 불구덩이로 들어가려고 하지 않았다. 다만 독일의 작은 공국 클레페만이 이 위험하고 달콤한 제안에 반응을 보였다. 클레페 공국은 독일 개신교 국가로 프랑스와 신성 로마 제국과 국경을 맞대고 있어 늘 두 나라로부터 공격의 위험에 시달리고 있었다. 이런 다급한 상황에서 클레페 공국은 자신들에게 정치적으로 힘이 된다면 어느 누구와도 손잡을 각오가 되어 있었다.

전통적으로 유럽 왕실들이 영토를 넓히는 방법은 두 가지였다. 하나는 전쟁을 통해 다소 폭력적으로 넓히는 방법, 다른 하나는 결혼을 통해 평화적으로 영토를 넓히는 방법이었다. 클레페 공국의 윌리엄은 비록 위험하기는 해도 영국과 정략결혼을 통해 전쟁 위험에서 벗어나고자 했다. 영국도 클레페 공국의 힘이 필요하기는 마찬가지였다. 독일 프로테스탄트 지역과 정치적 동맹은 곧 종교적 동맹을 의미했기에 유럽 대륙으로부터 철저하게 정치적·종교적 왕따를 당하고 있던 영국에 클레페는 꼭 필요한 파트너였다. 크롬웰은 이런 정치적 상황을 이용해서 결혼을 통해 영국과 클레페 공국 간 유대감과 결속

을 형성하고자 했다. 1539년 크롬웰은 헨리 8세와 앤의 결혼을 위한 물밑 작업을 추진했으며, 헨리 8세의 명령으로 궁정 화가 홀바인에게 클레페의 앤 초상화를 그려 오도록 했다.[1]

홀바인은 서양 미술사에서 냉철한 관찰력으로 인물 심리와 성격까지 묘사하는 초상화가로 평가받고 있다. 또한 변방에 불과한 영국에 북유럽 르네상스 미술을 전파해 영국 미술에 큰 영향을 끼친 인물이다. 홀바인은 1535년 헨리 8세의 궁정 화가로 임명되어 헨리 8세뿐 아니라 두 번째 아내 앤 불린[2]과 아들 에드워드 6세, 세 번째 아내 제인, 네 번째 아내 클레페의 앤 그리고 왕비 후보였던 덴마크의 크리스티나를 그렸다. 홀바인은 헨리 8세와 그의 여인들의 기막힌 운명을 화폭에 담아 역사 속에 생생히 남겼다.

홀바인은 네 번째 왕비가 될 클레페의 앤 초상을 그리기 위해 독일 뒤렌으로 건너갔다. 그는 앳된 모습으로 다소곳하게 손을 모은 앤을 그려 런던으로 보냈다. 실제로 앤을 만나 본 어느 관료는 앤이 매력적이라고 언급한 바 있다.[3] 귀여운 앤 초상화를 보고 헨리 8세는 내심 앤을 마음에 들어 했다. 당시 50대에 가까워진 헨리 8세는 중년 남성

1. 정략결혼이었지만 아름다운 여인에 대해 탐욕스러웠던 헨리 8세는 미리 초상화를 보고 나이, 외모, 체형 그리고 건강 상태를 알아보고자 했다. 초상화의 이러한 기능은 유럽 왕실에서는 흔했다. 김영나, 『서양미술사』, (효형출판, 2017), 174.

2. 앤 불린의 초상화는 남아 있는 것이 없다. 앤 불린이 반역, 근친상간, 간통의 죄목으로 처형당하면서 헨리 8세가 그녀에 대한 모든 기록을 제거했기 때문이다.

3. Susan Foister, *Holbein & England*, (New Haven and London: Yale University Press, 2014), 203.

으로 살도 찌고 남성적 매력이 급감한 상태였다. 더구나 젊었을 때 낙마 사고로 생긴 상처가 덧나 고약한 냄새도 나서 남성적 매력이라고는 찾아볼 수 없었다. 헨리 8세는 새로운 왕비를 맞는다는 설렘에 죽은 전처 생각을 떨쳐 버릴 수 있었다. 헨리 8세는 새로운 아내를 하루라도 빨리 보고 싶어 조급증을 낼 정도였다. 이런 조급증은 쓸데없이 앤에 대한 기대감을 높였고, 기대가 큰 만큼 실망도 컸다.

포샵 사건의 비극적인 결말

앤은 1540년 1월 결혼식 닷새 전에 영국에 도착했다. 결혼식이 열리기 전 헨리 8세는 한시라도 빨리 앤이 보고 싶어 그녀가 머물고 있는 궁으로 향했다. 헨리 8세는 새 신부에게 갑자기 등장하는 서프라이즈 쇼로 마치 운명 같은 만남을 계획했다. 기사도 정신을 꽤 신봉했던 헨리 8세는 용감한 기사처럼 앤에게 달려들었다. 그러나 갑작스러운 남정네의 방문에 앤은 당황하며 신경질적인 반응을 보였다. 헨리 8세도 당황스럽긴 마찬가지였다. 자신의 깜짝 방문이 허사로 돌아간 데다 얼핏 본 앤의 외모가 홀바인이 그린 사랑스러운 모습과 많이 달랐기 때문이다. 헨리 8세는 홀바인이 그린 초상화 속 앤이 자신이 기대했던 것과 달라 무척이나 실망했다.

헨리 8세는 이 모든 일을 기획한 크롬웰부터 불러들였다. 그는 크롬웰에게 당장 결혼을 무효화시킬 방법을 찾으라고 지시했다. 그러나 정치 구력이 만만치 않았던 크롬웰이 다각도로 검토했지만 어렵게 성사된 정치적 동맹을 무를 방법은 없었다. 마지못해 앤과 결혼한 헨리 8세는 앤에게 따스한 눈길조차 주지 않았고 타국에 홀로 남겨진 앤을 외롭게 했다.[4] 헨리 8세는 6개월의 결혼 생활 끝에 이전에 앤이 프랑수아 공작과 약혼한 전력을 문제 삼아 결혼을 무효화시킬 꼬투리를 잡았다. 그러나 이 약혼 전력이 결혼을 무효화시킬 결정적 한 방임에도 정치적 셈법이 어지러운 상황에서는 헨리 8세 뜻처럼 쉽지 않았다. 어떻게 하면 이 결혼을 무를 수 있을까 고민하던 헨리 8세는 결혼도 무효화시키고 정치적 동맹도 유지할 좋은 수를 생각해 냈다.

헨리 8세는 앤에게 여성으로서 수치스러운 해결법을 건넸다. 앤에게 결혼을 무효화하고 빈손으로 쫓겨나는 수모를 감내하든지 아니면 여기서 토지와 궁을 보상받든지 둘 중 하나를 선택하라고 했다. 단, 토지와 궁을 보상받으려면 그녀는 헨리 8세의 아내가 아닌 여동생의 신분을 택해야 한다는 조건을 걸었다. 앤은 수치스럽지만 왕의 제안을 받아들였다. 결국 헨리 8세의 네 번째 결혼은 1540년 7월 영국 국교회 회의에서 무효 선언되었다. 그들의 결혼은 두 계절 만에 파탄 나

4. 헨리 8세는 앤을 '플랑드르의 암말'이라고 부르며 혐오감을 표시했다. 노르베르트 볼프, 『한스 홀바인』, 이영주 옮김, (마로니에북스, 2003), 79.

고 말았다. 앤은 헨리 8세의 여동생으로 남음으로써 덜 수치스럽지만 역사상 가장 이상한 관계를 선택했다. 하지만 앤은 궁과 연금을 보장받았으며 영국에 남아 실리적 선택을 했다.

한때 부인이었던 여성을 여동생으로 만들어 버리면서 사태가 수습되자 헨리 8세는 2주 뒤 이 사태의 책임을 물어 크롬웰의 교수형을 지시했다. 크롬웰은 헨리 8세에게 그동안 자신의 업적을 나열하며 마지막으로 교수형이 아닌 참수형으로 자비를 베풀어 달라고 간청했다. 크롬웰의 마지막 소원은 이뤄졌으나 마지막 운은 없었다. 하필 신입 집행인이 처형하는 바람에 크롬웰은 고통스럽게 여러 번 도끼질을 받아야 했다. 결과적으로 헨리 8세는 크롬웰의 마지막 소원조차 들어주지 않은 셈이다. 옛 속담에 중매를 잘하면 술이 석 잔, 못하면 뺨이 석 대라는데 영국의 중매 값은 목숨을 내놓아야 하나 보다.

네 번째 부인 앤의 외모에 실망한 헨리 8세는 이제 외모와 매력을 모두 갖춘 인물을 찾기 시작했다. 헨리 8세는 클레페의 앤을 그린 그림에서 포샵 부작용을 알아버렸다. 그는 그 부작용이 얼마나 자신에게 큰 손해를 입혔는지를 생각하며 남의 눈이 아닌 자신의 눈을 믿기로 했다. 그렇게 헨리 8세는 클레페의 앤을 내쫓고 크롬웰이 참수형에 처해지는 날 자신이 지금껏 눈여겨봐 두었던 앤의 시녀 캐서린 하

워드와 다섯 번째 결혼식을 올렸다. 캐서린 하워드는 헨리 8세 왕비 가운데 가장 어리고 아름다운 10대 소녀였다. 하지만 캐서린 역시 왕비로 1년 반을 넘기지 못하고 1542년 처형당했다. 헨리 8세가 51세가 되던 해 아내 네 명이 모두 세상을 떠난 것이다. 자신의 눈만 믿은 헨리 8세는 자신의 눈도 실수할 수 있음을 깨달아야 했다. 그는 외모가 아닌 마음을 보는 눈을 키워야 했다. 역사는 과오를 저지른 사람에게 관대하지 않은 법이다.

환전상과 아내
양심을 재는 일

퀜틴 마시스(Quentin Matsys, 1466-1530)는 플랑드르 화파의 창시자로서 안트베르펜 화파를 선도한 화가다. 플랑드르란 오늘날 벨기에 서부 지역을 말하며, 우리에게는 만화 〈플란다스의 개〉의 배경이 되었던 곳으로 더 잘 알려져 있다. 바로크 미술을 대표하는 루벤스가 마시스의 작품을 소장할 정도로 마시스는 플랑드르 화파를 대표하는 화가지만 우리에게는 여전히 낯선 이름이다.

부부애와 직업 윤리 의식

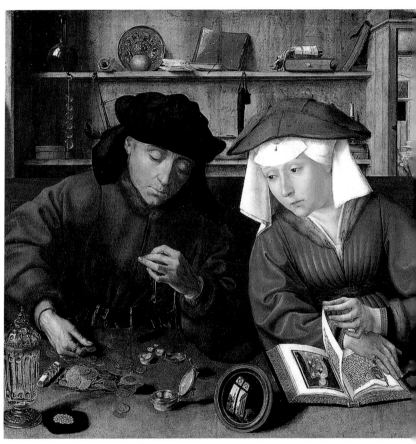

퀜틴 마시스, 〈환전상과 아내〉, 1514,
패널에 유채, 71×68cm, 파리 루브르 미술관.

마시스의 대표작 〈환전상과 아내〉는 16세기 환전상의 직업 윤리 의식을 보여 주는 작품으로 자신의 일에 열중하는 남편과 내조하는 아내를 그린 장르화'의 전형이다. 그림 속에는 금화 무게를 재는 남편과 그런 남편을 옆에서 지켜보는 아내 모습이 담겨 있으며 주변에 놓인 사물들이 정교하고 꼼꼼하게 묘사되어 있다.

〈환전상과 아내〉라는 제목에서 알 수 있듯이 남편 직업은 환전상이다. 환전상에게 필요한 직업 윤리 의식은 정직함이다. 그는 저울 접시에 동전을 조심스럽게 올리면서 양쪽 접시의 균형을 맞추려 애쓰고 있다. 하지만 당시 기독교에서는 돈을 다루는 직업에 종사하는 이들을 이익이 된다면 이교도와도 거래하는 부정한 자로 설명했다. 이들이 보인 돈에 대한 집착은 탐욕으로 비쳤으며, 기독교 교리에서 탐욕은 칠죄종 가운데 하나로 모든 죄의 근원으로 봤다. 그만큼 환전상은 자칫 사기꾼으로 전락하기 쉬웠다.

한편 아내는 성모자상이 그려진 기도서를 읽는 중에 잠시 남편이 하는 일을 바라보고 있다. 이 부부의 조용한 일상은 성스러운 것과 세속적인 것으로 나뉜다. 서양 미술사에서 '성'과 '속'의 대비는 흔한 일

5. 장르화란 일상생활을 그린 풍속화를 이르는 말로, 당시 종교 개혁의 여파로 신교 국가들에서 종교화 의뢰가 줄자 플랑드르에서는 장르화, 풍경화, 초상화, 정물화가 크게 유행했다. 특히 1520년대 일상생활 가운데 결혼과 육아에 관한 판화가 활발하게 출판되었으며 근면하고 검소한 가정생활을 다룬 장르화들은 대중적으로 인기가 많았다.

이며, 성스럽고 세속적인 이미지를 나란히 두어 이 둘의 속성을 극대화하고 있다. 여기서 성모 마리아의 성스러움은 금화 무게를 재고 동전 수를 세는 남성의 세속적인 일상과 대비된다.

　부부의 복장과 그들이 하고 있는 일로 보아 그들은 귀족은 아니지만 부유한 상인으로 보인다. 마시스가 살았던 안트베르펜은 당시 플랑드르 지방의 상업 중심지였다. 원래 플랑드르의 상공업은 브뤼셀, 브뤼헤, 겐트 도시를 중심으로 발전하고 있었다. 1500년대 초반이 되자 안트베르펜은 이 도시들을 앞서기 시작했다. 안트베르펜 경제가 발전하게 된 계기는 당시 유럽 국제 정세와 관련이 있다. 안트베르펜은 지리적 이점으로 무역과 국제 교역이 활발하게 일어난 곳이다. 또한 당시 스페인 종교 재판 여파로 스페인에서 많은 사람들이 건너오면서 인구가 증가하고 있었다. 이렇게 포르투갈, 스페인 상인들과 이탈리아 자본가들이 안트베르펜을 무역의 거점 도시로 이용하기 시작하면서 국제도시로서 안트베르펜의 위상은 급부상했다. 환전상과 대부업자들은 안트베르펜에 상점을 열어 화폐를 발행하고 환전, 대부 업무를 시작했다.

　마시스 그림에서 환전상이 다루고 있는 금화는 종류, 크기, 단위가 제각각이다. 이는 국제 상공업 도시로 성장하고 있는 안트베르펜에

다양한 종류의 화폐가 모여들고 있다는 증거였다. 마시스 그림을 통해 안트베르펜은 국제도시로서 금화 제조와 환전에 필요한 모든 체제, 법률들을 마련한 상태였음을 알 수 있다. 당시 환전상들은 천칭 저울을 이용해 금, 은, 동의 함량과 교환 비율을 정밀하게 측정했다. 환전상의 직업 윤리 의식은 늘 금화 무게를 속이지 않는 투명함과 정직함에 바탕을 둔다. 서양 미술사에서 저울은 최후 심판의 날 영혼의 무게로 천국과 지옥행을 구분하는 도구였다. 또한 선반에 놓인 꺼진 촛불과 원죄를 암시하는 사과는 죽음의 상징들이다. 여기 재현된 저울, 성모 마리아 기도서, 볼록 거울에 비친 십자가형 창틀, 선반 위에 놓인 사과 등은 기독교와 관련된 종교 도상들로 올바른 삶에 대한 성찰로 해석된다.

마시스는 사과, 십자가, 저울 등 기독교 도상을 통해 인간의 사악한 욕망을 경계했다. 환전상은 그의 아내, 더 나아가 성모 마리아가 보는 앞에서 금, 은, 진주 무게뿐 아니라 자신의 양심 무게도 재고 있는 셈이다. 따라서 그를 둘러싼 투명한 유리병, 유리구슬, 유리잔은 단순한 소도구들이 아니라 그의 양심을 비추는 거울들이다.[6] 마시스는 아내를 욕망의 상징인 보석이 아닌 기도서를 바라보게 하여 인간의 도덕

6. 17세기 기록에 따르면 이 그림의 원래 틀에는 "공평한 저울과 공평한 추를 사용하라"(레위기 19장 36절에서 발췌)라고 쓰여 있었다고 한다. 크랙 하비슨, 「북유럽 르네상스」, 김이순 옮김, (예경, 2001), 157.

적 의무를 일깨웠다. 그러나 아내는 페이지를 넘기는 그 순간에 보석들로 눈이 향했고, 마시스는 그 찰나를 그림에 담았다.

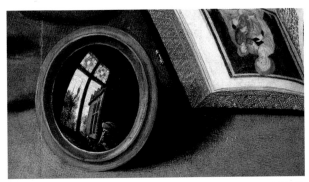

부분 그림.

자세히 보면 이 그림에는 부부 외에 더 많은 인물들이 등장하고 있음을 알 수 있다. 먼저 아내 뒤편 열린 문틈으로 두 남성이 비밀스러운 대화를 나누고 있다. 그리고 중앙에 놓인 볼록 거울에 비친 수상한 남성은 이 그림을 더욱 위태롭게 만든다. 더욱이 이 남성의 존재가 이들 부부에게 위협이 되는 이유는 같은 공간에서 이 남성이 부부를 은밀하게 엿보고 있기 때문이다. 금화 양을 재고, 수를 세는 일은 나의 양심뿐 아니라 타인의 시선으로부터 늘 경계하고 조심해야 하는 작업이다. 마시스는 탐욕을 경계하기 위해 창문틀을 십자가로 만들어 도덕성을 강조했다.

탐욕을 담은 그림으로 변형되다

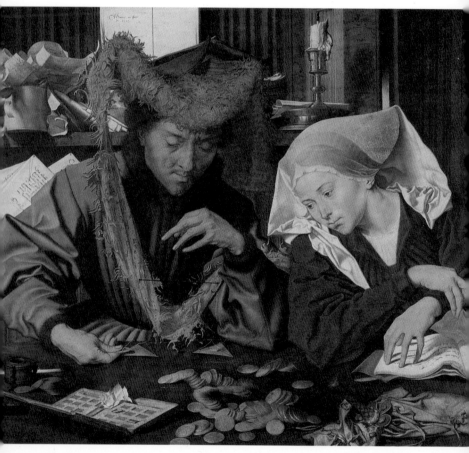

마리누스 판 레이메르스발레, 〈환전상과 아내〉, 1539,
패널에 유채, 83×97cm, 마드리드 프라도 미술관.

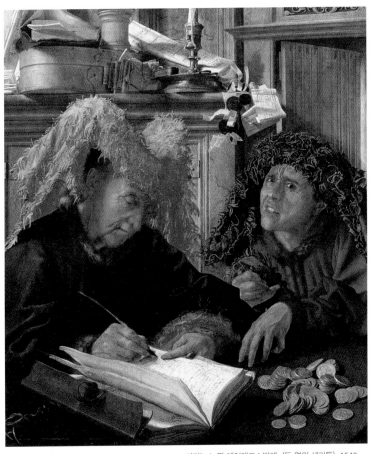

마리누스 판 레이메르스발레, 〈두 명의 세리들〉, 1540,
패널에 유채, 94×77cm , 파리 루브르 미술관.

이후 마시스가 그린 '환전상과 아내' 테마는 네덜란드 화가 마리누스 판 레이메르스발레(Marinus van Reymerswaele, 1490~1546)에 의해 〈환전상과 아내〉, 〈두 명의 세리들〉로 변형되었다. 판 레이메르스발레는 마시스보다 한 세대 뒤에 활동한 화가로 1509년 안트베르펜에서 미술 교육을 받았으며, 이때 마시스 명성을 접하고 영향을 받았으리라 추측된다. 판 레이메르스발레 그림을 마시스 그림과 비교해 보면 성모상, 유리, 사과와 같은 종교적이고 성스러운 도상들이 사라지고 부부를 훔쳐보는 타인의 시선들도 사라졌다. 또한 아내 앞에는 금화를 담는 지갑이 놓여 있으며, 아내 기도서에는 더 이상 성모 마리아가 존재하지 않는다. 무엇보다 가장 큰 차이는 아내가 기도서를 읽는 일보다 점점 더 남편의 세속적인 일에 관심을 보이고 있다는 사실이다.

'환전상과 아내' 테마는 더욱 근본적으로 변화를 선보여 이제 더 이상 부부의 모습이 아니다. 바르샤바 국립 미술관이 소장하고 있는 〈두 명의 세리들〉에서 환전상의 아내는 탐욕스러운 남성으로 대체되었다. 〈두 명의 세리들〉에서 남성 얼굴은 탐욕과 욕심으로 뒤틀려서 기괴한 형상으로 바뀌었다. 또한 환전상이었던 남편 직업은 세금을 책정하고 기록하는 세리로 변해버렸다. 왼편의 세리는 회계 장부에 와인, 맥주, 생선 품목에 부과된 세금 목록을 작성하고 있다. 테이블 위는 동전들로 어지럽혀 있으며, 세리는 교환 비율에 따라 동전 가

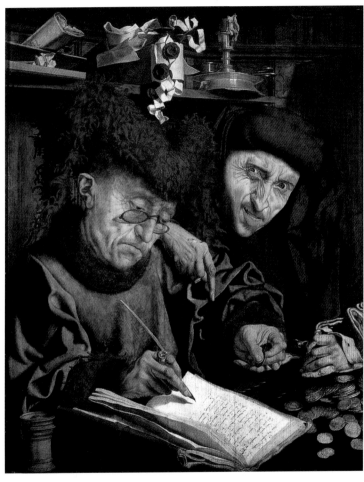

마리누스 판 레이메르스발레, 〈두 명의 세리들〉, 1540,
패널에 유채, 82×66cm, 바르샤바 국립 미술관.

치를 평가하고 있다. 세리는 비교적 공정하고 투명하게 세금을 관리하고 있는 듯 보인다.

이 그림에서 가장 눈에 거슬리는 것은 오른편 남성의 존재다. 탐욕스러운 인상의 남성은 세리가 기록하는 장부가 왠지 잘못될 것 같은 인상을 준다. 이 남성의 굽은 코와 긴 손가락으로 미루어 봐서 그는 유대인일 가능성이 높다. 16세기 회화에서 매부리코와 긴 손가락은 유대인을 나타내는 고정 관념이었기 때문이다. 유대인의 경제 활동은 플랑드르 경제에서 매우 중요한 부분을 담당했다. 이 시기 굵직한 은행 업무는 대체로 이탈리아 롬바르디인이 담당했으며, 유대인들은 도살업자나 제빵사와 같은 영세한 자영업자들을 상대로 대부 업무를 했다. 불행하게도 유대인에게 돈을 빌린 많은 자영업자들은 높은 이율과 연체 이자, 또 다른 고금리 대출과 연체로 악순환을 반복하고 있었다. 유대인들의 탐욕은 안트베르펜과 같은 상공업 도시에서 가장 사악하고 악랄한 범죄로 변질되었다. 건강한 경제 활동을 저해하는 고리대금을 포함한 위법 행위와 사기는 사회 모든 계층, 심지어 성직자에게까지 영향을 미쳤다.

대부분의 미술사학자들이 판 레이메르스발레의 회화를 풍자적·도덕적 상징으로 해석하듯이 그의 작품은 탐욕과 물욕을 경계하는

풍자화다. 따뜻한 부부애와 성실한 직업 윤리 의식을 바탕으로 한 마시스의 '환전상과 아내' 테마는 판 레이메르스발레 회화에서 점점 돈과 물질에 대한 탐욕으로 변질돼 버렸다. 그림에서 양심을 재는 저울은 사라지고, 도덕성을 일깨우는 종교적 도상도, 양심을 비추는 거울과 유리도 그리고 외부에서 경계하는 시선도 모두 사라졌다. 판 레이메르스발레는 위험은 외부가 아니라 내부에 있음을 알리기 위해 타인의 은밀한 시선을 제거하고 내부의 사악함을 강조했다. 따라서 판 레이메르스발레 그림에서 유일하게 관람자를 바라보는 남성의 눈동자는 나의 양심을 비추는 마지막 거울로 작동하는지도 모르겠다.

타짜들의 세상
카드 게임 속 사기술

미국 텍사스 킴벨 미술관은 도박과 사기에 관한 그림 두 점을 소장하고 있다. 하나는 카라바조(Michelangelo Merisi da Caravaggio, 1571-1610)의 〈카드판의 사기꾼들〉이며, 다른 하나는 조르주 드 라 투르(Georges de La Tour, 1593-1652)의 〈클럽 에이스를 가지고 있는 사기꾼〉이다. 도박은 고대 이집트와 로마로부터 현대에 이르기까지 주사위, 카드, 슬롯머신과 같은 다양한 용구와 제비뽑기, 추첨, 내기, 베팅 등의 방식으로 전해 내려오고 있다. 현대 도박은 모나코, 라스베이거스, 정선 카지노와 같은 특정 공인된 지역에서만 허용된다. 혹은 좀 더 건전하게 월드컵 승리 확률과 같은 스포츠 승패를 점치는 오락용으로 진화하기도 했다. 도박은 이처럼 유희성과 오락성을 갖추고 있어 많은 이

들이 쉽게 빠져든다. 그러나 도박은 우연성과 반복성을 통해 요행을
바라고 횡재를 노리며 사행성을 조작한다.

도박놀이 그림에 도덕성을 담다

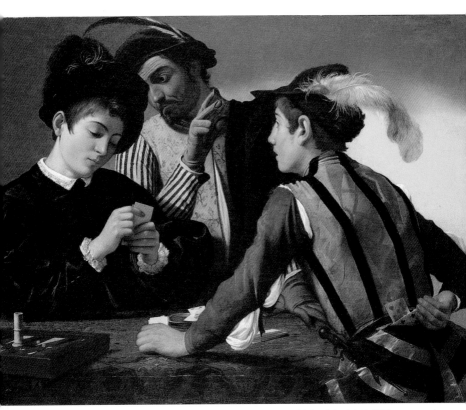

카라바조, 〈카드판의 사기꾼들〉, 1594,
캔버스에 유채, 94×131cm, 텍사스 킴벨 미술관.

카라바조의 〈카드판의 사기꾼들〉은 프리메로(primero)[7] 게임에 몰두하고 있는 젊은이들을 보여 준다. 프리메로는 프랑스에서는 la prime, 스페인에서는 primera, 이탈리아에서는 primiera로 부르며 모두 라틴어로 '첫 번째', '최고'를 뜻하는 'primarius'에서 유래한 카드 용어였다.

프리메로 어원이 시사하는 것처럼 카드 서열이 곧 승자를 의미하므로 프리메로는 현대 포커(poker)[8]의 선조 격이다. 프리메로와 포커는 기본 원칙, 즉 카드를 서열화해서 가장 높은 서열의 카드를 소유한 사람에게 배당금을 몰아주는 방식이다. 따라서 카드놀이 참가자들은 자신의 패를 드러내지 않고 상대 패를 예상하든지, 훔쳐보든지, 블러핑(bluffing)[9]해서 상대방을 속여야 한다. 따라서 여기에는 어떤 방식을 동원해서라도 남을 속이는 사기와 거짓, 속임수가 뒤따를 수밖에 없다.

〈카드판의 사기꾼들〉은 부유하지만 세상 물정에 어두운 젊은이가 또래의 다른 젊은이와 카드놀이하는 모습을 담은 '도박·사기·속임수' 이 원칙에 충실한 그림이다. 그림 속 등장인물 세 명 가운데 오른

7. 프리메로는 1526년 이탈리아 문학에 처음으로 등장했으며 16세기 초 이탈리아에서는 흔한 놀이였다고 한다. 프리메로는 셰익스피어 문학에도 기록되어 있어 16세기 영국뿐 아니라 유럽 전역에서 유행한 카드놀이의 일종으로 알려져 있다.
8. 포커는 상대를 속인다는 의미의 프랑스어 'poque'에서 유래했다.
9. 게임에서 자신의 패가 좋지 않을 때 상대방을 기권하게 만들기 위해 패를 부풀리거나 허세를 부리는 행위.

편 두 명의 사기꾼들이 공모해 왼편의 젊은이를 속이고 있다. 어리숙한 젊은이는 자신의 카드 패에 몰두하느라 사기꾼들이 서로 수신호를 주고받는 것을 알아채지 못하고 있다. 젊은이 뒤에 서 있는 사기꾼은 순진한 젊은이 카드를 노골적으로 바라보며 손가락으로 숫자 3을 그리고 있다. 젊은이 앞에 서 있는 사기꾼은 공모자의 수신호에 따라 허리춤에 숨겨 놓은 여러 카드를 만지작거리고 있다. 사기 공모자들의 속임수가 관람자에게는 빤히 보이지만 어리숙한 젊은이는 이 사기극을 전혀 눈치채지 못하고 있다. 그런데 이 사기극은 단순히 테이블 위에 놓인 젊은이 돈만을 노린 것 같지는 않다. 뒤돌아 서 있는 사기꾼 허리춤에는 카드놀이와는 어울리지 않는 단도가 꽂혀 있다. 이는 이 사기극의 결말이 비극적일 수도 있음을 암시한다.

〈카드판의 사기꾼들〉은 카라바조의 초기 미술 경향과 후원에서 중요한 위치를 차지하는 작품이다. 프란체스코 마리아 델 몬테 추기경은 이 회화를 구입한 후 곧 카라바조의 미술을 전폭적으로 후원하기 시작했다. 이 그림은 〈점쟁이〉와 함께 델 몬테 추기경 거실에 걸렸다. 〈점쟁이〉 역시 남을 속이는 사기와 관련된 그림이다. 추기경 거실에 사기와 도박과 관련된 그림이 두 점이나 걸려 있다는 사실은 이 작품이 도덕성에 기초하고 있음을 나타낸다.

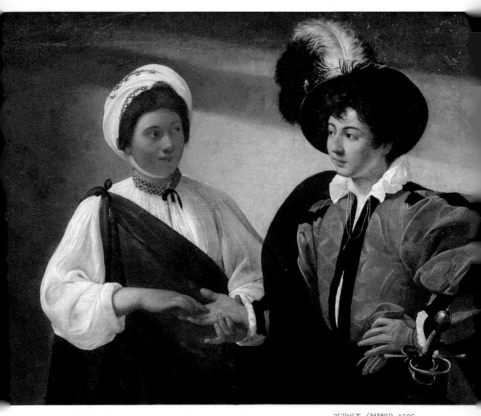

카라바조, 〈점쟁이〉, 1595,
캔버스에 유채, 93×131cm, 파리 루브르 미술관.

〈점쟁이〉는 두 사람 사이 감정 및 긴장과 불안, 심리적 상태를 묘사한 작품이다. 그림 속 여인은 순진한 젊은이를 꼬드겨 운세를 봐주는 척하면서 현란한 손놀림으로 시선을 따돌린 후 아무도 모르게 반지를 빼내고 있다. 아름다운 여인에게 현혹된 젊은이는 그녀의 속임수를 전혀 알아채지 못한다. 옷차림으로 봐서 젊은이는 부유한 귀족 계층이고, 젊은이 손을 잡고 있는 여인은 행인들에게 점을 봐주고 돈을 받는 집시다. 또 눈에 보이진 않지만 그의 반지는 꽤 비싼 보석이었을 것이다.

카라바조는 반지를 빼내는 교활한 집시 여성을 매우 낭만적으로 표현했다. 젊은이는 교활한 집시 여성의 행동을 경계하고 있다. 그러나 그림 속 낭만적인 색감과 야릇한 분위기 때문에 이런 종류의 사기극을 경고하거나 방지하는 효과는 반감되었다. 젊은이는 시슬리 출신의 마리오 민니티(Mario Minniti)를 모델로 했는데, 둥글둥글한 인상의 민니티는 카라바조 초기 작품에서 여러 차례 모델로 등장한 바 있다. 민니티는 카라바조가 시슬리에서 살인죄로 도피 생활을 할 때 후원자들을 소개해 그림을 의뢰받는 데 상당한 도움을 주었던 인물이기도 하다.

또 다른 도박놀이 그림

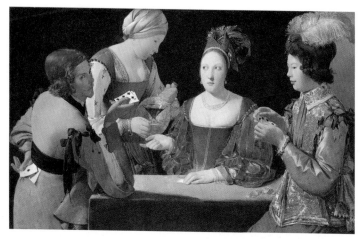

조르주 드 라 투르, 〈클럽 에이스를 가진 사기꾼〉, 1630-1634,
캔버스에 유채, 98×156cm, 텍사스 킴벨 미술관.

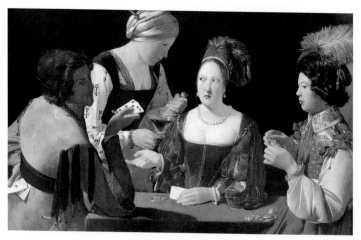

조르주 드 라 투르, 〈다이아몬드 에이스를 가진 사기꾼〉, 1636-1638,
캔버스에 유채, 106×146cm, 파리 루브르 미술관.

조르주 드 라 투르의 〈클럽 에이스를 가진 사기꾼〉, 〈다이아몬드 에이스를 가진 사기꾼〉은 카라바조의 그림에서 영향을 받은 작품이다. 라 투르는 프랑스 출신의 바로크 화가로 카라바조의 열렬한 추종자 가운데 한 사람이다.

라 투르는 사기, 도박과 관련된 주제를 여러 번 변조해서 그렸는데, 이 두 작품은 다른 그림 찾기 하듯 꼭 닮은 그림이다. 두 작품 모두 네 인물이 카드놀이하는 장면을 묘사했다. 오른편에 비싼 옷을 입은 젊은이는 자신의 카드 패에만 몰두해 주변에서 무슨 일이 벌어지는지 전혀 눈치채지 못하고 있다. 그를 제외한 세 인물의 실루엣이 서로서로 겹쳐 있는 것으로 보아 이들이 단단한 공모 관계를 형성하고 있음을 알 수 있다. 그들은 17세기 타짜들인 셈이다. 세련된 헤어스타일과 깊게 파인 옷을 입은 여성은 고급 매춘부이며 그녀가 젊은이를 이 도박판으로 끌어들인 것으로 보인다. 그녀는 곁눈질하며 또 다른 공모자에게 손짓을 한다. 그 공모자는 뒤춤에서 미리 준비한 에이스 카드를 꺼내 보이려 하고 있다. 공모자들은 좀 더 확실히 젊은이를 속이기 위해 그에게 와인 한 잔을 건네고 있다. 이제 곧 젊은이는 이들이 놓은 사기 덫에 걸려들어 술에 취할 것이며 사기도박으로 전 재산을 날릴 것이다.

이들이 벌이는 사기, 농간, 속임수, 기만, 야바위, 협잡 등은 명백히

불법이다. 라 투르는 17세기 도덕적 기준에 따른 세 개의 유혹, 즉 도박, 술, 여인에 젊은이가 쉽게 빠져드는 것을 경계했다. 그리고 라 투르는 제스처와 눈짓만으로 이 불법 사기 드라마를 완성했다. 이들 사이의 은밀하고 추악한 추파는 또 다른 먹잇감을 향하고 있다. 시선은 매춘부에서 하녀에게로, 사기꾼 남자에게로 이동한다. 마침내 사기꾼 남성은 화면 밖의 관람자를 끌어들이고 있다. 위험에 처한 불쌍한 젊은이에게 눈짓을 할 것인지 혹은 화면 중앙 빈자리를 차지할 것인지 선택은 관람자의 몫이다.

사기 결혼
막장 드라마의 원조

윌리엄 호가스(William Hogarth, 1697-1764)는 18세기 영국 풍자 화가로서 당시 사회의 병폐를 한눈에 꿰뚫어 본 지성인이다. 호가스는 자신의 작품을 통해 영국 사회에 만연한 사기 결혼의 전형을 보여 주며 귀족들의 탐욕을 풍자했다. 18세기 영국 사회는 몰락한 귀족의 지위와 졸부의 돈을 맞바꾸려는 결혼 풍습이 만연해 있었다.

〈유행에 따른 결혼 풍속〉(1743-1745)은 사기 결혼으로 몰락한 집안을 그린 6점으로 구성된 연작이다. 사치가 심한 신랑 측 귀족 집안은 돈이 필요했으며, 졸부가 된 신부 측 집안은 그에 걸맞은 사회적 지위를 원했다. 이 정략결혼은 서로 필요한 것을 얻으려는 두 아버지가 맺은 계약에서 시작되었다. 호가스는 6점의 작품을 통해 정략결혼에 따

른 사기, 음주, 도박, 불륜, 성병, 살해, 자살 등 막장 드라마 종합 세트를 보여 준다. 또 호가스는 등장인물 이름을 통해 인물 성격을 암시하는 동시에 풍자 의도를 드러냈다. 백작 이름 스퀀더필드의 'squander'는 '낭비'를 뜻하며, 변호사 이름 'silver tongue'은 '남을 속일 만한 굉장한 언변을 가진 자'를 뜻한다.

결혼 계약

윌리엄 호가스, 〈결혼 계약〉, 1743,
캔버스에 유채, 70×91cm, 런던 내셔널 갤러리.

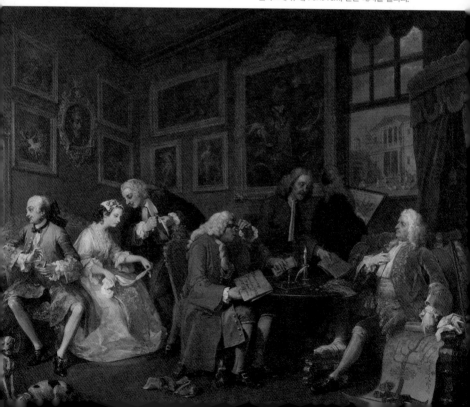

호가스는 〈결혼 계약〉에서 파산한 스콴더필드 경 아들과 인색한 상인 딸의 정략결혼 계약 장면을 보여 준다. 그림 오른편에는 양가 아버지와 고리대금업자 사이에 결혼 계약이 일사천리로 진행되고 있다. 반면 왼편에 있는 신랑과 신부는 서로에게 관심이 없다는 듯 서로 등지고 앉아 있다. 오히려 신부는 변호사 실버텅과 은밀한 얘기를 나누고 있고, 신랑은 신부를 등진 채 자신에게 도취된 듯 거울만 바라보고 있다. 또 신랑 목을 자세히 보면 동전만 한 검은 점이 있는데, 이 점은 그가 매독에 걸렸음을 의미한다. 이 검은 반점은 다가올 두 집안의 불행한 미래를 상징한다.

창문 너머로 스콴더필드 백작이 짓다 만 건물이 보인다. 아마 백작은 공사 비용이 모자라 공사를 중단했을 것이다. 이 결혼 목적은 바로 이 건물 건축 비용을 충당하기 위한 것으로 보인다.[10] 돈이 없어 이리저리 돈을 꾸러 다니는 신세로 전락한 백작은 허세만 남았다. 통풍에 걸려 발이 불편한 백작은 정복왕 윌리엄으로 거슬러 올라가는 그럴싸한 가계도를 가리키며 거드름을 피우고 있다. 그러나 집 안에 걸린 새것 같은 액자 틀은 그의 가문이 실제로 그리 오래된 가문이 아님을 나타낸다. 그는 그저 허울뿐인 귀족이었다.

10. 백작이 아들을 돈에 팔아 장가보내는 이유도 이탈리아식 대저택을 짓는 당대의 유행 때문이었다. 데이비드 빈드먼, 『18세기 영국의 풍자화가, 윌리엄 호가스』, 장승원 옮김, (시공사, 1998), 112.

한편 신부 아버지는 계약서를 뚫어져라 보고 있다. 신부 아버지는 금목걸이로 부를 과시하고 있다. 그러나 다리 사이에 보기 흉하게 삐죽 나온 칼을 차고 있는 것으로 보아 예의와 에티켓 따위는 신경 쓰지 않는 교양 없는 인물임을 짐작할 수 있다. 그저 그의 눈은 자신의 딸과 백작 아들을 결혼시키는 데 얼마가 청구될지 그리고 이 결혼으로 얻게 될 이득은 얼마인지 계산하느라 바쁘다. 계약이 마무리되면 백작은 곧 현금을 얻을 것이다. 그러나 신부 아버지 옆에 떨어져 있는 돈주머니는 이미 비어 있다. 현금은 테이블 위에 있는 것뿐인 듯 신부 측도 생각보다 그리 부자는 아닌 듯하다.

백작은 집안의 혈통을 거짓말로 속였으며, 신랑은 매독이라는 심각한 병에 걸렸음에도 그 사실을 숨기고 있다. 신부 집안 역시 재산을 부풀려 말했을 가능성이 높다. 두 아버지 사이의 거짓말은 이후 작품에서 벌어질 비극적 결말의 시작이었다.

결혼 직후

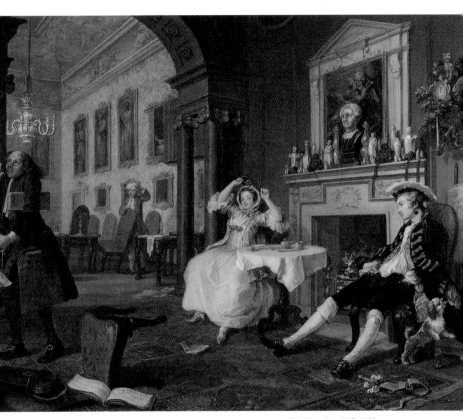

윌리엄 호가스, 〈결혼 직후〉, 1743,
캔버스에 유채, 70×91cm, 런던 내셔널 갤러리.

〈결혼 직후〉는 백작 아들 스콴더필드 자작과 상인의 딸이 결혼하고 몇 달 지난 후의 모습이다. 작품 속을 들여다보면 이미 이 결혼이 여기저기서 무너지기 시작했다는 신호가 보인다. 전날 밤 신혼부부는 각각 다른 공간에서 보냈음에도 남편과 아내는 서로에게 관심이 없다. 이 작품의 부제 'The tête à tête'는 프랑스어로 '얼굴을 맞대고 마주 앉아 나누는 친밀한 대화, 둘만의 대화'를 의미하지만 그들은 여느 신혼부부와 달리 친밀해 보이지 않는다.

벽시계는 정오가 조금 지난 점심 무렵을 가리키고 있다. 신랑은 어젯밤 다른 여인과 밤을 보내느라 아직 피로가 풀리지 않았는지 의자에 앉아 팔다리를 늘어뜨리고 있다. 그의 주머니에는 어젯밤 같이 지냈던 여성의 나이트 캡이 들어 있다. 강아지는 향이 다른 이 모자를 자꾸 꺼내려 하고 있다. 방바닥에 놓인 부러진 칼은 제 기능을 하지 못한다는 점에서 매독으로 인한 신랑의 성 기능 불능을 의미한다.

방안에 흩어진 카드 책과 카드로 보아 신부 역시 카드놀이를 하느라 밤을 새운 모양이다. 젊은 안주인이 밤새 카드놀이를 하는 바람에 집에서 일하는 하인들도 피곤한 밤을 보낸 듯하다. 그리고 신랑과 마찬가지로 신부도 카드놀이만 한 것이 아니라는 사실이 여기저기 드러나 있다. 신랑과 신부 사이 벽난로 위에 놓인 남성 흉상은 삼각관계를 이루며 신부가 다른 사람과 불륜을 저지르고 있음을 의미한다.

정돈되지 않은 집안 상태와 미지급 영수증 더미를 들고 있는 집사 모습은 집안일이 엉망임을 나타낸다. 집사는 거래 내역을 적은 장부를 팔에 낀 채 '집안 꼴 잘 돌아간다'며 혀를 차고 있다. 신혼부부 내외는 각자 유흥 즐기기에만 급급해 집안이 조금씩 기우는 것을 알아차리지 못하고 있다.

검진

윌리엄 호가스, 〈검진〉, 1743,
캔버스에 유채, 70×91cm, 런던 내셔널 갤러리.

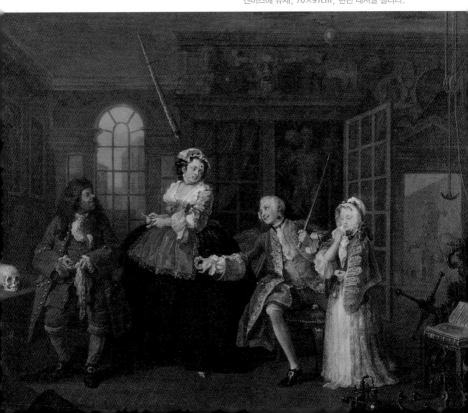

〈검진〉은 스칸더필드 자작이 어린 매춘부 소녀와 함께 돌팔이 의사의 진료실을 방문하는 장면이다. 자작은 매독을 치료하는 약을 아무리 먹어도 듣지 않자 약값 환불을 요구하러 온 것이다. 성병은 무분별한 성생활로 인해 감염되는 경우가 대부분이었으며, 성병에 걸리기는 쉽지만 치료는 상당히 어려웠다. 당시 성병 치료법은 수은으로 만든 엉터리 알약뿐이었다.

자작이 다리를 벌리고 앉은 그 사이에 어린 매춘부가 서 있다. 이 자세와 위치는 그녀가 이미 자작과 성관계를 한 사이임을 의미한다. 어린 매춘부 역시 약상자를 들고 염증이 있는 입을 톡톡 두드리며 서 있다. 이는 매독 초기 증상으로 피부 궤양과 발진에 따른 통증이다. 가여운 어린 매춘부도 곧 매독으로 인해 불행한 결과를 맞을 것이다. 스칸더필드 자작을 노려보며 접이식 칼을 쥔 중년 여성은 소녀의 엄마다. 소녀의 엄마 역시 얼굴에 검은 점이 있는 것으로 보아 그녀도 성병에 감염되었음을 알 수 있다. 가슴에 새겨진 문신은 유죄로 판명된 매춘부에게 가해졌던 형벌로 그녀가 매춘 혹은 사기와 관련된 전과자라는 것을 짐작할 수 있다. 그녀는 딸을 매춘부로 만든 비정한 엄마였다. 그녀는 더 많은 돈을 뜯어내기 위해 자작이 그녀의 딸을 성병에 감염시킨 것에 분노한 척 연기하고 있다. 이런 사기 방식은 매춘부 전과자가 딸을 이용해 돈 많은 이들을 등쳐 먹는 전형적인 사기 방법이었다.

호가스는 당시 실제 프랑스 의사 방을 모델로 그렸다. 자작 뒤에 있는 캐비닛에는 고래 뿔, 벽돌 더미, 이발사의 면도 도구, 소변 용기, 약제사 간판, 대퇴골, 박제한 악어 등 온갖 허접한 물건들로 가득하다. 이는 16-17세기 귀족과 왕실 사이에서 유행한 '호기심의 방 (cabinet of curiosities)'[11]을 흉내 낸 것이다. 그러나 돌팔이 의사가 꾸민 호기심의 방은 수집 가치가 있는 물건들이 아니라 온통 죽음을 상징하는 물건들뿐이다. 캐비닛 안 해골이 해부학 모델을 껴안고 있는 모습은 부정한 성관계와 죽음을 연상시키고, 해부학 모델[12] 위 교수대 모형은 이 사기 사건에서 누군가 교수형에 처해진다는 징조로 읽을 수 있다.

또 '찬장 안의 해골(skeleton in the cupboard)'은 집안의 비밀을 의미하는 숙어로 이 집안에 출생의 비밀이 있음을 암시한다. 사실 의사, 매춘부, 소녀는 가족이다. 의사의 가라앉은 콧마루, 주름진 이마, 두꺼운 입술, 치아 손실과 기형 다리는 모두 선천적 매독 증상들이다. 즉, 소녀가 자작으로부터 성병을 옮은 것이 아니라 매춘부 엄마나 혹은 돌팔이 의사 아빠로부터 전염된 것이다. 소녀의 아빠는 자작에게 효과

11. 르네상스 시기 이탈리아의 대표적 가문들은 예술품과 수집품을 스투디올로(studiolo), 즉 서재에 수집·전시했다. 16세기 대항해 시대 이후 신대륙에서 건너온 진귀한 해양 생물과 동물 뼈 등이 주로 수집 대상이었다. 이러한 형태의 수집품은 이후 자연사 박물관의 기초가 되었다.

12. 당시 교수형에 처해진 사체들은 대부분 해부학 모델로 사용되었는데, 해부학자들이 합법적으로 얻을 수 있는 유일한 해부학 모델이 바로 처형된 범죄자들의 사체였다. 말하자면 해부학의 발전은 죄수들 사체를 해부한 데서 시작되었다.

가 없는 약으로 사기를 치고, 소녀의 엄마는 딸을 미끼로 돈을 뜯어내려고 한다. 이들을 통해 18세기 가족 사기단의 모습을 엿볼 수 있다.

백작 부인의 아침 접견

윌리엄 호가스, 〈백작 부인의 아침 접견〉, 1743,
캔버스에 유채, 71×91cm, 런던 내셔널 갤러리.

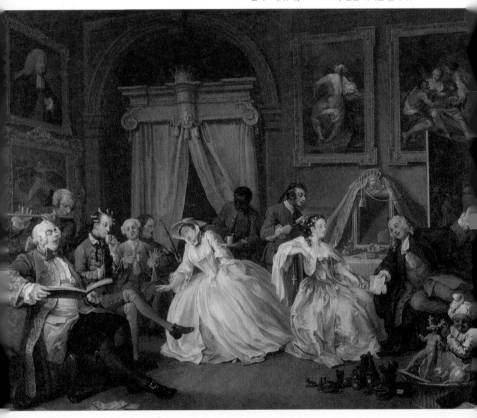

　스칸더필드 백작 사망으로 자작은 새로운 스칸더필드 백작, 그의 아내는 백작 부인이 되었다. 〈백작 부인의 아침 접견〉에서 백작 부인은 프랑스 귀족처럼 화장대에 앉아 손님을 맞이하고 있다. 이는 루이 14세가 시작한 아침 접객 의식으로 손님을 서열 순서대로 맞이하는 의식이다. 백작 부인은 머리를 손질하며 손님들을 맞고 있다. 백작 부인 의자에는 돌 무렵 아이들이 이가 나올 때 깨물며 노는 장난감인 산호 이빨이 걸려 있다. 이는 백작 부인이 이제 아이 엄마라는 사실을 말해 준다.

　내연남인 변호사 실버텅은 이제 그 존재를 거리낌 없이 드러내기 시작한다. 왼편 부인의 침실 벽에 실버텅 초상화가 걸려 있다. 백작 부인은 손님들을 등지고 앉아 실버텅만 바라보고 있다. 백작 부인은 여전히 사치를 일삼고 있다. 최근 경매를 통해 구입한 물건들이 그녀 발치에 놓여 있다. 백작 부인이 경매한 사치품을 보면 그녀는 물건이나 사람 볼 줄 아는 안목이 전혀 없어 보인다.

　실버텅은 예의에 어긋나게 발을 소파 위에 올려 두고 있다. 이는 그가 백작 부인의 총애를 받으며 집안에서 제멋대로 행동하고 있음을 의미한다. 실버텅은 백작 부인에게 가장무도회 티켓을 내보이고 있다. 18세기 초 영국에서 유행하기 시작한 가장무도회는 사치를 즐기는 귀족들에게는 더할 나위 없는 사교 모임이었다. 부부 사이의 밀

음을 저버리고 내연남과 함께한 이 행위는 이후 엄청난 결과를 가져
올 것이다.

매음굴

윌리엄 호가스, 〈매음굴〉, 1743,
캔버스에 유채, 71×91cm, 런던 내셔널 갤러리.

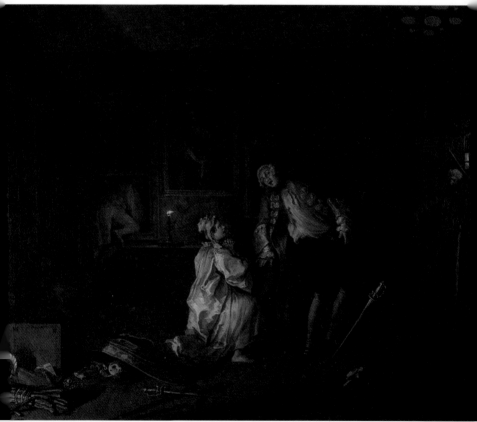

　가장무도회가 끝난 이후 백작 부인과 실버텅은 터키탕에 숙소를 잡았다. 터키탕은 18세기 런던에서 터키 상인들이 커피 하우스와 함께 유흥과 오락을 목적으로 운영한 숙박 시설이었다. 몇몇 터키탕은 꽤 훌륭한 시설로 인기가 있었다. 그러나 몇몇은 건전하지 못한 유흥 오락 업소였으며, 불륜 커플들이 이용하는 18세기 불륜의 온상이었다.

　어둑한 밤, 방안을 비추는 촛불은 열린 창문 앞에서 어른거린다. 백작 부인의 옷가지, 코르셋, 신발과 마스크는 침대 옆 바닥에 아무렇게나 뒹굴고 있다. 스칸더필드 백작은 아내와 실버텅의 불륜 현장을 급습해 들이닥쳤다. 눈이 뒤집힌 백작은 잠자고 있던 실버텅을 깨우기 위해 칼로 위협했다. 이 과정에서 백작은 실버텅이 무심코 휘두른 칼에 치명상을 입었다. 실버텅은 놀라 잠옷을 입은 채 창문으로 도주하고 있고, 백작 부인은 피 흘리는 남편 앞에 무릎을 꿇고 용서를 빌고 있다. 뺨 위에서 반짝이는 백작 부인의 눈물은 후회와 회한의 눈물이었다. 그녀의 남편은 치명상을 입고 천천히 죽어가고 있으며, 그녀의 내연남 실버텅은 백작을 살해하고 그녀를 버리고 도망갔다. 여기 있는 셋 모두에게 불행한 일이 닥쳤다.

백작 부인의 자살

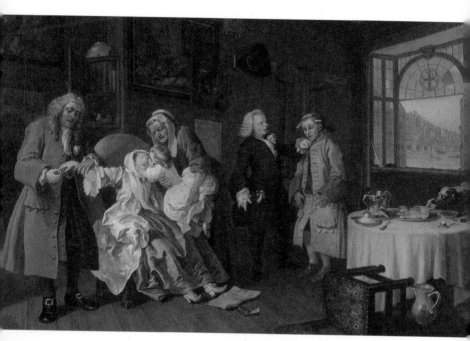

윌리엄 호가스, 〈백작 부인의 자살〉, 1743,
캔버스에 유채, 70×91cm, 런던 내셔널 갤러리.

〈백작 부인의 자살〉은 연작의 마지막 장면이다. 백작 부인은 실버
텅과 스캔들로 런던 상류층 사이에서 추문에 휩싸였으며 더 이상 상
류층 생활을 이어 가기 힘들게 되었다. 더구나 실버텅은 재판에서 백
작을 살해한 죄목으로 교수형에 처해졌다. 오갈 데 없는 백작 부인은

친정아버지 집으로 갔으나 인색한 아버지는 빈털터리가 된 딸을 반기지 않았다. 실버텅이 교수형에 처해지는 것으로 사건이 마무리되었지만 런던 사회는 연일 백작 부인의 스캔들을 가십거리로 삼았다. 백작 부인은 남편과 내연남이 모두 죽고, 돈과 명예도 모두 잃어 비탄에 빠져 살 의지가 없었다. 백작 부인은 실버텅의 처형 소식을 신문[13]에서 읽은 후 독약을 먹었다. 의사가 왔을 때 백작 부인은 이미 손을 쓸 수 없는 상태였다.

오른편에 있는 두 사람은 백작 부인이 마신 약병 때문에 소란스럽다. 재킷에 꽃을 단 인물은 약제사이며 다른 인물은 이 집의 하인이다. 약제사 주머니에는 마룻바닥에 내동그라져 있는 백작 부인이 마신 약병과 똑같은 모양의 약병이 삐죽 튀어나와 있다. 바로 약제사가 백작 부인에게 약을 조달한 인물이자 백작 부인이 약물을 과다 복용하게 만든 장본인이다. 그러나 약제사는 애꿎은 하인을 질책하며 이 소란을 얼간이 하인 탓으로 뒤집어씌우려 한다. 납빛과 같은 백작 부인의 낯빛은 그녀의 삶이 얼마 남지 않았음을 나타낸다. 유모가 백작 부인 아이를 데려와 엄마에게 작별 인사를 하게 한다. 아이 뺨에 있는 반점과 다리에 착용한 꺾쇠 기구는 성병이 아이에게도 유전되었음을 의미한다. 매독에 걸린 백작 부인 아이는 오래 살지 못할 것이며, 스

13. 신문 기사에는 "변호사 실버토… 최후의 고백…(Counseller Silvertou… last dying speech…)"이라고 인쇄되어 있다.

콴더필드 경이 자랑스럽게 내보인 가계도도 이제 막을 내릴 것이다.

이 막장 드라마에서 단 한 명, 백작 부인 아버지는 유일하게 살아 남은 인물이다. 그러나 인색한 백작 부인 아버지의 미래는 죽음을 맞은 이보다 더 추레할 것이다. 처음 상견례 할 때 입은 코트를 그대로 입고 있는 것으로 보아 그는 여전히 인색한 삶을 살고 있는 듯 보인다. 그는 죽어가는 딸의 결혼반지를 손가락에서 빼내면서까지 탐욕스럽게 부를 유지하려고 한다. 그는 딸이 마지막 거친 숨을 몰아쉴 때 따뜻한 위로나 작별 인사 한마디 없이 그저 반지에 시선이 머물러 있다.

호가스는 인생을 즐길 줄도 베풀 줄도 모르는 인색한 아버지를 개의 모습으로 조롱하고 있다. 방 한구석 테이블에 식사가 준비되어 있다. 테이블 위에 놓인 은제 그릇은 이 집에서 제일 값나가는 사치품이다. 그러나 테이블 위의 식사에 어울리지 않게 깡마른 개가 음식을 먹고 있다. 챙겨 주는 이 없이 배고픈 개는 먹어야 할 것과 먹지 말아야 할 것을 구분하지 못한 채 돼지머리 고기를 먹고 있다. 아무도 개에게 신경 쓰지 않는다. 아무도 남겨진 신부 아버지의 삶에 신경 쓰지 않는다. 사기와 불륜, 배반, 살인, 교수형, 자살 등 현대 막장극에서도 다 다루기 힘든 범죄 종합 세트가 6점의 연작에 고스란히 담겨 있다. 이 부부뿐 아니라 양가 모두 파국을 맞는 것으로 이야기는 종결된다. 그저 건축 비용이 필요해서, 귀족 작위가 필요해서 한 거짓말치고는 너무 혹독한 대가를 치렀다.

노예선
보험 사기극 전말

 보험은 미래에 발생할 수 있는 위험을 통계적으로 예측해 보험 회사에 위험을 전가하는 사회적 제도다. 말하자면 보험은 미래에 닥칠 위험에 대한 확률 게임으로 위험한 상황이 일어나고 조건이 충족되면 보험금을 보상받을 수 있는 규칙이 있는 게임이다. 바로 이 규칙이 미래를 예측하고 설계하는 게임으로 많은 이들을 끌어들였다.

 근대적 형태의 보험은 런던에 있는 한 커피숍에서 탄생했다.[14] 커피 하우스에 모인 해상 무역에 관련된 투자자와 금융 브로커들은 선박 해상 무역에 대해 이야기를 나눴고, 선장과 선원들은 출항 정보,

14. 1687년 사무엘 로이드(Samual Lloyd)는 런던 시내에 '로이즈(Lloyd's) 커피 하우스'를 개업했다. 그리고 그의 아들인 에드워드 로이드(Edward Lloyd)가 커피숍을 물려받아 운영하게 되면서 커피숍은 일반 서민들과 학생뿐만 아니라 사업가나 항해와 관련된 사람들의 모임 장소로 발전하게 되었다.

시간, 바다 날씨 등 항해에 필요한 정보를 나눴다. 이 정보들의 가치를 알아본 커피숍 주인 에드워드 로이드(Edward Lloyd)는 정보들을 추려 '로이즈 리스트(Lloyd's List)'[15]를 발간했다.

에드워드는 로이즈 리스트에서 자주 언급되는 해상 무역 위험들에 주목했다. 해상 교역은 육상 교역보다 바다 날씨, 항로 계산 문제 등 많은 위험 요소가 산재해 있었다. 또한 망망대해에서 일어난 난파, 표류, 전복 등의 사고는 복구할 수 없을 만큼 치명적이었다. 그러다 보니 해상 교역은 큰돈을 벌 수 있었지만, 그만큼 성공을 예측하기 힘들었고 또 치명적인 사건 사고도 빈번하다 보니 투자처를 찾는 일이 어려웠다. 그는 이런 손해를 줄이고 선원들의 안전을 보장하기 위해 위험을 공동으로 부담하는 방법을 생각해 냈다. 그리고 이 위험 내용을 고지하고 계약서 하단에 서명하게 하여 오늘날 보험 계약의 원형을 만들었다.

종 호 학살 사건

보험의 허점을 노려 이를 악용하는 사례는 과거에도 수없이 존재

15. 이 소식지는 주 3회 발행되었으며 배의 출발 시간, 도착 시간, 선적 등 중요한 정보와 그 외 항해와 관련된 유익한 소식들을 전했다.

했다. 〈노예선〉에는 보험 사기극뿐 아니라 당시 사회 제도 문제도 함께 담겨 있는데, 1781년 일어난 종(Zong) 호 학살 사건과도 관련이 있다. 〈노예선〉을 그린 윌리엄 터너(Joseph Mallord William Turner, 1775-1851)는 영국 낭만주의를 대표하는 화가로서 당시 저평가된 풍경화를 고귀한 장르로 끌어올린 장본인이다.

당시 풍경화는 역사화의 배경으로 그다지 가치 없는 것으로 여겨졌다. 당시 몇몇 비평가들은 성의 없이 대충 그린 것처럼 보이는 터너의 회화를 비난했다. 그러나 빅토리아 시대 비평가 존 러스킨(John Ruskin, 1819-1900)이 자연을 진실하게 표현하는 터너의 풍경화를 역사화에 필적하는 것으로 평가하면서 터너에 대한 평가는 달라지기 시작했다.

터너는 〈노예선〉에서 떠오르는 태양과 구름이 어우러진 낭만적인 바다 모습을 보여 주고 있다. 그러나 자세히 들여다보면 이 그림은 아주 끔찍한 비밀을 품고 있다. 파도에 떠 있는 흩어진 인간의 신체 형상들은 이 바다에서 벌어지고 있는 일이 엄청난 사건임을 예고하고 있다.

노예 무역선 종 호는 아프리카에서 노예들을 싣고 자메이카로 향하고 있었다. 당시 노예 무역은 유럽·아프리카·아메리카 세 대륙

간 삼각 무역에서 가장 흔히 거래되는 무역업 형태였다. 종 호는 더 많은 수익을 내기 위해 많은 노예들을 좁은 배 안에 가득 실었다. 이 배의 정원은 200여 명인데, 그 두 배인 400명이 넘는 노예를 실은 것이다. 당시 노예선들의 노예 선적도를 보면 노예들이 숨 쉴 구멍조차 없을 정도였다. 이로 인해 노예들이 처한 환경은 열악할 수밖에 없었으며 어쩌다 전염병이라도 돌면 죽음을 피할 수 없었다.

종 호는 출항하면서부터 여러 작은 실수가 겹쳐 큰 사건을 예고하고 있었다. 선장이 전염병에 걸려 지휘 체계가 붕괴된 채 배가 출항했고, 항로 계산 착오로 길을 잘못 들어 조난 위기에 처했으며, 예상치 못한 길어진 여정으로 식수 부족까지 삼중고를 겪었다. 종 호에 실린 노예 가운데 60여 명 이상이 이미 영양실조와 질병으로 사망한 상태였다. 선원들은 자신들의 목숨도 잃을 수 있다는 두려움에 남은 노예들을 바다에 던지기로 결정했다. 당시 보험 조항에 따르면 질병으로 죽은 노예는 보험금을 수령할 수 없었다. 그러나 바다에 빠져 사망할 경우 보험금 수령이 가능했다. 선원들은 1초의 망설임도 없이 상대적으로 노동력이 약한 여성과 아동부터 먼저 차디찬 바다로 던져 버렸다. 선원들은 그 후로도 두 차례 더 노예들을 바다로 던졌다.[16]

16. 적어도 세 차례 이상 총 132명이 바다로 던져졌다. 이 가운데 마지막에 학살당한 36명 중 10명은 스스로 목숨을 버렸다. 윤영휘, 「1783년 종(Zong)호 재판의 실제와 역사적 의의」, 『영국연구』, 44, (2020): 114.

이 사건을 영국 선사 측에서도 알게 되었고, 선장은 노예 무역으로 인한 손실을 보전받으려 보험사에 보험금을 청구했다. 하지만 보험사는 사라진 항해일지를 문제 삼아 보험금 지급을 거부했다. 선장과 보험사 간 원만한 해결이 어렵자 이 사건은 법정으로 갔으며, 이 재판은 대중적 관심을 받게 되었다. 재판의 쟁점은 '살아 있는 노예를 바다에 던진 것이 살인에 해당하는가'였다. 선사 측 변호인에 따르면 살아 있는 노예를 바다에 던진 것은 말을 바다에 던진 것과 같으니 이를 살인이라 말할 수 없다는 점을 강조했다. 또한 식수 부족이라는 불가항력적 상황이므로 노예를 던지는 일은 납득할 만한 일이라는 점도 덧붙였다. 이를 통해 알 수 있는 사실은 살아 있는 노예를 사물과 동등한 화폐 가치로 보았다는 점이다.

재판 결과 노예를 바다에 빠뜨려 보험금을 수령하고자 했던 종 호 학살 사건은 고의적인 화물 파손이므로 보험사는 선사 측에 보험금을 지불할 의무가 없다고 판결했다. 판결문에서조차 노예는 화물로 기재되어 사물과 같은 화폐 가치로 인식되고 있었다. 또한 재판부가 노예를 화물로 기재했으므로 보험사 측은 더 이상 살인죄를 물을 수도 없게 되었다. 이 판결로 노예 제도에 대한 여론이 들끓었고, 이후 1807년 노예 무역이 폐지되었으며 1833년 노예 제도가 폐지되었다. 비록 종 호 학살 사건 재판은 원하는 결론에 이르진 못했지만 영국에서 노예 제도 폐지를 향한 운동에 중요한 변곡점이 된 것은 분명하다.

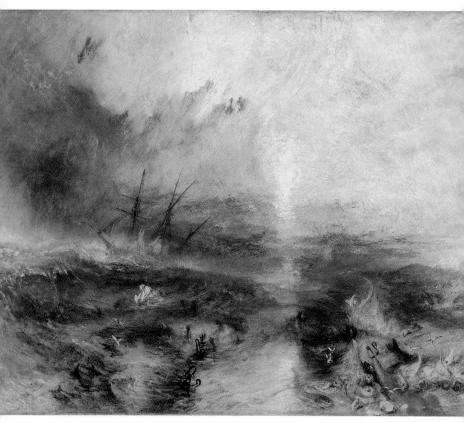

윌리엄 터너, 〈노예선〉, 1840,
캔버스에 유채, 91×123 cm, 보스턴 미술관.

종 호 학살 사건이 노예 제도 폐지에 중요한 역할을 한 것은 맞지만, 완전한 노예 제도 폐지로 이어지기에는 부족했다. 그 후에도 많은 문학인들이 노예 무역의 비정함을 작품에 꾸준히 거론하면서 많은 사람들에게 알려지게 되었다. 그중 토마스 클락슨(Thomas Clarkson, 1760-1846)의 책 《노예 무역의 역사와 폐지》(1839)는 터너에게 큰 영향을 주었다. 터너는 이 책에서 종 호 학살에 관한 정보를 얻어 〈노예선〉을 그렸다. 그 후 1840년 국제 반노예 회의가 런던에서 열렸고, 이를 기념하기 위해 〈노예선〉이 전시되었다. 많은 사람들은 비인간적인 노예선이 여전히 운영되고 있다는 것에 큰 충격을 받았으며, 이 그림은 반노예 운동의 기폭제가 되었다.

터너는 노예 무역의 잔인함과 비정함을 나타내기 위해 거친 붓 터치로 다가오는 태풍의 무시무시한 힘을 나타냈고, 대각선 구성을 이용해 불규칙한 바다 움직임과 방향을 잃은 배를 표현했다. 이 그림이 주는 불길한 기운은 왼쪽 핏빛의 검붉은 구름 덩어리에서 뿜어져 나온다.

그림 왼편 하단에는 검은색 족쇄로 보이는 물체들이 바다 위에 떠다니고 있다. 그리고 오른편으로 시선을 옮기면 흐릿하게 족쇄를 찬 다리 하나가 삐죽 나와 있다. 그런데 이 그림이 더욱 공포스러운 것은 다리 주위로 몰려오는 식인 물고기 떼다. 바다로 던져진 노예들은 선원들로부터 버림받았으며, 포악한 물고기들의 먹잇감이 되었다. 터너는 전경에서 익사하는 노예를 바라보는 이들에게 두려움과 공포를

각인시켰다. 여기저기 흩어진 잔해들과 손상된 사체들은 이곳이 지옥임을 나타낸다. 다가오는 태풍은 노예 무역의 부도덕 행위를 처벌하려는 신의 징벌이라고 볼 수 있다.

터너의 〈노예선〉이 잔인하고 두려운 이유는 노예들이 살 희망이 전혀 없다는 데 있다. 터너는 그들의 비참한 운명을 거친 붓 터치와 강렬한 색상으로 드러냈다. 터너는 사물을 분명한 윤곽선으로 그리기보다 흐릿한 색채와 속도감으로 표현했다. 여기서 사용된 주된 색채는 붉은색이며 이는 노을, 핏빛, 광기를 나타낸다. 터너는 피비린내 나는 학살과 포악한 물고기들의 폭력을 나타내기 위해 대상을 추상화하며 희미한 형태 속에서 강렬한 색채의 움직임을 그렸다.

종 호 학살 사건은 영국 내 노예 제도 폐지 여론을 형성해 그 시작을 알렸다. 그러나 노예 제도가 폐지되었음에도 노예는 여전히 존재했다. 그 후 노예들의 처우에 대한 각성이 일면서 노예 제도의 회의와 반성이 끊임없이 일어났다. 노예 제도를 옹호하는 측과 폐지하는 측의 몇 번의 대립 끝에 1800년대 초부터 노예 폐지국이 늘어났다. 그리고 터너는 〈노예선〉을 그려 노예 제도 폐지 운동을 다시 수면 위로 올렸다. 마침내 1880년대 말 300여 년간 이어 온 노예 제도는 공식적으로 종식되었다. 때론 현실의 비참함과 실상을 알리는 데 문자보다 이미지의 힘이 더 강한 법이다.

Ⅱ

성매매

사고파는 물건으로서 성

여는 글

매춘이란 금전적 이익과 그에 상응하는 물질적 보상을 위해 성을 사고파는 행위를 말한다. 매춘의 역사는 인류의 역사와 함께했다고 할 수 있다. 동물학자들에 따르면 동물 사회에서도 매춘에 해당하는 행위들이 포착된다고 한다. 이를 보면 매춘의 역사는 인류가 진화하는 순간부터였을 가능성이 높다. 성 인지 개념이 오늘날과 다른 고대 사회에서 매춘은 묵인되는 행위였으며 남성의 성 욕망은 여성과 다르니 매춘을 양성화하거나 합법화하자는 경우도 있었다.

중세 말 마르세유에서는 성을 판매하는 행위가 존중받지는 못해도 합법이었다. 매춘 사업 종사자들은 허가를 받은 매음굴에서 일상적으로 매춘 행위를 했다고 한다. 또 어떤 문화권에서는 성 매수를 범죄 행위라고 인식하지 않는 곳도 있다. 일부 국가들은 공창제를 실시하여 매춘을 합법적으로 세금을 내는 직업으로 인정해 주고 있다. 이렇듯 매춘 행위의 정의와 규제는 시대마다 문화마다 국가마다 다르다.

매춘의 기원은 모순적이게도 종교 시설과 관련이 있다. 기원전 4500여 년 전 순례객들은 메소포타미아 지구라트 신전으로 신에게 기도하기 위해 찾아갔다. 이곳까지 가는 길은 무척 멀고 험했

다. 순례객들은 기나긴 여정에 몸도 마음도 지쳐 기도를 마친 후 편안하게 쉬기를 바랐고, 신전 여사제들은 그들을 진심으로 위로하기 시작했다. 이 소식이 널리 전해지자 육체적으로 위로받고자 하는 사람들이 점점 많아졌다. 그러나 여사제들만으로는 제보다 젯밥에 눈 먼 가짜 순례객들의 숫자를 감당할 수 없었다. 수요가 있으면 공급도 있는 법이다. 기도하러 왔다는 이들을 되돌려 보낼 수도 없었거니와 가짜 순례객들이 위로의 대가로 지불하는 금액은 무시할 수 없을 정도로 큰 금액이었다. 신전 측은 여사제들 말고도 기도객들을 위한 여성 인원을 따로 두었다. 이렇게 매춘은 기도를 핑계로 시작되었다.

서양 미술사에서 매춘은 자주 그려졌던 소재로 일상적으로 일어나는 풍속화 성격을 띠고 있다. 그러나 그림들 대부분 성 서비스를 제공하는 여자만 나올 뿐 성을 매수하는 남성에 대한 묘사는 거의 없거나 소극적으로 나온다. 마네의 〈올랭피아〉에는 매춘부 올랭피아와 시중을 드는 하녀만 나올 뿐 성 매수자 남성은 그가 보낸 꽃 뒤로 숨어 버렸다. 이는 매춘에 대한 19세기 사회적 인식과 성 인지 감수성을 보여 주는 것으로 죄의식 없이 벌어진 일이었다. 오늘날 성에 대한 관념으로 여기에서 설명할 작품들을 본다면 불편한 감정을 유발할 수 있다. 다만 인간의 성은 도구화되거나 매매되어서는 안 되는 고귀한 것으로 이 행위를 위반한 자를 처벌하여 인간의 존엄성을 지키길 기대해 본다.

아버지의 훈계
동전 한 닢이 부른 파장

헤라르트 테르 보르흐(Gerard Ter Borch, 1617-1681)는 네덜란드 출신 화가로 당대 풍습을 그린 장르 화가다. 그의 그림 중 〈아버지의 훈계〉는 현재 베를린 국립 회화관과 암스테르담 국립 미술관에 각각 소장되어 있다. 〈아버지의 훈계〉라는 제목은 사실 괴테가 베를린 국립회화관이 소장하고 있는 작품을 보고 붙인 제목이다. 괴테는 이 작품을 부모가 딸을 조용히 훈계하는 장면으로 해석했다. 2019년 두 작품이 350여 년 만에 한자리에 나란히 전시된 적이 있었는데, 관람객들은 두 작품을 비교하며 서로 다른 그림 찾기를 해 볼 수 있었다.

그림 속 남자의 정체

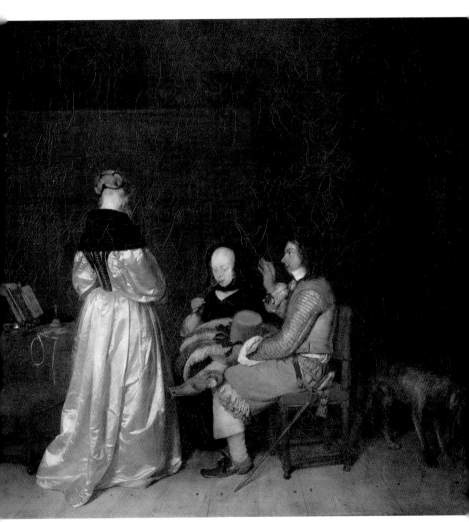

헤라르트 테르 보르흐, 〈아버지의 훈계〉, 1654,
캔버스에 유채, 71×73cm, 암스테르담 국립 미술관.

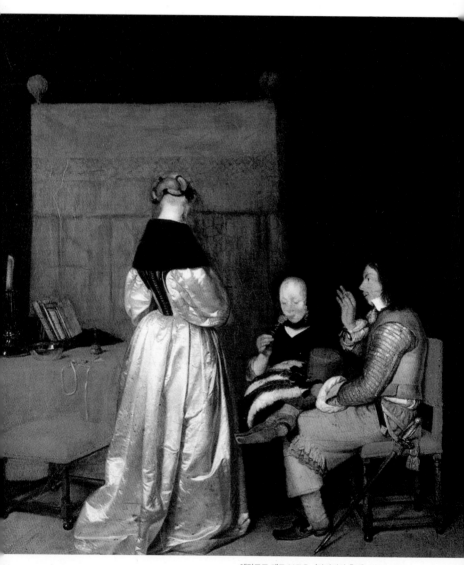

헤라르트 테르 보르흐, 〈아버지의 훈계〉, 1654-1655,
캔버스에 유채, 70×60cm, 베를린 국립 회화관.

두 작품에서 가장 눈에 띄는 것은 빛나는 새틴 드레스를 입은 여성의 뒷모습이다. 아버지는 딸에게 품행과 행실에 관해 설교하고 있고, 소녀는 아버지로부터 꾸중과 질책을 듣고 있는 모습이다. 소녀 어머니는 할 말이 없는지 옆에서 그저 와인을 홀짝거리고 있다. 이 작품은 20세기 초반까지만 해도 괴테의 해석대로 〈아버지의 훈계〉라는 작품으로 불렸다. 그러나 베를린 국립 회화관 소장 작품을 세정·복원하면서 남성이 손가락 사이에 동전을 쥐고 있다는 사실이 새롭게 드러났다. 이 동전 하나 때문에 이 작품 제목은 물론 등장인물과 해석 전체가 달라졌다. 남성이 쥐고 있는 동전 한 닢 때문에 이 작품은 부모가 자녀를 훈계하는 모습이 아니라 성 매수를 제안하는 은밀한 장면으로 변질되어 버렸다.

황금색 골진 소매, 바지에 달린 태슬 장식, 모자에 달린 노랗고 파란 깃털 등은 당시 네덜란드 군복 차림이다. 그리고 보니 군복을 입은 남성이 아버지라고 하기엔 너무 젊다. 그리고 와인을 홀짝거리는 여성은 더 이상 어머니가 아닌 여성과 남성을 연결시키는 뚜쟁이다. 이 여성은 성매매를 알선하고 성매매 장소를 제공한 인물이다. 현대 미술사가들은 동전뿐 아니라 뒤로 보이는 붉은색 침대 또한 이들 관계가 부녀지간이라기보다 성을 전제로 만나는 남녀 사이로 보았으며, 매춘 장소에서 군인과 매춘부, 뚜쟁이 사이 은밀한 협의를 그린 것으

로 해석했다. 사실 17세기 네덜란드 장르화에서 젊은 남녀와 나이 든 여성 조합은 매춘의 전형적 표현이었다. 그 당시 서민을 대상으로 한 매춘업소는 뚜쟁이가 매춘부 두세 명을 고용해 운영하는 경우가 많았다. [17]

이제 남성은 훈계하는 점잖은 아버지가 아니라 성 매수를 제안하는 은밀한 고객이다. 남성이 앉은 붉은색 벨벳 등받이 의자 또한 그가 중요한 고객임을 알려 준다. 위로 치켜뜬 그의 눈은 마치 상품을 고르듯 소녀의 모습을 찬찬히 뜯어보고 있다. 테르 보르흐의 작품이 다른 작가들보다 인기가 있었던 이유는 마치 만져지는 듯한 생생한 질감 표현 때문이었다. 번쩍이는 새틴 옷감 표면과 사각거리는 질감 표현은 새틴 드레스를, 더 나아가 하얀 목덜미를 만지고 싶다는 욕망을 자극했다. 그림 속 번쩍이는 새틴 드레스, 풍부한 깃털로 장식된 군인 모자, 붉은색 침대는 관능성과 은밀함을 한층 더 강조하고 있다.

한편 테르 보르흐는 〈아버지의 훈계〉에서 여성 뒷모습을 묘사함으로써 여성의 초상권을 보호했다. 그는 여성의 표정을 모호하게 남겨 두어 여성의 반응을 끝내 알 수 없게 했다. 여성은 고개만 숙인 채 허

17. 김소희, 「17세기 네덜란드 장르화에 재현된 매춘 이미지 연구」, 『한국미술사교육학회』, 38, (2019):157.

리를 꼿꼿하게 펴고 억지로 눈을 마주치려는 성 매수자의 눈을 피해 의연하게 서 있다. 당시 이런 상황에 처한 여성이 남성의 제안을 물리치기란 어려운 일이었다. 다만 꼿꼿하게 서 있는 여성이 당당히 거래의 부적절함을 외치고 자리를 박차고 나가기를 간절히 바란다.

이 작품은 〈아버지의 훈계〉와 더불어 〈연애 그림〉으로도 불린다. 그러나 세상 어디에도 연인에게 성을 대가로 돈을 주지 않는다. 이 그림은 〈아버지의 훈계〉, 〈연애 그림〉이라는 제목보다 〈성 매수 제안〉이라는 보다 적나라한 제목으로 불려야 한다. 그래야 사회에 경종을 울릴 수 있다. 미술은 아름다움만을 전하지 않는다. 오히려 진실을 전할 때 더 아름다운 법이다.

술잔에 담긴 노골적인 의미

〈여인에게 동전을 주는 군인〉은 뚜쟁이가 가고 난 이후 장면을 보여 준다. 붉은 침대가 놓인 장소에서 한 남성이 노골적으로 여성에게 돈을 건네고 있다. 돈으로 육체를 사는 행위를 적나라하게 드러낸 것이다. 여성은 와인 잔을 들고 금액이 마음에 들지 않는 듯 혹은 술 마시는 일에 더 관심이 있는 듯 남성의 손바닥 위 동전을 멍하니 바라보고만 있다.

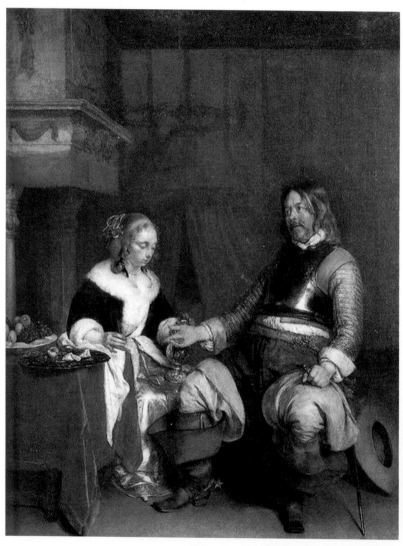

헤라르트 테르 보르흐, 〈여인에게 동전을 주는 군인〉, 1662-1663,
캔버스에 유채, 68×55cm, 파리 루브르 미술관.

당시 술 마시는 여성에 대한 사회적 인식은 성과 관련되어 상당히 편협한 편이었다. 과도하게 마신 술은 멀쩡한 사람도 한순간 실수하게 하고 후회할 행동을 하게 한다. 당시 윤리 의식은 인간이 술을 절제하지 않으면 음탕한 마음이 생기고 고귀한 품성을 잃게 된다고 경계했다. 17세기 초반 암스테르담에서는 술이 이성을 마비시키고 욕망을 불러일으키므로 교회 주변에서 술집 영업을 금지했을 정도다. 이런 사회 분위기 속에서 여성이 술 마시는 것을 특히 금기했다. 왜냐하면 술은 성욕을 자극하므로 당시 여성이 술을 마신다는 것은 순결을 잃는 것과 같은 것으로 인식했기 때문이다. 따라서 일반 여성의 음주는 당시 사회 규범에 어긋나는 일이었다. 그런 이유로 여인에게 술을 권하는 행위는 일반 여염집 여성에게 대하는 태도가 아니었으며 남성이 여성에게 계속해서 술을 마시게 하는 행위는 여성이 이성을 잃게 만들어 자신의 욕망을 채우려는 의도로 보았다.

남성들이 여성에게 술잔을 건네는 그림도 이 시기 자주 그려진 테마였다. 테르 보르흐는 〈아버지의 훈계〉와 같은 세 인물 구성으로 〈레모네이드〉에서 성을 매수하는 순간을 그렸다. 다만 〈레모네이드〉에서는 술이 아니라 레모네이드를 권하고 있다. 젊은 남성은 여성에게 원기를 회복하는 강장제를 섞은 레모네이드 한 잔을 권하고 있다. 남성은 나이 든 여성 눈을 피해 젊은 여성에게 구애의 마음을 전한다. 여

헤라르트 테르 보르흐, 〈레모네이드〉, 1663-1664,
캔버스에 유채, 67×54cm, 상트페테르부르크 에로미타주 미술관.

성에게 바싹 다가앉아 한 손으로 잔을 받치고 레몬을 젓고 있는 남성의 어설픈 손짓에 조급함이 묻어난다. 이는 술이나 다른 약물로 여성의 인식을 흐리게 해 자신의 욕망을 채우려는 파렴치한 행동이다. 사랑하는 연인에게 주어야 할 것은 술도, 돈도 아닌 배려와 존중의 마음이다.

발레 리허설
무대 뒤 추악한 거래

에드가 드가(Edgar Degas, 1834~1917)는 대기의 빛을 그린 인상주의 화가들과 달리 주로 실내 장면을 그렸다. 그가 실내에서만 그림을 그렸던 이유는 광선 공포증을 앓았기 때문이다.[18] 그는 주로 실내에서 목욕하는 여인들이나 발레리나를 그렸으며, 드물게 야외를 배경으로 하는 그림을 그릴 때는 그늘이나 해가 진 뒤 조명이 있는 곳에서만 그렸다. 게다가 30대에는 시력마저 점점 악화되어 사물을 오래 관찰하기 힘들어졌다. 그는 이런 건강상 이유로 찰나를 포착한 그림과 동작이 다양한 발레리나를 그리기 시작했다. 여기에는 카메라에 대한

18. 드가는 고도 근시였으며, 1870년대 이전부터 서서히 시력이 작품에 영향을 미치기 시작했다. 특히 오른쪽 눈의 시력은 점점 더 악화되었다. Richard Kendall, "Degas and the Contingency of Vision," *The Burlington Magazine*, 130; 1020 (Mar. 1988): 182−85.

그의 관심사도 한몫했으며, 이후 스냅 사진처럼 스쳐 지나가는 순간을 포착해 담은 그림이 많이 등장하게 되었다.

　드가가 마스터의 지도하에 연습하는 발레리나들에게 관심을 갖고 그리기 시작한 것은 1872년부터다. 그때부터 드가가 그린 발레리나 그림은 700점이 넘으며 그의 작품에서 거의 절반을 차지할 정도다. 드가가 그린 어린 발레리나 그림들은 꽤나 성공적이었으며 불티나게 팔렸다. 잘나가던 그의 가문이 파산했을 때, 발레리나 그림을 그려 번 돈으로 경제 위기를 벗어날 수 있을 정도였다.

같은 듯 다른 발레 그림 세 점

에드가 드가, 〈무대 위 발레 리허설〉, 1874,
캔버스에 유채, 65×81cm, 파리 오르세 미술관.

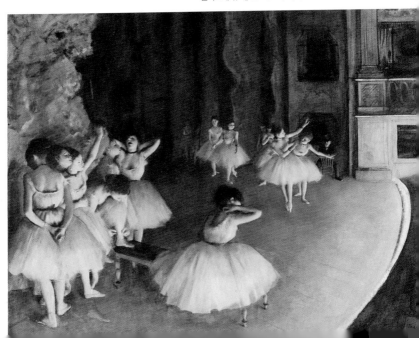

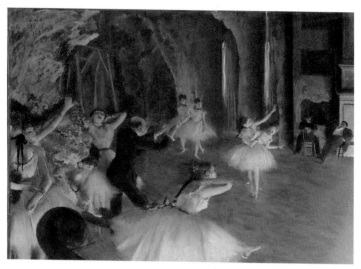

에드가 드가, 〈무대 위 발레 리허설〉, 1874,
종이에 파스텔, 53×72cm, 뉴욕 메트로폴리탄 미술관.

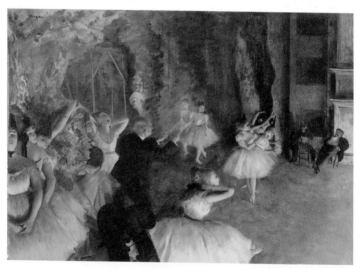

에드가 드가, 〈무대 위 발레 리허설〉, 1874,
종이에 파스텔, 유체, 수채화 혼합, 54×73cm, 뉴욕 메트로폴리탄 미술관.

무대 위에서 리허설하고 있는 발레리나를 그린 작품은 세 점이 있으며 모두 1874년에 그려진 작품들이다. 이 세 작품은 오르세 미술관에 한 점, 메트로폴리탄 미술관에 두 점이 소장되어 있다. 먼저 오르세 미술관 소장 작품은 셋 가운데 가장 크며 그리자유(grisaille)[19] 기법으로 그려졌다. 드가가 그린 그리자유는 얼핏 흑백 사진처럼 보인다. 이러한 무채색 명암 표현법은 사진 테크닉을 모방한 것으로 사진에 대한 그의 관심이 화풍에 녹아든 것이다.

메트로폴리탄 미술관에 소장되어 있는 두 점은 크기도 비슷하고 작품 내용, 재료도 비슷하다. 이 두 작품은 콘트라베이스 악기 머리 수에 따라 구분한다. 그리고 오르세 미술관 소장 작품과 달리 메트로폴리탄 소장 작품에서는 무대 위 마스터 쥘 페로(Jules Joseph Perrot)가 등장하는데, 어린 발레리나들에게 동작을 지도하는 리허설 모습이 그려져 있다. 세 작품에서 모두 발레리나들은 무대 위에서 다양한 동작을 연습하고 있다. 드가는 발레리나들의 쭉 뻗은 팔과 다리에 초점을 맞췄으며 자잘한 선으로 나풀거리는 스커트 자락을 묘사했다.

발레는 춤으로 이야기를 구성하고 대사를 전달하는 종합 예술이다. 대부분의 발레 회화에서는 아름다운 발레리나들이 공연하는 모습

19. 회색조 한 가지 색으로만 그려 마치 조각 같은 인상을 주는 회화 기법.

을 보여 준다. 그러나 드가는 공연하는 발레리나를 그린 것이 아니라 휴식을 취하는 발레리나를 그렸다. 드가는 발레리나들이 관객들 앞에서 선보인 완벽한 자세가 아닌 연습 시간에 자유롭게 동작을 가다듬는 미완의 순간을 화폭에 담아냈다.

모든 발레리나들이 똑같은 옷을 입고 있지만 그들의 얼굴과 동작은 같지 않다. 한 발레리나는 기지개를 켜며 입을 크게 벌려 하품하고 있고, 다른 발레리나는 등이 가려운지 등을 긁고 있다. 또 다른 발레리나는 몸을 비틀고 팔다리를 풀며 무대에서 선보일 동작을 가다듬고 있다. 이처럼 드가는 그 누구도 궁금해하지 않은 발레리나들이 연습하는 모습을 세세하게 묘사했다. 하지만 어린 발레리나들이 사회적 시선으로부터 자유롭게 숨을 쉬는 이때, 그들을 집요하게 바라보는 눈이 있다. 발레리나들은 하품하고, 등을 긁고, 몸을 푸는 순간조차 누군가로부터 관음당하고 있다.

어린 무용수들을 바라보는 추악한 시선들

이렇게 생기 있는 어린 무용수들의 자연스러운 연습 장면을 그린 것과 달리 이 작품에는 은밀하고 추악한 시선과 욕망이 들어 있다. 세

작품 모두 발레 연습에서 불필요한 남성들이 등장한다. 그림의 오른편 무대 끝에 검은 양복을 입은 남성들이 보인다. 한 명이 등장하는 오르세 버전에서도 사실 두 명으로 그렸다가 한 사람을 급히 지운 흔적이 보인다. 이들은 비공식 관람자들이다.

부분 그림.

의자에 눕다시피한 남자는 무대 위 발레리나들의 신상을 모두 꿰고 있는 인물로 보인다. 그는 그저 그의 앞에서 벌어지는 장면을 무감각하고 냉정하게 바라본다. 실크 모자를 쓰고 의자를 앞으로 돌려 앉은 남성은 발레리나를 신중하게 바라본다. 사실 그는 연습 중인 어린 발레리나 가운데 하나를 자신의 공간으로 데려가려는 파렴치한

속내를 감추고 있다. 여기서 작품 속 발레리나들이 목에 검은색 초크를 두르고 있는 것을 볼 수 있는데, 이는 이미 소녀를 후원하는 귀족 남성이 있다는 뜻이다. 실크 모자를 쓴 남성은 검은색 초크를 하지 않은 발레리나 가운데 마음에 드는 소녀 하나를 골라 값을 치르고 자신의 거처로 데려갈 것이다. 공개적으로 성 매수를 하는 것이다[20] 발레리나 목에 두른 검은색 초크는 소녀들의 인생을 옭아맨 올가미였다.

당시 발레리나들에 대한 사회적 평가는 지금과 많이 달랐다. 당시에는 발레리나들을 잠재적인 매춘부로 여겼을 만큼 그들에 대한 사회적 처우는 상당히 열악했다. 드가가 제작한 발레리나들 가운데 유일하게 이름과 나이를 밝힌 인물은 14살 마리 반 괴템(Marie van Goethem)[21]이다. 마리 이야기를 통해 당시 무용수들이 처한 비참한 상황을 유추해 볼 수 있다.

마리는 이민자 가족 출신이었다. 마리 가족은 형편이 그리 좋지 못한 탓에 파리 외곽 지역에서 비슷한 처지의 이웃들과 함께 살아가고 있었다. 마리가 살던 동네는 날품팔이, 매춘, 막노동 등을 하며 먹고 사는 곳이었다. 마리네 부모는 생계를 유지하기 위해 아버지는 재단

20. 이 시기에는 카바레, 선술집, 카페, 싸구려 여인숙, 오페라 극장 등 대중적인 유흥과 여가의 공간에서 은밀하고도 우연적인 매춘이 빈번하게 행해졌다. 신혜경, 「드가의 윤락가 모노타입—근대적 플라뇌르와 여성 누드」, 『미학』, 70 (2012): 83.

21. 이민경, 「에드가 드가의 〈14살의 어린 무희〉 연구」, (숙명여자대학교 석사학위논문, 2017), 15-16.

사로, 어머니는 세탁부로 근근이 삶을 이어 갔지만 많은 가족들을 부양하기에는 힘에 부쳤다. 게다가 갑작스러운 아버지의 죽음으로 마리네 가족은 길거리에 나앉게 생겼다. 결국 10대인 마리를 포함한 세 자매 모두 발레리나가 되어 생계를 이어 나갔다. 당시 어린 10대 소녀들이 노동하며 벌어들일 수 있는 소득은 턱없이 적었다. 소녀들은 발레리나가 되어 춤을 추거나 이도 안 되면 홍등가로 내몰렸다. 이들을 지켜 줄 가정, 사회, 법적 보호막이 전혀 없는 상태에서 발레리나들에게 부르주아 남성들이 손을 뻗치기 시작했다. 발레리나의 급여는 넉넉하지 않았으므로 어린 소녀들이 매춘의 유혹을 물리치기란 쉽지 않았다.

발레리나들이 매춘의 유혹에 빠지지 않고 전문 발레리나로 성장한 예가 없지는 않으나 이는 극히 드물었다. 당시 발레리나는 남성 마스터에 의해 만들어졌기 때문에 아무리 뛰어난 실력을 가지고 있다고 해도 스스로의 힘으로 사회적으로 성공하기는 힘들었다. 또한 발레 문화를 향유하는 계층은 상류층 인물들이었으며 남성 가부장적 중심 사회에서는 여성 무용수들의 능력보다 외모를 더 중요시했다.[22] 그래서 당시 발레리나들은 신화 속 가냘픈 요정 모습으로만 등장했으며 나이가 들면 곧 퇴물 취급을 받았다. 발레리나들의 아름다운 손짓과 몸짓

22. 심정민, 『서양무용비평의 역사─프랑스에서 미국으로』, (삼신각, 2001), 115.

에 부르주아 남성들은 환호했다. 따라서 발레리나의 외모와 신체 조건은 무엇보다 중요했고, 이는 곧 발레리나의 성적 매력과 직결되었다.

낭만적인 모습 속 발레리나들의 현실

발레에서 발레리나들이 유독 많이 등장하게 된 이유는 1830년대에 시작된 낭만 발레 이후부터다. 낭만 발레란 현실적인 장면이 아닌 환상과 신비한 장면을 담은 발레를 말한다. 서정적인 사랑 이야기를 담은 내용 속에서 발레리나들의 몸은 이야기를 전달하는 매개체가 된다. 낭만 발레에서 여성은 실제 공간에 존재하는 것이 아니라 천상에 존재하는 낭만적인 존재여야 했다. 따라서 서정성을 극대화하기 위해 여성 무용수들은 팔다리가 길고 가늘어야 했다. 우리가 발레에서 아름답다고 생각하는 토슈즈를 신고 발끝으로 서서 빙그르르 도는 모습, 즉 포엥트(point) 기법은 발레리나의 비현실적인 환상 속 모습이다.

당대 예술 비평가들은 발레리나의 아름다운 몸 조건이란 어깨, 가슴, 팔, 다리뿐 아니라 얼굴까지 아름다워야 한다고 지적했다.[23] 발레

23. 시인이자 최초의 무용 비평가인 장 폴 고티에는 평문에서 "봉긋한 가슴, 둥근 어깨, 날씬한 다리와 작은 발을 가졌고, 진정으로 좋은 무용수가 되기 위한 조건으로 예뻤다"라고 서술하고 있다. 나수진, 「발레리나의 드러난 신체와 은폐된 권력에 대한 고찰-프랑스 낭만 발레와 미국 신고전주의 발레를 중심으로」, 『우리 춤과 과학 기술』, 14:4 (2018): 53-54.

는 몸으로 표현하는 예술이라 외적 이미지가 무엇보다 본질적이고 중요하다는 것이다. 그러나 이러한 외모와 신체에 대한 지적은 무대 위 발레리나의 예술적 가치와 능력이 아니라 무대 밖에서 그녀들이 갖춰야 할 조건을 언급하는 것이었다.

19세기 발레리나는 철저하게 남성이 바라보고, 평가하고, 선택하는 수동적 직업인들이다. 발레리나는 그저 남성들에게 쾌락, 오락, 유흥을 제공하는 대상일 뿐이었다. 발레리나와 남성의 만남을 주선하는 장소가 무대 뒤에 따로 마련되어 있는 것은 흔한 일이었다. 발레 예술 후원자들이나 시즌 티켓 이용자들은 객석뿐 아니라 무대 뒤 연습실과 분장실을 자유로이 드나들 수 있는 특권이 있었다. 극장주들은 이들을 따로 관리하며 때로는 이들에게 장소를 제공해 언제고 발레리나들을 만날 수 있게 편의를 도왔다. 이렇게 발레 무대는 부르주아 남성들의 매춘 장소로 변질되었다. 정장 양복을 입은 이들은 무대와 연습실, 분장실까지 찾아와 욕망과 탐욕을 드러냈다. 부르주아 남성들은 적당히 비용을 치르고 어린 소녀들의 성을 매수해 마음껏 유린했다.

이 발레리나들에 대한 사회의 태도는 냉담하기 그지없었다. 프랑스 소설가 에드몽 드 공쿠르(Edmond de Goncourt, 1822-1896)는 발레리나들을 유희나 즐거움을 준다는 의미에서 '몽키걸'이라 불렀다. 당시 원숭이는 그저 즐거움을 주는 유희적 존재로 여겨졌다. 이런 인식들

은 발레리나들을 어떤 시선으로 바라보았는지, 나아가 당시 사람들이 발레리나에 대한 인식이 어떠했는지 짐작할 수 있게 한다. 심지어 '몽키걸'이라는 표현은 그나마 순화한 표현이다. 몽키걸보다 더욱 모욕적인 표현으로 이들을 '작은 쥐'라고 부르기도 했다. 이는 성장기에 혹독한 발레 연습으로 근육과 뼈가 뒤틀어져 앙상하게 변해 버린 모습이 쥐와 같다는 의미에서 붙은 별명이기도 했지만, 남성 후원자들의 재산을 갉아먹는다는 의미에서 붙여진 서글픈 별명이었다. 그러나 건강한 사회를 해치는 것은 발레리나를 성적 희롱 대상으로 보았던 19세기 부르주아 남성들이었다.

물랭루주
로트레크의 안식처

앙리 드 툴루즈 로트레크의 공식 이름은 앙리 마리 레몽 드 툴루즈 로트레크 몽파(Comte Henri Marie Raymond de Toulouse-Lautrec-Monfa, 1864-1901) 백작이다. 그의 이름이 이렇게 긴 이유는 그의 신분, 혈통, 영토 등을 나타내야 했기 때문이다.

중세 시대까지만 해도 사람들은 성이 그다지 필요하지 않았다. 그저 어느 도시 출신 누구라는 호칭 정도만으로도 그 사람을 지칭할 수 있었다. 말하자면 우리나라의 청주댁, 함안댁 정도의 호칭만으로도 충분했다는 것이다. 그러나 사회가 발달하고 나라 간 교류가 활발해지면서 그 사람을 특정할 수 있는 성과 이름이 결합된 고유한 이름이 필요하게 되었다. 그 가운데 de는 라틴어 계열의 '어느 영토 출신 누

구'라는 뜻으로 땅과 주인, 소작농 간의 관계를 나타낸다.[24] 따라서 de
는 귀족 출신임을 알 수 있는 유일한 성이다.

귀족 가문 출신의 화가

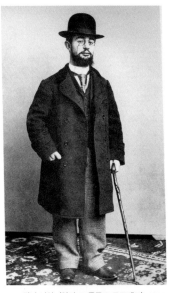

작자 미상, 〈앙리 드 툴루즈 로트레크〉, 1894,
알비 툴루즈 로트레크 미술관.

24. 서양 이름에서 이름 중간에 있는 de는 전통적으로 von, van, da, di와 같이 유럽에서 흔한
 '어디 어디 출신'이라는 뜻이다. 우리가 잘 알고 있는 레오나르도 다빈치(da Vinci)도 실은
 '빈치 출신'이라는 의미다.

서양에서 이름이 길다는 것은 가문의 유래와 기원 등 드러낼 것이 많은 부유한 가문 출신이라는 뜻이다. 아주 긴 공식 이름을 가진 로트레크는 서양화가 가운데 가장 좋은 집안 출신 화가다. 툴루즈 로트레크 가문은 중세 이후 1000년 가까이 귀족 가문이었다. 당시 유명한 귀족 가문들은 그들의 순수한 귀족 가문 혈통을 지키고자 같은 가문 내에서 결혼하는 풍습이 있었다. 그러나 혈연, 친척 간 근친혼의 부작용은 오랫동안 축적되어 여러 가지 유전 질환을 일으켰다. 실은 로트레크의 부모도 사촌지간이었으며, 계속된 근친혼 결과로 로트레크는 뼈와 근육 형성에 영향을 미치는 유전적 질환을 앓았을 확률이 높다.

로트레크가 사춘기 시절 두 차례 입은 낙마 사고는 그에게 큰 후유증을 남겼다. 14살과 15살, 성장이 왕성한 발육기에 로트레크는 낙마 사고로 왼 다리와 오른 다리를 차례로 다치고 말았다. 첫 번째 낙마 사고 이후 제대로 뼈가 붙지 않은 상태에서 또 한 번 낙마 사고를 당한 것이다. 으레 낙마 사고는 골절과 타박상 정도로 끝이 나는데, 뼈와 근육에 유전적 질환을 앓았던 로트레크는 이 사고로 다리 성장이 멈춰 그에게 평생 신체적 기형이라는 굴레를 씌웠다. 2차 성장기에 성장이 불균등하게 이뤄져 로트레크의 상체는 성장했으나 하체는 그대로 머물게 되어 후천적 기형으로 남게 되었다.

로트레크는 유서 깊은 툴루즈 로트레크 가문의 장남으로서 가문

을 이끌어 나갈 그에게 거는 기대가 상당이 컸다. 그러나 기형적인 신체 때문에 그는 귀족 가문들 사이에서 왕따를 당했고, 그의 아버지로부터 심한 정서적 학대를 받았다. 로트레크의 아버지는 아들의 기형적인 신체가 부끄럽다며 그를 없는 자식 취급하며 외면했다. 오직 로트레크의 어머니만 그를 불쌍히 여기고 감쌌다. 로트레크의 어머니는 아픈 아들을 위해 효과가 좋다는 약을 백방으로 찾아다녔으며 아들 병을 낫게 하려 무던히 애썼다. 아버지 몰래 로트레크의 파리 생활 자금을 대준 이도 어머니였다. 그리고 알코올 중독과 매독으로 인한 합병증으로 37살 짧은 생을 마감한 아들을 위로하기 위해 로트레크 어머니는 프랑스 남부 알비에 툴루즈 로트레크 미술관을 짓고 아들의 예술을 기념했다.

하지만 어머니가 보여 준 사랑이 무색하게 그의 인생은 참으로 쓸쓸했다. 그는 자신의 가문은 물론 주변 가문들로부터도 철저히 외면받았다. 당시 귀족 가문들의 사교 방법은 사냥과 승마였다. 그러나 로트레크는 기형적으로 변한 다리 때문에 사교 활동에 낄 수 없었다. 로트레크는 가족 내에서도 친구들 사이에서도 환영받지 못하고 겉돌았다. 그런 그에게 위안을 준 것은 두 가지였다. 하나는 카페 물랭루주(Moulin Rouge)에서 술 마시는 일이었고, 다른 하나는 카페 물랭루주에서 그림 그리는 일이었다. 서양 미술사에서 로트레크는 바로 이 두 가지 재능 때문에 유명해졌다.

그의 예술성을 처음 알아봐 준 물랭루주

1890년대 파리는 경마, 서커스, 카바레, 매춘과 같은 유흥거리가 유행하고 있었다. 몽마르트 거리에 있는 물랭루주는 1889년 문을 연 이후 지금까지 식사와 함께 공연을 즐기는 유흥 오락 공간이다. 물랭루주에서는 많은 볼거리 공연이 열렸는데 그중 캉캉이라는 춤이 물랭루주를 중심으로 유행하기 시작했다. 캉캉은 발을 들어 올려 치마 속을 살짝 드러나게 하는 외설적인 춤이다. 이 시기에 시각적으로든 성적으로든 여성의 성을 파는 종류의 사업은 대단히 호황을 누렸다. 이 춤 덕분에 오늘날 물랭루주는 파리를 대표하는 관광 명소 가운데 하나가 되었다.

여기 매춘과 관련된 사업이 얼마나 흥했는지를 보여 주는 그림이 있다. 〈매춘업소 세탁부〉는 한 세탁부가 유흥업소 마담에게 세탁물을 전달하기 위해 몸을 숙이고 있는 모습을 보여 준다. 당시에는 유흥업소와 매춘업소에서 나오는 빨래만을 전문적으로 처리해 주는 세탁업자들이 호황을 누렸다. 이 그림을 통해 매춘업소의 성황과 수요에 따라 관련 직종들이 분업화되고 있음을 짐작할 수 있다. 또한 세탁부의 음흉한 눈초리를 통해 매춘 여성을 대하는 사회적 인식도 읽을 수 있다.

로트레크는 원래 정이 많고, 익살스럽고, 장난스러운 성격으로 요즘 말로 '인싸'라고 불릴 정도로 사람들과 어울리는 것을 좋아했다. 실제로 2001년 뮤지컬 영화 〈물랑루즈〉에서 로트레크는 그의 원래 성격 그대로 밝고 낙천적인 모습으로 나온다. 하지만 로트레크는 기형적인 신체로 인해 주변 사람들은 물론 심지어 아버지에게서도 철저히 무시당하면서 점점 세상과 단절되었다.

이런 그를 처음으로 인정해 준 곳이 바로 물랭루주였다. 물랭루주에 있는 모든 사람들은 그를 있는 그대로 품고 예술가로서 인정해 줬다. 로트레크는 비로소 숨을 쉴 수 있었고 사람들과 어울릴 수 있었다. 전통과 품격을 중시하는 로트레크 가문의 장남 그러나 기형적인 신체 때문에 철저히 외면당하는 볼품없는 이 사내를 물랭루주는 있는 그대로 받아 준 것이다. 그래서 로트레크는 악사, 댄서, 서커스 단원, 가수, 매춘부 등 자신과 비슷하게 사회로부터 가족으로부터 외면당하던 사회적 약자에게 관심을 갖고 그들을 그리기 시작했다. 로트레크는 1892-1895년 매춘부들의 일상을 집중적으로 그렸으며 이 시기 매춘을 테마로 그린 그림은 100여 점이 넘는다. 매춘을 이토록 집요하고 전문적으로 그린 이는 일찍이 없었다. 매춘부는 사회적으로 지탄을 받는 이들이다. 그러나 로트레크가 그린 그림 속 매춘부들은 무엇 하나 특별한 것 없이 그저 자연스러운 일상의 모습 그대로 등장

한다. 로트레크가 물랭루주에서 그렸던 것처럼 매춘부들도 그의 그림
속에서 비로소 숨 쉴 수 있었다.

매춘부의 일상을 화폭에 담다

툴루즈 로트레크, 〈물랭가의 매독 검사〉, 1894,
판지에 유채, 84×61cm, 워싱턴 국립 미술관.

붉은빛 방 안에 두 여인이 매독 검사를 위해 엉덩이와 허벅지를 드러낸 채 순서를 기다리며 서 있다. 당시 사창가 매춘부들은 이렇게 매달 매독 검사를 받아야 했다. 프랑스 정부는 정기적인 산부인과 검사로 매독과 같은 성병 확산을 막으려 했다. 하지만 이 검사만으로는 성병 확산을 막지 못했다. 성을 사는 사람과 파는 사람 모두에게서 매춘을 근절하지 않는 한 이 검사는 근본적인 방책이 될 수 없었기 때문이다. 앞에 선 나이 든 여성은 속옷 치맛자락을 움켜쥐고 마지막 남아 있는 인간의 자존심을 지켰다. 반면 뒤에 선 젊은 여성은 의료진들이 요구하는 대로 속옷을 들어 올려 적극적인 검사 태도를 보인다.

서양 미술사에서 매춘부와 매춘 장소를 그린 화가는 있어도 매독 검사를 받는 매춘부를 그린 화가는 로트레크가 유일하다. 그가 그린 매춘부들은 당시 사회적 평가와는 달리 외설스럽거나, 음란하거나, 저속하거나, 타락한 인물이 아니었다. 이는 로트레크가 물랭가에서 아무런 거리낌 없이 그들과 어울리며 그들의 일상을 담았기 때문이다. 귀족 가문 출신의 로트레크는 매춘부들에게 자연스럽게 그리고 스스럼없이 다가갔다. 그리고 그들과 일상을 자연스럽게 함께하면서 매춘부들은 더 이상 그를 의식하지 않게 되었고, 그와 있는 순간이 낯설지 않게 되었다. 덕분에 로트레크는 매춘부들의 일상을 좀 더 가까이에서 진솔하게 바라볼 수 있었으며, 매독 검사 현장에 그들과 함께

가서 진료받는 순간까지도 거리낌 없이 자연스럽게 그릴 수 있게 되었다. 실제로 그림을 보면 두 여성은 어떤 사내가 자신들을 지켜보고 있다는 것에 거부감이 없어 보인다. 물랭루주에 살다시피 한 로트레크 존재는 이렇게 그들 일상에서 아무런 거부감과 이물감도 없이 물처럼 스며들었다.

툴루즈 로트레크, 〈물랭가의 살롱〉, 1894-1895,
판지에 유채, 112×133cm, 알비 툴루즈 로트레크 미술관.

〈물랭가의 살롱〉은 오페라 거리에 위치한 물랭가 6번지 어느 매춘
업소 대기실을 그린 그림이다. 합법적으로 운영되고 통제되던 파리
사창가들은 화려한 건축과 인테리어로 유명했다.[25] 이곳은 로트레크
가 자주 드나들었던 곳이라 그는 익숙하게 자리 잡고 앉아 한가하고
무료한 일상을 보내는 매춘부들을 그렸다. 매춘부들은 자신을 그리고
있는 로트레크를 의식하지도 않았고 관심도 두지 않았다. 이는 그만
큼 그가 여기에서 자연스러운 존재가 되었다는 것을 의미한다.

이 장소는 시각을 자극하는 붉은색으로 장식 되어 있다. 마치 신선
하게 보이기 위한 정육점 붉은 등처럼 여성들을 판매용으로 전시하
고 있다. 게다가 로트레크는 필요 이상으로 여성들의 얼굴을 자세히
그렸는데, 이는 얼굴을 구분할 수 있게 해 매춘부들을 선택하는 데 도
움을 주기 위한 용도로 그렸기 때문이다. 그리고 이 그림 분위기가 어
딘가 쓸쓸하고 무기력해 보이는 이유는 이들이 모두 전성기가 지나
선택받지 못한 매춘부들이기 때문이다. 그들은 모두 한가하고, 무료
하고, 무기력하게 앉아 손님을 기다리고 있다. 물론 로트레크도 매춘
을 일삼았던 인물로 그녀들의 손님 가운데 하나였다.

〈물랭가의 살롱〉에서 제일 앞, 검은 스타킹을 신고 오른팔로 접은

25. 주디 시카고, 에드워드 루시-스미스, 『여성과 미술: 열 가지 코드로 보는 미술 속 여성』, 박
상미 옮김, (아트북스, 2003), 106.

다리를 잡고 있는 여성은 로트레크가 좋아한 여인 미레유(Mireille)[26]다. 로트레크는 미레유를 만나기 위해 앙브아즈로 출근하다시피 했으며, 그녀를 향한 그의 마음은 이 그림에도 나타나 있다. 앞서 말했듯 로트레크는 매춘부들의 얼굴을 식별할 수 있을 만큼 자세하게 그렸다. 그러나 미레유만 유일하게 관객과 눈을 맞추지 않고 있다. 이는 로트레크가 그녀만큼은 상품 진열대에 올리고 싶지 않았기 때문이다.

　매춘은 분명히 사회적으로 비난받고 범죄 행위로서 마땅히 처벌받아야 한다. 그러나 로트레크가 그린 매춘부 그림은 그들을 사회적으로 비난하거나 범죄자로 취급하지 않고 있다. 아마도 가족에게서도 외면받았던 로트레크가 자신을 챙겨 준 이들에게서 가족의 정을 느꼈으며 처음으로 자신을 인정해 준 그들에게 편안함을 느낀 듯하다. 그러나 로트레크는 성을 구매한 남성들에 대해선 함구했으며 그 또한 매춘을 일삼았다. 19세기에는 어떠했는지 몰라도 적어도 21세기에는 그는 범죄자이고 이유가 어떻든 비난받아 마땅하다.

26.　미레유는 물랭가가 아니라 앙브아즈가에서만 일을 했는데 그래서 이 그림이 물랭가가 아닌 '앙브아즈가의 살롱'이 아닌가 하는 추측도 있다.

아비뇽 거리
성매매 장소의 비밀

파블로 피카소(Pablo Picasso, 1881~1973)의 〈아비뇽의 아가씨들〉은 큐비즘과 현대 미술의 시작을 알리는 작품으로 서양 미술사의 변곡점에 해당한다. 하지만 이 주제에서는 큐비즘과 관련된 이야기가 아닌, 아비뇽이라는 매음굴 거리의 비밀을 파헤치고자 한다. 피카소가 그린 아비뇽 거리는 바르셀로나에 있는 대표적 사창가로 뱃사람을 상대로 한 홍등가 거리였다. 피카소는 이 거리에 물감 파는 곳이 있어 자주 들르기도 했지만, 그 또한 매춘을 했기에 이 거리는 그에게 꽤 익숙한 장소였다.

파격적인 누드 그림

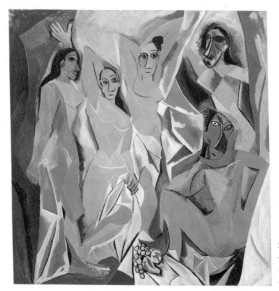

파블로 피카소,
〈아비뇽의 아가씨들〉, 1907,
캔버스에 유채, 244×234cm,
뉴욕 현대미술관.

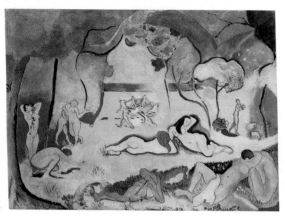

앙리 마티스,
〈생의 기쁨〉, 1905-1906,
캔버스에 유채, 175×241cm,
필라델피아 반즈 재단.

피카소는 누드 여성들의 우아한 신체를 곡선 대신 날카롭고 들쭉날쭉한 선들로 표현했다. 그가 그린 여성 신체는 마치 깨진 유리 조각 파편처럼 손대면 베일 것 같은 위험한 인상을 준다. 피카소가 그린 누드는 거칠고 호전적이며 무엇보다 아름답지 않다. 같은 시기에 그려진 마티스의 〈생의 기쁨〉을 보면 그 차이가 더욱 드러난다. 〈생의 기쁨〉에서 여성 신체 표현은 부드럽고 우아하며 율동감과 리듬감이 있어 편안해 보인다. 편안한 안락의자[27]와 같은 느낌을 추구했던 마티스의 그림은 포근한 인상을 준다.

피카소는 누드 여성들의 에로티시즘을 표현했으나 매력적인 누드가 아니라 한 번도 본 적 없는 기괴한 모습의 누드를 그렸다. 〈아비뇽의 아가씨들〉은 너무나 파격적인 자세와 날카로운 신체 표현 때문에 피카소 동료들조차 이해할 수 없는 낯선 그림이었다. 평생 동료이자 라이벌이었던 마티스조차 '소름 끼치는 매춘부들'이라고 쓴소리를 했다. 작품 제목도 우여곡절 끝에 탄생했다. 피카소는 원래 작품 제목을 도발적이고, 뻔뻔하고, 파격적인 〈아비뇽의 매음굴〉로 하려고 했다. 그러나 전시 기획자 앙드레 살몽(André Salmon)이 매음굴이라는 제목이 너무 저속해 거슬리니 〈아비뇽의 아가씨들〉로 하자고 피카소를

27. 1908년 마티스는 「화가의 노트」에서 그가 추구하는 예술은 '인간의 마음을 가라앉히고 진정시키는 편안한 안락의자와 같은 역할'을 하는 것이라고 밝힌 바 있다. Henri Matisse, 「Notes of a Painter」, Charles Harrison, Paul Wood, (Ed.) *Art in Theory 1900-1990: An Anthology of Changing Ideas*, (Oxford: Blackwell, 1992), 76.

설득했고, 피카소는 마음에 내키지 않았지만 이 정도에서 타협하기로 했다. 제목을 수정했음에도 이 작품은 당시 미술계에서는 너무나도 파격적이고 경악스러운 그림이었다.

파블로 피카소, 〈두 누드〉, 1906,
캔버스에 유채, 151×93cm, 뉴욕 현대미술관.

〈아비뇽의 아가씨들〉 무대가 선원을 상대로 한 바르셀로나 홍등가
란 사실을 떠올리면 왼편에 커튼을 젖히는 인물과 커튼은 상당히 중
요한 성매매 단서가 된다. 당시 매춘업소는 더 많은 고객을 유치하기
위해 공간을 쪼개 침대를 여러 개 두었는데, 그때 공간을 구분하기 위
해 사용한 것이 바로 커튼이었다. 그리고 윤락업소 커튼을 그린 예는
또 있다. 피카소는 〈두 누드〉에서도 매춘업소와 유곽을 그렸다.

〈두 누드〉는 피카소의 분홍 시기[28]를 대표하는 작품으로 고전적 누
드와 아프리카 원시주의에 대한 피카소 관심이 엿보인다. 두 여성 누
드는 마치 거울에 비친 이미지처럼 보인다. 두 여성은 북아프리카 가면
에서 영감을 받은 원시주의를 반영하고 있지만 커튼을 젖히는 이 제스
처는 남성을 유혹하고 부추기기 위한 행동으로 해석할 수 있다. 왼편의
여성은 커튼을 젖혀서 어두운 방으로 남성들을 끌어들이고 있다.

성에 대한 환상과 공포를 그리다

원래 〈아비뇽의 아가씨들〉에는 남성 2명을 포함해 총 7명이 그려

28. 피카소의 청색 시기(1901-1904)는 그가 1901년 파리 몽마르트에 정착하며 겪었던 가난과
절망, 우울한 경험을 청색으로 표현한 시기를 말하며, 이후 연인 페르디낭드 올리비에를 만
나 로맨틱한 사랑의 감정을 분홍색으로 표현한 시기를 분홍 시기(1904-1906)라 부른다.

저 있었다. 남성들은 모두 검은색 옷을 입고 있었으며 한 명은 의대생, 나머지 한 명은 선원이었다. 의대생은 손에 해골과 의학 책을 들고 왼편에 커튼을 젖히는 자리에 있었으며, 선원은 제복을 입고 중앙과일 테이블 앞에 앉아 있었다. 이후 의대생은 커튼을 젖히는 여성으로 바뀌었고, 선원은 과일 접시와 꽃병만 남기고 흐지부지 사라졌다.[29]

파블로 피카소, 〈아비뇽의 아가씨들 습작〉, 1907,
종이에 크레용과 파스텔, 47.7×63.5cm, 바젤 쿤스트뮤지엄.

29. 피카소는 〈아비뇽의 아가씨들〉을 그리며 100여 점의 습작을 남겼다. 피카소는 여러 차례 수정과 보완을 거쳐 해골과 책을 제거했으며 결국에는 의대생과 선원을 지워 최종 작품을 완성했다.

바르셀로나 아비뇽 거리는 오랜 항해에 지친 선원들이 성적 욕망을 푸는 곳이었다. 피카소가 여기에 과일을 놓은 이유는 분명하다. 과일이 놓인 정물화는 고전적 섹슈얼리티의 상징으로서 성과 매춘을 떠올리게 하는 소재다. 포도, 수박, 사과, 꽃이 놓인 접시와 테이블은 여러 번 수정을 거쳐 관객을 향한 방향으로 길게 늘어져 있다. 날카로운 테이블은 성관계에 내재된 폭력성을 상징한다. 이처럼 한낱 저속한 매음굴 거리를 그린 이 그림은 읽을거리와 사색할 거리를 만들어서 어떤 평론가는 이 작품을 '철학의 매음굴'[30]이라고 하기도 했다.

바르셀로나가 항구 도시로서 사창가가 발달했다는 점에서 선원은 성과 쉽게 연관 지을 수 있는 반면, 의대생이란 존재는 이 그림에서 설명하기 까다롭다. 의대생은 자신의 신분을 나타내기 위해 해골과 의학 책을 들고 있긴 하지만, 매춘업에 종사하는 여성들 건강을 보살피기 위해 출장 검진을 나온 것은 아니다. 당시 의료계가 그렇게까지 매춘업소 여성들에게 친절을 베푼 적이 없었기 때문이다. 이 그림에서 해골이 등장한 이유는 바니타스(vanitas)[31]와 메멘토 모리(memento mori)[32]를 알려 주는 전통적인 소재이기 때문이다. 서양 미술사에서 바

30. 비평가 레오 스타인버그가 1972년 아트 뉴스(Art News)에서 사용한 말이다. Leo Steinberg, "The Philosophical Brothel," *October*, 44, (Oct. 1988): 7.

31. '삶의 덧없음'을 뜻하는 라틴어 경구로 세속적인 물건의 일시성과 쾌락의 무의미함을 경계한다.

32. '죽음을 기억하라, 너는 반드시 죽는다는 것을 기억하라'를 뜻하는 라틴어 문구.

니타스 도상은 화무십일홍, 즉 '열흘 붉은 꽃은 없다'라는 의미를 그림으로 표현한 것이다. 바니타스는 시간이 지남에 따라 맛, 모양, 형태, 색깔, 기능이 달라지는 소재들을 주로 사용했으며 굴, 레몬, 생선, 촛불, 유리잔, 모래시계, 해골, 젊은 여성 등이 대표적인 바니타스 소재들이다. 또 의대생이 들고 있는 해골은 덧없는 삶이나 죽음을 기억하라는 의미이기도 하다. 그렇다면 피카소는 〈아비뇽의 아가씨들〉에서 왜 어울리지 않는 성과 죽음을 연관시켰을까.

피카소를 연구한 학자들은 〈아비뇽의 아가씨들〉이 피카소 개인의 욕망인 동시에 그가 느끼는 성의 공포를 표현한 것이라고 주장했다. 우리는 이미 피카소가 이 시기 자주 매춘업소를 드나들었다는 사실을 알고 있다. 다시 말해 피카소도 매춘업소를 다녔던 그 시대 사람으로 그림을 통해 20세기 초 남성들이 느꼈던 성의 환상뿐만 아니라 성병의 공포를 표현한 것이다.

1928년 항생제가 발명되기 이전 성병, 특히 매독에 감염되는 것은 공포 그 자체였다. 매독은 콜럼버스가 신대륙을 발견한 이후 퍼지기 시작해 전 유럽으로 확산되었다. 열악한 의료 환경 탓에 당시에는 이 병의 실체를 몰랐다. 병의 발병 원인을 모르니 프랑스 병이니 나폴리 병이니 스페인 병이니 하며 서로 남 탓으로만 돌리고 있었다. 매독은 극심한 통증과 치사율이 높아 사람들에게 공포심을 주었다. 특히 얼

굴과 하반신이 썩어 문드러지는 증상 때문에 사람들은 매독을 신의
형벌이라고 믿었다. 어떤 학자는 〈아비뇽의 아가씨들〉에서 오른쪽에
서 있는 여인의 얼굴을 매독으로 인해 썩기 시작한 증상 중 하나로
읽기도 한다.[33]

　당시에는 성병을 옮기는 주체를 여성으로 몰아가던 시기였다. 산
업 혁명 이후 19세기 후반 봉 마르셰, 갈를리 라파예트와 같은 백화
점과 양장점, 잡화점이 생겨나면서 여성들을 고용하기 시작했다. 여
성들은 경제적으로 풍요해지자 더 이상 남성들에게 의존하지 않게
되었고, 사회 참여가 활발해질수록 여성들은 사회에 목소리를 내기
시작했다. 그리고 경제, 사회, 정치적으로 성장한 여성들에게 두려움
을 느낀 남성들은 여성을 성병의 원인으로 지목해 두려움을 해소하
고자 한 것이다.

33.　윤난지, 「엑소시즘으로서의 원시주의」, 『서양미술사학회』, 11, (1999): 125−160.

코코테
거리로 내몰린 매춘부들

에른스트 루트비히 키르히너(Ernst Ludwig Kirchner, 1880-1938)는 대표적인 독일 표현주의 화가로서 다리파[34]의 주요 멤버다. 다리파 내에서 키르히너의 활동은 주목할 만했지만 멤버들과 불화로 다리파를 탈퇴하게 되었고, 1913년 다리파는 결국 해체되었다. 사실 이 불화의 빌미는 키르히너 자신이 제공했는데, 외부에 자신을 다리파를 대표하는 화가라고 소개하면서 멤버 간 신뢰에 금이 가기 시작한 것이다.

1911년 드레스덴에서 그의 미술이 성공의 길을 걷지 못하자 그는 베를린으로 자리를 옮겼다. 1차 세계대전 당시 베를린은 가장 큰 도

34. 1905년 드레스덴에서 결성된 다리파(Die Brücke)는 자신들이 전통과 현대, 과거와 미래를 잇는다는 의미에서 '다리'라고 이름을 붙였다. Charles Harrison & Paul Wood, (Ed.) *Art in Theory 1900-1990: An Anthology of Changing Ideas*, (Oxford : Blackwell, 1992), 67.

시 가운데 하나였다. 이곳에서 키르히너는 대도시 베를린의 활력을 느끼며 회복하는 듯했지만, 여전히 그의 내면에는 불안과 긴장의 감정이 남아 있었다. 그가 베를린에서 느낀 감정은 급격한 원근법으로 그려진 도시 풍경에서 잘 드러난다. 이 시기 키르히너의 작품은 대도시를 거칠고 원색적인 색채로 표현하면서 복잡한 대도시의 활력을 보여 주었다.

그러나 빠른 도시화 과정에 적응할 수 없었던 키르히너는 신경과민적 반응과 함께 날카로운 선으로 외로움과 절망감을 표현하기 시작했다. 그래서 이 시기 키르히너의 그림은 A, V, X자처럼 윤곽선이 날카롭고 뾰족한 구성으로 불안한 인상을 준다. 이는 혼란하고 불안한 키르히너의 감정을 나타낸 것이다. 마치 칼로 난도질한 듯한 날카로운 선은 팽팽한 감정과 긴장감을 전달한다. 이렇게 긴장되고 불안한 분위기 속에서 베를린 거리 풍경은 세련된 도시 풍경과 매춘이라는 아이러니가 공존하고 있었다. 조화롭지 못하고 튀는 색채들과 날카로운 선, 꽉 차게 밀집된 구성은 폐소 공포증을 불러일으킨다.

코코테들의 삶의 터전, 베를린 거리

에른스트 루트비히 키르히너, 〈베를린 거리〉, 1913.
캔버스에 유채, 121×91cm, 뉴욕 현대미술관.

에른스트 루트비히 키르히너, 〈붉은 옷을 입은 코코테〉, 1915,
종이에 템페라, 41×30cm, 슈트트가르트 미술관.

키르히너는 베를린 거리 풍경을 12점 제작했다. '베를린 거리' 연작 중 하나인 〈베를린 거리〉에서 우뚝 솟은 두 여성은 쉴링 자매[35]를 모델로 그린 것이다. 이들은 몸에 꼭 맞는 코트와 깃털로 장식한 모자를 쓰고 자신감 있게 베를린 거리를 누비는 현대 여성으로 보인다. 당시 매춘부들은 깃털 달린 머리 장식과 현란한 옷차림, 붉게 바른 입술과 짙은 화장을 하고 다녔다. 이제 대도시 베를린 거리는 매춘부들의 런웨이로 작동하고 있는 셈이다.

당시 화려한 옷을 입은 여성을 코코테(cocotte)라 불렀다. 코코테는 원래 어린아이를 귀엽게 부르는 호칭에서 나온 말이다. 하지만 프랑스에서 코코테는 고급 매춘부를 이르는 말로 '교태 부리는 여자'라는 뜻으로 쓰인다. 코코테는 1860년대부터 벨 에포크(Belle Époque)[36] 시기까지 상류층 남성들을 위한 매춘부를 말한다. 같은 시기 독일에서도 상류층 남성을 상대로 한 매춘부를 'Kokotte'라고 불렀다. 상류층 남성들이 부인 말고 코코테를 거느린 이유는 그의 지위와 사내다움을 드러내는 수단으로 여겼기 때문이다.

그러다 점점 코코테들이 사회적으로 물의를 일으키는 일이 자주 일어났다. 코코테들은 상류층 남성들을 상대하기 위해 늘 우아하고

35. 에르나 쉴링(Erna Schilling)과 게르다 쉴링(Gerda Schilling).

36. 19세기 말부터 1차 세계대전 발발 전까지 프랑스가 사회, 정치, 경제, 기술, 정치적으로 번성했던 시대를 일컫는 표현.

사치스러운 옷차림을 유지하느라 많은 돈을 썼다. 그들의 옷차림, 파티 그리고 불륜 행각은 신문에 오르내리기 좋은 가십거리였다. 이들은 건강한 성 관념과 의식으로 건전하게 살아가려는 사람들에게 무력감과 박탈감을 안겼다. 일부 여성들은 결혼 전 코코테가 되어 쉽게 돈을 벌려고 했고, 실제로 몇몇 코코테들은 돈을 쉽게 번 후 신분 세탁을 통해 정숙한 여성으로 살아가기도 했다. 그러나 쉽게 돈을 벌었다고 모두 행복하지는 않았다. 왜냐하면 매춘으로 얻은 경제적 이득은 경제적으로 풍요할지 몰라도 정신적으로 피폐한 파괴 활동이기 때문이다. 키르히너는 성을 미끼로 돈을 벌고자 했던 뻔뻔한 코코테들을 세상에 드러냈다.

〈거리의 여인들〉에서 여성들이 입고 있는 짙은 녹색, 짙은 파란색 코트는 당시 매춘부들이 즐겨 입는 코트 색이었다. 코코테 바로 옆 코트를 입은 남성은 점잔을 빼며 진지한 척 아래를 내려다본다. 부유한 남성들이 자신의 지위와 정력을 자랑하기 위해 젊은 코코테를 대동하고 다녔다는 점에서

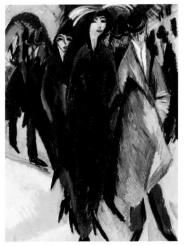

에른스트 루트비히 키르히너, 〈거리의 여인들〉, 1915,
캔버스에 유채, 126×90cm, 부퍼탈 폰데어 호이트 미술관.

이 남성은 자신의 사내다움과 남성성을 과시하기 위해 코코테를 곁에 둔 듯 보인다.

실제로 상류층 사람들은 자신들이 지켜야 할 재산 때문에 결혼도 마음대로 할 수 없었다. 당시 상류층 인사들은 정략결혼을 통해 자신과 비슷한 자산을 가진 가문에서 배우자를 구했다. 이렇게 정해진 결혼 상대자는 사랑에 바탕한 것이 아닌 재산 간 궁합을 고려한 것이었다. 당연히 조건에 맞춰 결혼한 부부 사이에서 애정이 있을 리는 없었고, 이 결혼 계약은 대를 이을 자식을 두는 것을 전제 조건으로 했다. 아들이 태어나면 부부 모두 계약이 완성되었다고 보고 가정생활에 소홀해도 크게 문제 삼지 않았다. 특히 상류층 남성들은 부인 말고 자신의 사랑과 애정을 나눌 비공식적 아내가 필요했고, 바로 코코테에서 아내 대행 역할을 찾았다.

19세기 여러 작가들이 코코테에 대한 우려와 경종을 담은 소설을 쓰기 시작했다. 에밀 졸라(Émile Zola, 1840-1902)의 《나나》(1880)는 거리를 떠돌아다니다 코코테가 된 한 여성의 비극적 운명에 대한 이야기로, 주인공 나나는 타고난 미모와 매력으로 그녀가 만난 권력 있는 상류층 남성들을 유혹해 파멸시킨 뒤 결국 본인도 천연두로 죽게 된다. 당시 대도시에서는 매춘 사업이 카르텔(Kartell)[37]을 갖추고 공생과 기

37. 동일 업종 기업이 경쟁의 제한 또는 완화를 목적으로 가격, 생산량, 판로 따위에 대하여 협정을 형성하는 독점 형태.

생 관계로 얽히고설켜 운영되고 있었다. 키르히너는 매춘부를 현대 도시의 상징으로 보았다. 이제 매춘 산업은 도시의 음침한 뒷골목이 아닌 번화한 곳에 번듯하게 자리 잡아 대도시 상권을 형성하게 되었다.

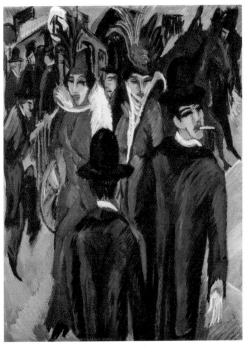

에른스트 루트비히 키르히너, 〈거리의 사람들〉, 1914,
캔버스에 유채, 121×95cm, 개인 소장.

대도시에서 매춘부가 급증하게 된 데는 1차 세계대전과 관련이 있다. 〈거리의 사람들〉에서 수많은 정장 차림의 남성 인파 속에서 두 여성이 돋보인다. 이 여성들은 확실히 앞선 작품보다 존재감이 두드러진다. 이 여성들은 화려한 색상의 옷차림과 장식으로 사람들의 시선을 사로잡는다. 그리고 짙은 입술 화장 때문에 그녀들이 코코테임을 쉽게 알 수 있다. 코코테들은 쉽게 돈을 벌 수 있는 곳으로 거리를 선택했다. 이들의 영업 방식은 화려하게 치장하고 사람들이 많은 거리에 나와 쉽게 웃음과 몸을 파는 것이었다. 이들의 화려한 옷차림은 사람들 눈에 금방 띄었으며 붉은색 입술 화장은 사람들을 쉽게 유혹했다. 이들이 노골적으로 바라보며 웃는 미소에 남성들은 바로 반응하기 시작했다. 이런 식의 매춘 방식은 하룻밤만큼의 몸과 감정을 소비하면 되는 즉석 매매 방식이었다. 전쟁으로 모든 것이 피폐해지고, 지금껏 지켜 온 이상과 가치가 파괴되어 버리자 부정하고 불합리한 일이 여기저기서 마구 벌어졌다.

거리 매춘업이 성행한 데는 또 다른 사회적 이유가 있었다. 이주민뿐 아니라 독일 내 기혼 여성들도 매춘에 쉽게 빠져들었다. 이 여성들은 지금껏 가정 내에서 교양 있는 부인으로 남편을 내조하고 아이들을 양육해 온 현모양처들이었다. 그러나 이런 평화로운 일상은 돈 버는 남편이 있을 때나 가능한 일이었다. 전쟁으로 인해 남성들이 전쟁

터로 나가거나 전사하여 여성들은 더 이상 가정 내에서만 있을 수 없게 되었다. 그리고 돈을 벌어 본 적 없는 여성들이 쉽게 돈을 벌 수 있는 곳은 거리였다.

전쟁 때문에 과부가 된 여성이 매춘으로 생활 전선에 뛰어든 사례는 〈포츠다머 광장〉에 잘 나타나 있다. 전면에 두 여성이 우뚝 서 있다. 두 여성 모두 머리 깃털 장식, 짙은 화장, 하이힐, 화려한 옷차림으로 볼 때 코코테일 확률이 높다. 다만 왼편에 검은 베일을 쓰고 검은 옷을 입은 여성은 전쟁 중에 남편을 잃은 여성이다. 이 여성이 쓴 베일은 자신이 과부임을 공개적으로 알리는 것이지만 깊게 파인 목선은 성적인 묘사로 남성을 유혹하는 수단으로 해석된다.[38] 남편이 전쟁 중에 사망해 살 길이 막막해진 여성은 자의든 타의든 거리로 향했다. 그녀의 절박함은 미처 상복을 벗지 못하고 거리로 내몰려 허둥대는 모습에서 짐작할 수 있다.

두 그림 속 매춘부들은 남성 혹은 관객을 뻔뻔스러울 정도로 대담하게 바라본다. 이는 전통적으로 바라보는 인물은 남성이고 대상은 여성이라는 공식을 깨뜨린 것이다. 키르히너의 작품 속 남성들은 모두 제 갈 길 가느라 바쁘다. 남성들은 매춘부든 지나가는 사람이든 누

38. 김향숙, 「에른스트 루드비히 키르히너: 베를린 시대(1911–1918)의 여성 이미지」, 『서양미술사학회』, 16, (2001): 50.

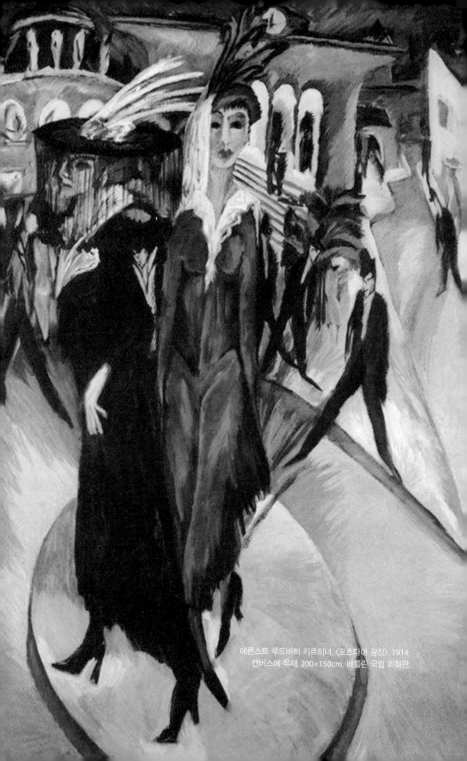

에른스트 루트비히 키르히너, 〈포츠다머 광장〉, 1914,
캔버스에 유채, 200×150cm, 베를린 국립 회화관.

구와도 시선을 마주치지 않은 채 군중 속으로 빠르게 걸어가고 있다. 그 사이 화려하게 치장한 코코테들은 시선을 마주치지 않으려는 남성들을 향해 유혹의 눈길을 끊임없이 보내고 있다.

코코테들의 대담한 행동으로 〈거리의 사람들〉에서 그들 앞에 있는 남성은 당황한 듯 보인다. 그들 가운데 하나는 머리를 무리하게 돌려 뒤를 돌아보는 것인지 옆을 바라보는 것인지 모를 정도로 자세가 부자연스럽다. 이처럼 키르히너의 작품에서는 코코테를 대하는 남성들의 태도가 두드러진다. 과하게 화장하고 화려한 옷차림을 한 코코테들은 거리에서 눈에 안 띄려야 안 띌 수 없었다. 거기에 코코테들은 남성들을 유혹하기 위해 노골적으로 웃음과 미소를 지어 보였다. 그럼에도 남성들은 냉담할 정도로 외면한다든가 오던 길을 되돌아간다든가 딴청을 피웠다. 아마 코코테들은 자신들의 유혹 전략이 먹혀들지 않아 당황스러웠을 것이다. 이처럼 키르히너는 남성은 바라보고 여성은 시선을 받는 대상이라는 전통적인 방식을 역전시켰다. 당황스럽기는 관람자도 마찬가지다.

우울한 나날들

키르히너는 예술적 자부심과 자존감이 강한 예술가였지만 우울증과 신경쇠약, 신경과민 등 불안한 정서를 갖고 있었다. 그는 1차 세계 대전이 발발하자 자원입대했다. 그러나 전쟁터에서 본 광경에 충격을 받은 그는 불안 증세가 심해지고 신경쇠약이 재발해 일찍 제대하고 만다. 제대하고 나서도 그의 상태는 나아지지 않았고 정신 병원에 입원과 퇴원을 반복하며 살았다. 그의 예술은 너무 급진적이고 과거와 전통을 반대한다는 점 때문에 나치의 검열 대상이 되었다. 키르히너는 나치로부터 퇴폐 미술가로 낙인찍히면서 작품 제작·전시·판매가 일절 금지되었고, 전시 중인 작품은 폐기 처분되었다. 키르히너는 나치가 자신의 예술을 퇴폐 미술로 규정하자 결국 다음 해 자살로 생을 마감했다. 키르히너의 마지막은 절망적이고 쓸쓸했으나 그는 고독, 외로움, 절망이 묻어나는 불안했던 1차 세계대전의 암울한 분위기를 예술적으로 표현한 화가로 남았다.

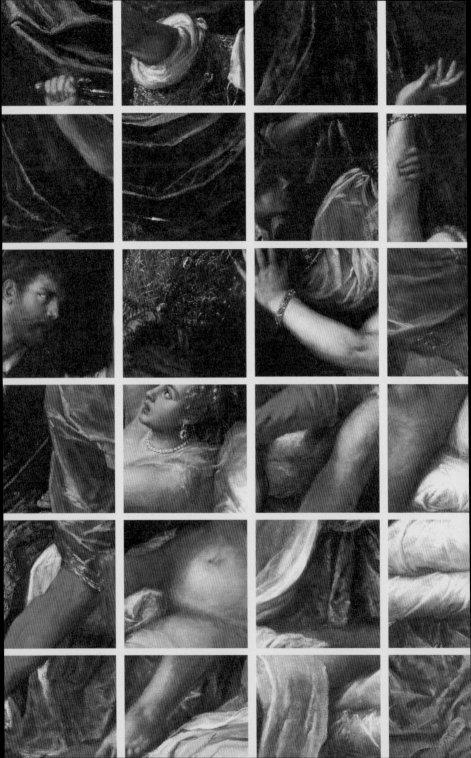

성폭행

씻을 수 없는 상처, 사회적 살인

여는 글

성폭력은 성폭행을 비롯한 성추행, 성희롱 등 성을 매개로 상대방 의사에 반해 행해지는 모든 가해 행위를 말한다. 말하자면 음란한 언사, 외모에 대한 성적인 비유나 평가 등 성에 관한 자기 결정권을 침해하고 성적 불쾌감을 유발하는 모든 행위를 범죄로 규정하고 있다. 성폭력은 그 폐쇄성과 은밀함 때문에 피해자와 가해자만 있고, 목격자가 없는 경우가 대부분이다. 그래서 성폭력 사건이 일어나면 지극히 개인적인, 내부적인 일로 인식하고 쉬쉬하며 처리했다. 이 과정에서 피해자는 가해자와 최소한의 가림막으로도 분리되지 않은 채 한 번 더 사회적으로 발가벗겨졌다.

역사적으로 가부장적 사회에서 여성의 성은 존중받지 못했다. 로마법에서도 귀부인처럼 옷을 입지 않고 매춘부처럼 옷을 입은 여성에 대한 성폭력은 문제가 되지 않았다. 중세에도 매춘부를 강간하는 행위는 죄가 성립되지 않았다. 왜냐하면 이들 문화권은 보호할 가치가 있는 정조만을 보호했기 때문이다. 특히 가부장적 사회 구조에서 성범죄 피해자는 사회적 약자인 여성이 대부분이었다. 가부장적 남성 중심 사회는 여성을 성적으로, 사회적으로, 경제적으로, 정치적으로 지배해 왔다.

또한 피해자 구제 방식도 철저히 남성 중심이었다. 중세 성범죄에 관한 법령은 성범죄 피해 여성을 보호하기 위해서가 아니라 피해 여성 주변의 남성들 명예를 보호하기 위해 존재했다. 현대 사회에서는 사회가 더 복잡해지고 발전함에 따라 성폭행 양상이 더 다양해졌다. 성폭력은 가정, 학교, 직장뿐 아니라 사이버, 온라인상에서도 버젓이 일어난다. 또한 성폭력 대상의 성별과 연령도 젊은 여성으로 국한되지 않는다. 물론 여전히 여성이 성범죄의 주된 피해자이지만 남성, 유아, 아동, 청소년, 노인에게도 성폭력의 마수가 뻗쳐 있다.

서양 미술에서도 성폭행, 성추행, 강간 등 현대 범죄 목록에서 범죄에 해당하는 그림들이 있다. 이 작품들 주제 역시 실제 성범죄처럼 위계와 위력에 의한 간음, 노예 성폭력, 스토킹 범죄, 혼인 빙자 간음 등 다양하다. 앞으로 다룰 작품들은 지금껏 아름다운 명작으로 인식되어 왔기에 범죄 코드로 해석하면 다소 불편한 감정을 유발할 수 있다. 다만 피해자의 절박한 상황에 공감하여 현대 사회에 도덕, 윤리, 성 평등 개념을 적용해 보려는 것이다. 피해자의 절망, 분노, 무기력에 공감하고 그럼에도 꿋꿋이 일상으로 복귀하려는 태도, 자신을 사랑하는 태도로 돌아가려는 이들에게 힘이 되고자 함이다. 우리 사회가 가해자를 관대하게 대하고 오히려 피해자를 싸늘하고, 냉담하고, 무관심한 시선으로 바라본다면 우리는 언제고 이 비참하고 참혹한 성폭력 역사를 되풀이할 것이다.

루크레티아
강간을 혁명으로 복수한 여인

루크레티아 이야기는 전형적인 성폭력 강간 이야기다. 서양 미술사에서 루크레티아 이야기는 〈루크레티아의 자살〉로 많이 알려져 있다. 하지만 현대 범죄 사건이 피해자를 지칭하기보다 가해자를 지칭하는 방식으로 변화하는 것에 따라 이 이야기도 〈타르퀴니우스의 강간〉으로 바뀌어야 한다. 그래야 보다 분명하게 범죄 주체와 범죄 사실이 드러나 가해자가 수치심을 갖도록 만들 수 있다. 수치심은 피해자가 갖는 게 아니라 가해자가 가져야 되는 개념이다.

유독 루크레티아 이야기는 티치아노, 뒤러, 크라나흐, 렘브란트 등 르네상스와 바로크 화가들이 즐겨 그렸다. 강간, 자살, 복수, 혁명 등 복잡하고 극적인 전개는 많은 예술가들의 흥미를 자극한 소재였기

때문이다. 루크레티아의 자살은 남편에 대한 정절과 명예로운 가문의 영광을 지킨 고귀한 희생으로 평가받았다. 비록 루크레티아가 성폭행을 당했지만 자살로 생을 마감함으로써 자신의 무죄를 입증하고, 남편에게 누를 끼치지 않고, 가문을 보호하려 했다는 사실이 여러 여성들에게 귀감이 될 만한 소재였기 때문이다. 그런데 이 행동은 우리나라 역사 속에서도 크게 다르지 않았다. 동서고금을 막론하고 여성은 가문을 위해 희생해야 했으며, 단도와 은장도로 자신의 정절을 증명해야 했다.

루크레티아 이야기

루크레티아 이야기는 강간 사건 피해자인 루크레티아가 죽음으로 로마 왕정을 종식시키고 로마 공화정을 탄생시킨 역사적 사건이다. 이 이야기는 기원전 508년경 폭정을 일삼던 로마 왕 타르퀴니우스의 아들 섹스투스 타르퀴니우스(Sextus Tarquinius)가 그의 사촌 콜라티누스(Tarquinius Collatinus)의 아내 루크레티아(Lucretia)를 강간한 사건에서 시작된다. 루크레티아는 남편과 친정아버지에게 강간 사실을 전하고 복수를 부탁하며 자살한다. 그리고 이 사건은 여기서 그치지 않고 섹스

투스 타르퀴니우스의 만행에 폭발한 로마인들이 로마 왕정을 무너뜨리고 공화정을 세우게 되는 역사의 한 순간으로 남게 되었다.

루크레티아는 고대 로마의 귀족 여성으로 콜라티누스의 정숙한 아내였다. 이 젊은 부부는 로마 사회에서 이상적인 부부로 알려져 있었다. 특히 루크레티아는 아름다운 외모와 고운 심성, 정숙함을 갖춰 누구나 부러워하는 여성이자 아내였다. 기록에 따르면 로마 역사에서 루크레티아만큼 아름답고 순수하고 정숙한 여성은 없었다고 한다. 남편이 전쟁터에 있는 동안 다른 여성들은 대개 술판을 벌이거나 혹은 다른 남성을 집으로 들이곤 했지만 루크레티아만은 남편의 무사 귀환을 빌며 온종일 기도하며 기다렸다고 한다.

이 젊은 부부는 금슬도 좋아 서로를 배려하고 존중했다. 성실한 콜라티누스는 아내를 사랑했고, 종종 술자리에서 자신의 아내를 자랑하곤 했다. 어느 날 술기운이 오른 장군들은 자신의 아내들 중 누가 가장 도덕적으로 우수한가 내기를 했다. 내기의 승자를 가리는 방법은 불시에 집을 찾아가 확인하는 것이었다. 결과는 당연히 콜라티누스의 승리였다. 다른 아내들은 술판을 벌이고 인사불성이 되어 있었지만, 루크레티아는 조용히 홀로 기도하고 바느질하며 남편을 기다리고 있었다. 콜라티누스 말대로 루크레티아는 정숙하고 헌신적인 아내였다. 그러나 팔불출 같은 콜라티누스의 아내 자랑과 그날 밤 시샘 어린 내

기는 어떤 사내의 부러움과 질투심을 일으켜 비극적 결과를 가져왔다.

섹스투스 타르퀴니우스는 시기심에 사로잡혀 이들 부부의 사랑에 흠집을 내고 싶어 했다. 섹스투스 타르퀴니우스는 부대로 복귀하지 않고 늦은 밤 루크레티아 방으로 몰래 들어갔다. 인기척 소리에 루크레티아가 놀라 깨어나자 섹스투스 타르퀴니우스는 칼로 그녀를 위협했다. 섹스투스 타르퀴니우스는 자신의 뜻을 따르지 않으면 너와 노예 하나를 죽여 둘이 부정한 짓을 저질러 자신이 죽였다고 소문낼 것이라고 했다. 자신의 죽음보다 가문의 명예 그리고 자신 때문에 아무 이유 없이 억울한 죽임을 당할 노예 생각으로 루크레티아는 겁탈당하는 그 치욕을 견뎠다.

날이 밝자 루크레티아는 검은 옷을 입고 치안 판사인 친정아버지와 남편을 불렀다. 그녀는 이 사실을 털어놓기 전 아버지와 남편 앞에서 하염없이 울었다. 한참을 운 뒤 루크레티아는 섹스투스 타르퀴니우스가 자신을 겁탈했다는 사실을 담담히 말했다. 그러자 친정아버지가 죄를 짓는 것은 몸이 아니라 마음이며 너는 동의하지 않았으니 죄가 없다며 위로해 주었다. 그러나 루크레티아는 자신이 당한 모욕에 대한 복수를 호소하며 단도를 꺼내 자신의 심장을 찔렀다. 누가 말릴 새도 없이 루크레티아는 자결했다. 콜라티누스는 죽은 아내를 안고 복수를 다짐했다.

갑작스러운 소식에 몰려든 사람들은 루크레티아의 죽음에 슬퍼하고 분노했다. 그리고 루크레티아의 피 묻은 단도를 집어 들며 콜라티누스와 함께 복수를 맹세했다. 그들은 로마 왕의 폭정과 압제에 맞서 로마에서 타르퀴니우스 일가를 몰아내자고 결의했다. 사람들은 로마광장까지 루크레티아 시신을 앞세워 행진했다. 사람들은 로마 왕이 어떻게 권력을 남용했는지 또 어떤 폭력을 저질렀는지 똑똑히 보라며 군주제의 종식을 주장했다. 결국 그들은 타르퀴니우스 일가를 몰아내고 공화정 형태의 새로운 국가 형태를 탄생시켰다. 루크레티아가 직접 복수한 것은 아니지만, 그녀의 희생으로 혁명이 일어났고 새로운 세상이 열린 것이다.

폭력과 은밀함을 화폭에 담아내다

티치아노 베첼리오(Tiziano Vecellio, 1488-1576)는 80대에 접어들어 루크레티아 이야기를 세 점 그렸다. 이 세 점 가운데 두 점은 미완성이거나 티치아노 공방 작품이며, 한 점만 티치아노가 끝까지 공들여 완성한 작품이다. 티치아노가 그린 〈타르퀴니우스와 루크레티아〉에는 그의 후기 작품 특징인 작은 붓 터치, 어두운 색채, 극적인 구성이 잘나타나 있다.

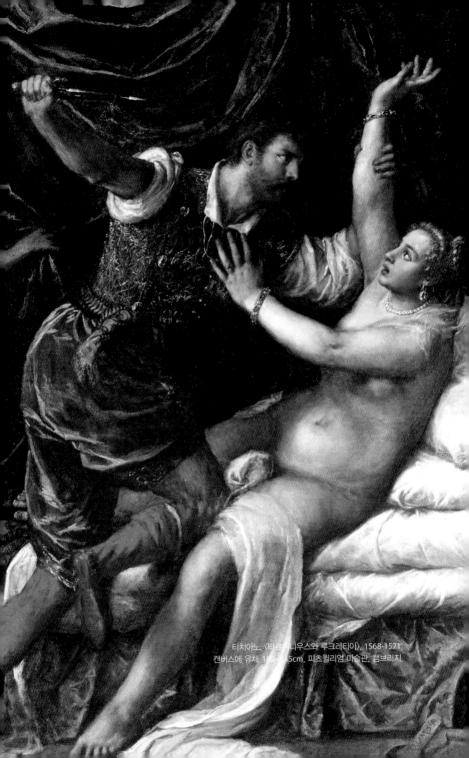

티치아노, 〈타르퀴니우스와 루크레티아〉, 1568-1571.
캔버스에 유채, 189×145cm, 피츠윌리엄 미술관, 캠브리지.

당시 화가들은 주로 섹스투스 타르퀴니우스가 겁탈하는 장면 혹은 루크레티아가 가슴을 찔러 자결하는 순간을 그렸다. 섹스투스 타르퀴니우스가 밤에 몰래 루크레티아 침실로 침입하는 이야기는 은밀함 때문에 사람들의 호기심을 자극했다. 티치아노도 섹스투스 타르퀴니우스가 루크레티아 침실에 몰래 들어와 겁탈하는 순간을 그렸다. 그러나 그는 루크레티아의 숭고한 희생과 비극적 결말보다 폭력성이 강조된 그림을 그렸다. 이처럼 티치아노가 폭력적 주제에 탐닉하게 된 데는 인간 감정에 대한 깊은 이해가 바탕이 되었기 때문이다. 티치아노의 출생 연도 기록이 정확하진 않지만 이 작품은 그가 80~90대 나이에 그렸을 것으로 추정한다. 그만큼 그는 인간에 대한 이해 폭이 넓었으며 내재된 폭력성에 대해 깊이 고민했다. 그리고 이 고민의 흔적은 현대에 와서 x-ray 검사로 밝혀졌다.

이 작품을 x-ray 검사한 결과 원래 단도를 쥔 손이 훨씬 낮게 그려졌다는 사실이 드러났다. 위에서 내리치는 공격이 훨씬 더 공격적으로 보이므로 티치아노는 여러 번의 수정 작업으로 칼의 위치를 올려 더욱 폭력적으로 보이게 했다. 또한 기울어진 대각선 구도에서 이미 섹스투스 타르퀴니우스에게 힘의 균형이 기운 것을 볼 수 있다. 위협적인 칼, 남성, 힘 앞에서 루크레티아는 어쩔 도리가 없었다. 이 폭력적인 성범죄에 더 몰입하게 하는 데 밀실 같은 공간 구성도 한몫한다.

섹스투스 타르퀴니우스의 왼발과 노예 머리 부분이 잘려 나간 이 그림은 가장자리 네 면이 모두 잘려 폐소 공포를 느끼게 한다. 그림이 언제 얼마나 잘렸는지는 알 수 없다. 이유야 어찌 되었든 여유 없이 �꽉 찬 밀실 같은 구도는 이 그림을 한 층 더 숨 막혀 보이게 한다.

부분 그림.

티치아노는 루크레티아의 순수함과 정절을 상징하기 위해 그녀를 하얀색 시트 위에 누드로 그렸다. 티치아노는 부드러운 살결, 푹신한 시트 촉감, 풍부하게 주름 잡힌 커튼, 금실로 짠 옷감, 옷감의 빛 반사, 반짝이는 보석, 살이 비치는 베일, 날카롭게 반짝이는 칼 등 풍부한 질감을 살려 생생한 순간을 묘사했다. 그리고 단도 끝과 루크레티아 눈에 흰색 작은 터치를 그려 넣음으로써 위협적인 순간의 하이라

이트를 만들었다.

노년의 티치아노는 실물 크기의 이 그림을 완성하기 위해 몇 년간 작업했으며 실제로 다른 어떤 작품보다도 오래 공들였다. 티치아노가 애정을 가지고 그린 작품이라는 것을 알려 주듯 오른편 아래 루크레티아 신발 안쪽에 티치아노의 라틴어 서명(TITIANVS · F)이 있다. 티치아노가 애정을 갖고 완성한 그림과 티치아노 공방에서 그린 그림을 비교해 보면 그 차이가 확연히 드러난다. 먼저 두 작품은 질감 묘사부터 다르다. 티치아노는 옷감 질감과 빛 반사를 꼼꼼하게 그렸지만, 공방 작품에는 루크레티아가 착용한 보석이나 슬리퍼, 휘장 등의 묘사가 생략되었다. 가장 결정적인 차이점은 공방 작품에는 흑인 노예가 없다는 것이다. 생생한 질감 묘사도 없고 흑인 노예도 그려지지 않은 공방 작품은 극의 효과와 긴장감이 반감되어 생기 없는 그림이 되어 버렸다.

티치아노 공방, 〈타르퀴니아누스와 루크레티아〉, 1570,
캔버스에 유채, 193×143cm, 보르도 미술관.

티치아노 작품에서 왼편에 커튼을 젖히면서 등장하는 흑인 노예
는 굉장히 중요한 역할을 한다. 흑인 노예는 루크레티아 이야기 전개
에서 본질적으로 아무런 역할을 하지 않는다. 그러나 티치아노는 흑
인 노예를 두 가지 점에서 중요하게 활용하고 있다. 첫째, 흑인 노예
의 등장은 타르퀴니우스가 루크레티아를 겁탈하기 전 했던 경고를

생각나게 한다. 타르퀴니우스는 그녀가 자신의 요구를 들어주지 않으면 노예와 그녀를 죽여 둘이 간통하는 것을 보고 자신이 응징했다고 거짓 소문을 퍼뜨릴 거라고 위협했다. 둘째, 흑인 노예를 등장시킨 결정적인 이유는 관음 효과 때문이다. 몰래 지켜보는 이를 등장시키면 이 잔혹한 장면을 더욱 은밀하게 만드는 효과가 있다. 흑인 노예는 타르퀴니우스의 협박에서 루크레티아와 간통을 저지르는 상상 속 인물이다. 바로 이 에로틱한 상상은 은밀함을 겨냥한 것이다. 이는 관음을 인간의 원초적 본능이라 여겨 타인을 엿보는 행위를 질병이나 범죄라고 인식하기 전 일이다.

강간당하는 순간의 미화

독일 화가 루카스 크라나흐(Lucas Cranach, 1472-1553)는 루크레티아를 여러 버전으로 반복해서 그렸다. 비텐베르크에 있는 크라나흐 공방은 대규모 회화 공방으로 비너스, 살로메, 유디트, 루크레티아 등 인기 있는 여성 테마들을 여러 구도와 버전으로 반복해 제작했다. 그래서 크라나흐 공방 작품은 대체로 비슷한 주제로 여러 버전들이 존재한다.

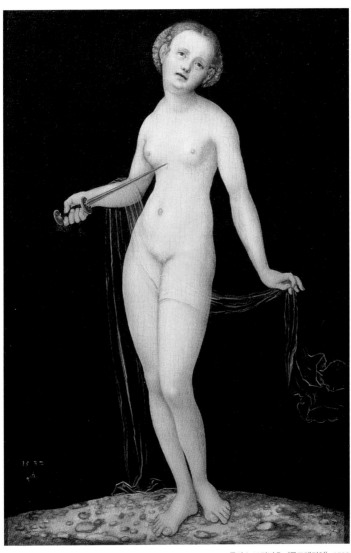

루카스 크라나흐, 〈루크레티아〉, 1532
목판에 유채, 38×25cm, 빈 미술 아카데미.

크라나흐가 제작한 작품 가운데 비너스와 이브 테마가 인기가 많았다. 왜냐하면 이 인물들은 누드로서 에로티시즘에 바탕한 관능적인 인물상이기 때문이다. 특히 여리고 가냘픈 몸매의 에로틱한 비너스는 크라나흐 대표 작품이다. 크라나흐는 이 비너스 테마를 변형해 여러 버전으로 제작했으며, 그중 하나는 루크레티아로 제작했다. 그래서 크라나흐의 루크레티아는 비너스처럼 호리호리한 몸매에 칼을 쥔 누드 여성의 모습을 하고 있다. 언뜻 보면 비너스와 루크레티아는 자매처럼 한 쌍으로 보인다.[39]

크라나흐는 루크레티아가 성폭행을 당한 후 자결했다는 점에서 에로틱한 관능과 잔인한 죽음을 결합했다. 목걸이, 투명한 베일과 같은 소품들은 에로틱한 특성을 강조한다. 특히 베일은 속이 비칠 정도로 투명해 관능적인 루크레티아 몸매를 돋보이게 한다. 그러나 이는 크라나흐가 루크레티아의 치욕, 분노, 공포에 전혀 공감하지 않았다는 사실을 말해 준다. 크라나흐는 호리호리한 루크레티아의 몸매와 날카로운 단도, 아슬아슬하게 걸쳐진 투명한 베일 묘사에 온 정성을 다했다. 루크레티아는 아무것도 없는 어두운 공간에 홀로 남겨졌다. 마치 노예 시장 판매대에 선 노예처럼 말이다. 섹스투스 타르퀴니우스가

39. 실제로 앨버트 공도 크라나흐가 그린 비너스와 루크레티아 테마를 한 쌍으로 구입해 빅토리아 여왕의 침실에 걸어 두기도 했다.

겹탈하는 순간 루크레티아의 세상은 무너졌다. 그녀의 자아, 정절, 지금껏 지켜 온 가치가 한꺼번에 무너져 버렸다. 성폭행은 어떤 식으로든 미화될 수 없다. 루크레티아 아버지가 건넨 따스한 위로를 되새겨 볼 때다.

희생자에서 독립적인 여성으로

로렌초 로토, 〈루크레티아에게서 영향을 받은 귀부인 초상〉, 1530-1533,
캔버스에 유채, 97×111cm, 런던 내셔널 갤러리.

이탈리아 화가 로렌초 로토(Lorenzo Lotto, 1480~1556)는 티치아노, 크라나흐와 동시대에 활동했지만, 그 어느 범주에도 속하지 않는 독특한 루크레티아를 그렸다. 화려하게 옷을 입은 젊은 여성이 왼손으로 그림 한 장을 들고 오른손으로 가리키고 있다. 손에 쥔 그림에는 가슴을 찔러 자결하려는 기원전 6세기 루크레티아가 그려져 있다. 루크레티아 그림을 들고 있는 이 여성은 베네치아 귀족 루크레치아[40] 발리에(Lucrezia Valier)다. 아마도 이 여성 이름이 루크레치아였으므로 같은 이름의 여성 영웅 루크레티아 이야기를 함께 그린 것으로 보인다. 따라서 여기에는 약 2000년 시차를 두고 루크레티아가 두 명 있는 셈이다.

16세기 루크레치아는 부유한 가문 출신으로 1533년 베네치아의 저명한 폐사로 가문의 아들과 결혼했다. 루크레치아가 결혼했다는 사실은 반지, 펜던트, 발초(balzo)[41] 세 가지 소품으로 알 수 있다. 왼손 약지에 낀 결혼반지와 화려하게 장식된 펜던트는 결혼과 관련 있는 소품이다. 이 펜던트는 신부가 착용하는 펜던트로 사파이어, 루비, 진주로 장식되었으며 천사 두 명이 보석을 감싸는 형상으로 만들어졌다. 테이블에는 노란 제비꽃이 놓여 있다. 이 꽃은 연인 간 주고받는 낭만적인 선물이다. 그러나 어디에도 꽃을 준 남편에 대한 단서는 없다.

40. 이탈리아 표기법에 따라 Lucrezia는 루크레치아로 표기한다.
41. 1530년대 이탈리아의 귀족 여성들이 착용한 머리 장식. 도넛 모양으로 생겼으며 머리를 보호하는 역할을 했다.

신혼의 단꿈에 젖어 있어야 할 여성이 왜 자결한 여성 그림을 쥐고 있는 것일까. 일단 루크레치아 남편에 관한 단서를 찾아봐야 한다.

루크레치아가 기댄 빈 의자는 남편의 빈자리를 상징한다. 또 루크레치아가 가리킨 쪽지를 통해 그 실마리를 조금 더 풀어 볼 수 있다. 손에 들고 있는 그림 아래 라틴어 명문이 쓰인 쪽지가 놓여 있다. 쪽지에는 "루크레티아의 선례에 따라 행실이 나쁜 여자는 살아남지 못할지어다"[42]라고 쓰여 있다. 이 명문은 가문을 더럽히는 여성은 사회적으로 매장되어야 한다는 섬뜩한 경고로 읽힌다. 이는 관람자에게 전하는 메시지다. 말하자면 루크레치아가 살았던 16세기 베네치아 역시 가문의 명예는 여성 생존권보다 여전히 중요했다.

그러나 이 라틴어 쪽지 내용만큼 중요한 사실은 루크레치아가 라틴어를 읽을 수 있다는 사실이다. 또한 그림 속 루크레치아는 고대 로마 역사에도 해박한 지식이 있는 여성이었다. 16세기 베네치아 여성들은 글을 읽고 쓸 줄 몰랐으며 라틴어를 모르니 고전 역사를 혼자 힘으로는 읽을 수 없었다. 이 그림은 루크레치아의 아름다움을 나타내기도 하지만 그녀의 교양과 학문을 나타내기도 한다. 16세기 루크레치아는 그 옛날 루크레티아의 희생을 높게 평가해야 하며 왜 그러

42. 고종희, 『르네상스의 초상화 또는 인간의 빛과 그늘』, (한길아트, 2004), 290.

한 희생이 필요한지 이해해야 한다고 주장한다. 16세기 루크레치아는 여성학자처럼 모든 여성에게 이 행동을 알리고 있으며 성실한 결혼 의무를 알리고 있다.

이제 루크레치아는 더 이상 희생자로 나오지 않는다. 확신에 차 있는 단호한 눈빛을 가진 그녀가 당당한 자세로 앞을 똑바로 보고 있다. 이 자세와 행동은 당시 여성 초상화 전통과 많이 다르다. 대부분의 여성 초상화에서 여성은 다소곳하게 앉아 있는 모습으로 그려졌다. 이 시기 여성들은 대체로 남성들의 야릇한 시선을 받는 대상으로 그려졌기 때문이다. 로토가 이 초상화에 그린 여성의 모습은 혁신이었다. 루크레치아는 더 이상 자결하거나 세상 뒤에 숨는 여성이 아니다. 루크레치아는 비록 혼자 남았어도 당당함을 잃지 않았다.

루크레티아 이야기를 다루는 다른 역사서에서 루크레티아는 자결하기 전 아버지와 남편에게 이렇게 당부했다고 한다. 루크레티아의 외침에서 여성과 남성을 지우고 사람으로 대체한다면 현재도 울림이 있는 외침이다.

> 아버지, 저는 여성이기 때문에 제게 맞는 방식으로 행동할 것입니다. 당신이 남성이라면 그리고 당신 아내와 아이들을 보호하고자 한다면 제가 당한 이 일을 복수해 주세요. 또한 폭군에게 맞서 분노한 여성이었음을 알려 주세요.

갈라테이아
신화 속 스토킹 범죄

갈라테이아는 바다 신 네레우스의 50명의 딸 가운데 가장 아름다운 님프다. 갈라테이아는 그리스어로 '우유처럼 하얀'이란 의미로 그녀의 피부가 우유처럼 뽀얗다 하여 붙여진 이름이다. 갈라테이아는 아름다운 청년 아키스와 사랑에 빠졌다. 하지만 갈라테이아를 짝사랑한 폴리페무스가 이 둘의 사랑을 시기하고 질투하여 둘 사이를 훼방놓는다. 폴리페무스는 외눈박이 거인으로 멧돼지 어금니로 만든 무기로 사람을 해치고 식인하는 습관을 가지고 있었다. 그러던 어느 날 바다의 님프 갈라테이아를 본 이후 폭력적이고 야만스러운 생활을 하는 폴리페무스가 달라졌다. 폴리페무스는 아름다운 갈라테이아를 남몰래 짝사랑하기 시작했다. 폴리페무스는 갈라테이아를 위해 좋아하

던 식인 행위를 멈추고 갈라테이아 마음에 들려고 노력했다. 그러나 폴리페무스는 온몸이 털로 뒤덮인 흉측한 외모 때문에 갈라테이아 앞에 선뜻 나설 수 없었다. 폴리페무스는 홀로 해안가에 앉아 플루트를 불며 애타는 사랑의 마음을 전했다.

더 이상 자신의 마음을 숨길 수 없었던 폴리페무스는 용기를 내어 갈라테이아에게 사랑을 고백했다. 그러나 갈라테이아는 이미 목동 아키스와 사랑하는 사이였다. 아키스는 야만스러운 폴리페무스와 달리 자상하고 따뜻한 청년이었다. 갈라테이아가 매몰차게 거절하자 폴리페무스는 "나는 정염에 불타고 있는데, 정녕 그대는 자비도 없는가"라며 자신의 마음을 몰라주는 갈라테이아에게 서운한 감정을 드러냈다. 폴리페무스는 물러서지 않고 자신이 아키스를 단번에 찢어 죽일 만한 힘과 능력이 있다고 자랑했다. 폴리페무스는 자신의 사랑이 얼마나 깊고 변함없는가를 표현한 것이지만 듣는 이에게는 가슴 서늘한 협박이었다. 갈라테이아는 이 섬뜩한 고백에 뒷걸음치며 폴리페무스 고백을 완강히 거절했다. 계속되는 갈라테이아의 거절에 폴리페무스는 마음의 상처를 입었다. 실연에 빠진 폴리페무스는 애태우며 더 구슬픈 노래를 불렀다. 이 노래는 갈라테이아를 향한 마음, 원망, 연적 아키스에 대한 분노 모두를 담은 노래였다. 폴리페무스의 일방적이고 위험한 사랑은 멈출 줄 몰랐다.

어느 날 갈라테이아와 아키스가 강가에서 잠이 든 모습을 보고 질
투에 사로잡힌 폴리페무스는 아키스에게 바위를 던져 죽여 버렸다. 아
키스를 단번에 찢어 죽일 수 있다는 폴리페무스의 힘자랑은 사실이었
던 것이다. 바위 아래 깔린 아키스 몸에서 붉은 피가 흘러 나왔다. 그
리고 이 이야기의 끝은 어이없게도 폴리페무스와 갈라테이아가 결혼
해 자식 셋을 낳고 가정을 이뤄 잘 살았다는 이야기로 마무리된다.

스토킹 범죄의 전조로 읽히는 폴리페무스의 일방적이고 무모한 사
랑이 이후 둘이 사랑하는 사이로 발전한다는 엉뚱한 전개는 사랑의
화살을 마구 쏘아대는 큐피드 때문이다. 큐피드는 사랑의 전령으로
아무에게나 사랑의 화살을 쏘는 장난꾸러기다. 이 장난꾸러기가 마구
쏘아댄 화살 때문에 원치 않는 사랑과 혐오로 고통받은 신화 속 인물
이 한둘이 아니다. 이렇게 예상치 못하게 이야기가 전개된 것은 고대
인들 감성에서 한 여자를 향한 폴리페무스의 지고지순한 순정이 높
은 점수를 얻었기 때문이다. 폴리페무스는 식인 습관을 가지고 있지
만 사랑하는 이를 위해서라면 포기할 줄 아는 절제와 금욕에서 점수
를 얻었고, 사랑하는 갈라테이아 앞에서 수줍어하며 플루트를 연주하
는 로맨틱가이의 모습에서 또 한 번 높은 점수를 얻었다. 게다가 그가
계속된 거절에도 포기하지 않고 한 여성만을 바라보는 직진남의 매

력까지 겸비했다고 봤다. 그러나 착각하지 말아야 하는 것은 사람은 두세 번 찍으면 넘어가는 나무가 아니다.

최근 스토킹 범죄를 연인 간의 흔한 사랑싸움이 아닌, 심각한 사회 범죄로 봐야 한다는 인식이 늘고 있다. 우리나라에서도 2021년 10월부터 스토킹 범죄 처벌 등에 관한 법률이 입법 효력을 발휘하고 있다. 스토킹은 문자와 전화로 연락하는 것은 물론 지켜보는 것만으로도 피해자에게 엄청난 공포를 안긴다. 스토킹은 초기 단계에서 저지하지 않으면 상해, 폭행, 납치, 살인 등 강력 범죄로 진화할 수 있는 범죄다. 따라서 폴리페무스 이야기를 오늘날 범죄 시각에서 보면 폴리페무스의 일방적인 사랑 이야기는 상대방에게 불안과 공포를 주는 행위다. 폴리페무스가 분명하게 거절의 의사를 전달한 갈라테이아 주변을 맴돈 것과 연인 아키스를 살해한 행위는 심각한 스토킹 범죄 행위다. 사랑한 게 죄는 아니지만 거부 의사를 밝힌 사람을 사랑하는 것은 명백히 범죄다.

두 화가가 완성한 하나의 그림

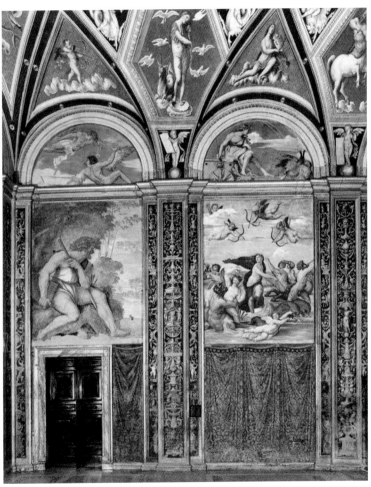

델 피옴보와 라파엘로 회화

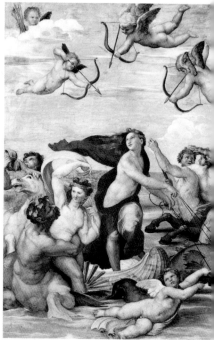

(좌) 세바스티아노 델 피옴보, 〈폴리페무스〉, 1511, 프레스코, 295×225cm, 로마 빌라 파르네지나.
(우) 라파엘로, 〈갈라테이아의 승리〉, 1512, 프레스코, 295×225cm, 로마 빌라 파르네지나.

세바스티아노 델 피옴보(Sebastiano del Piombo, 1485-1547)의 〈폴리페
무스〉와 라파엘로 산치오(Raffaello Sanzio da Urbino, 1483-1520)의 〈갈라
테이아의 승리〉는 빌라 파르네지나(Villa Farnesina) 로지아(loggia)⁴³를 장
식한 그림들이다. 이 저택은 부유한 은행가 아고스티노 치기(Agostino

43. 한쪽 벽이 트인 방이나 홀을 이르는 건축 용어.

Chigi)[44]가 1511년에 지은 별장 저택이다. 치기는 당대 가장 유명한 예술가인 델 피옴보와 라파엘로에게 저택 장식을 의뢰했다.

델 피옴보는 사랑에 빠진 외눈박이 폴리페무스를 혼자 있는 모습으로 그렸다. 푸른 옷을 입은 폴리페무스가 해안가에 홀로 앉아 플루트를 옆에 끼고 노래를 부르고 있다. 델 피옴보는 처음에 폴리페무스를 벌거벗은 모습으로 그렸으나 야만적 특성을 가리기 위해 이후 얇은 푸른색 옷을 덧그렸다고 한다. 폴리페무스는 갈라테이아가 오기만을 기대하며 오른쪽을 바라보고 있다. 실제로 폴리페무스가 바라보는 곳에 라파엘로의 〈갈라테이아의 승리〉가 있다. 라파엘로는 델 피옴보가 먼저 그린 거인 폴리페무스의 크기에 맞춰 갈라테이아를 그렸다. 두 작품을 비교해 보면 폴리페무스가 월등히 크게 묘사되어 있어 그가 거인족이라는 사실을 실감하게 한다.

델 피옴보는 라파엘로에게 하이라이트 장면을 양보했는데 각자 돋보이려 했던 당시 예술계 관행에서 이런 협업은 드문 일이었다. 델 피옴보의 양보 덕분에 라파엘로는 갈라테이아 이야기의 하이라이트를 그릴 수 있었다. 갈라테이아는 돌고래가 끄는 조개 전차를 타고 폴리페무스를 피해 달아나고 있다. 거인 폴리페무스가 사랑 노래를 부르

44. 교황 율리우스 2세의 회계 담당자로서 율리우스 2세의 문화와 예술 활동 지원에서 중요한 역할을 한 인물이다.

자 갈라테이아는 노래가 흘러나오는 곳으로 고개를 돌렸다. 그러나 폴리페무스가 부르는 노래는 거칠고 서툴러 갈라테이아에게 공포감만 안겨줄 뿐이다. 갈라테이아는 서둘러 달아나려 하지만 바다 신들과 님프들은 그녀 주변에서 빙빙 돌며 전차가 나아가지 못하게 방해하고 있다. 큐피드들이 쏘는 화살 방향과 갈라테이아가 쥔 고삐 선을 연결하면 갈라테이아의 심장을 조준하는 선이 하나 그려진다. 결국 큐피드가 쏜 사랑의 화살을 맞은 갈라테이아는 폴리페무스를 사랑하게 될 것이다. 그러나 정해진 운명에도 불구하고 갈라테이아의 능동적이고 자율적인 행동은 그녀의 강인한 면을 부각시킨다. 라파엘로가 그린 갈라테이아를 현대의 눈과 감각으로 읽는다면 라파엘로의 진취적 여성관이 다시 보일 것이다.

그러나 이 그림의 결말처럼 현실에서도 스토킹 피해자가 가해자의 손길을 벗어나기는 어렵다. 스토커들은 집요하게 연락하고, 존재감을 드러내고, 자신이 하는 일이 사랑임을 호소한다. 사실 스토커에게 접근 금지 명령과 같은 법원 명령은 한낱 종이 조각에 불과하다. 가해자 중심이 아닌 피해자 중심의 법규 제정이 이루어져 스토킹 피해를 예방하고, 단호한 법과 처벌 의지로 스토커들을 처벌해야 한다. 그래야 피해자가 죽어야만 끝나는 비극을 멈출 수 있다.

스토킹 범죄, 미녀와 야수로 태어나다

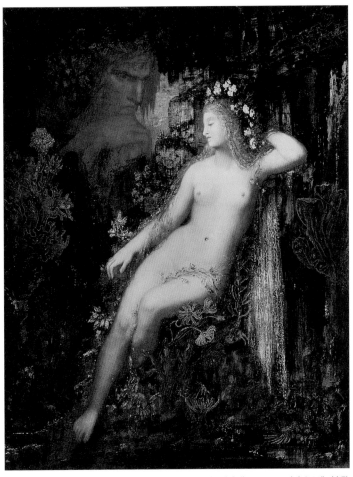

구스타프 모로, 〈갈라테이아〉, 1880, 캔버스에 유채, 85×68cm, 파리 오르세 미술관.

　서양 미술사에서 갈라테이아에 대한 작품 대부분은 연인 아키스를 빼고 폴리페무스와 갈라테이아의 이야기에만 집중한다. 그리고 이것은 폴리페무스를 남자 주인공으로 착각하게끔 만든다. 실제로 이 섬뜩한 이야기는 털북숭이 폴리페무스와 아름다운 갈라테이아를 주인공으로 한 '미녀와 야수'로 다시 태어났다.

　구스타프 모로(Gustave Moreau, 1826-1898)는 느른하게 앉아 있는 〈갈라테이아〉를 관능적인 누드 모습으로 그렸다. 모로는 외눈박이 거인의 순애보 짝사랑 이야기를 그렸다. 모로는 폴리페무스가 음산한 곳에 갈라테이아를 가두고 관찰하는 모습을 그려 사랑을 거부당한 폴리페무스의 짝사랑 이야기에 초점을 맞췄다.

　갈라테이아가 앉아 있는 이국적인 동굴은 아네모네, 산호, 각종 해양 식물들로 화려하게 장식되어 있다. 다채로운 해양 식물이 가득한 이유는 모로가 이 그림을 그리기 위해 온갖 식물을 연구했기 때문이다. 모로는 파리 자연사 박물관뿐 아니라 영국 식물도감까지 참고해 이 세상에 존재하는 모든 식물을 연구했다. 갈라테이아 발 아래에 환상적인 꽃이 피어 있으며, 신비로운 꽃들이 갈라테이아 몸을 휘감고 있다. 모로는 폴리페무스가 사는 공간을 이 세상에 존재하지 않는 신비하고 이국적이고 환상적인 공간으로 만들었다. 어둡고 차가운 동굴은 부드러운 붓질로 마술을 부린 듯 꿈같은 무대로 변신했다.

꿈같은 동굴 모습이지만 어딘가 모르게 음산한 기운과 온도는 그로테스크(grotesque)[45]한 분위기를 자아낸다. 그로테스크는 미지의 동굴에 들어갔을 때 느끼는 감성을 말한다. 말하자면 이상하고, 불쾌하고, 축축하고, 두렵고, 기괴한 느낌 전반을 이른다. 그리고 갈라테이아의 하얀 몸을 휘감은 덩굴 식물은 마치 뱀처럼 느껴지는데, 이는 갈라테이아를 훑는 폴리페무스의 끈적한 시선을 비유한 것이다. 모로는 폴리페무스를 세 개의 눈을 가진 괴물로 묘사했다. 이는 눈부시게 아름다운 갈라테이아를 더 많이 눈에 담아 두고자 한 폴리페무스의 독점 심리를 반영한다.

바로 눈앞에 와 있는 폴리페무스를 갈라테이아는 전혀 눈치채지 못하고 있는데, 이는 갈라테이아가 감금되어 있기 때문이다. 조용히 바라보는 폴리페무스의 모습은 마치 〈미녀와 야수〉에서 벨을 지켜보는 야수와 같다. 야수는 벨을 감금하고 자신의 흉한 모습을 보여 주지 않기 위해 남몰래 그녀를 지켜보았다. 벨은 자신을 지켜보는 야수의 순수한 마음을 깨닫고 사랑에 빠진다. 그러자 저주가 풀리고 야수와 벨은 행복한 결말을 맞는다. 외눈박이 거인 폴리페무스 또한 갈라테이아와 함께할 날을 꿈꾼다. 그러나 이 그림은 님프 갈라테이아를 향

45. 이탈리아어 그로타(grotta, 동굴)에서 유래한 '라 그로테스카(La grottesca)'와 '그로테스코(grottesco)'는 15세기 말 로마를 위시해 이탈리아 곳곳에서 발굴된 특정한 고대 장식 미술을 지칭하는 용어가 되었다. 볼프강 카이저, 『미술과 문학에 나타난 그로테스크』, 이지혜 옮김, (아모르문디, 2019), 30-31.

한 폴리페무스의 일방적이고 위험한 범죄 이야기다.

모로는 프랑스 상징주의[46]를 대표하는 인물로 화려한 기교와 이국적인 정서로 성서와 신화 이야기를 그렸다. 모로는 프랑스 중상류층 출신으로 부유한 환경 덕분에 어렸을 때부터 이탈리아를 여러 차례 방문하며 르네상스 예술을 접할 수 있었다. 하지만 그는 부모의 과보호 탓에 마마보이 기질이 다소 보였다. 그 이유는 모로가 사춘기 시절 누이가 사망했는데, 딸을 잃은 모로의 부모는 하나 남은 아들마저 잃을까 그를 애지중지 키웠기 때문이다. 이후 모로의 부모는 1852년 라로슈푸코 거리 4층짜리 주택[47]을 구입해서 꼭대기 층에 모로의 작업실을 마련해 모로 가족은 이곳에서 함께 생활했다고 한다.

모로는 부모로부터 전폭적인 지지와 지원을 받았으나 그의 그림은 안정적이기보다 늘 환상적이고 몽환적이었다. 모로의 작품이 몽환적인 이유는 그의 불안정한 사생활과도 관련이 있다. 모로는 1859년 아델레이드 알렉산드린 뒤뢰(Adelaide-Alexandrin Dureux)를 만났다. 모로는 그녀가 사망할 때까지 만남을 이어 갔지만 그녀와 결혼하지 않은 채

46. 19세기 말 프랑스를 중심으로 일어난 미술 사조로 세기말적 감성, 즉 불안과 공포를 담았다. 상징주의 운동의 주요한 테마는 성서와 신화 속 인물들로 이들은 모두 퇴폐적이면서 타락한 모습으로 등장한다.

47. 현재 이 주택은 국가에 기증되어 구스타프 모로 국립 미술관으로 개조되어 운영되고 있다.

약 30년간 관계를 지속했다. 모로는 아델레이드를 여러 차례 그의 작품 속 모델로 그렸다. 이렇게 모로가 그녀를 아꼈음에도 정작 왜 결혼하지 않았는지 자세히 밝히고 있는 문서는 없다. 다만 학자들은 모로와 어머니의 강한 유착 관계 때문일 것으로 추측한다. 부모로부터 독립하지 못한 모로는 분리 불안 증상 때문에 끝내 아델레이드와 함께하지 못했던 것이다. 1890년 3월 아델레이드가 사망하자 모로는 깊은 슬픔에 빠졌다. 그녀의 죽음은 모로에게 큰 영향을 미쳤으며, 그의 작품은 이후 더욱 슬픔에 찬 감성을 나타냈다. 모로는 아델레이드와 나눈 추억들을 모두 불태워 버렸다. 그녀와 관련된 것들을 하나도 남기지 않았기 때문에 아델레이드와의 추억은 오로지 작품으로만 남게 되었다.

폴리페무스가 갈라테이아에게 다가가지 못하고 가까이 두고 바라만 보는 모습은 마치 아델레이드를 향한 모로의 마음과 같다. 모로가 사망한 후 이들은 몽마르트 묘지에 묻혀 죽어서나마 함께하고 있다. 두 연인은 죽어서야 비로소 함께하게 된 것이다. 스토킹 범죄의 전조가 되는 작품이 화가의 순애보였다는 불편한 진실을 마주하게 된다.

17세기 성폭력
그 시대 미투 운동

지금으로부터 400년 전 이탈리아에서도 성폭력 범죄에 대한 사회적 편견과 부조리를 외쳤던 미투 운동(Me Too Campaign)이 일어났었다. 아르테미시아 젠틸레스키(Artemisia Gentileschi, 1593-1656)가 그린 〈홀로페르네스의 목을 베는 유디트〉가 바로 그 작품이다. 아르테미시아는 이탈리아 바로크 시대 화가로서 강력한 어둠과 빛의 대비를 그린 테네브리즘(tenebrism)[48] 효과를 탁월하게 구사했던 여성 화가다. 아르테미시아는 화가였던 아버지 오라치오 젠틸레스키(Orazio Gentilenschi, 1563-1639) 영향으로 10대부터 미술에 재능을 보였다. 여성에게 아카데미 교육이 허락되지 않았던 17세기에 그녀는 피렌체 미술 아카데미에 입학한 최초의 여성으로 기록되어 있다.

48. 강렬한 명암 대조를 통해 극적인 효과를 내는 표현법.

피해자에게 가해진 2차 폭력 그리고 씁쓸한 현실

오라치오는 하나밖에 없는 딸 아르테미시아를 금지옥엽으로 길렀으며, 딸의 미술 교육에 아낌없이 투자했다. 그 가운데 하나는 자신의 동료 화가 아고스티노 타시(Agostino Tassi, 1578-1644)에게 미술 교육을 맡긴 것이다. 오라치오는 다른 지역 벽화 작업을 의뢰받자 타시에게 딸 교육을 부탁하고 안심하며 떠났다. 그러나 타시는 아르테미시아의 미술 교육을 핑계로 밤늦은 시간에도 집에 자주 들렀고 17살이었던 아르테미시아에게 더러운 욕망을 품고 그녀를 성폭행했다. 이 충격으로 아르테미시아는 그림은 물론 일상생활조차 불가능했다. 주변의 도움이 필요했지만, 그녀는 이 사실을 어디에도 말할 수 없었다. 당시 사회적 통념상 성폭력을 가했던 남자보다 성폭력을 당했던 여자에게 잘못을 묻는 사회 분위기 때문이었다. 유부남이었던 타시는 미혼이었던 아르테미시아 명예를 위한다는 명분으로 성폭력 사건 이후 그녀에게 결혼을 약속했다. 아르테미시아는 결혼해서 그녀의 명예를 회복시켜 주리라는 타시의 감언이설에 속아 그와 관계를 지속했다. 그러나 타시는 결혼을 차일피일 미루고 아르테미시아를 9개월 동안 농락했다.

작품을 마치고 돌아온 오라치오는 이 사실을 알고 분노했다. 오라

치오는 타시를 혼인빙자 간음 혐의로 고소했다. 재판이 진행되는 동안 타시의 파렴치한 행동들이 하나둘 밝혀졌다. 타시가 그의 처제와 간통을 저지르고 자신의 아내를 살해할 계획을 세우고 있다는 사실과 오라치오의 작품을 훔칠 계획을 세웠단 사실이 들통났다. 타시가 간음뿐 아니라 간통, 절도를 저지르고 살해 계획까지 세운 사악한 인물이라는 사실이 밝혀진 것이다. 그러나 범죄 종합 세트를 저지른 타시에 대한 재판의 주요 관심은 타시가 아닌 아르테미시아의 처녀성에 초점이 맞춰져 있었다. 아르테미시아가 성폭행 당했던 시기에 처녀가 아니었다면 타시를 고소할 자격이 없으므로 그녀의 처녀성 여부가 재판의 주요 쟁점이 된 것이다.

7개월간 긴 법정 싸움으로 아르테미시아는 신체적으로 정신적으로 많이 지쳤다. 이 과정에서 아르테미시아에게 가해진 2차 폭력은 성폭행만큼이나 가혹했다. 세상 사람들은 타시가 저지른 절도, 살인 계획, 간통보다 아르테미시아가 처녀인지 여부가 더 궁금하고 중요했다. 재판이 진행되는 동안 그녀는 처녀성을 확인하기 위해 치욕스러운 산부인과 검사를 받아야 했다. 또한 그녀의 증언이 진실임을 밝히기 위해 옛 고문 도구인 엄지손가락을 죄는 기구[49]로 고문당하기도 했다.

49. '시빌레'는 지독하게 입을 꽉 다물고 있는 사람까지도 말을 안 하고는 못 배기게 만드는 고문으로 항상 옳은 말만 했던 고대의 여신에게서 따온 이름이다. 알렉상드라 라피에르, 『불멸의 화가, 아르테미시아』, 함정임 옮김, (민음사, 2001), 206.

그녀는 자신의 무죄를 입증하기 위해 목격자를 수소문했다. 그러던 중 그녀 집에 세 들어 살던 투치아(Tuzia)라는 여성이 성폭력 사건을 목격했다는 사실을 알게 되었다. 12살에 엄마를 여윈 아르테미시아는 평소 투치아를 엄마처럼 따랐다. 아르테미시아는 투치아가 자신의 어려운 상황을 이해하고 구해줄 것이라 믿었다. 그러나 어렵게 구한 목격자 투치아는 오히려 아르테미시아에게 불리한 진술을 해 버렸다. 아르테미시아는 투치아에게 성폭행이 일어났던 날의 정확한 진술을 요청했으나 투치아는 아르테미시아의 요청을 무시하고 그날 아무 일도 일어나지 않은 것처럼 진술했다. 결국 타시는 저지른 범죄에 비해 지극히 짧은 1년 형을 선고받았다. 최종 재판 결과 타시는 로마 밖으로 추방당하는 것으로 판결났으나 그마저도 흐지부지 제대로 집행되지 않았다.

폭력의 트라우마를 그림으로 기록하다

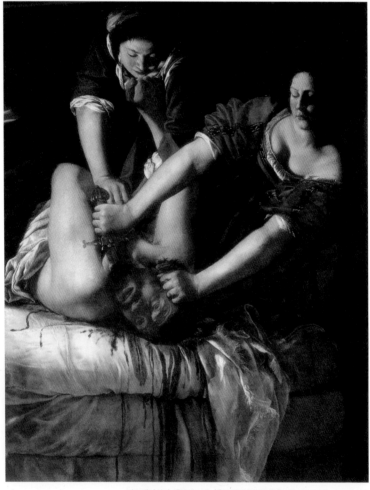

아르테미시아 젠틸레스키, 〈홀로페르네스의 목을 베는 유디트〉, 1612-1613,
캔버스에 유채, 159×126cm, 나폴리 카포디몬테 미술관.

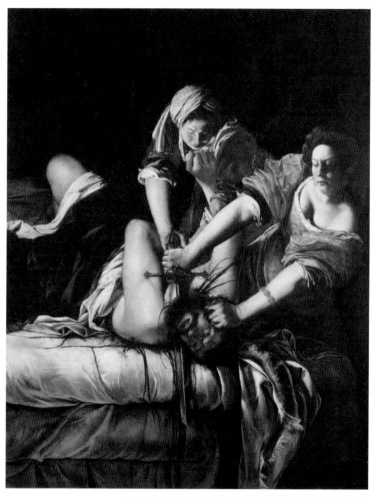

아르테미시아 젠틸레스키, 〈홀로페르네스의 목을 베는 유디트〉, 1614-1620,
캔버스에 유채, 199×162cm, 피렌체 우피치 미술관.

아르테미시아는 이 폭력의 트라우마를 그림으로 남겼다. 그녀는 자신의 참혹하고 억울했던 경험을 유디트가 홀로페르네스의 목을 자르는 장면으로 재현했다. 구약 성경에서 유디트는 이스라엘 베투리아에 사는 일찍 남편을 여읜 젊고 아름다운 여성이다. 아시리아 장수 홀로페르네스가 유디트의 마을에 쳐들어왔을 때 홀로페르네스는 승리를 장담하고 미리 축하연을 벌이고 있었다. 거기에 그치지 않고 홀로페르네스는 유디트에게 성 접대를 요구했다. 유디트는 당당하게 홀로페르네스의 막사를 찾아 그에게 술을 먹여 인사불성이 되게 한 후 그의 목을 베어 조국 이스라엘을 구했다. 적장의 목을 베어 나라를 구했다는 애국적 테마의 유디트 이야기는 성, 폭력, 음모, 살인 등이 복잡하게 얽힌 테마로 르네상스 시대부터 많은 화가와 조각가들이 즐겨 다룬 주제였다.

아르테미시아는 유디트와 관련된 테마를 세 점 제작했으며, 이 가운데 살인의 행위를 직접 묘사한 것은 우피치와 나폴리 소장의 작품이다. 이 작품들은 서양 미술 작품 가운데 가장 끔찍한 그림 중 하나로 여겨지며 종종 카라바조 그림과 비교되곤 한다. 유디트 이야기를 다룬 대부분 작품들이 홀로페르네스의 목을 포대 자루에 담아 조국으로 돌아오는 애국적 행위를 중시했다면 아르테미시아는 유디트의 살해 과정을 재현했다.

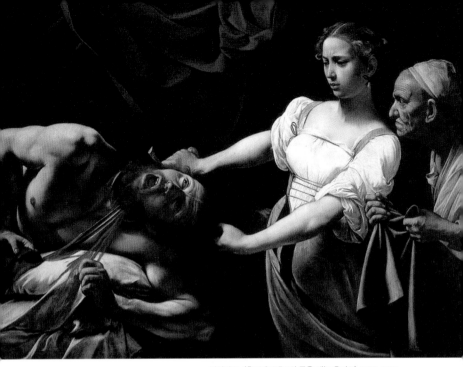

카라바조, 〈홀로페르네스의 목을 베는 유디트〉, 1599-1602,
캔버스에 유채, 145×195cm, 로마 국립 고전 회화관.

목을 베는 행위를 두려워하고 주저하는 카라바조의 유디트와 달리
아르테미시아가 그린 유디트는 살기가 느껴질 정도로 폭력적이다. 아
르테미시아는 자신의 성폭력 트라우마를 회화에 투사함으로써 현실
에서 느꼈던 가해자에 대한 증오와 분노를 표출했다. 여기서 피 흘리
는 홀로페르네스는 제대로 벌을 받지 않은 타시였고, 칼을 든 유디트
는 그녀의 페르소나였다. 아르테미시아는 여전히 분이 풀리지 않았는
지 우피치 버전에서 솟구치는 피를 묘사해 피가 거꾸로 솟았던 재판
과정의 분노를 담아냈다.

늙은 하녀의 모습도 인상적이다. 카라바조가 그린 하녀는 제법 나이 든 노인의 모습으로 살해 행위에 가담하기에는 무리가 있어 보인다. 그러나 아르테미시아 그림 속 하녀는 유디트만큼이나 폭력적이며 적극적인 모습이다. 아르테미시아는 아무리 술에 취했다고는 하나 전쟁으로 단련된 장수 몸을 제압하려면 젊은 여성 두 명이 반드시 협력해야 한다고 생각했다. 이는 아르테미시아의 기억과 경험으로부터 나왔다. 아르테미시아는 자신을 도와주지 않았던 투치아에게 깊은 배신감을 느끼고 이때 필요했던 여성의 도움을 작품 속에 반영한 것이다. 그로 인해 아르테미시아의 작품은 유디트와 하녀 사이 강한 유대감과 협동 의식을 보여 준다.

아르테미시아 작품은 20세기 여성 미술사학자들에 의해 재발견되어 페미니즘 미술의 출발점으로 여겨지고 있다.[50] 아르테미시아 작품을 오늘날 시선으로 보면 폭력의 주체가 가해자인 남성에게만 국한된 것이 아닌 피해자에 대한 사회적 편견과 냉대, 무관심 등 2차 폭력을 경고하는 것으로 읽어야 한다. 성범죄에 대한 인식이 바뀌지 않는다면 우리 사회는 400년 전 인식에서 한 걸음도 진화하지 못할 것이다.

50. 학자들은 아르테미시아가 성경에 나오는 여성을 주인공으로 삼는 데 그치지 않고 여성의 시각을 표현하기 위해 전통적 서사의 틀을 변화시킨 데 있다고 보았다. 주디 시카고, 에드워드 루시-스미스, 『여성과 미술: 열 가지 코드로 보는 미술 속 여성』, 박상미 옮김, (아트북스, 2003), 46.

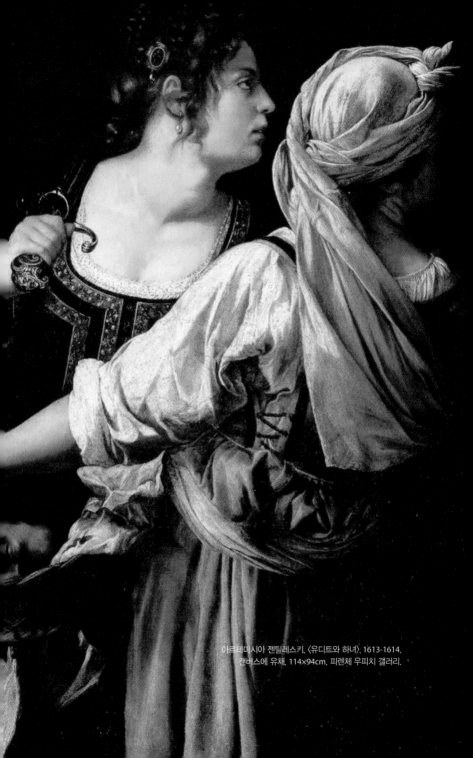

아르테미시아 젠틸레스키, 〈유디트와 하녀〉, 1613-1614,
캔버스에 유채, 114×94cm, 피렌체 우피치 갤러리.

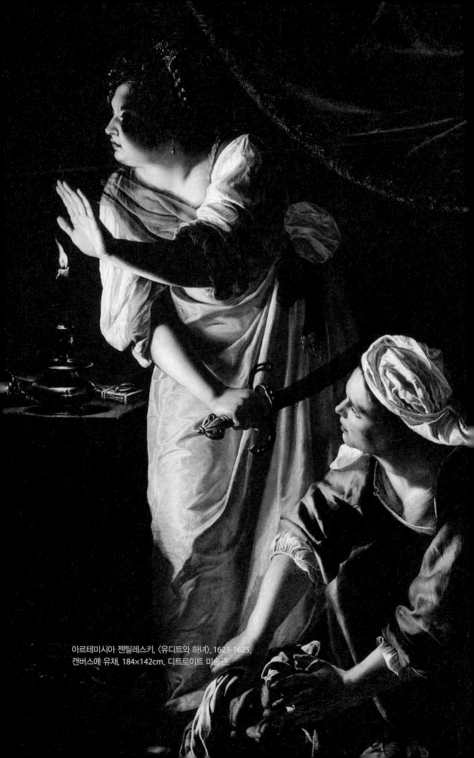

아르테미시아 젠틸레스키, 〈유디트와 하녀〉, 1623-1625,
캔버스에 유채, 184×142cm, 디트로이트 미술관.

흑인 노예 강간
보호받지 못한 성

17세기 플랑드르 화가 크리스티앙 반 쿠웬베르크(Christiaen van Couwenbergh, 1604-1667)는 델프트와 헤이그, 쾰른에서 활동한 작가로 서양 미술사에서 그다지 많이 알려진 작가는 아니다. 그의 아버지는 은세공업자이자 판화가이자 화상이었는데 그 영향으로 그는 자연스럽게 그림에 관심을 가졌다. 그는 에로틱한 여성을 주제로 한 신화, 장르화, 초상화, 타피스트리 도안가로 활동했다.

몸에 새겨진 지워지지 않는 낙인

크리스티앙 반 쿠웬베르크, 〈세 명의 백인 남성과 한 명의 흑인 여성〉, 1632,
캔버스에 유채, 105×127.5cm, 스트라스부르 미술관.

반 쿠웬베르크가 그린 〈세 명의 백인 남성과 한 명의 흑인 여성〉은
백인 남성들이 흑인 여성을 강간하는 장면을 보여 준다. 이 작품은 〈흑

인 소녀의 강간〉으로도 알려져 있다. 이 작품에서 백인 남성 셋은 흑인 소녀를 성폭행하고 있다. 흑인 소녀는 필사적으로 벗어나려 울부짖고 있으나 역부족으로 보인다. 침대 발치에 앉은 백인 남성은 벌거벗은 채 흑인 여성을 무릎에 강압적으로 앉혀 희롱하고 있다. 허리에 천을 두르고 서 있는 남성은 한 손으로 여성을 가리키며 관람자를 향해 이를 드러내며 웃고 있다. 마치 관람자에게 이 일은 아무렇지도 않은 장난이며, 이 유희에 동참하도록 권유하고 있는 듯하다. 그나마 세 번째 남성은 손을 들어 당황스러움을 나타내고 있다. 그는 여기서 유일하게 옷을 입은 인물로 이 행동이 잘못된 것임을 알고 있다. 그러나 그는 이 일을 말릴 수 없는 하인 신분이다.

소녀의 검은 피부는 백인 남성의 흰 피부, 흰색 침대보와 대조되어 그 존재가 더욱 두드러진다. 흑인 소녀는 고양이 앞의 쥐처럼 공포에 질려 남성들로부터 벗어나려고 발버둥치고 있다. 그러나 소녀는 이 상황을 벗어나지 못할 것이다. 크게 뜬 눈과 벌린 입은 소녀가 느끼는 두려움과 공포를 말해 준다. 힘없는 소녀는 낄낄거리며 조롱하고 있는 남성들을 떨쳐 낼 수 없다.

근대 유럽 국가들은 앞다퉈 식민지를 건설하며 강압적인 방식으로 식민지 원주민을 노예로 만들었다. 반 쿠웬베르크는 이 작품에서 17세

기 노예 제도의 유행을 보여 주며 유럽 노예 무역 제도의 부당함을 묘사했다. 노예의 처우와 환경을 그린 이미지는 문학 작품보다 더 충격적이었다.

노예 제도는 인류가 자산을 소유하기 시작하면서 대부분의 문화권에서 존재했던 제도로 고대 그리스와 로마도 노예 제도에 기반해 운영되었다. 르네상스 이전까지 이웃 나라, 이웃 부족을 대상으로 한 노예 제도는 신대륙 발견 이후 타대륙, 타인종으로 노예 대상이 변화되었다. 15세기 중반부터 유럽에는 아프리카에서 흑인 노예를 강압적으로 데려와 되파는 시장이 형성되어 있었다. 17세기 네덜란드에 부를 가져다 준 사업은 노예 무역이었으며 네덜란드는 노예 무역에서 단연 선두에 있었다. 당시 노예 무역으로 떼돈을 번 네덜란드는 해상 강국으로 성장해 영국을 앞지른 유일한 나라였다. 이렇듯 '유럽 물자-아프리카 노예-신대륙 물자'를 교환하는 삼각 무역에서 그들은 노예를 물품으로 다뤘다. 무역 물품 가운데 신체적으로 건강한 흑인 노예가 노예 시장에서 가장 인기가 있었다. 특히 흑인 남성 노예들은 검은 다이아몬드라 불릴 정도로 노예 시장에서 값나가는 물건으로 취급되었다.

반 쿠웬베르크는 당시 백인 남성이 노예가 된 아프리카 여성을 비인간적으로 대하고 지배하는 모습을 그림으로 보여 주면서 소리 없는 방식으로 그들의 고통을 말하고 있다. 당시 노예선에 실린 노예들의

가슴에는 노예를 소유한 회사들의 낙인이 찍혀 있었다. 쇠붙이를 달구어 찍는 낙인은 노예들을 구분해 쉽게 판매하려는 백인들의 편의에서 나온 분류법이었다. 그러나 몸에 새겨진 낙인처럼 성폭력은 신체와 정신에 지워지지 않는 트라우마를 남긴다.

니콜라 드 라르길리에르, 〈여성과 노예 하인의 초상〉, 1696,
캔버스에 유채, 140×107cm, 뉴욕 메트로폴리탄 미술관.

17세기 유럽 귀족 가문의 많은 초상화에서 흑인들이 등장한다. 그러나 17세기 네덜란드에서 노예 제도는 사실 불법이었다. 암암리에 선물이라는 명목으로 아프리카 노예들이 네덜란드 귀족 가문 집으로 보내졌다. 귀족 가문의 지위는 노예들이 목에 차고 있는 은제 깃으로 알 수 있었다. 17세기 유럽 부유한 가문들의 노예들은 은제 깃을 착용해야 했으며, 은제 깃에는 주인 이름이 새겨져 있다. 노예 주인들은 은제 깃 말고도 사슬, 족쇄, 수갑과 같은 표식으로 이들을 관리했으며 노예들을 물건이자 가재도구로 취급했다. 노예로 인한 이익은 노예들의 인권보다 더 중한 것으로 취급되었다.

건강한 남성 노예 다음으로는 10대 흑인 소녀들이 인기 있었다. 10대 소녀들 몸은 그 자체로 가치를 인정받았으며, 후에 또 하나의 노동력을 생산할 수 있는 몸으로 더 가치가 있었다. 남성 노예들은 대체로 외부에서 일하는 작업장으로 보내졌고, 여성 노예들은 남성들에 비해 생산력이 낮았기 때문에 실내에서 일을 할 수 있는 곳으로 보내졌다. 실내에서 일한다는 사실은 주인으로부터 성 착취를 당할 기회가 더 많아졌음을 의미한다. 그리고 실제로 여성 노예들은 내내 성 착취에 시달렸다. 이 시기 여성 노예를 강간한 백인 남성에 대한 사회적 비난이나 처벌은 없었다.

흑인 노예 여성들은 강간당한 뒤 출산 기계로 전락했다. 이는 노예

여성들의 신체를 노동력 생산 기계로 악용한 끔찍한 사례다. 대부분의 여성 노예는 많은 아기를 낳기 위해 10대부터 강제 결혼과 성폭력에 무방비로 노출되었다. 백인 주인들은 건강한 노예를 출산시키기위해 여성 노예와 건강한 남성 노예들을 강제로 짝지어 줬다. 이렇게태어난 아이들은 부모로부터 고단한 삶을 그대로 물려받아 어려서부터 강제로 노동을 하는 노동 생산 기계가 되었다.

노예를 동등한 인간으로 대우한 집단은 역사상 없었다. 노예를 소유한 이들은 노예의 자유와 신분뿐 아니라 생살여탈권마저 쥐고 있는 절대적인 존재였다. 그들은 노예를 마치 물건처럼 구매할 수 있었다. 노예가 된 아프리카인들은 남성 여성 할 것 없이 모두 열악한 환경에서 혹독한 노동을 강요받았다. 그들에게 허락된 음식, 옷, 거처등은 모두 누추하고 열악했다. 그들은 항상 죽을 때까지 억압받으며강제 노동을 했고, 먹고 자고 쉬는 기본권조차 박탈당했다. 유럽 역사에서 노예에 대한 비인간적 처사는 19세기까지 이어졌다. 우리는 이부끄러운 역사의 한 순간을 숨김없이 제대로 직시해야 한다.

보호받지 못한 여성, 호텐토트 비너스

〈사라 바트만 캐리커처〉, 19세기 초.

19세기 영국에서는 희귀한 동물이나 희귀한 생김새를 가진 사람들을 하나의 오락 거리로 삼았다. 그중 '기인한 인물들 쇼'라는 뜻의 프릭 쇼(freak show)는 희귀한 외모를 가진 이들을 전시하면서 큰 인기를 끌었다. 이 프릭 쇼는 신체적으로 특이한 사람들 혹은 관람자들에게 충격을 줄 만한 특징을 가지고 있는 사람들을 전시했다. 대체로 타

투를 많이 한 부족이나 피어싱을 많이 한 부족 사람들이 이 쇼에 단골로 등장했다. 기형의 신체나 재주를 통해 관람자에게 충격을 주는 프릭 쇼는 19세기 초반 유럽에서 인기 있는 쇼였다.

사라 바트만(Sarah Baartman, 1789-1815)은 남아프리카 부족 중 하나인 코이코이족 여성이다. 사라는 결혼에 실패한 후 세자르라는 영국인에게 노예로 팔렸다. 사라는 큰 엉덩이와 가슴 등 특이한 신체를 가지고 있었는데, 세자르는 그녀의 신체가 유럽에서 돈벌이가 될 수 있을 것이라 확신했다. 세자르 예상대로 사라는 사람들의 눈요깃감이 되었다. 세자르는 사라를 일반 노예 여성과 다른 방식으로 그녀의 성과 노동력을 착취했다. 그녀의 이국적인 외모와 특이한 신체 특징 때문에 사람들은 그녀에게 열광했다. 당시 사라가 출연한 프릭 쇼는 상업적으로 대단한 성공을 거두었다.

사라는 사실 엉덩이에 과도하게 지방이 축적되는 희귀 질환[51]을 앓고 있었다. 세자르는 그녀에게 신체가 과장되어 보이도록 몸에 꼭 맞는 타이즈를 입도록 강요했고, 나체로 사람들 앞에 전시했다. 그녀의 수치심 따위는 문제되지 않았다. 사라는 '호텐토트 비너스(Hottentot Venus)'라는 예명을 썼는데 호텐토트는 미개, 원시, 자연을 나타내는 단어이며 비너스는 계몽, 문명, 문화와 관련된 말이다. 이 역설적인

51. 스티애토파이지아(steatopygia).

단어 조합이 당시 유럽인들의 성적 호기심을 더욱 자극했다.

다행히 점점 사라에 대한 비인간적 처우가 알려지게 되면서 자선 단체와 언론 기관들은 그녀를 구하기 위해 노력했다. 하지만 사라가 큰돈을 벌어들이는 돈벌이 수단이었기 때문에 사라 소유주는 절대로 인권 단체의 요구에 응하지 않았다. 사라를 구제하기 위한 노력에도 사라는 동물 조련사인 프랑스인에게 팔렸고, 새 주인은 더욱 열악한 환경에서 그녀를 희귀한 동물처럼 전시했다. 그리고 시간이 지나 그녀가 더 이상 서커스 쇼에서 돈벌이가 되지 않자 소유주는 그녀를 방치했다. 사라는 인간답지 못한 불행한 삶을 술에 의지하기 시작했고 돈을 벌기 위해 매춘을 시작했다. 그녀는 26세 젊은 나이에 각종 질병에 시달리다 사망했다. 그러나 사라의 육신은 죽은 후에도 영면하지 못했다. 그녀가 사람이 아니라 동물이라는 인종차별적 주장에 휩쓸려 프랑스 정부는 그녀의 몸을 해부했다. 해부학자는 인종 진화 이론을 적용해 그녀가 지능은 똑똑하지만 유인원 수준의 지능을 가지고 있다고 결론지었다. 그녀의 두개골, 생식기, 뇌 등은 포름알데히드 용액에 담겨 1974년까지 파리 인류학박물관에 전시되었다. 사라의 몸은 죽어서도 난도질당한 채 발가벗겨져 전시되었다.

1994년 넬슨 만델라 대통령이 사라의 유골 송환을 프랑스에 공식적으로 요청했고, 2002년이 되어서야 프랑스 정부가 이 요구를 받아

들였다. 사라는 마침내 200여 년 만에 고향으로 돌아가 고향 땅에서 편히 쉴 수 있었다. 후대에 사람들은 그녀의 이름을 딴 사라 바트만 센터를 설립했고, 가정 폭력을 피해 도망 온 여성과 아동들을 위한 쉼터를 제공하고 있다.

노예 제도의 추억을 그린 그림

앙리 마티스, 〈푸른 누드: 비스크라의 추억〉, 1907,
캔버스에 유채, 92×140cm, 볼티모어 미술관.

마티스의 〈푸른 누드: 비스크라의 추억〉에서 손을 올리고 누운 자세는 전통적인 비너스 자세다. 비너스 도상은 도자기 같은 흰 피부, 풍만한 가슴과 엉덩이, 잘록한 허리 등 여성성을 극대화시킨 것이다. 그러나 마티스가 그린 인체는 투박한 신체를 지닌 여성의 몸이었다. 마티스는 가슴과 엉덩이를 과장하고 왜곡시켰으며, 실제로 여러 차례 가슴과 엉덩이를 수정한 흔적이 보인다. 이 그림은 전통적인 비너스 도상이지만 신체 특징 묘사는 사라 바트만의 몸을 연상시킨다. 마티스는 인체 묘사에서 조화와 비례보다는 아프리카 여성의 신체적 특징을 희화화하고 비하했다.

이 작품은 마티스가 그린 누운 오달리스크 도상 중 첫 번째 작품이다. 오달리스크(odalisque)란 하렘의 처나 첩, 여종을 의미하는 튀르키예 말이다. 마티스는 서구 비너스 도상에 베일과 퀼롯 등 튀르키예식 옷을 입은 여성을 합성해 오달리스크를 제작했다. 〈푸른 누드: 비스크라의 추억〉의 여성 이미지는 심하게 왜곡되어 있다. 또한 마티스는 갸름한 얼굴이나 표정, 붉은 뺨, 풍성한 머리 등 그동안 서구 여성들을 재현한 방식을 전혀 쓰지 않았다. 이는 마티스가 아프리카 여성의 큰 가슴, 풍만한 복부 그리고 엉덩이를 형상화한 것으로 해석할 수 있다. 실제로 이 작품이 1913년 아모리 쇼(Armory Show)[52]에 전시되었을

52. 1913년 뉴욕에서 개최된 현대 미술 전시회. 전시회 명칭은 기병대 무기고에서 열렸다는 의미에서 붙여졌다. 마티스, 피카소, 브라크, 뒤샹 등 유럽의 예술가들이 대거 참여한 이 전시회를 통해 미국은 현대 미술의 중심지로 발돋움하게 된다.

때, 시카고 미술부 학생들이 여성 신체를 왜곡시킨 데에 대한 항의로 〈푸른 누드: 비스크라의 추억〉을 본 딴 형상을 만들어 태워 버린 사건이 일어나기도 했다.

마티스는 프랑스 여성들과 식민지 여성들을 재현할 때 차이를 두었다. 자국 여성은 보호받아야 하나 식민지 여성들은 언제든 성적으로 이용할 수 있는 대상으로 본 것이다. 동일한 시기, 동일한 모델[53]로 그린 그림을 비교해 보면 그 점이 확실히 드러난다. 〈독서하는 여인〉 속에 묘사된 모자, 양산, 책, 장갑 등은 교양 있는 프랑스 중산층 여성이 지녀야 할 물품들이다. 이는 모두 정숙한 여성이 지녀야 하는 휴대품이며 사회적으로 지위가 보장된 여인의 것이다. 반면 〈빨간 바지를 입은 오달리스크〉에서는 여성의 신체만 덩그러니 묘사되어 있다. 그림 속 여성은 가슴을 훤히 드러내 관람자의 시선을 빼앗는다. 이렇게 식민지 여성은 아무렇지 않게 눈요깃감으로 전락해 버렸다.

마티스의 그림은 호텐토트 비너스로 대변되는 19세기 식민지 열풍에 대한 노스탤지어(Nostalgia) 감성을 담고 있다. 마티스가 그린 오달리스크는 좋았던 그 시절 오리엔탈리즘(Orientalism)[54]과 식민지 개발의 부흥을 바라는 염원으로 읽힌다. 그때는 그것이 부당한 일인지 몰

53. 앙리에트 다리카레르(Henriette Darricarrére).
54. 동양을 바라보는 서양의 왜곡된 시각을 말하며, 에드워드 사이드(Edward Said)의 『오리엔탈리즘』(1978)에서 이론 체계로 정립되었다.

앙리 마티스, 〈독서하는 여인〉, 1921,
캔버스에 유채, 51×62cm, 런던 테이트 미술관.

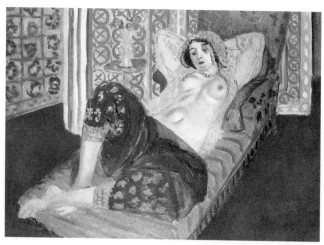

앙리 마티스, 〈빨간 바지를 입은 오달리스크〉, 1921,
캔버스에 유채, 67×84cm, 파리 퐁피두센터.

랐고 누구도 이의를 제기하지 않았다. 혹은 알았지만 묵인했을 수도 있다. 이제 이 사실을 알고서는 아름다운 색채 마술사 마티스의 그림을 마냥 안락의자에 앉아서 볼 수만은 없다.

실내 강간
암수 범죄의 비열함

암수 범죄란 피해자는 있으나 피해자가 수사 기관에 신고를 꺼리거나 신고가 되어도 가해자를 특정할 수 없어 공식적으로 집계되지 않는 범죄를 말한다. 피해자는 있는데 가해자가 없는 전형적으로 억울한 범죄 유형이다. 암수 범죄의 대표적인 예로는 주로 피해자가 신고를 꺼리는 범죄 유형, 성범죄가 있다.

〈실내〉는 에드가 드가(Edgar Degas, 1834-1917)가 그린 작품이다. 작품의 공식 제목은 〈실내〉지만, 〈강간〉이라는 제목으로 더 많이 알려져 있다. 이 작품은 19세기 실내에서 발생한 대표적인 암수 범죄를 그리고 있다. 드가는 1869년 살롱 전시를 위해 이 작품을 제작했지만 무슨 이유에서인지 끝내 살롱에 제출하지 않았다. 1865-1870년 이 시

기 드가 작품들은 당시 살롱 심사 위원이었던 피비 드 샤반느(Puvis de Chavanne, 1824-1898)의 극찬을 들으며 살롱에서 인기가 있었다. 그런데 살롱에 출품만 하면 입선도 가능할 정도로 평판이 좋았던 그의 작품이 30년도 훨씬 지난 1905년이 되어서야 〈실내〉라는 이름으로 대중들에게 공개된 것이다.

공개되기 전까지 드가의 몇몇 지인들만 이 작품을 볼 수 있었으며, 그들은 이 작품을 〈강간〉이라 불렀다. 하지만 작품을 공개할 때 범죄를 연상시키는 '강간'이 아니라 '실내'라는 다소 객관적이고 중립적인 제목으로 수정했다. 이 작품이 야기할 파문을 예견하고 드가가 제목을 순화한 것이다. 드가는 이 작품을 '나의 장르 회화'라고 언급한 바 있다. 장르화는 풍속화로서 일상 장면을 그린 작품을 말하지만 이 작품은 전혀 일상적이지 않다. 이 작품은 드가 작품 가운데 가장 파격적이고 모호하다.

범죄 소설을 닮은 그림

에드가 드가, 〈실내〉, 1868-1869,
캔버스에 유채, 81×114cm, 필라델피아 미술관.

침실로 보이는 실내에 두 남녀가 있다. 남성은 오른편에 외출복 차
림으로 문 앞에 기대 서 있다. 왼편에 있는 여성은 옷이 부분적으로

벗겨져 있다. 남성은 손을 주머니에 깊숙이 찔러 넣고 다리를 넓게 벌린 채 여성을 내려다보고 있다. 마치 여성을 관찰하듯이 그의 시선은 등 돌린 여성에게 고정되어 있다. 서 있는 자세와 앉은 자세, 어두운 장소와 밝은 장소, 옷을 입은 모습과 벗은 모습 등 드가는 남성과 여성을 상반되도록 그렸다. 그림 속 남성은 방의 어두운 부분에 서 있어 그의 표정을 전혀 읽을 수 없다. 반면 여성 뒤에는 램프 불빛이 환히 비춰 그녀의 일거수일투족을 관찰할 수 있다. 무엇보다 이 회화에서 드가는 남성과 여성 사이에 흐르는 무거운 긴장감을 포착했다.

주변 소품들을 찬찬히 살펴보자. 여성 뒤에는 둥근 테이블 위 밝게 빛나는 램프와 옷감들이 들어 있는 재봉 상자가 있다. 마룻바닥 위에는 코르셋이 아무렇게나 놓여 있고, 침대 발치에는 모자와 코트가 정리되지 않은 채 걸쳐 있다. 벽은 꽃무늬 벽지로 장식되어 있고, 난로 위에는 거울이 걸려 있으나 흐릿해 아무것도 보이지 않는다. 왼편 가구에는 남성 모자가 거꾸로 놓여 있고 모자 위에는 지도가 걸려 있다. 지금 소개한 가구와 소품들은 아무 이유 없이 그냥 등장한 것이 아니다. 이 가구와 소품들은 여성과 남성을 상징하도록 철저히 계산된 것으로 드가는 앞으로 벌어질 일들을 암시하고 있다.

드가는 의도적으로 소품을 복잡하게 배치했다. 각 소품들은 남성과 여성 영역에 비껴나 있다. 예를 들면, 여성의 옷은 당연히 여성 근

처에 있어야 되지만 여성 외투는 남성 옆 침대에 걸쳐져 있다. 마찬가지로 남성 옷, 남성성을 상징하는 모자와 지도는 여성이 기댄 책상 앞에 있다. 모자와 지도는 외출하거나 세상을 탐험할 때 필요한 소품으로 당시 남성의 사회생활을 나타내는 대표적인 남성 소품들이다. 이렇듯 여성과 남성 소품이 뒤바뀐 채로 놓여 있어 살펴보면 볼수록 누구의 방인지 알 수 없다. 언뜻 보기에 반쯤 벌거벗은 옷차림을 한 여성이 방의 주인이고 옷을 다 입은 남성이 이 방을 방문한 손님인 것처럼 보인다. 여성이 급히 벗어 놓은 듯한 코트를 통해 적어도 여성이 먼저 이곳에 도착했음을 짐작할 수 있다. 여기에 꽃무늬 벽지, 재봉 상자 등은 이 장소가 여성의 방임을 암시하는 듯하다. 그러나 지도와 침대 위 초상화를 보면 남성 방일 수도 있다는 의문을 남긴다. 드가는 이 둘의 관계나 그들이 있는 실내 공간이 누구의 방인지 의문을 해결할 수 있는 실마리를 주지 않았다.

이 작품은 드가 작품 가운데 가장 해석하기 어려운 작품이다. 방안 물건들이 마치 무대 위 소품처럼 정렬되어 있어 이 작품이 문학 작품에서 비롯된 것으로 해석하기도 한다. 그래서 미술사가들은 이 회화에 영감을 준 문학 소설을 찾기 시작했다. 몇몇 문학 작품은 회화 속 소품들과 들어맞기도 했다. 하지만 여러 문학 작품들이 거론되

었으나 드가의 이 작품과 딱 맞는 문학 작품은 없었다. 그중 가장 그
럴듯한 해석은 에밀 졸라(Émile Zola, 1840-1902)의 소설《테레즈 라캥》
(1867)에서 테레즈와 그녀의 불륜남 로랑의 결혼식 밤을 묘사한 것이
라는 주장이다.

　이 소설에서 테레즈는 남편 카미유의 친구인 로랑과 불륜을 저지
른다. 테레즈와 로랑은 살인을 공모해 사고사로 위장해서 카미유를
살해한다. 이 살인 공모는 너무도 완벽해 아무도 이들을 의심하지 않
았고 완전 범죄로 끝났다. 그리고 1년 뒤 테레즈와 로랑은 태연히 결
혼식을 올렸다. 결혼식 날 밤, 그들은 비로소 자신들이 저지른 죄가
얼마나 끔찍한 일인지 깨닫게 되는데, 드가의 〈실내〉가 바로 그 순간
을 포착한 것이라는 주장이다. 이 소설 내용에 따르면 소설 속 테레즈
와 로랑은 완전 범죄를 성공시키며 세상 모든 이들을 속였다. 그러나
모두를 속였어도 자신들의 양심까지 속이기는 어려웠다. 그들은 어느
누구에게도 살인을 들키지 않았으나 그들의 눈, 입술, 어깨에 그 불편
한 진실을 담고 있었다. 특히 보이지 않는 양심이 채찍질하는 소리는
죄책감, 분노, 혐오, 후회, 회환의 감정을 전달한다.

　드가는 1880년대 당시 상당히 고급 취미인 사진에 관심이 있었다.
그래서 그의 회화 작품은 스냅 사진처럼 한순간을 포착한 것이 많다.

그는 회화에 사용하기 위해 사진을 찍었고 〈실내〉도 순간을 기록한 것이다. 그러나 사진은 그 순간만을 기록하기 때문에 사건 전과 후에 어떤 일이 벌어졌는지 알 수 없다. 다만 우리는 인물들 표정을 보고 사건을 추측할 따름이다. 드가는 이런 사진 특성을 이용해 의도적으로 작품 의미를 모호하게 했다. 드가는 인물화를 그리며 인물들 간 미묘한 감정 변화와 이야기를 즐겨 그렸다. 드가는 자신의 작품이 한눈에 읽히지 않고 모호하게 해석되는 것을 은근히 즐긴 듯하다.

당시 사회상을 반영한 그림

여기서 이 작품을 해석하는 데 중요한 열쇠는 그림 중앙에 놓인 재봉 상자다. 재봉 상자는 그림 중앙에서 가장 밝게 빛나고 있다. 재봉 상자는 가정에서 일하는 여성들 소품으로 여성의 순결, 처녀성, 의무를 암시한다. 이 작품에서 재봉 상자가 보란 듯이 열려 있다는 사실은 그녀가 처녀성을 상실했음을 의미한다. 따라서 이 작품에 등장하는 소품들을 강간과 관련된 상징물로 읽을 수 있다.

남성이 입은 옷차림으로 그가 부르주아 남성이라는 것을 유추할 수 있지만, 여성의 사회적 지위는 당시 사회상을 통해 짐작만 할 뿐이

다. 드가가 〈실내〉를 그린 1860년대 파리는 산업 혁명 여파로 몸살을 앓고 있었다. 1830년대부터 파리는 산업 혁명 확산기를 맞으며 일자리가 늘어났고, 농촌 사람들은 일자리를 찾아 도시 파리로 몰려들었다. 신흥 자본가들은 값싼 노동 임금으로 노동자들을 고용할 수 있었다. 그러나 급격한 산업화, 도시화는 몰려드는 인구를 감당할 준비가 되어 있지 않았다.

당시 파리 시민 인구는 150만 명에 육박했으며, 이들 가운데 집을 소유한 이는 1/6에 불과했다. 열악하고 불안정한 주거 환경은 위생, 치안 등 곳곳에서 문제를 일으켰다. 시골에서 갓 올라온 청년들은 갈수록 치솟는 물가와 방세를 감당하기 버거웠다. 푼돈과 같은 월급으로 주거지를 마련하기 어려웠던 시골 출신 청년들은 허름한 골목길로, 무허가 주거지로 내몰릴 수밖에 없었다. 농촌의 젊은이들은 부푼 꿈을 안고 도시로 왔으나 살인적인 물가와 생활비 때문에 도시 빈민층으로 전락했다. 이런 상황에서 매춘은 쉽게 돈을 벌 수 있는 생계 수단이었으며 여성들은 빠르게 매춘부로 전락했다. 젊은 부르주아의 눈에 들면 그들이 제공하는 아파트에서 주거가 해결될 뿐 아니라 안락한 생활까지 보장받을 수 있었기에 매춘은 솔깃한 유혹일 수밖에 없었다. 시골 출신 저임금 여성 노동자들의 생활은 팍팍함 그 자체였다.

당시 시대적 배경에 따르면 소녀는 노동자이며 남성은 그녀의 상

사다. 남성은 자신이 저지른 소행을 곰곰이 생각하며 문에 기대 서 있다. 소녀는 방금 강간당했으며 울고 있다. 결정적인 강간의 흔적은 바로 바닥에 떨어진 코르셋이다. 당시 코르셋은 계층 구분 없이 여성이라면 반드시 입어야 하는 속옷이었다. 또한 당시 사회 규범상 여성이 속옷 차림을 남에게 보인다는 것은 그 자체로 부도덕한 일이었다. "허리를 바짝 졸라맨 여성이 단정하다"라는 규범에 따르면, 바닥에 뒹구는 코르셋은 단정하지 못한 여성을 의미하는 것이다. 그리고 이 작품에서 바닥에 떨어진 코르셋은 이미 강간이 벌어졌음을 의미한다. 재봉 상자가 여성의 처녀성 상실을 간접적으로 은밀하게 드러낸다면 바닥에 떨어진 코르셋은 직접적으로 확실하게 드러내는 소품이다.

여기서 공간을 지배하는 남성의 그림자는 작품 전체에 불길한 기운을 전한다. 남성은 문을 막고 서 있다. 이 그림에서 문은 방에서 나갈 수 있는 유일한 탈출구다. 드가는 아킴보(akimbo) 자세를 사용해 남성이 이 공간과 여성을 통제하고 관리하고 있음을 드러냈다. 아킴보란 한 손을 허리에 얹은 자세로 전통적으로 통치자들의 자세를 말한다. 이 자세는 루이 14세, 찰스 1세 등의 초상화에서 자주 보이는 통치자 전용 자세다.

남성의 성적이고 폭력적인 성향은 자세뿐 아니라 뾰족한 남성 귀에서도 드러난다. 사람의 생김새를 통해 본성, 성격, 특징을 알 수 있

다는 골상학(phrenology)[55]은 이 시기에 대단히 유행한 학문이었다. 골
상학에 따르면 특정 기능이 우수할수록 그 신체 부위가 커지고 발달
한다고 한다. 물론 골상학은 과학적 근거가 빈약하고 비과학적인 분
석법으로 얼마 지나지 않아 곧 사이비 학문으로 간주되었다. 그러나
금지하면 할수록 사람들은 오히려 비과학적 해석과 접근을 신봉하는
법이다.

　〈실내〉에 등장하는 남성의 뾰족한 귀는 사티로스(Satyr)[56]를 연상시
킨다. 서양 미술사에서 사티로스는 말을 닮은 뾰족한 귀와 꼬리, 북슬
북슬한 다리 털, 염소처럼 꺾인 다리, 발기한 음경을 지닌 모습으로
등장한다. 그리스 신화 속에서 사티로스는 성에 대해 탐욕스러울 정
도로 집착하는 반인반수 정령이다. 사티로스는 님프들 뒤를 쫓으며
그들을 희롱하는 재미로 무료함을 달래곤 했다. 사티로스가 무분별한
성희롱과 지나치게 주색을 밝힌다 하여 '호색한(satyr)'이라는 단어가
파생되었다. 그래서 골상학에서 사티로스처럼 크고 뾰족한 귀를 가진

55. 골상학은 프란츠 조셉 갈(Franz Joseph Gall)이 두개골 크기와 형태만으로 사람의 성격과
　　기능을 알 수 있다고 주장한 학문이다. 그러나 이 학문은 과학적 근거가 빈약해 유사 과학의
　　일종, 사이비 학문으로 간주된다.

56. 비속한 성질을 가진 남자 정령이며 숲의 신 실바누스, 목신 파우누스, 주신 디오니소스처럼
　　자연 속에 사는 신들을 따라다닌다. 진 쿠퍼, 「그림으로 보는 세계문화 상징 사전」, 이윤기
　　옮김, (까치, 2010), 302.

윌리엄 부게로, 〈님프와 사티로스〉, 1873, 캔버스에 유채, 260×180cm, 매사추세츠 클라크 아트 인스티튜트.

남성은 성과 관련된 기능과 욕망이 발달했다고 치부했다.

드가의 〈실내〉, 즉 〈강간〉은 자신의 성과 쾌락을 위해 여성을 탐하고 범한 이야기다. 그 시대 여성의 성적 자기 결정권은 존중받지 못했으며, 그저 성과 권력에서 남성으로부터 억압과 지배를 받는 그룹이었다. 19세기 사회는 여성들을 보호하지 않았으며, 여성들의 피해 소식은 그렇게 어둠 속에 묻혀 버렸다. 〈실내〉는 사회적, 경제적, 법적 지위에서 월등히 우세한 남성이 여성을 철저히 유린한 19세기 암수 범죄였다.

납치

인생을 뒤흔드는 영혼 살인

여는 글

서양 미술 작품 가운데 신화 속 납치 장면은 가장 자주 등장하는 소재다. 제우스와 관련된 납치 이야기가 대표적이며, 에우로파, 가니마데스, 페르세포네, 헬레나의 납치 등 신화 속 납치는 흔한 주제다. 그러나 신화 속 납치 이야기는 신들의 이야기로 인간의 통치 대상 범위 바깥에 존재한다. 범죄 인식이 오늘날과 달랐으므로 신화 속 납치나 유괴 이후 성폭력에 대한 반성과 사과는 당연히 없었다. 현대 범죄 시각으로 신화 속 납치를 판단할 수는 없지만 납치에 수반되는 인간의 여러 감정들을 이 주제에서 다뤄보고자 한다.

납치를 의미하는 'rape'이라는 단어는 라틴어 'raptio'에서 유래했으며 이는 결혼이나 성노예, 매춘부로 만들기 위해 여성을 납치하는 것을 의미한다. 따라서 'rape'이라는 단어는 약취나 유괴를 의미하지만 납치 후 성범죄 행동까지 내포하는 복합적인 단어다. 또한 이오와 에우로파, 헬레네, 사비니 여인 등 여성들의 납치는 단순히 납치로 끝난 것이 아니라 이후 피의 복수를 불러 전쟁을 일으켰다. 이처럼 납치 사건은 세계 지도를 바꿀 만큼 영향이 컸다. 신화 속 납치범들은 희생자들을 납치하기 위해 완력, 폭력을 쓰거나 유인책을 썼다. 납치는 힘과 힘의 대결에서 상대적으로 약자인 쪽이 공격을 받

는다. 이때 납치 희생자는 공포, 불안, 절망 등 인간의 괴로움과 슬픔, 분노 등 다양한 감정의 스펙트럼을 겪는다. 예술가들은 납치범의 폭력적 모습과 가련한 희생자 모습을 대비시켜 인간의 모든 감정을 담고자 했다.

많은 예술가들은 신화의 납치 장면에 특히 매력을 느낀 듯하다. 납치는 강탈, 폭력, 공포, 두려움 등 인간의 복합적인 감정을 중시하는 르네상스 시기에 유행한 주제였다. 예술가들은 납치와 폭력을 행하는 남성과 이에 맞서는 여성들의 다양한 자세를 그리는 것이 자신들의 솜씨를 발휘할 수 있는 기회라 여겨 즐겨 그렸다. 이렇듯 납치를 범죄라고 보지 않았기 때문에 서양 미술사에서 납치 행위는 줄곧 낭만적으로 그려졌다.

사비니 여인들
납치혼 악습의 피해자들

사비니 여인 납치는 기원전 750년경 고대 로마가 건국된 시기에 일어났다. 고대 로마를 건설한 로물루스와 레무스 쌍둥이 형제는 유아기 때 버려져 암늑대 젖을 먹으며 자랐다. 이후 성인이 되어 쌍둥이 형제는 자신들이 발견된 곳으로 돌아와 팔라티누스 언덕에 새로운 나라를 세웠다. 그러나 형제는 누가 왕이 될 것인가를 놓고 싸움을 벌였고, 치열한 싸움 끝에 로물루스가 동생 레무스를 살해하고 자신의 이름을 따 로마를 건국했다.

로물루스는 도시 인구를 늘리기 위해 탈주자, 범법자, 망명자, 부랑자 등 거친 이력을 지닌 인물들을 로마 국민으로 무분별하게 받아들였다. 이로 인해 로마 남성 인구 비율은 높았고 여성 인구 비율은 현

저히 낮았다. 로물루스는 이대로 가다가는 한 세대를 지속하지 못하리라 염려했다. 도시를 건강하게 유지하려면 젊은 인구 비율을 높여야 했다. 인구를 늘릴 수 있는 가장 효과적인 방법은 젊은 가임기 여성을 늘리는 것이다. 로마는 이웃 부족 국가에 눈을 돌려 결혼 협상을 벌였지만, 당시 범법자들만 득실대는 로마에 대한 인식은 그리 좋지 않았다. 특히 이웃 부족 국가 중 하나였던 사비니인들은 불한당 같은 놈들에게 곱게 키운 딸을 보내지 않겠다며 완강하게 버텼다.

로물루스가 생각한 가장 손쉬운 해결 방법은 바로 납치 혼인이었다. 로물루스는 사비니 여인들을 납치할 계획을 궁리했다. 로물루스는 곡물 수확을 축하하는 콘수알리아(Consualia)[57] 연회에 사비니 사람들을 초대했다. 사비니 사람들은 로마의 꿍꿍이를 전혀 모른 채 가벼운 마음으로 새로 건립된 도시 로마를 보기 위해 왔다. 그리고 사비니인들이 들뜬 마음으로 연회에 참석하면서 이 이야기는 시작된다.

살에 새겨진 고통의 흔적

조반니 다 볼로냐(Giovanni da Bologna 혹은 Giambologna, 1524-1608)는

57. 곡물의 신 콘수스(Consus)를 기리는 고대 로마 축제.

플랑드르 출신으로 피렌체에서 성공한 조각가이자 건축가다. 잠볼로냐는[58] 미켈란젤로 작품을 보러 로마에 왔다가 로마의 아카데미에서 공부한 후 피렌체에 눌러 앉게 되었다. 최초의 미술사가로 불리는 조르조 바사리(Giorgio Vasari, 1511-1574)의 평가에 의하면 그는 기량 있는 작가였으며 일찍부터 실력을 인정받았다고 한다.

잠볼로냐의 〈사비니 여인의 납치〉는 로마인이 사비니 여인을 납치하는 바로 그 순간을 묘사했다. 〈사비니 여인의 납치〉는 메디치 가문의 프란체스코 1세가 피렌체 시뇨리아 광장 로지아에 공공 전시를 위해 의뢰한 작품이다. 이 작품은 많은 인물들이 한데 엉킨 최초의 군상 조각이다. 이 작품은 마니에리스모(manierismo)[59] 시기 과도한 꼬임과 나선형 인물 구성으로 이루어져 있다. 이러한 인물 구성을 '뱀처럼 꼬인 형상(figura serpentinata)'이라 한다. 세 인물을 S자 곡선으로 배치한 구성 덕분에 고정된 시점 없이 어느 방향에서도 인물들을 관찰할 수 있다.

잠볼로냐는 각 인물이 처한 감정과 태도를 묘사하는 데 관심을 두었다. 그는 이야기에서 불필요한 인물은 빼고 단일 대리석으로 꼭 필요한 세 인물만을 조각했다. 맨 아래 웅크린 노인, 중앙의 젊은 남성

58. 잠볼로냐는 장 볼로뉴라는 이름을 이탈리아식으로 부른 것이다.
59. 르네상스 이후 바로크로 이행되는 1520~1600년대 과도기. 전성기 르네상스의 원칙과 방식을 답습했다는 의미에서 이르는 명칭.

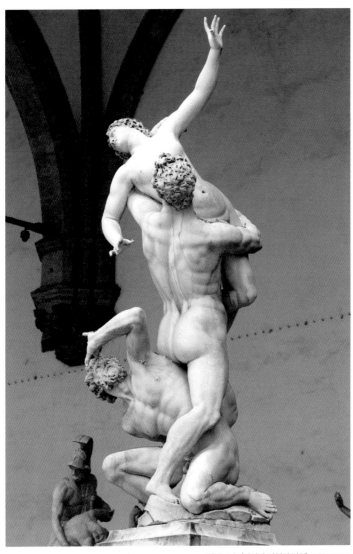

잠볼로냐, 〈사비니 여인의 납치〉, 1579-1583,
대리석, 높이 410cm, 피렌체 시뇨리아 광장.

그리고 그 위에 젊은 여성이 있다. 아래 나이 든 남성은 어떻게든 이 싸움에서 벗어나 자신의 딸을 지키려 했으나 자신을 짓누르는 젊고 건장한 남성을 이기기에는 역부족이다. 패배를 예감한 아버지는 딸을 지킬 수 없다는 자괴감과 절망감으로 얼굴이 일그러져 있다. 아버지로서 용사로서 모두 패배한 나이 든 이의 얼굴에는 비통함만이 서려 있다. 자신을 납치하려는 자로부터 어떻게든 빠져 나가려 안간힘을 쓰는 여성 역시 비통하기는 마찬가지다.

부분 사진.

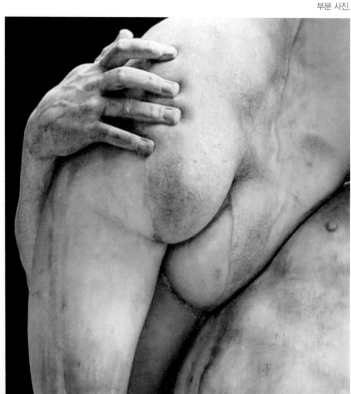

뱀처럼 한데 엉킨 세 인물의 처절한 몸부림이 이 작품의 주제다. 또한 절망, 탄식, 구원, 강압 등 실타래같이 얽혀 버린 인간의 감정 역시 이 작품의 숨은 주제다. 사실 잠볼로냐는 이야기 전달보다는 조각 형태와 테크닉에 더 관심이 있었다. 이것이 잘 표현된 부분은 사비니 여성의 둔부를 움켜쥔 젊은 남성의 손이다. 이 강압적인 폭력과 강탈의 힘은 풍만한 여성 허벅지에 새겨졌다.

납치와 강제 결혼

니콜라스 푸생, 〈사비니 여인의 납치〉, 1634-1635,
캔버스에 유채, 155×210cm, 뉴욕 메트로폴리탄 미술관.

서양 미술사에서 니콜라스 푸생(Nicolas Poussin, 1594-1665)의 〈사비니 여인의 납치〉는 연회가 끝난 후 로마인들이 사비니 여인들을 어떻게 납치했는지 잘 보여 주는 예다. 푸생은 로물루스가 로마 병사들에게 납치 신호를 주고 이후 벌어지는 장면을 그렸다. 푸생이 신경 쓴 것은 다양한 인물들의 자세와 몸짓이다. 뿐만 아니라 푸생은 고대 건축에 대한 이해를 바탕으로 건축 무대에 공을 들였다. 그리스식 기둥 앞에 로물루스가 붉은 토가(toga)[60]를 입고 서 있다. 연회가 무르익자 로물루스는 붉은 토가 자락을 휘날리며 로마 병사들에게 신호를 보냈다. 로물루스의 신호가 떨어지자 로마 병사들은 일제히 사비니 남성들을 칼로 죽이고 사비니 여성들을 납치했다. 이 치열한 갈등은 오른편 삼각형 구도 인물들에서 잘 표현되어 있다. 오른편에 묘사된 세 명은 각각 납치하는 자, 납치되는 자, 납치를 막는 자로 무자비함과 처절한 몸짓이 강렬히 대비되어 있다.

　로물루스가 계획한 대로 납치는 성공적이었다. 이들의 목표는 오직 젊은 여성이므로 나이 든 여성은 납치 대상이 아니었다. 축제에 초대받은 줄 알고 순순히 따라나선 사비니인들은 자신들 눈앞에서 그들의 딸과 누이를 빼앗겼다. 고대 역사가 플루타르코스(Plutarch)에 따르면 이 납치 사건으로 처녀 29명과 유부녀 1명, 총 30명의 여성이

60.　고대 로마 남성들의 전통 의상.

납치됐다고 한다. 그중 1명의 유부녀는 사비니 지도자인 타티우스 딸 헤르실라였다. 헤르실라는 이후 로물루스의 아내가 되어 아들과 딸을 낳았다고 전해진다. 서양에서 신혼 첫날밤 신부를 번쩍 들어 문지방을 넘는 낭만적 행위도 사실은 이 사비니 여인의 납치에서 유래한 것이다.

어쩌다 장인과 사위가 되다

자크 루이 다비드, 〈사비니 여인의 중재〉, 1794-1799.
캔버스에 유채, 385×522cm, 파리 루브르 미술관.

자크-루이 다비드(Jacques-Louis David, 1748-1825)의 〈사비니 여인의
중재〉는 사비니 여인의 납치 후속 이야기다. 자신들 눈앞에서 로마인
들에게 딸과 누이들을 빼앗긴 사비니인들의 분노는 극에 달했으며,
사비니인들의 적개심은 깊어졌다. 사비니 지도자 타티우스는 딸 헤르
실라뿐 아니라 자신의 조국 여성들을 납치해 간 로마인들을 용서할
수 없었다. 3년 후 사비니인들은 복수하기 위해 로마를 공격했다. 타
티우스가 이끄는 사비니인들의 맹공에 카피톨리노 언덕에 있는 로마
성채는 거의 함락 직전이었다. 그러나 전쟁과 싸움에 능한 로물루스
는 로마인들을 재편해 상황을 역전시켰다. 이렇게 양측은 일진일퇴를
반복하며 팽팽한 전쟁을 이어 나가고 있었다.

이 양보할 수 없는 살벌한 살육 전쟁을 끝낸 것은 납치한 로마인들
도, 복수하러 온 사비니인들도 아닌 사비니 여인들이었다. 사비니 여
인들은 납치되어 로마인들과 같이 산 3년 동안 어느덧 로마 생활에
익숙해져 있었다. 무엇보다 로마인들과 사이에서 아이를 낳아 가정을
꾸렸던 사비니 여인들은 아버지와 남편, 둘 중 어느 편을 들 수도 없
는 난처한 상황이었다. 창과 칼이 난무하는 전쟁 속에서 사비니 여인
들은 로마인과 사비니인 사이를 중재하기 위해 앞으로 나섰다. 그림
오른편에 늑대 젖을 먹는 쌍둥이 형제가 새겨진 방패를 들고 서 있는
남성은 로물루스이고, 가운데에서 두 남성의 싸움을 말리는 여성은

헤르실라다. 헤르실라는 자신이 낳은 아이들을 가운데 두고 아버지 타티우스와 남편 로물루스에게 싸우지 말 것을 호소하고 있다. 혈기 왕성한 로물루스는 힘겨워하는 타티우스를 창으로 겨누고 있으나 헤르실라의 호소에 머뭇거리고 있다. 어쩌다 장인과 사위가 된 이들은 이렇게 어색하게 만나게 되었다. 사비니 여인들은 사비니인의 딸인 동시에 로마인의 아내였고 어머니였다. 사비니 여인들은 어느 편이든 피 흘리는 걸 보느니 차라리 자기가 죽겠다며 아버지와 남편에게 전쟁을 중지하라고 간청했다. 사비니 여인들의 초강수에 양쪽은 하나둘씩 무기를 내려놓기 시작했다.

사비니 여인들의 용감한 행동으로 로마인과 사비니인 사이 복수극을 멈출 수 있었다. 사비니 여인들의 중재 덕분에 로마인과 사비니인들은 평화 조약을 맺고 타티우스가 사망할 때까지 5년간 로물루스와 함께 통치했다. 역설적이게도 강압적인 납치 혼인이 국가 차원의 강한 연대를 형성하는 기능을 발휘한 셈이다. 하지만 해피엔딩으로 끝난 사비니 여인 납치 결말은 현대적 해석에서는 씁쓸함을 남긴다. 고대에도 피해자만 참으면 모두 다 평화로웠던 것이다.

어느 60대 부부의 사랑 이야기

개운치 않은 납치 결혼의 결말과 달리, 다비드가 그린 〈사비니 여인의 중재〉 뒤에는 위대한 사랑 이야기가 숨겨져 있다. 이 작품은 두 가지 의미에서 그려졌다. 하나는 프랑스 혁명 이후 여러 갈래로 갈라진 프랑스 국민들에게 사비니인과 로마인처럼 화해하자는 의미로 그린 것이다. 1796년 프랑스는 혁명과 공포 정치 후유증으로 시민들 사이에 갈등이 극에 달했다. 국민 통합 캠페인 차원에서 보자면 사비니 여인은 정치적 갈등을 뛰어넘는 사랑과 화해의 힘을 보여 준 인물이다. 한가운데 서 있는 사비니 여인의 존재는 갈등을 이겨내는 우세한 사랑을 표현한 통합의 알레고리다. 따라서 〈사니비 여인의 중재〉는 혁명과 이념으로 분리된 프랑스 사람들을 하나로 아우르는 힘을 보여 준다.

또 다른 의미는 뤽상부르 궁에 수감된 다비드 자신을 위해 백방으로 노력해 준 아내의 헌신적인 사랑에 대한 보답으로 그린 것이다. 다비드는 정치 성향이 강한 프랑스 신고전주의 화가로 프랑스 혁명 이후 공포 정치를 펼친 로베스피에르를 지지하는 강경파였다. 1794년 로베스피에르가 처형당하자 다비드는 끈 떨어진 갓 신세였다. 이 정치 이력 때문에 그는 1794년과 1795년에 두 차례 투옥된 바 있다. 이

때 다비드의 아내 마그리트-샬로트 페쿨(Marguerite-Charlotte Pécoul)은
계속해서 편지를 보내 다비드의 탄원을 위해 노력했다. 사실 다비드
와 아내는 정치적 견해 차이 때문에 이미 이혼해 남남이나 다름없는
사이였다. 그럼에도 마그리트-샬로트는 자신의 전남편인 다비드의
탄원을 위해 백방으로 애를 쓴 것이다. 〈사비니 여인의 중재〉의 원래
제목은 〈싸우는 사람들 사이에서 뛰어다니며 평화를 주장하는 사비
니 여인〉이었다. 작품 제목에서 알 수 있듯 자신의 아내가 수감된 자
신을 구하기 위해 이리저리 뛰어다닌 모습에서 영감을 얻은 것이다.
아내의 노력과 옥바라지 덕분에 감옥에서 나온 다비드는 이혼했던
아내와 1796년 다시 결혼했고, 부부는 브뤼셀로 망명해 사망할 때까
지 여생을 함께했다.

60대 중반에 접어든 다비드는 아내에 대한 고마운 마음으로 아내
의 단독 초상화를 제작했다. 이 작품은 노부부의 묵직한 사랑을 느낄
수 있는 그림이다. 이 작품의 배경은 단순하며 온전히 그녀에게만 초
점을 맞추었다. 마그리트-샬로트 외모는 전혀 이상화되지 않았으며
그녀의 모습을 있는 그대로 진실되게 담았다. 이는 자신을 위해 기꺼
이 희생해 준 아내에 대한 다비드만의 수줍은 사랑 표현이다. 젊은 시
절 자신의 정치적 유불리에 따라 정치색을 바꿨던 다비드가 60대 중
반이 되어서야 아내의 사랑을 깨달은 것이다. 다비드는 이제 자신 앞

에 앉은 나이 든 아내를 바라본다. 그녀 역시 수줍게 남편을 바라보고 있다. 마그리트-샬로트는 처음 결혼했던 18살로 돌아가 수줍고 담담한 표정을 지었다. 이 표정은 인생의 고비를 함께 넘고 평생을 함께한 노부부 사이에서나 볼 수 있는 잔잔한 사랑의 모습이다. 이는 납치와 강압으로 맺어진 고대 사비니 여인과 로마인들의 결혼에서는 볼 수 없는 진정한 결혼의 모습이 아닐까.

하지만 다비드가 사망한 후에도 정치적 이유 때문에 그의 시신은 파리로 바로 돌아가지 못하고 브뤼셀에 안장되었다. 이후 파리시에서 다비드 묘 일부를 이장하면서 다비드와 마그리트-샬로트는 심장만은 함께 파리에 묻혀 서로에게 영원한 사랑으로 남았다. 모처럼 범죄 그림 틈에서 미소 지을 수 있는 그림을 발견했다.

자크 루이 다비드, 〈마그리트−샬로트 다비드의 초상〉, 1813,
캔버스에 유채, 72×63cm, 워싱턴 국립 미술관.

에우로파
유럽 기원에 담긴 잔혹한 이야기

어느 날 제우스는 올림포스 산에서 지상 세계를 내려다보다 친구들과 놀고 있는 아름다운 소녀 에우로파를 발견했다. 에우로파의 미모에 빠진 제우스는 아내 헤라 눈을 피하기 위해 흰 황소로 변신했다. 황소로 변신한 제우스는 에우로파의 관심을 끌기 위해 해변가에서 어슬렁거리고 있었다. 해변가에서 시녀들과 산책하던 에우로파는 투명한 뿔과 큰 눈을 가진 흰 황소에게 호기심이 생겼다. 에우로파는 황소에게 관심을 보이며 콧등에 손을 비비고 쓰다듬었다. 황소에 대한 두려움이 없어진 에우로파는 호기심에 황소 등에 올라탔다. 그 순간 황소는 바다로 쏜살같이 내달렸다.

에우로파는 황소 등에서 떨어져 바다에 빠지지 않을까 하는 마음

에 있는 힘껏 황소 뿔을 꽉 움켜쥐었다. 에우로파는 공포와 두려움에 떨며 주변에 도와 달라고 소리를 질렀지만, 그녀를 도와줄 사람은 없었다. 황소는 에우로파를 여기저기 끌고 다니다 크레타 섬으로 데려갔고, 그제야 그녀를 내려놓으며 자신의 모습을 드러냈다. 훗날 에우로파가 끌려다닌 곳을 유럽이라 한다. 에우로파는 크레타 섬에 정착해 첫 번째 왕비가 되었으며, 그곳에서 제우스의 아들 셋을 낳았다.

납치, 사랑의 서프라이즈 쇼

티치아노, 〈에우로파의 납치〉, 1560-1562,
캔버스에 유채, 178×205cm, 보스턴 이사벨라 스튜어트 가드너 미술관.

〈에우로파의 납치〉는 티치아노가 스페인 펠리페 2세에게 의뢰받아 그린 신화 연작 6점 가운데 하나다. 펠리페 2세에게 보낸 편지에서 티치아노는 6점 가운데 〈에우로파의 납치〉가 인간의 감정을 다룬 최고의 작품이라 꼽았다. 티치아노는 이 작품에서 납치되는 순간 인간 본성과 감정을 포착했다. 티치아노가 사랑, 관음, 납치 이야기를 아름다운 사랑 이야기로 선정했다는 점에서 지금과는 상당히 다른 16세기 성 인지 감수성을 엿볼 수 있다.

이 그림을 그릴 당시 티치아노는 70대였지만, 여전히 만족할 줄 모르는 완벽주의자 면모를 보였다. 그는 계속해서 자신의 그림을 수정하며 완벽을 기했다. 〈에우로파의 납치〉는 티치아노가 구사하는 후기 방식의 전형적인 예다. 선명한 선이 강조된 티치아노 초기작과 반대로 흐릿한 선 표현과 소용돌이치는 색채 표현, 자유로운 붓 터치는 바로크식 특성을 잘 보여 주고 있다. 대표적인 르네상스 화가였던 티치아노는 이렇게 다가오는 바로크 세상을 예견했다.

티치아노는 제우스가 에우로파를 납치한 후 앞으로 일어날 일들을 암시하듯 성적인 상징들을 곳곳에 그려 넣었다. 황소가 급작스럽게 출발한 바람에 에우로파는 몸의 중심을 잃었고, 다리를 가지런히 할 새도 없이 바다에 빠지지 않으려고 왼손으로 뿔을 꽉 잡고 있다. 그 바람에 그녀의 옷매무새는 가슴을 드러낼 정도로 흐트러졌다. 티치아

노는 성폭력 행위를 직접 묘사하지 않았지만 에우로파의 자세와 옷매무새는 이를 암시한다. 또한 에우로파 다리 사이에 걸쳐진 섬세한 옷자락 표현은 촉각적이며 에로틱하다. 옷 주름과 황소 꼬리는 제우스와 에우로파 사이의 야릇한 관계를 부각시키기 위한 전략이다. 바람에 흩날리는 머리카락과 붉은색 스카프, 바람 때문에 드러나는 우아한 육체, 황소의 거친 털 등은 납치 이후 일어날 일을 암시하는 장치들이다. 티치아노는 폭력과 욕망, 에로티시즘이 결합된 그림을 그렸다. 그는 그림 속 소품에 관능성을 불어넣어 낭만적으로 보이게끔 만들었다.

에우로파는 돌변한 황소의 태도, 멈출 줄 모르고 바다로 질주하는 황소의 모습에 두려움과 공포를 느꼈다. 그러나 그녀의 공포심과 달리 오른손에 쥔 하늘거리는 붉은색 스카프와 황소 머리에 씌운 화관은 그들이 낭만적인 관계로 진전될 것임을 예고한다. 더욱이 이들을 따라온 장난꾸러기 큐피드들은 이 납치가 연인들 사이에서 하는 장난이거나 가벼운 일탈 정도에 불과한 일이라고 말하는 듯하다. 납치를 당한 에우로파에게 이 상황은 절망적이다. 그러나 정작 가해자인 제우스는 사랑의 이벤트나 서프라이즈 쇼쯤으로 여기고 있는 듯하다.

똑같은 듯 다른 두 그림

페테르 파울 루벤스, 〈에우로파의 납치〉, 1628-1629,
캔버스에 유채, 182×201cm, 마드리드 프라도 미술관.

프라도 미술관은 루벤스가 그린 〈에우로파의 납치〉를 소장하고 있
다. 사실 이 작품은 티치아노의 작품을 모사한 그림이지만, 서양 미술
사에서는 티치아노가 그린 원작보다 루벤스가 그린 작품이 더 유명

하다. 두 작품을 함께 놓고 보아도 구분하기 어려울 정도로 루벤스는 티치아노 작품을 완벽히 모사했다.

루벤스는 생동하는 색채, 극적인 구성, 역동적인 구도 등 바로크 화가 가운데 가장 영향력 있는 화가였다. 그가 상대하는 고객은 유럽 전역의 왕실 구성원이었으며, 유럽 왕실들은 루벤스에게 초상화를 의뢰하기 위해 줄을 서야 할 정도였다. 그리고 왕실 구성원들의 초상을 그리면서 나눈 소소한 이야기는 담소 수준에 그치는 것이 아니라 1급 외교 안보 기밀에 해당할 정도로 고급 정보일 때가 많았다. 이러한 고급 정보 덕분에 루벤스는 화가의 역할에만 국한되지 않고 외교관으로서도 역량을 발휘했다. 원활한 외교 활동 덕분에 루벤스는 1624년과 1630년에 스페인과 영국으로부터 각각 기사 작위를 받았다.

1628년 8월 펠리페 4세는 영국과 스페인 사이 외교적 협상에 관한 자문을 구하기 위해 루벤스를 마드리드로 불러들였다. 사실 펠리페 4세는 제왕 교육을 받긴 했으나 선왕 펠리페 3세가 급작스럽게 서거하면서 16세에 왕위에 올랐다. 왕실 업무에 익숙하지 않은 펠리페 4세의 정치 감각은 둔한 편이었으나 승마, 사냥, 연극, 음악, 예술에는 대단한 관심을 보였다. 이런 영향으로 루벤스는 펠리페 4세 왕궁에서 9개월간 머물면서 왕실 소장품 가운데 티치아노의 〈에우로파의 납치〉를 포함해 50여 점을 모사할 수 있었다. 말하자면 70여 년 전 펠리페

2세가 티치아노에게 〈에우로파의 납치〉를 주문했고, 손자 펠리페 4
세는 루벤스에게 똑같은 그림을 모사하도록 한 것이다.

그러나 똑같아 보이는 두 작품은 색채 사용과 에우로파 표정 두 가
지 점에서 차이를 보인다. 티치아노가 루벤스보다 더 선명한 울트라
마린 색상을 사용했으며, 더 다양한 안료를 사용했다. 울트라마린은
군청색의 일종으로 당시 금값에 버금갈 정도로 가장 비싼 색이었기
때문에 쉽게 사용할 수 없었다. 티치아노가 값비싼 울트라마린 색상
과 다양한 안료를 사용할 수 있었던 이유는 그가 베네치아에서 물감
을 쉽게 구할 수 있었기 때문이다. 하지만 티치아노가 색감에서 더 탁
월한 기술을 보였다면 루벤스는 에우로파의 살결 묘사에 독특한 테
크닉을 사용했다. 루벤스가 그린 에우로파의 살결은 밝게 빛나고 관
능적으로 보인다. 관능적이고 에로틱한 여성 살에 대한 루벤스만의
독특한 묘사는 원작인 티치아노 작품을 능가한다.

무엇보다 루벤스가 공포에 질린 에우로파의 표정을 부각시켰다는
점에서 두 작품은 차이를 보인다. 에우로파는 날아가는 스카프를 잡
기 위해 오른손을 얼굴 위로 들어 올렸다. 그 바람에 얼굴 위로 불길
한 그림자가 드리워졌으며 검은 그림자는 곧 에우로파에게 닥칠 비
극을 암시한다. 티치아노가 그린 에우로파의 표정은 검은 그림자에
감춰져 읽을 수 없는 데 반해 루벤스가 그린 에우로파의 표정은 감상

자에게 고스란히 전달된다. 공포로 커진 에우로파의 눈과 벌어진 입은 그녀의 심리적 공포감을 그대로 보여 주고 있다. 그리고 이 심리적 공포는 그녀의 신체에서도 나타나 있다. 바다로 떨어지지 않으려고 왼다리에 의식적으로 힘을 주어 발, 종아리, 무릎, 허벅지 근육은 수축되어 있고, 공포감에 목 근육은 굳어 있다.

에우로파는 어디로 납치되어 가는지 모른다는 사실뿐만 아니라 황소를 따라오는 억센 지느러미가 달린 물고기의 존재에서도 공포를 느끼고 있다. 에우로파는 물에 빠지면 바다 속 식인 물고기의 공격을 당할지도 모른다는 공포감에 휩싸였다. 이제 에우로파가 의지할 데는 자신을 납치한 황소뿐인 아이러니한 상황에 처했다. 그녀는 왼손으로 황소 뿔을 더욱 단단히 붙잡아야 했고, 황소 등에 더욱 밀착해야 했다. 오른손으로 붉은 스카프를 흔들어 마지막 구조 신호를 보냈지만, 그녀의 구조 신호는 해변가에 있는 시녀들에게 닿을 수 없었다. 에우로파를 걱정하는 시녀들은 해변가에서 '공주님, 어서 돌아오세요'하며 울부짖는다. 시녀들의 목소리는 저 멀리서 공허하게 메아리칠 뿐이다.

고야, 구조의 신호를 보내다

프란시스코 데 고야, 〈에우로파의 납치〉, 1772,
캔버스에 유채, 47×68cm, 개인 소장.

프란시스코 호세 데 고야(Francisco José de Goya, 1746-1828)는 1772년 26살에 이탈리아 여행에서 돌아온 후 〈에우로파의 납치〉를 그렸다. 이 회화는 고야가 이제 막 화가로 발돋움하던 시기에 그린 그림이다. 고야는 황소와 에우로파가 아닌 해변가에서 소리 지르는 시녀들 중심으로 그림을 그렸다. 또한 황소는 흰 소가 아니라 검은 소이며 곧 화면 밖으로 사라질 듯 힘차게 달려가고 있다. 고야는 티치아노나 루벤스 작품처럼 왼편에서 오른편으로 진행하는 방향이 아닌 오른편에서 왼편으로 진행하는 부자연스러운 방향으로 그렸다. 이에 대해 학자들은 에우로파를 납치하는 제우스의 행동은 잘못된 것이며, 이는 잘못된 방향으로 이야기가 전개될 것임을 암시하는 장치라 했다. 고야는 그림에서 중요하지 않은 요소들을 모두 제거해 이곳이 해안가인지 어디인지 알 수 없도록 했다. 다만 오른편에 나무 한 그루만 남겨 이곳이 육지라는 점만 설명하고 있다. 두 명의 시녀들은 에우로파를 향해 손을 뻗어 소리를 지르고 있고, 나머지 한 명은 오른편에 보이지 않는 인물에게 도움을 요청하고 있다. 이렇게 고야는 화면에서 불필요한 것을 제거하여 아무도 도와줄 수 없는 절망적인 순간을 그렸다.

1746년 고야는 가난한 집안에서 태어나 먹고 살기 위해 14살 무렵부터 그림을 배웠다. 당시 로마는 유럽의 문화 수도로 예술가들이라면 누구나 한 번쯤 가 보고 싶은 곳이었다. 가난한 고야가 로마로 갈

수 있는 길은 딱 하나, 장학금을 받는 것이었다. 고야는 아카데미 공모전에 여러 차례 시도했지만 장학금을 번번이 놓쳤다. 하지만 로마 유학이 간절했던 고야는 실망하지 않고 자비로 로마 유학길을 떠났다. 그는 넉넉잖은 경비 때문에 로마에서 온갖 일을 하며 생계를 유지했다. 고야의 초기 생애에 대한 기록은 부족하고 불확실하지만 고야가 거리의 곡예사로 일하며 근근이 버텼다고 한다. 그의 노력과 강한 생활력 덕분에 그는 로마에서 르네상스 거장들의 작품을 모사하며 르네상스 미술 원리를 스스로 깨쳤다.

무사히 로마 유학 생활을 마치고 마드리드로 돌아왔지만 아직 고야의 재능을 알아봐 주는 이는 없었다. 고야는 로마에서 유학하고 돌아오면 세상이 달라질 거라 믿었다. 그러나 그의 앞에 놓인 현실은 막막하기만 했다. 그렇게 방황하는 시기를 보내던 고야는 자신의 처지를 반영한 그림을 그리기 시작했다. 그래서 이 시기에 그린 고야 그림은 다소 우울하고 출구 없는 절망감을 그린 것들이 많다. 〈에우로파의 납치〉도 그가 절망적인 시기를 보내던 때 그려진 그림이다. 에우로파와 제우스가 달려가는 곳은 시공간을 전혀 알 수 없는 고야의 무의식 속이다. 티치아노와 루벤스는 관람자를 화면 이야기에 개입시키지 않고 관조자로 만들었다. 그러나 고야는 관람자를 에우로파 이야기의 일부분으로 만들어 에우로파의 무사귀환을 바라는 염원을 해변가에 남겨 두었다.

카스토르와 폴리데우케스
용감한 형제의 비뚤어진 우애

카스토르와 폴리데우케스는 쌍둥이 형제지만 신과 인간이라는 전혀 다른 운명을 타고 태어났다. 카스토르는 인간의 운명을 타고 태어났으며, 폴리데우케스는 신의 운명을 타고 태어났다. 쌍둥이 형제가 다른 운명을 갖게 된 이유는 그들의 어머니 레다가 하룻밤에 두 번의 잠자리를 가졌기 때문이다. 레다가 스파르타 왕 틴다레우스와 관계를 가졌던 그날 밤 제우스가 백조로 변장해 레다와 또 하룻밤을 보냈던 것이다. 이렇게 한 어머니에게서 인간의 아들과 신의 아들이라는 전혀 다른 운명을 지닌 쌍둥이가 태어났다. 그러나 쌍둥이 형제는 서로의 운명을 질투하지 않고 우애 좋은 형제로 자랐다. 쌍둥이 형제는 승마, 사냥, 항해 등에 능했다. 카스토르는 거친 말을 조련하는 데 능

력이 있어 말타기를 잘했으며, 폴리데우케스는 권투에 능했다. 그들은 타고난 스포츠 능력 덕분에 그리스 신화에 나오는 유명한 모험 대부분에 참여했다. 쌍둥이 형제는 무슨 일이든 늘 함께했으며 그 어떤 것도 무섭지도, 두렵지도 않았다. 하지만 이 용감하고 무모한 형제는 결국 해서는 안 될 일까지 저지르고 말았다. 이미 다른 사람과 정혼한 신부를 납치하기로 한 것이다. 더구나 그 신부들은 탐해서는 안 되는 사촌형제의 신부들이었다.

정혼자를 눈앞에서 빼앗긴 사촌들은 쌍둥이 형제와 치열한 결투를 벌였고, 그 결과 인간의 운명을 지닌 카스토르는 죽고 말았다. 늘 함께한 카스토르의 죽음에 크게 슬퍼한 폴리데우케스는 자신의 반쪽을 잃은 듯 더 이상 세상을 살아갈 수 없었다. 눈물로 하루하루를 보내던 폴리데우케스는 아버지 제우스를 설득해 자신이 가진 불사의 운명을 카스토르와 나누어 달라고 간청했다. 제우스는 우애 깊은 아들의 딱한 사정을 들어주었다. 제우스는 폴리데우케스와 카스토르가 하루는 올림포스에서 살고, 하루는 지하 세계에서 같이 지내도록 허락했다. 이후 제우스는 쌍둥이 형제를 쌍둥이 별자리로 만들어 평생을 함께 하도록 했다. 비뚤어진 우애를 나눈 이 형제는 하늘에서도 함께 지내게 된 것이다. 폴리데우케스에게 진정한 사랑은 납치해 결혼한 아내가 아니라 피를 나눈 그의 형제 카스토르였다.

물결치는 살결

루벤스와 얀 빌덴스, 〈레우키푸스 딸들의 납치〉, 1618년경,
캔버스에 유채, 224×209cm, 뮌헨 알테 피나코테크.

루벤스는 바로크의 역동성을 잘 드러낸 17세기를 대표하는 화가로 평가받는다. 〈레우키푸스 딸들의 납치〉는 바로크 미술의 방향을 알린 작품이다. 비례, 균형, 조화, 이상을 내세운 르네상스 원리와 달리 바로크 미술은 대각선 구성을 통한 불균형과 역동적 구성이 특징이다. 〈레우키푸스 딸들의 납치〉에서 보이는 육감적인 여성들, 극적인 대각선 구도, 격렬한 동작, 서정적인 붓질은 이후 바로크 미술의 전반적인 특성으로 자리 잡는다.

루벤스는 쌍둥이 형제 카스토르와 폴리데우케스가 레우키푸스 왕의 딸들을 납치하는 급박한 순간을 그렸다. 루벤스는 인간과 말의 움직임, 풍만한 여체의 관능성 그리고 다채로운 색상을 강조했다. 헤라클레스에게 무기 다루는 법을 배운 적이 있는 카스토르는 갑옷과 무기를 갖춰 입고 있다. 그리고 카스토르가 타고 있는 말에 검은 날개를 지닌 푸토[61]가 매달려 있다. 이는 말 주인 카스토르의 불행한 운명을 암시한다. 반면 카스토르 옆 근육질의 사내 폴리데우케스는 불사의 신이므로 어떤 무기도 필요 없다. 한데 뒤엉킨 인간과 동물은 두 여성을 중심으로 대각선 방향으로 화면이 크게 나뉜다. 1초라도 늦으면 무너질 듯한 무게 중심은 폴리데우케스가 땅에 디딘 발 하나에 달려 있다. 남성들의 단단하고 검게 그을린 신체는 부드럽고 흰 살결을 지

61. 주로 큐피드와 같은 모습으로 등장하는 어린 아이. 복수형은 푸티(putti).

닌 여성들과 대조를 이루며 서로를 돋보이게 만들었다. 푸른 정맥이 두드러진 남성 팔뚝과 풍만한 여성 엉덩이가 한눈에 대조되고 있다.

〈레우키푸스 딸들의 납치〉는 영웅적인 남성뿐 아니라 여성 누드 테크닉을 보여 주는 훌륭한 예다. 살집이 풍부한 여성 누드의 관능미는 루벤스 그림 특징이다. 루벤스 작품에서 여성들은 한결같이 창백한 장밋빛 살결을 가지고 있으며 뺨과 턱은 후덕하게 살이 쪘다. 이 시기 미의 기준은 풍만하고 살집이 있는 여성으로 오늘날 미의 기준과는 달랐다. 그리고 루벤스는 각각의 질감 차이에 신경 썼다. 루벤스는 여성 누드에 표현된 살결과 바람에 나부끼는 머릿결, 남성들의 근육질 피부, 번쩍이는 갑옷, 휘날리는 말갈기, 단단한 말가죽, 부드러운 실크 옷감 등 마치 만져지는 듯한 질감을 강조했다.

이 작품에는 인물 4명과 말 2마리 그리고 푸토 2명이 한데 엉켜있다. 이들이 뿜어내는 에너지, 공포, 충격, 환희 등의 감정은 꽉 찬 화면에서 폭발하듯 분출하고 있다. 이 장면에서 정지해 있는 것은 아무것도 없다. 당시 루벤스는 사냥 장면을 통해 인체와 동물 간 폭발하는 에너지를 주로 그렸는데, 바로 이 작품은 동물 사냥과 관련 있다. 1616-1621년 루벤스는 동물들과 인간들이 한데 엉킨 폭력적인 사냥 장면을 집중적으로 그렸다. 그는 하마, 여우, 사자, 악어 등 사납고 포악한 동물들을 그렸고, 서양 미술 역사에서 가장 역동적인 사냥 장면

을 남겼다. 학자들은 루벤스의 사냥 그림은 그가 베키오궁에서 보았던 다빈치의 〈앙기아리 전투〉 습작을 통해 익힌 엉킨 인물들의 폭발적인 힘 대결에서 영향을 받았다고 한다.[62] 사냥도 전쟁만큼이나 폭력적이고 강한 힘을 필요로 하기 때문이다.

페테르 파울 루벤스, 〈앙기아리 전투 습작〉, 1603.
펜과 붓 소묘, 45.2×63.7cm, 파리 루브르 미술관.

62. Charles Scribner, *Peter Paul Rubens*. (New York: Harry N. Abrams, 1989), 11.

우아함과 폭력

사냥은 왕실과 귀족이 즐기는 오락 거리로 18세기 말이 되어서야 일반인들도 사냥을 즐기기 시작했다. 사냥 그림은 대체로 으르렁거리는 야수들과 그 야수들을 제압하는 용감한 남성이 주제였다. 대표적인 사냥 그림은 칼리돈의 멧돼지 사냥과 사냥의 여신 다이애나를 그린 그림이다. 대부분의 사냥 그림은 사냥이 끝난 후 전리품들을 늘어놓거나 사냥 후 휴식을 취하는 모습이다. 왜냐하면 동물들의 행동은 예측할 수 없었으며, 야생 동물 움직임에 대한 지식이 부족했기 때문이다. 사냥 그림은 역동적인 움직임을 표현해야 하기에 인체에 대한 해박한 지식은 물론 동물에 대한 지식도 필요했다. 이렇듯 까다로운 사냥 그림은 웬만한 화가들은 쉽게 도전할 수 없는 장르였다. 루벤스 공방은 귀족 후원자들을 위한 사냥 그림 10여 점을 제작하면서 사냥화 장르에서 독보적인 위치를 점하고 있었다.

선제후 막시밀리언 1세는 1615년 슐라이스하임 궁 장식을 위해 〈늑대와 여우 사냥〉, 〈하마와 악어 사냥〉, 〈사자 사냥〉, 〈숫돼지 사냥〉을 루벤스에게 의뢰했다. 루벤스는 사냥 연작에서 사냥꾼과 짐승의 생존을 건 싸움을 실감나게 묘사했다. 〈사자 사냥〉 작품 뒷면에 쓴 '우아와 폭력(grâce et véhémence)'은 사냥 연작이 추구하는 바가 무엇인지 알

려 준다. 우아와 폭력이라는 어울리지 않는 단어의 조합은 당시 귀족들이 짐승에게, 피지배인에게, 자연에게 행한 것이었다.

페테르 파울 루벤스, 〈늑대와 여우 사냥〉, 1616, 캔버스에 유채, 245x376cm, 뉴욕 메트로폴리탄 미술관.

〈늑대와 여우 사냥〉은 사냥 연작 4점 가운데 첫 번째 그림이다. 대부분 사냥 장면은 격하고 과한 에너지를 보여 준다. 이 작품 또한 인간과 동물이 사투를 벌이는 싸움과 사냥 기술을 보여 준다. 〈늑대와

여우 사냥〉은 사냥의 협업 과정을 잘 보여 준다. 말을 탄 사내들과 사냥개들은 늑대와 여우를 빠져 나가지 못하도록 중앙으로 몰아넣는다. 저 멀리 보이는 말 탄 사내는 놓친 사냥감들을 쫓고 있다. 중앙에 있는 사내는 뿔 호른을 불며 사냥 분위기를 고조시키고 있다. 말이 달리는 소리, 사냥개가 짖는 소리, 늑대와 여우 비명 소리, 사냥꾼들이 내지르는 고함 소리 이 모두는 정글에서나 들릴 법한 소리다. 사냥개는 사냥감을 물고 숨이 멎을 때까지 놓지 않는다. 사냥꾼들은 사냥감의 숨통을 끊기 위해 작살을 붙잡고 버티며, 퇴로가 막힌 늑대와 여우들은 마지막 안간힘을 쓴다.

이 짐승들의 숨이 얼마 남지 않았음은 오른편에 백마와 흑마를 타고 등장한 귀족 커플[63]로 짐작할 수 있다. 귀족 커플의 옷매무새가 흐트러지지 않았다는 점과 사냥에 적합하지 않은 옷을 입었다는 점으로 미루어 보아 이들은 지금 막 이곳에 도착했다. 이 커플은 사냥에 참여하지는 않았으나 사냥의 마무리를 참관하러 온 것이다. 사냥의 마지막 의식은 사냥감들의 숨통을 끊어 자신의 발아래에서 천천히 죽어가는 고통을 바라보는 것이다. 이는 당시 모든 것을 발아래 두었던 귀족들만의 의식이었다. 이 의식이 바로 그들이 그토록 추구했던 우아와 폭력이었던 것이다.

63. 야콥 부르크하르트는 이 커플을 루벤스와 그의 첫 번째 부인 이사벨라 브란트로 보았다. 야콥 부르크하르트, 『루벤스의 그림과 생애』, 최승규 옮김, (한명, 1999), 261.

페테르 파울 루벤스, 〈하마와 악어 사냥〉, 1615-1616,
캔버스에 유채, 248×321cm, 뮌헨 알테 피나코테크.

〈하마와 악어 사냥〉은 나일 강둑에서 벌어진 사냥꾼들과 사냥감 사이 피비린내 나는 싸움을 보여 준다. 배경 뒤로 보이는 야자수와 터번을 두른 이국적인 모습은 이곳이 이집트임을 나타낸다. 〈하마와 악어 사냥〉은 악어, 하마, 사냥개, 말, 사람 사이 치열한 싸움을 묘사했다. 중앙에 있는 하마는 사냥꾼들의 집중 공격을 받고 있으며, 관람자 시선 역시 사냥꾼들 창이 가리키는 화면 중앙의 하마로 집중된다. 애초에 사냥 대상은 하마 하나였지만, 하마가 강둑에서 휘젓다 일으킨

물보라 때문에 애꿎은 악어도 사냥 대상이 되었다.

루벤스는 인간의 신체를 묘사하는 솜씨와 더불어 동물들 움직임과 자세, 힘을 연구했다. 사실 당시에는 살아있는 하마를 보기는 여간 힘든 일이 아니었다. 종종 정치적 목적으로 교황에게 희귀한 동물을 선물하는 일이 있었는데, 하마나 코끼리와 같은 덩치 큰 동물들은 권력가들이 자신의 권위를 상징하는 것으로 여겨 인기 있는 선물이었다. 이 동물들은 죽어서도 귀한 대접을 받았다. 동물이 죽으면 박제로 만들거나 소금물에 절여 보존했는데, 루벤스는 로마에 있을 때 소금물에 보존된 하마를 본 적 있었다. 루벤스가 기억에 의존해 그리다 보니 하마는 실제 크기보다 작게 그려졌다. 하지만 성난 하마의 포효와 움직임은 마치 하마가 화면을 뚫고 나올 것처럼 역동적이다. 1800년대까지 이 작품은 역동적이고, 공포스러운 동물을 그린 유일한 이미지였을 정도로 동물을 그리는 것은 당시 화가들에게 엄청난 도전이었다.

루벤스 사냥 회화가 다른 작가들에 비해 독보적인 것은 폭력을 우아하게 묘사한 것이었다. 이를 위해 루벤스는 매끈한 인간 피부와 단단한 동물 가죽 질감을 대조시켰다. 또한 생생한 색채를 사용해 인간 신체의 아름다움과 야만적이고 잔인한 폭력을 대조시켰다. 이렇게 루벤스는 눈앞에서 펼쳐지는 듯한 폭력이 난무하는 세상을 우아한 색채로 그렸다. 포악한 하마는 이미 사냥꾼 한 명을 죽였으며 살기 위해

악어와 사람을 짓뭉개고 있다. 하마를 제압하기 위해 사냥꾼과 사냥
개, 말은 있는 힘을 다해 공격하고 있다. 모든 이의 궁극적 관심은 하
마와 악어의 죽음에 있다.

납치를 사냥 게임처럼

페테르 파울 루벤스, 〈사자 사냥〉, 1621,
캔버스에 유채, 248×377cm, 뮌헨 알테 피나코테크.

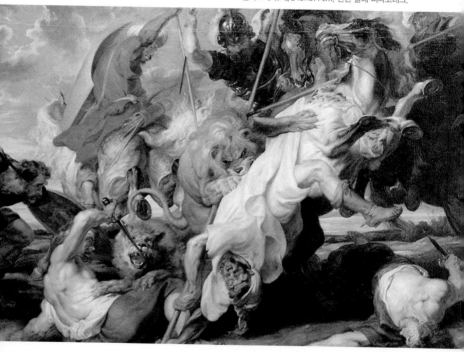

〈사자 사냥〉에서 사냥꾼들과 사자들이 치열하게 싸우고 있다. 사냥꾼들은 말 위에서 공격하고 있으며 사자는 말에서 떨어진 사냥꾼을 발톱으로 꽉 움켜쥐며 이로 물어뜯고 있다. 사자는 이미 창을 맞았지만 더욱 사납게 물어뜯고 있다. 사냥꾼 가운데 바닥에 떨어진 이는 손에 칼을 쥐고 다른 사자에게 최후의 일격을 가하고 있다. 그 옆에 이미 쓰러져 죽은 이의 손에 칼이 여전히 들려 있다는 사실은 이 싸움이 얼마나 치열했는가를 보여 준다.

수적 열세에도 사자들의 공격은 거세다. 중앙에 백마에서 떨어지는 흰 옷 입은 사내를 중심으로 대각선을 이루며 공격이 진행되고 있다. 사내를 물어뜯는 숫사자의 인상은 마치 〈라이온 킹〉심바처럼 귀여워 보이나 치켜뜬 눈과 앙다문 입은 동물의 제왕다운 모습이다. 암사자 역시 포식자 모습을 보이며 먹잇감을 포획하고 인간의 몸에 올라타 마지막 숨통을 끊으려 하고 있다. 그러나 사자들의 운명은 이미 정해져 있다.

사내 세 명이 사자 등을 창으로 겨누고 있다. 한 사내는 갑옷과 투구를 쓰고 있으며 양 옆에는 아랍식 터번을 두른 사내 두 명이 있다. 이제 마지막으로 사자의 심장을 겨누는 일만 남았다. 중앙에 투구와 갑옷을 입은 인물이 뾰족한 칼을 들고 최후의 일격을 가한다. 그는 그림 속에서 투우장 마타도르[64]와 같은 역할을 한다. 사냥에서 최후 일

64. 투우에서 피카도르(창을 든 기마 투우사), 반데리에로(꼬챙이를 든 투우사) 다음에 마지막으로 소의 숨통을 끊는 역할을 하는 투우사.

격은 귀족만이 할 수 있는 특권이다. 귀족은 남의 숨통을 끊는 쾌락을 누구에게도 맡기고 싶지 않았던 것이다. 여기서도 사내 세 명이 창을 꽂았지만 그중 투구를 쓴 인물만이 사자의 심장을 겨눌 권력이 있다.

하마, 악어, 사자는 난폭하고 위험한 동물이므로 이를 사냥하고 다스리는 것은 귀족 사냥꾼들의 의무다. 그리고 이 섬뜩하고 긴장감 넘치는 사냥은 인간, '남성'의 일이며 지배 대상이 되는 것은 자연, '여성'이라는 공식이 성립된다. 이를 〈레우키푸스 딸들의 납치〉와 비교해 보면 사냥꾼들의 폭력적인 사냥 행위는 인간이 자연을 지배하듯 정당하고 바람직한 일이다. 루벤스는 〈레우키푸스 딸들의 납치〉에서 쌍둥이 형제들의 폭력적인 납치 행동을 사냥꾼의 행동으로 미화시키고 이상화시켰다. 루벤스는 〈레우키푸스 딸들의 납치〉를 사냥 연작 가운데 하나인 여성 사냥으로 그렸다. 〈레우키푸스 딸들의 납치〉는 여우, 하마, 사자, 호랑이에 이은 인간 사냥 버전인 셈이다. 17세기 초 여성에 대한 폭력이 너무도 자연스럽게 보인다.

하데스
조카를 탐한 친족 납치 사건

페르세포네는 제우스와 농업의 여신 데메테르 사이에서 태어난 딸이다. 페르세포네가 아름답다고 소문이 나 데메테르는 늘 딸아이 안전을 걱정해야 했다. 걱정이 많은 데메테르는 페르세포네를 시칠리아 섬에 가두어 위험을 원천 봉쇄하려 했다. 그러나 위험 요소는 항상 주변에 있는 법이다. 위험한 존재는 바로 제우스 형 하데스였으며, 페르세포네 이야기는 조카를 탐한 친족 납치 사건이다.

지하 세계 왕 하데스는 자신의 조카 페르세포네에게 흑심을 품고 페르세포네와 결혼하고자 했다. 그러나 하데스는 데메테르가 반대할 것을 알고 제우스에게 도와 달라고 한다. 제우스도 처음엔 내키지 않

았지만, 결국 형인 하데스의 납치 계획을 돕는다. 제우스는 페르세포네가 늘 산책하는 길에 수선화를 놓아두었다. 이 수선화는 페르세포네의 관심을 끌기 위한 미끼였다. 그러나 이를 알지 못하는 페르세포네는 친구들과 함께 꽃을 꺾으며 놀다 수선화에 마음을 빼앗겨 한참을 바라보았다. 바로 그때 하데스가 전차를 끌고 나타났다. 페르세포네는 놀라 비명을 질렀고, 그녀의 비명 소리를 들은 친구들이 달려와 이 납치를 어떻게든 막아 보려 했지만 소용없었다. 친구들은 지하 세계로 끌려가는 페르세포네를 바라볼 수밖에 없었다.

데메테르는 페르세포네를 찾기 위해 온 세상을 샅샅이 뒤졌으나 찾을 수 없었다. 데메테르는 그 자리에 주저앉아 머리카락을 뜯고 옷을 찢으며 슬퍼했다. 그 후 데메테르는 하데스가 자신의 딸을 납치했다는 소식을 듣고 분노했다. 더구나 이 납치 사건에 페르세포네의 아버지인 제우스가 관여했다는 소식은 데메테르를 더 깊은 분노에 빠뜨렸다. 딸을 찾을 수 없게 되자 농업의 여신 데메테르는 대지에 가뭄을 일으켰다. 온 대지는 메마르고 곡식은 자라지 않았다. 시칠리아는 데메테르의 슬픔 때문에 점점 척박해지고 파괴되어 아무것도 살 수 없게 되었다.

데메테르의 분노와 슬픔을 지켜보던 제우스도 마음이 편치 않았다. 자신도 이 납치 사건을 도운 공범이었기에 제우스는 하데스를 찾

아가 페르세포네를 돌려보낼 것을 요구했다. 그러나 하데스는 생각보다 치밀했다. 하데스는 이를 예상하고 페르세포네에게 이미 석류를 먹였다. 지하 세계의 음식을 먹은 이는 다시는 지상으로 돌아가지 못한다는 규칙을 들먹이며 하데스는 끝내 페르세포네를 돌려보내지 않았다. 하데스 의견이 너무도 완강하자 제우스도 어쩔 도리가 없었다. 제우스는 양쪽 눈치를 보며 이쪽저쪽 다니며 협상을 하기 시작했다.

하지만 하데스와 데메테르는 서로 양보하지 않았다. 신들의 왕이라는 제우스조차 이 둘 사이에서 이러지도 저러지도 못해 난감한 상황이었다. 그러나 딸의 귀환을 바라는 어미의 슬픔은 차갑고 냉정한 하데스의 마음을 움직였다. 결국 그들은 조금씩 양보해 계약을 맺었다. 1년의 반은 페르세포네가 데메테르와 함께 지상에서 보내고, 나머지 반은 지하 세계에서 하데스와 함께 보내기로 약속했다. 데메테르와 페르세포네가 함께 있는 동안 땅에는 온갖 곡식과 식물이 자라지만, 페르세포네가 지하 세계로 내려가 있는 동안 세상은 생육과 생장을 멈춘 겨울 왕국이 되었다.

폭력 속에서 육체의 아름다움을 그리다

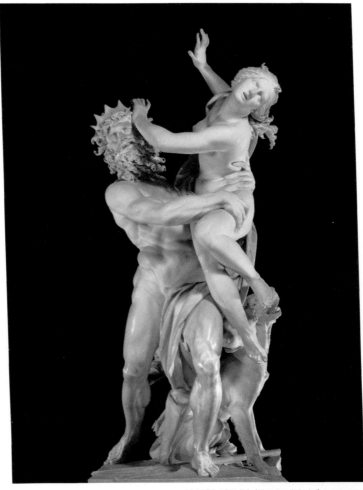

잔 로렌초 베르니니, 〈페르세포네의 납치〉, 1621-1622,
대리석, 225cm, 로마 갤러리아 보르게제.

서양 미술사에서 페르세포네는 석류나 작은 상자를 들고 있는 장면 혹은 하데스에게 납치당하는 장면으로 등장한다. 하데스가 아름다운 페르세포네를 납치한 이야기는 은밀한 호기심을 자극해 인기 있는 주제였다. 많은 예술가들은 페르세포네가 지하 세계에서 먹었다는 석류 이야기보다 하데스가 전차를 대동해 페르세포네를 납치하는 순간을 그렸다.

잔 로렌초 베르니니(Gian Lorenzo Bernini, 1598-1680)는 바로크 시기를 대표하는 조각가이자 건축가다[65]. 베르니니는 미켈란젤로처럼 일찍부터 조각에서 두각을 드러냈다. 〈페르세포네의 납치〉는 베르니니가 1621-1622년에 완성한 거대한 단일 대리석 군상 조각이다. 이 작품을 완성했을 때 베르니니는 고작 23살이었으며, 이 작품을 통해 바로크 거장의 탄생을 알렸다. 〈페르세포네의 납치〉는 극한의 순간에 처한 아름다운 신체와 복합적인 감정을 보여 준다.

베르니니는 하데스와 페르세포네 두 신체가 엉켜 있는 볼륨과 곡선을 강조했다. 사실 이 조각은 하데스, 페르세포네, 케르베로스[66] 세 형상으로 이루어져 있는 조각이다. 잠볼로냐의 〈사비니 여인의 납치〉와 같이 어느 방향에서도 바라볼 수 있는 군상 조각을 '뱀처럼 꼬인 형상'이라 한다. 그러나 베르니니는 〈페르세포네의 납치〉를 한 방향에서 바라보도록 의도했다.

65. 베르니니는 조각뿐만 아니라 성베드로 성당 앞 광장을 설계한 건축가로 도시 계획가로서도 명성이 높다.

66. 머리가 셋 달린 지옥의 파수견.

부분 사진.

도망가려는 페르세포네를 붙잡는 하데스의 완력은 그녀의 살집 위에 그대로 새겨져 있다. 하데스의 강한 손은 페르세포네의 풍만한 엉덩이 위에 움푹 패어 살을 파고들 정도다. 베르니니의 아들이자 전기 작가인 도메니코는 이를 '부드러움과 잔인함의 대조'라고 설명했다. 조각가 베르니니의 힘은 마치 대리석을 밀가루 반죽처럼 다루는 데서 나온다. 베르니니는 하데스의 근육과 수염, 페르세포네의 눈물과 머리카락 그리고 옷 질감 묘사에 신경 썼다.

부분 사진.

페르세포네의 운명은 하데스를 지키는 케르베로스, 즉 머리가 셋 달린 개 때문에 더 절망적이다. 케르베로스의 머리가 향한 방향은 페르세포네를 도와주려고 달려오는 누군가를 향해 있다. 이 무시무시한 저승사자 앞에 용감하게 맞설 이는 없었다. 이렇게 케르베로스는 페르세포네의 마지막 행운조차 막았다. 절망적인 상황에서 페르세포네의 몸짓은 처절하다. 바꿀 수 없는 운명을 거부하려는 페르세포네의 몸짓은 그래서 더 위대해 보인다.

페르세포네의 얼굴은 공포와 불안으로 창백해 보인다. 사실 이 작품의 초점은 페르세포네의 공포나 그녀가 처한 상황에 있는 것이 아니라 페르세포네의 아름다운 신체에 있다. 이 작품은 고통에 몸부림

치는 페르세포네의 처지에 공감하기보다 그녀의 아름다운 신체를 착
취적이고 관음적인 시선으로 바라보게 한다. 공포와 절망으로 얼룩진
페르세포네의 표정은 그녀의 아름다움을 돋보이게 하는 수단에 불과
하다. 페르세포네 몸은 벌거벗겨진 채 관람자를 향해 노출되어 있다.
그리고 하데스를 피하려 노력할 때마다 페르세포네 가슴은 오히려
더 노출될 것이다. 이렇듯 베르니니는 벗어나려 몸부림치는 페르세포
네의 몸 곳곳에 폭력적인 시선을 새겨 넣었다.

　그러나 많은 사람들은 페르세포네의 납치를 일상 속 범죄가 아니
라 신화 속 이야기로 여겨 이 작품을 아름다운 예술 작품 중 하나로
보았다. 그래서 페르세포네의 납치는 폭력이 아니라 예술로 수용되었
으며 위대한 예술이라는 가리개 뒤에 놓일 수 있었다. 베르니니는 납
치라는 끔찍하고 공포스러운 장면에서도 육체의 아름다움을 놓치지
않았다. 마치 케르베로스가 뒤를 봐주고 있는 것처럼 말이다. 이제 폭
력적 예술에 쓴소리를 해야 한다.

사냥 오두막을 장식한 사냥 회화

　루벤스의 〈페르세포네의 납치〉는 마드리드 인근에 있는 왕실 사냥

주택을 장식하기 위해 그린 작품이다. 사냥광으로 알려진 스페인의
펠리페 4세는 1635년 사냥 쉼터를 새로 단장했다. 90여 년 전 지어진
낡은 사냥 주택을 단장하기 위해 동원된 이는 루벤스와 벨라스케스
등 당대 바로크를 대표하는 최고의 화가들이었다. 루벤스는 이 사냥
쉼터를 장식하기 위해 60점에 달하는 신화 이야기를 그렸다.

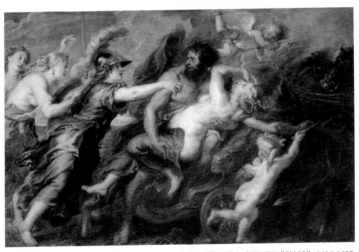

페테르 파울 루벤스, 〈페르세포네의 납치〉, 1636-1637,
캔버스에 유채, 180×270cm, 마드리드 프라도 미술관.

〈페르세포네의 납치〉에는 페르세포네 친구들 대신 아테나, 비너스,
다이애나 여신이 등장한다. 지혜와 전쟁의 여신인 아테나는 투구를

쓰고 있고, 사랑의 여신 비너스는 큐피드와 함께 있으며, 사냥과 달의 여신 다이애나는 초승달 모양 머리띠 장식을 하고 있다. 그러나 세 여신의 만류에도 사랑에 눈이 먼 하데스의 힘을 당해낼 재간이 없다. 눈을 부릅뜨고 페르세포네를 데려가려는 하데스를 아테나가 팔을 잡아 말려 보지만 소용없다. 하데스는 페르세포네를 전차에 태우기 위해 온몸의 근육을 쓰고 있다. 전차 바퀴 옆에는 페르세포네가 꺾으며 놀았던 꽃들이 땅에 마구 흩어져 있다. 꺾여서 흩어진 꽃과 페르세포네의 자세는 앞으로 페르세포네가 순결을 잃을 것이라는 사실을 암시한다. 하데스의 전차가 땅에 떨어진 꽃잎 위를 무참히 밟고 지날 것이다.

루벤스는 〈페르세포네의 납치〉에서 말과 사냥꾼, 사냥감으로 이루어진 또 하나의 사냥 회화를 완성했다. 다만 다른 점은 사냥꾼의 숫자가 줄어 표면적으로는 사냥 회화처럼 보이지 않는다는 것이다. 하데스가 유일한 사냥꾼임에도 사냥꾼의 납치 의지를 꺾을 수 없다. 하데스 힘은 그가 무시무시한 지하 세계의 저승사자라는 이미지와 눈이 튀어나올 만큼 노려보는 강한 의지에서 나온다.

하데스가 페르세포네를 지하 세계로 납치한 이후 두 사람은 사랑에 빠진다는 다소 당혹스러운 전개를 맞는다. 이 이야기가 개연성 없는 황당한 드라마로 전개되는 이유는 사랑의 장난꾼 큐피드가 등장하기 때문이다. 사실 처음부터 큐피드가 하데스에게 사랑의 활을 쏘

면서 이 납치극이 시작되었다. 큐피드는 말과 전차를 조종하는 고삐와 채찍을 들어 하데스가 빨리 도주할 수 있도록 돕고 있다. 큐피드의 장난으로 시작된 이 끔찍한 납치극은 하데스가 원하는 방향대로 되었으니 하데스 입장에서는 꽤 만족스러운 결말인 듯하다. 그리고 표면적으로는 별 탈 없이 둘이 오랫동안 잘 살았다는 결말에서 사람들은 이 납치 이야기를 해피엔딩으로 여겼다. 문제가 수면 위로 드러나지 않는다고 문제가 없는 것은 아니다.

어린이 동화책 속 납치 장면

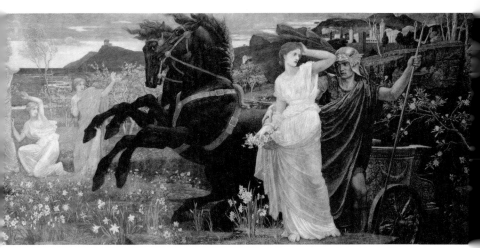

월터 크레인, 〈페르세포네의 운명〉, 1878,
캔버스에 유채와 템페라, 122.5×267cm, 개인소장.

월터 크레인(Walter Crane, 1845-1915)의 〈페르세포네의 운명〉도 페르세포네가 납치되는 순간을 그린 그림이다. 페르세포네는 잔디밭에서 세 친구들과 함께 꽃을 꺾으며 놀고 있다. 여기에는 제우스가 심어 놓은 수선화와 아네모네가 가득 피어 있다. 그림 오른쪽 석류나무에 꽃이 활짝 펴 있는데, 이는 페르세포네가 지하에서 지낼 운명임을 나타낸다. 페르세포네는 노란색 망토를 두르고 흰옷을 입고 있으며, 하데스는 로마식 갑옷과 투구를 쓰고 붉은 토가를 두르고 있다. 하데스는 검은 말이 끄는 전차를 가져왔다. 그는 페르세포네의 오른팔을 쥐고 있는데, 이는 마치 전차로 그녀를 모시고 갈 준비가 되어 있음을 알리는 듯하다. 하데스는 오른편 검은 구덩이 아래 지하 세계로 페르세포네를 데려갈 것이다.

그러나 이 작품은 여느 납치극처럼 단숨에 벌어진다거나 급작스럽다거나 폭력적으로 보이지 않는다. 또한 납치당하는 페르세포네의 반응도 두려워하는 기색이 없고 저항도 크지 않다. 다만 이 장면에서 불행한 일이 벌어지리라 암시하는 것은 납처럼 차갑고 기분 나쁜 하데스 손과 검은 말뿐이다. 하데스의 구릿빛 왼손과 달리 오른손은 마치 죽은 이의 팔처럼 핏기 없고 섬뜩한 느낌을 준다. 이는 지하 세계를 다스리는 하데스의 불길하고 음산한 힘을 상징하는 것이다. 그리고 하데스 뒤에 있는 검은 말은 지하 세계와 죽음을 상징한다. 하데스의

검은 말은 중앙에서 삶과 죽음 양 진영을 가르고 있다. 이처럼 이 작품에서 죽음과 납치는 상징적인 색채의 분위기로만 표현되어 있다.

납치 장면이 이처럼 순화되어 표현된 이유는 크레인이 19세기 후반 영국의 대표적인 어린이 동화책 삽화가였기 때문이다. 크레인은 어린이 그림책이 아동 보육의 근본적인 도구라는 사실을 깨닫고 아동 보육 교재 개발에 헌신한 인물이다. 크레인은 1865년 어린이 그림책 시리즈를 저렴한 가격에 출간하며 아동 서적 발간을 시작했다. 크레인은 도덕적 교훈을 드러내기 위해 동화에 신화 이야기를 즐겨 그렸다. 또 그는 동화책에 자연 요소도 잘 담아냈는데 이는 자연이 아동 보육 장소의 근원이 되어야 한다는 그의 신념에서 비롯된 것이다. 풀밭에 잔뜩 핀 수선화와 아네모네는 정원과 꽃을 즐겨 그리던 크레인의 트레이드마크다. 크레인은 신화 속 이야기라 하더라도 납치는 폭력적이고 아동 교육에 교육적이지 않으므로 작품 제목도 〈페르세포네의 운명〉으로 순화시켰다. 마치 이 작품은 폭력, 선정 등 모방의 우려가 있으니 부모님의 주의가 필요하다는 경고문 같다. 그러나 이러한 노력에도 납치 후유증은 순화되지 않는다.

테세우스
아테네 영웅의 두 얼굴

테세우스는 아테네 국부라 여길 정도로 아테네에서 영웅 대접을 받는 인물이다. 헤라클레스가 스파르타의 영웅이라면 테세우스는 아테네의 영웅이다. 헤라클레스가 12가지 과업을 완수했듯이 테세우스도 그에 못지않게 힘든 6가지 과업을 완수했다. 헤라클레스가 무력의 힘을 갖췄다면 테세우스는 지략을 갖춘 인물이다. 실제로 두 영웅은 인생에서 서로에게 한 번씩 큰 도움을 주고받을 정도로 가까운 사이였다.

헤라클레스 탄생 신화처럼 테세우스도 태생부터 남달랐다. 테세우스는 아버지의 존재도 모른 채 지내다 청년이 되어 아테네로 아버지를 찾아 나섰다. 아테네로 가는 길에 괴물, 짐승, 강도들을 만나 테세

우스는 여러 번 죽을 고비를 맞았으나 6개 관문을 모두 슬기롭게 헤쳐 나왔다. 오히려 테세우스는 역경을 헤칠 때마다 더욱 강한 전사로 거듭났으며, 테세우스의 명성과 인기는 날로 높아만 갔다. 이후 아테네로 돌아와 그가 이룬 정치적 업적은 오늘날 기준으로 봐도 실로 놀랍다. 그는 선거를 통해 대표자를 뽑는 선거 제도를 처음 실시했으며, 대표자 부재 시 의회가 대표자를 대리하게 하고, 외국인에게도 아테네와 동일한 시민권을 부여하기도 하는 등 의회 정치의 기초를 마련했다. 또한 왕권을 스스로 제한하여 민주 정치를 실현하는 등 꽤 이른 시기에 발전된 형태의 민주주의를 실현한 왕이었다.

여기까지만 보면 테세우스는 그리스 최고 영웅 헤라클레스만큼이나 용맹한 자로 추앙받을 만하다. 그러나 이후 테세우스 삶은 범죄자에 가깝다. 그는 자신을 위해 헌신한 아내 아리아드네를 헌신짝처럼 버렸으며, 히폴리트와 헬레네를 납치하는 범죄를 저질렀다. 여기에 하데스의 왕비 페르세포네 납치 미수까지 더하면 그는 연쇄 납치범인 셈이다. 테세우스가 세 건의 납치를 저지를 수 있었던 것은 그를 도와준 공범이 있었기 때문이다.

테살리아 왕 페이리토스는 테세우스 명성을 익히 들어 알고 있었다. 페이리토스는 테세우스의 힘을 시험해 보고 싶었다. 페이리토스는 일부러 테세우스의 소 떼를 훔쳐 테세우스 심기를 건드렸다. 이 소

식을 듣고 화가 난 테세우스가 즉각 반응을 보였다. 그런데 싸우기 위해 만난 자리에서 두 사람은 서로의 용감함과 사나이다운 풍모에 호의를 느껴 영원한 우정을 맹세했다. 그날 이후 두 사람은 전쟁, 원정, 모험뿐 아니라 거친 일과 나쁜 일도 함께하는 사이가 되었다.

중년으로 접어든 테세우스와 페이리토스는 둘 다 짝을 잃고 적적해하자 서로에게 신붓감을 구해 주기로 했다. 그들은 서로에게 어울리는 신붓감을 물색하기 시작했으며, 제우스의 딸들을 납치하기로 했다. 테세우스는 이제 겨우 10살 남짓한 헬레네를 납치하기로 했고, 페이리토스는 하데스 아내 페르세포네를 납치하기로 했다. 당시 납치혼인 풍속은 부족을 유지하고 인구를 증가시키는 흔한 방법이었으므로 납치를 통한 결혼은 여기저기서 별 죄책감 없이 자행된 일이었다.

먼저 그들은 아름답기로 소문난 헬레네를 납치했다. 헬레네를 납치하는 일은 수월하게 진행되어 단번에 끝났다. 그러나 문제는 지하 세계에 있는 하데스의 왕비 페르세포네를 납치하는 일이었다. 페르세포네를 납치하려면 하데스를 상대해야 했다. 그러나 하데스는 지하 세계 왕이며 지하 세계 지옥문은 무시무시한 개 케르베로스가 지키고 있어 자칫 잘못하면 자신들이 죽을 수도 있었다. 그러나 테세우스와 페이리토스는 겁도 없이 하데스에게 페르세포네를 내놓으라고 당당하게 요구했다. 하데스는 일단 지상에서 온 손님을 정중히 맞는 척

했다. 예상과 달리 하데스가 자신들에게 친절하게 대하자 둘은 경계심을 풀고 하데스가 권한 의자에 덜컥 앉았다. 그러나 의자에 앉자마자 그들 엉덩이는 의자에 붙어 버렸으며 뱀과 사슬이 그들의 몸을 결박시켜 꼼짝달싹 못 하게 했다.

그렇게 그 둘은 꼼짝없이 의자에 붙은 채로 지하 세계에 갇혀 버렸다. 그러던 어느 날 헤라클레스가 12개 과업을 완수하는 도중 하데스가 있는 지하 세계를 방문했다. 우연히 만난 헤라클레스는 테세우스를 구출해 예전에 자신을 구해 준 은혜를 갚았다. 그러나 페이리토스는 지하 세계에 남아 영원히 벌을 받게 되었다. 페르세포네를 마음에 품었던 페이리토스는 끝내 하데스에게 용서받지 못했다. 때로는 마음에 품는 것조차 죄가 될 때가 있는 법이다.

헬레네, 두 번 납치당한 비운의 여성

헬레네는 두 번이나 납치당하는 비운의 여인이다. 첫 번째 납치는 테세우스 짓이고, 두 번째 납치는 파리스 짓이었다. 서양 미술사에서 헬레네의 첫 번째 납치 장면을 재현한 그림은 드물다. 왜냐하면 어린 헬레네를 납치하는 일은 다른 납치에 비해 수월해 극적인 특징을 갖

고 있지 않았고, 어린 헬레네 납치는 은밀한 이야기를 기대하기 어려 웠기 때문이다.

그러나 헬레네의 두 번째 납치 사건은 작가마다 다르게 전하고 있 다. 헬레네가 트로이로 간 것이 납치인지 혹은 자발적인 사랑의 도피 인지를 두고 학자들 간에 여전히 논쟁 중이다. 헬레네와 파리스 얘기 는 납치 혹은 사랑의 도피라는 전혀 다른 두 버전이 존재하는 셈이다. 이렇듯 서양 미술 작품에서는 납치 의도가 분명한 '어린 헬레네 납 치'보다 납치 의도가 모호한 '성인 헬레네 납치' 장면을 더 많이 그렸 다. 이것은 납치의 어원에서 드러나듯 납치 이후 성범죄를 연상시켜 궁금증과 호기심을 자극하기 때문이다.

지롤라모 젠가, 〈헬레네의 납치〉, 1510.
캔버스에 템페라, 156×186cm, 스트라스부르 미술관.

지롤라모 젠가(Girolamo Genga, 1476-1551)는 르네상스 화가이자 건축가, 무대 설계자다. 젠가는 피에트로 페루지노(Pietro Perugino, 1446/1452-1523) 밑에서 라파엘로와 함께 3년간 도제 생활을 했다. 젠가는 스승 페루지노 밑에서 원근법을 배웠으나 실력은 신통치 않았다. 페루지노 공방에는 라파엘로, 핀투리키오와 같은 뛰어난 제자가 많았다. 그 가운데 라파엘로는 가장 촉망받는 제자이자 원근법을 가장 잘 수행한 제자였다. 젠가는 7살 어린 라파엘로 실력에 꽤 신경이 쓰였던 듯하다.

젠가는 〈헬레네의 납치〉에서 파리스가 헬레네를 납치하는 급박한 순간을 묘사했으나 헬레네가 납치되어 끌려가기보다 사뿐히 따라간다는 인상을 준다. 또한 왕관을 쓴 파리스 왕자의 태도 역시 납치범들이 보인 폭력적인 태도가 아니라 공주를 에스코트하는 것처럼 그려져 있다. 여기까지 묘사된 것만 봐서는 헬레네의 납치라기보다 사랑의 도피 행각처럼 보인다. 그러나 헬레네와 파리스를 제외한 주변 모습은 상당히 폭력적이다. 파리스와 헬레네를 둘러싼 병사들의 갑옷, 투구, 창, 칼은 납치 상황에서 벌어진 폭력적 무기와 도구들이다. 왼편에 있는 병사들이 들고 있는 핼버드(Halberd)[67]라 불리는 도끼 창은 르네상스 시기 유행한 무기였다. 핼버드를 든 병사들의 목적은 헬레

67. 막대기에 도끼날을 덧댄 무기로 15-17세기 흔하게 사용된 무기다. James Hall, *Dictionary of Subjects & Symbols in Art*, (Cambridge: The University Press, 1996), 144.

나의 납치에 방해되는 이들을 모두 살상하기 위함이다.

헬레네를 보호하려는 궁정 여인들에게 보인 병사들의 폭력적 행동 역시 분명히 납치와 관련 있다. 병사들이 보인 포악함과 비인간적 행위는 전경에 내동댕이친 어린아이에게서도 보인다. 어린아이의 크기는 다른 인물에 비해 크게 그려졌는데, 이 표현은 젠가가 인체 표현에 미숙했다고도 볼 수 있지만, 이 상황이 얼마나 급박한지를 알려 주는 진실한 표현 방법이다. 말을 타고 사람을 쫓고, 이리저리 도망가는 긴박한 순간에 아무도 아이에게 신경 쓰지 못할 만큼 상황은 심각하다. 한편 납치와 관련된 주요 활동이 벌어지는 공간은 전경이다. 배경 속 건물은 젠가의 스승 페루지노가 〈성모의 결혼〉에서 고안한 양식이다. 이 양식은 라파엘로도 그렸었는데, 라파엘로는 스승의 작품을 모방했지만 원근법을 완벽하게 구사해 훨씬 더 깊은 공간을 구현했다.

당시 원근법은 수학적 계산에 따라 정확한 비례 축소, 확대에 관한 문제였다. 화가들에게 정확한 수학적 이론에 바탕한 기하학 문제는 결코 쉬운 문제가 아니었다. 라파엘로는 정확한 계산을 통해 신전 아치 부근에 소실점을 위치시켰다. 르네상스 작품에서 소실점 위치는 곧 가장 중요한 인물이 위치하는 곳이며, 관람자 시선이 머물러야 하는 곳이다. 라파엘로는 소실점이 있는 곳에 '우르비노 라파엘로, 1504'를 새겨 넣어 자신의 이름과 고향, 제작 연도를 나타냈다. 이러한 방식은 신참내기 화가들이 자신을 알리는 유일한 방식이었다.

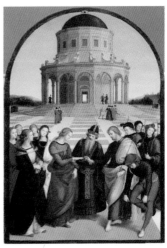

(좌) 피에트로 페루지노, 〈성모의 결혼〉, 1500-1504, 나무에 유채, 234×185cm, 캉 미술관.
(우) 라파엘로, 〈성모의 결혼〉, 1504, 패널에 유채, 174×121cm, 밀리노 브레라 미술관.

젠가는 〈헬레네의 납치〉를 의뢰받자 스승과 잘나가는 동료였던 라파엘로의 〈성모의 결혼〉을 생각해 냈다. 그리고 성모의 결혼식장을 헬레네 납치 장소로 바꿔 작품에 그려냈다. 그리고 젠가는 연극 무대처럼 사건을 구성했다. 성모의 결혼식에서 평온한 분위기는 납치하는 순간의 혼란과 혼돈, 공포의 장소가 되었다. 이 혼란한 장소에서 누군가는 쫓기고 공격당하며 살해당한다. 젠가는 스승과 라파엘로를 닮고 싶은 마음에 납치와 어울리지 않는 장소를 납치가 벌어지는 엉뚱한 장소로 만들어 버렸다. 그러나 이런 엉뚱한 상상력은 오늘날 새롭게 평가받는 감성이 되었다.

납치 장면 속에서 당시의 미의 기준을 엿보다

프란체스코 프리마티초, 〈헬레네의 납치〉, 1530-1539년,
캔버스에 유채, 155.6×188.6cm, 더럼 보우스 미술관.

프란체스코 프리마티초(Francesco Primaticcio, 1504-1570)는 이탈리아 마니에리스모 시기의 화가, 조각가, 건축가였다. 귀족 가문 출신인 프리마티초는 궁 예법에도 정통했는데, 온화한 행동과 마음 씀씀이 덕분에 그는 사람들에게 인기가 많았다.

프리마티초는 〈헬레네의 납치〉에서 파리스의 병사들이 헬레네를 폭력적으로 납치하는 장면을 그렸다. 대각선 방향으로 헬레네 신체가 미끄러지듯 내려온다. 헬레네를 납치하는 자와 납치를 막는 자 사이의 몸싸움은 칼부림으로 번졌다. 헬레네를 납치하는 자들은 오른편에 배를 대고 헬레네를 태우고 바로 도주할 준비가 되어 있다. 인생에서 두 번째 납치당하는 헬레네는 자신을 데려가려는 사내 얼굴을 할퀴고 거부하고 있지만 어쩔 도리가 없다. 헬레네 옆에 있는 여성이 남성의 손을 뜯어말려 보지만 사내의 완강하고 거친 손길을 막을 수 없다.

〈헬레네의 납치〉는 1797년 궁 재건 작업 때 벽에서 제거되었다. 그리고 1963년에 현재 모습으로 복원되었다. 복원 과정에서 왼편 누드 여성은 눈부시게 하얗게 빛나는 모습으로 다시 태어났다. 사실 과도하게 흰 여성의 피부는 복원 과정에서 색이 손상되어 나타난 부작용이다. 그러나 석고 조각처럼 하얗게 눈부신 피부를 가진 이 여성은 주인공 헬레네보다 더 눈에 띄어 우리의 시선을 사로잡는다.

눈부시다 못해 속이 비칠 정도로 투명한 피부는 당시 여성들의 미 기준이었다. 피부 미백은 생명을 앗아갈 정도로 위험했으나 여성들은 끝까지 포기하지 않았다. 아름다운 사람이 되고자 하는 소원은 이 세상 모든 이들이 바라는 바다. 미의 기준은 시대와 나라에 따라 달랐다. 고대 그리스는 완벽한 비율과 흰 피부가 미의 기준이라 여겼다. 그리고 이 그림이 그려진 16세기에는 폐병에 걸린 듯 창백한 얼굴에 장미꽃 봉오리 같은 입술이 미인의 필수 요건이라 믿었다. 이처럼 시대와 나라에 따라 미의 기준은 달랐지만, 변하지 않는 미의 기준은 바로 하얀 피부였다.

16세기 파리지앵 사이에서 이상적인 여성의 첫 번째 조건은 창백해야 한다는 것이다. 하얀 피부를 만들기 위해서는 햇빛을 전혀 보지 않고 실내에서만 생활해야 했다. 즉, 백옥처럼 흰 피부를 가졌다는 것은 일을 하지 않고 실내에서 생활하는 계급을 의미하며, 검고 얼룩덜룩한 피부를 가졌다는 것은 실외에서 햇빛을 보고 일해야 하는 계급임을 뜻했다. 16세기 영국에서 가장 닮고 싶었던 여성은 엘리자베스 1세였다. 사람들은 엘리자베스 여왕을 따라 염색을 하고, 눈썹을 뽑고, 두꺼운 화장을 했다. 엘리자베스 1세가 사용한 로션, 연고, 크림, 파우더는 런던 귀부인들 사이에서 유행하는 화장품이었다. 특히 얼굴을 하얗게 만들어 주는 파우더가 인기 있었는데, 이 파우더 원료는

납으로 만든 백색 안료 연백[68]이었다. 이 파우더를 사용하면 유령처럼 하얗고 창백한 얼굴이 되었다. 거기에 오늘날 스킨 토너에 해당하는 '솔로몬 워터'도 불티나게 팔렸다. 이 솔로몬 워터는 피부의 점, 주근깨, 사마귀 등 잡티를 제거해 완벽하게 깨끗한 피부를 만들어 주었다. 그러나 이 스킨 토너는 수은으로 만들어져 피부 외피층을 벗겨내는 위험한 화장품이었다. 그럼에도 여성들은 잡티를 감추고, 어려 보이기 위해 하얀 피부에 집착했다. 여성들의 피부는 점차 망가져 버렸으며 납과 수은에 중독되어 갔다.

17세기 여성들은 점점 더 강한 미백 기능이 있는 화장품을 찾았다. 여성들은 검증되지 않은 이상한 성분인 변을 원료로 하는 거름, 다진 고기, 레몬주스, 우유와 허브 등을 마구 섞어 사용했다. 여성들은 아름다운 외모를 가꾸기 위해 바르는 화장품뿐 아니라 식초와 돌가루를 마시거나 심지어 비소를 먹기도 했다. 특히 곱게 간 하얀 돌가루는 궁중 여성들에게만 전해지는 고급 미백 비법이었다. 〈라스 메니나스〉에서 시녀들이 마르가리타 공주에게 건네는 붉은색 도자기 병에 들어 있던 것도 하얀 돌가루였다. 물론 돌가루는 장폐색을 일으켜 많은 여성들이 원인도 모른 채 배를 잡고 데굴데굴 구르다가 사망했다. 또한 비소는 여드름을 없애는 데 강력한 효능을 보였다. 비소를 얼굴에 직

68. 19세기까지 서양 미술사에서 큰 비중을 차지했던 안료였으며, 특유의 하얀 빛깔로 미술뿐 아니라 미용에도 사용되면서 많은 사람들이 납중독으로 고통받았다.

접 바르면 비소 독성이 강력한 미백 기능을 발휘해 반투명한 피부를 만들었다. 그러나 비소는 피부를 통해 신체에 흡수되어 결국 사람을 말려 죽이는 치명적인 독이었다. 하얀 피부를 향한 여성들의 집착은 비소 중독의 위험성을 넘어섰다.

〈헬레네의 납치〉에 등장하는 여인은 당시 절대적 미의 기준이었던 미백 기능 화장법 유행을 보여 준다. 이 시기 여성들은 극도의 창백함을 갖기 위해 손을 줄로 꽁꽁 묶고 잠을 잤다. 그리고 아침에 눈을 뜨자마자 피가 통하지 않아 창백해진 모습을 남편에게 제일 먼저 보여 주었다. 이렇게 고통스럽고, 비정상적이고, 위험한 미백 화장법은 19세기가 되어서야 안전한 쌀가루를 사용하는 방법으로 바뀌었다. 하얗다 못해 창백한 피부는 수은, 납, 비소 중독으로 고통받더라도 하루만이라도 미녀로 살고 싶었던 여성들의 무모함을 보여 준다. 그 결과 왼편에 있는 흰 피부를 가진 여성은 주연보다 더 각광받는 조연이 되었다. 그러나 납치되는 헬레네의 고통보다 미백 화장품 효과가 더 눈에 띄는 것은 분명 바람직하지 않은 현상이다.

디에고 벨라스케스, 〈라스 메니나스〉, 1656,
캔버스에 유채, 318×276cm, 마드리드 프라도 미술관.

마이라 힌들리
실제 납치범 이야기

신화나 역사 속 납치 이야기와 달리 실제 납치 사건을 다뤄 화단에 충격을 준 일이 있다. 〈마이라〉는 1997년 로열 아카데미 여름 전시 '센세이션'에서 선보인 작품이다. '센세이션'은 yBA(Young British Artists)[69] 작품을 소개한 전시로서 현대 영국 미술의 급진성을 알린 전시였다. 전시 관계자가 이 작품이 전시에서 가장 중요한 작품이라고 설명했음에도 〈마이라〉는 전시 전부터 언론과 대중으로부터 분노를 샀다.

69. 1980년대 후반 등장한 젊은 영국 미술가 그룹을 칭하는 용어. 대표적인 작가로 데미언 허스트, 트레이시 에민, 사라 루카스 등이 있다.

범죄자의 얼굴이 미술관 벽에 걸리다

마커스 하비, 〈마이라〉, 1995,
캔버스에 아크릴, 396×320cm, 개인소장.
ⓒ Marcus Harvey / DACS, London – SACK, Seoul, 2022

〈마이라〉는 언뜻 보면 한 여성을 그린 초상화로 일반 초상화와 다른 점이 없어 보인다. 그러나 이 작품이 논란의 중심에 선 이유는 그녀가 살인범이라는 사실과 이 작품이 희생자 또래의 어린이들 손자국으로 그려졌다는 점이다. 초상화 속 주인공인 마이라 힌들리(Myra Hindley)는 1963년부터 2년간 자신의 남자 친구 이언 브래디(Ian Brady)와 함께 남자아이 5명을 성폭행하고 살해해 암매장한 연쇄 살인범이다.

이 엽기적인 커플은 어쩌다 범행을 저지르게 되었을까. 힌들리는 어려서 아버지로부터 학대를 받아 제대로 된 보호와 교육을 받지 못한 채 자랐다. 이 학대에 대한 기억으로 그녀는 상처가 많은 아이로 자랐다. 1961년 힌들리는 맨체스터 작은 회사 경리로 들어가 그곳에서 브래디를 만났다. 평소 사람들과 어울리지 못하는 힌들리에게 브래디가 먼저 다가왔다. 18살 수줍음 많고 숫기 없는 힌들리에게 브래디는 세상 전부가 되었다. 브래디는 자존감이 낮았던 힌들리에게 그녀도 사랑받을 수 있는 존재임을 알려 주었다. 그렇게 힌들리는 점점 더 브래디에게 의존했으며 브래디는 힌들리에게 절대적 존재가 되었다. 그리고 그들의 관계는 점점 이상해지기 시작했다. 브래디는 힌들리에게 외모, 옷차림 등을 단속하고 그녀의 일거수일투족을 조종하기 시작했다.

어느 날 브래디는 누군가를 살해할 거라는 무시무시한 계획을 말하며 힌들리를 범죄에 끌어들였다. 힌들리는 이제야 사랑하고 의지할 사람을 만났는데 그 사람이 떠날지 모른다는 불안감에 브래디가 시키는 대로 따랐다. 브래디가 세운 계획대로 힌들리는 아이들을 유인해 차에 태웠고, 브래디에게 넘겨주었다. 브래디는 아이들을 성폭행하고 살해하며 악마보다 더한 악행을 저질렀다. 힌들리와 브래디의 악행은 이들의 행동을 수상하게 여긴 힌들리 여동생이 경찰에 신고하면서 끝이 났다. 그러나 이들이 끝내 입을 열지 않아 살해된 다섯 명의 아이들 가운데 아직도 시신을 찾지 못한 아이도 있다. 이 엽기 커플은 종신형을 선고받았다.

어린아이 손을 이용해 그린 작품

마커스 하비(Marcus Harvey, 1963 -)는 이 연쇄 살인 사건의 공범 마이라의 초상화를 그녀가 살해했던 아이들과 비슷한 또래인 10대 아이들의 핸드프린팅을 이용해 그렸다. 〈마이라〉는 아이들의 손바닥을 캔버스에 찍는 기법으로 만들어진 초상화로 검은색, 회색, 흰색을 사용해 마치 흑백 사진과 같은 효과를 냈다.

하비는 '순수한 아이들'과 '사악하고 타락한 어른들'을 비교하며 극단적인 두 개의 세상을 대조시켰다. 사악한 살인범을 작품으로 재탄생시켰다는 것과 엽기 커플이 살해한 비슷한 또래 아이들 손바닥으로 초상화를 그렸다는 점은 사람들에게 굉장한 거부감과 함께 큰 충격을 주었다. 로열 아카데미에서 작품 전시가 결정되자 항거 의미로 로열 아카데미 회원 4명이 전시 참여를 철회했다. 그러나 끝내 이 작품은 전시되었고 피해 아동 가족들은 전시회에서 이 작품을 철거해 달라고 시위를 벌였다. 이에 시민들도 가만있지 않았다. 시민들은 전시를 주최한 로열 아카데미가 살해된 아이들을 이용해 돈벌이에 나섰다고 거세게 비난했다. 대중들이 강하게 거부감을 드러냈음에도 로열 아카데미 측에선 전시를 철회하지 않았다. 결국 예술가 두 명이 이 작품에 물감과 계란을 투척해 작품을 공격하는 일이 벌어졌다. 그러나 주최측은 잠시 전시를 중단했을 뿐 작품을 보호하기 위한 유리막과 경비원을 배치한 후 전시를 재개했다.

정복자들이 정복 과정에서 수많은 유물들을 파손하는 행위를 반달리즘(vandalism)이라 한다. 예술계는 예술 작품을 훼손하는 일을 야만 행위라는 의미로 반달리즘으로 규정하고 이를 윤리, 도덕적으로 비난한다. 계란과 물감 세례를 받은 이 작품에 대한 공격 역시 반달리즘이라 규정할 수 있다. 그러나 작품 스토리와 제작 과정 어느 것 하나 윤

리적이지 못한 이 작품을 온전히 미술 작품으로 감상하는 것이 과연

옳은 일인지 생각해 볼 필요가 있다.

살인

사람을 살해하는 잔혹 행위

여는글

살인이란 타인을 생물학적으로 완전히 제거해 사회적으로 인간 존재를 말살하는 행위다. 살인은 어느 시대, 사회, 종교에서도 범죄행위로 규정하고 있다. 이는 인간 사회의 질서를 교란시키는 행위일 뿐 아니라 창조주가 자신의 형상대로 지은 인격과 창조주의 존엄성을 파괴하는 행위로까지 확대될 수 있기 때문이다. 인류 최초의 살인자가 카인이라는 점에서 살인은 인류가 존재한 바로 그 직후부터 벌어졌음을 알 수 있다. 아담, 이브, 카인, 아벨 단 네 명만 존재하는 사회에서 살인이 벌어졌다는 사실은 살인이 그만큼 가깝고 자주 일어나는 일임을 알려 준다.

살인은 단일 범행으로 이뤄지기도 하며 강도 살인과 강간 살인처럼 다른 범죄와 복합적으로 일어나기도 한다. 또한 살인 후 사체훼손 및 유기와 같이 살해 후 행위 역시 범죄와 결합하기도 한다. 이처럼 살인 행위는 복잡한 양상을 띤다. 사회에 따라 살인자를 처벌하는 방식 역시 달랐다. 역사 속에서 살인자에 대한 처우는 피살자와 똑같이 생물학적으로, 사회적으로 제거되는 벌을 받았다. 미셸 푸코(Michel Foucault, 1926-1984)의 《감시와 처벌: 감옥의 역사》에서는 루이 15세 암살 미수범 다미엥에게 살인의 고통을 몇 배

로 되갚아 주는 이야기가 나온다. 다미엥은 거열형이라는 극형을 선고받았으며, 여기에 고통을 극대화하기 위해 사지에 칼집을 내 처형당했다. 살인은 사회 구조를 흔드는 심각한 범죄로서 피살자와 유가족뿐 아니라 심지어 살해자도 트라우마를 겪는다. 최근 글로벌 스포츠 회사 사장이 자신이 50여 년 전 저지른 살인 사건에 대해 참회하며 고백한 것을 보면 살해자도 고통을 겪는다는 아이러니를 보여 준다.

실제 살인 사건 현장과 달리 그림 속 살인 행위들은 대체로 살인 행위를 시늉하는 데 그친다. 그러나 간혹 예술가가 실제 살인을 저지른 인물이거나 혹은 살인을 목격한 경험을 그려 그림 속 살인 행위는 실제처럼 보이기도 한다. 살인을 그린 그림들은 절대로 아름다울 수 없다. 그럼에도 우리는 살인 그림을 예술로 본다. 진실을 전할 때 가치 있는 그림이 있기 때문이다. 여기 소개할 작품들이 때로는 그 행위가 너무 잔혹하고 사실적이라 불편한 감정을 유발할 수 있다. 또한 범죄 행위를 모방하려는 위험이 따를 수 있으므로 주의가 필요하다. 다만 독자들은 예술가들이 진실을 전하려 한다는 점에서 살인 그림을 감상하기 바란다.

크로노스
최초의 존비속 살해범

제우스가 태어나기 전 가이아, 우라노스, 크로노스가 차례로 세상을 지배했다. 이 가운데 크로노스는 자신의 아버지 우라노스를 거세하고 자신의 아이들을 살해한 신으로 기록되어 최초의 존속 상해 및 비속 살해를 저지른 인물로 평가받는다.

만물이 발생하기 전 세상은 원초 상태인 카오스였다. 카오스는 '텅빈 공간'이라는 뜻으로 카오스에서 암흑과 밤이 생겼다고 한다. 그리고 이 카오스 시기에 태어난 최초의 여신이 바로 대지 여신 '가이아'다. 가이아는 처녀 생식을 통해 티탄신 12명을 낳았다. 가이아는 자신이 낳은 자식 가운데 우라노스와 결혼하면서 우라노스는 가이아의 아들이자 남편이 되었다.

가이아가 거듭된 출산으로 정신없는 사이에 우라노스가 권력을 잡으며 우라노스의 힘은 점점 세졌고, 가이아는 우라노스의 독재 통치를 막을 수 없었다. 승승장구하던 우라노스가 두려워한 것은 딱 한 가지, 자식들인 티탄신뿐이었다. 왜냐하면 자신이 어머니 가이아 권력을 빼앗은 것처럼 언젠가 자신도 자식들에게 권력을 빼앗길까 두려웠던 것이다. 우라노스는 두려움에 자식이 태어날 때마다 대지의 깊은 심연 속에 가둬버렸다. 가이아는 아이들을 지켜 주지 못했다는 사실에 괴로워했다. 가이아는 분노하며 우라노스에게 '네 자식이 너를 무너뜨리리라'라는 서슬 퍼런 저주를 퍼부었다.

가이아는 심연에 갇힌 아이들에게 아버지 우라노스를 공격하라고 부추겼다. 그러나 우라노스의 보복이 두려워 아무도 선뜻 나서지 못했다. 12명의 티탄신 가운데 가장 막내였던 크로노스만이 용기를 냈다. 그런 막내가 기특했던 가이아는 단단한 아다만트(adamant)[70]의 낫을 건넸다. 크로노스는 우라노스가 잠든 사이 살금살금 다가가 왼손으로 우라노스의 생식기를 잡고 남근을 잘랐다.[71] 이렇게 최초의 존속 상해가 일어났다. 이후 우라노스는 왕의 자리에서 내려오고, 그의 아들인 크로노스가 우라노스 뒤를 이어 티탄의 지도자가 되었다. 사실 크로노스가 우라노스를 살해하지는 않았지만, 우라노스가 권력을 잃

70. 신화에 나오는 매우 단단한 물질.
71. 이후 서양 문화사에서 왼손은 불길하고 부정한 의미를 갖게 되었다. 이는 최후의 심판에서 그리스도의 오른쪽은 천국, 왼쪽은 지옥으로 그려지기도 했다.

었다는 측면에서 보면 거세는 살해한 것과 다름없다. 왜냐하면 남성에게 거세는 머리를 자르는 것과 같고 그것은 곧 생명을 잃는 것과 같기 때문이다.

신을 나약한 인간으로 표현하다

조르조 바사리, 크리스토파노 게라르디, 〈우라노스를 거세하는 크로노스〉 부분, 1560년경, 프레스코, 피렌체 베키오 궁.

서양 미술에서 우라노스는 대체로 흰머리에 수염이 있는 노인으로 등장한다. 〈우라노스를 거세하는 크로노스〉에서 천구는 하늘의 신 우라노스가 다스리는 세상을 의미한다. 밤이 되자 가이아와 사랑을 나

누기 위해 우라노스가 내려와 가이아를 감싸기 시작했다. 바로 그때
방 귀퉁이에 숨어 있던 크로노스가 나타나 큰 낫을 휘둘러 우라노스
를 거세한다. 대표적인 마니에리스모 화가인 바사리가 표현한 백발의
우라노스와 낫을 든 크로노스, 한편에 물러나 있는 가이아 인체 표현
은 해부학적으로 맞지 않는다. 특히 가슴을 양손으로 가린 가이아 인
체 표현은 마니에리스모 시기 두드러지게 나타난 인체 왜곡 현상을
잘 보여 준다.

바사리는 비록 우라노스가 아들에게 잡혀 옴짝달싹 못 하는 신세
지만, 우라노스의 몸을 근육질로 표현했다. 오히려 이 표현은 한때 권
세를 누렸지만 이제는 몰락한 한 인간이 누린 권력의 무상함을 보여
준다. 인간의 감정을 직접적으로 표현하기 시작한 르네상스 예술 덕
분에 우라노스 표정과 축 처진 어깨에서 창피, 민망, 후회 등 복합적
인 감정을 읽을 수 있다. 반면 새로운 권력 계승자로 등장하게 된 크
로노스의 단단한 육체와 거침없는 낫질은 앞으로 크로노스의 세상이
펼쳐질 것을 예견한다. 그러나 크로노스는 자신이 아버지 권력을 빼
앗은 것처럼 자신도 언젠가 자식들로부터 권력을 빼앗길까 두려워하
게 된다. 두려움에 떨던 크로노스는 의외로 쉽게 이 문제를 해결한다.
자기 자식들이 자신의 권력을 빼앗지 못하도록 태어나자마자 아예
꿀걱 삼켜 버린 것이다.

바사리가 그린 〈우라노스를 거세하는 크로노스〉는 베키오궁 2층에 위치한 원소들의 방을 장식한 천장화다. 원소들의 방은 물, 불, 흙, 공기를 상징하는 알레고리로 장식되었다. 비너스의 탄생은 물, 불카누스의 대장간은 불, 첫 수확된 과일은 흙을 상징한다. 공기는 대기를 가득 채우고 있는 것이라 여겨 벽이 아니라 천장 공간을 장식했으며, 천장에는 하늘을 관장하는 우라노스 이야기를 그려 넣었다.

베키오궁을 개축하기 전, 바사리가 원소들의 방[72]을 장식하기 50년 전인 1504년에 다빈치와 미켈란젤로가 세기의 그림 대결을 펼친 적이 있다. 이 대결은 원소들의 방 아래 대회의장 '500인의 방(Salone dei Cinquecento)'[73]을 장식하는 것으로 50대 관록의 다빈치와 20대 패기의 미켈란젤로 대결이었다. 이는 누가 진정한 르네상스 예술 강자인지를 겨루는 세기의 대결이었으나 승자를 가리지 못한 채 의외로 싱겁게 끝나 버렸다. 다빈치는 새로운 물감 실험만 하다가, 미켈란젤로는 교황이 부른다는 핑계로 모두 벽화 장식을 중도 포기했기 때문이다. 이후 그리다 만 다빈치 벽화는 개축 과정에서 바사리가 그린 그림들로 덮여 버렸다. 미술사학자들은 이를 두고 바사리가 아버지 격인 다빈치를 살해한 것으로 해석해 예술판 아버지 거세 신화로 읽는다.

72. 원소들의 방은 코시모 1세의 개인 집무실로 우주를 구성하는 기본 요소인 물, 불, 흙, 공기를 주제로 장식되었다.

73. 피렌체 시의 통치 기관인 500명 회원으로 구성된 기관.

루벤스, 그 시대 얼리 어답터

페테르 파울 루벤스, 〈자기 자식을 잡아먹는 사투르누스〉, 1636-1638
캔버스에 유채, 183×87cm, 마드리드 프라도 미술관.

　루벤스의 〈자기 자식을 잡아먹는 사투르누스〉는 비속 살해 장면을 그린 것이다. 사투르누스는 로마 신화 속 인물이며 그리스 신화에서는 크로노스로 불린다. 갓 태어난 자식을 삼키는 장면은 상상조차 하기 어려울 만큼 잔혹하다. 루벤스는 크로노스를 오른손에 큰 낫을 들고 있는 노인으로 그렸다. 루벤스는 자식을 꿀꺽 삼켰다는 이야기보다 물어뜯는 것으로 잔인함을 강조했다. 크로노스의 폭력성은 안정적인 발 위치와 노인임에도 발달한 팔다리 근육에서 보인다. 크로노스는 야만스럽고 폭력적인 힘으로 연약한 아이 가슴팍을 게걸스레 물어뜯고 있다. 방어할 힘이 없는 아이는 고통에 몸부림치고 있다. 아이의 처참한 상황은 차마 눈으로 보고 글로 옮길 수 없을 만큼 참혹하다.

　루벤스는 이 잔혹한 이야기에 신화적 테마뿐 아니라 과학적 테마도 삽입했다. 이 작품에는 크로노스와 아이의 존재 외에 유난히 두드러진 것이 있다. 바로 그들 위에 떠 있는 별 세 개다. 이는 크로노스가 다스리는 태양계의 6번째 행성인 토성(Saturn)을 암시한다. 그런데 고리에 둘러싸인 행성으로 알고 있는 오늘날 토성과 달리 루벤스가 그린 토성은 작은 별 두 개를 동반한 별로 그려졌다. 1610년 갈릴레이가 토성을 발견했을 때 토성은 양옆에 두 위성이 있는 것으로 알려져 있었다. 망원경 해상도가 낮아 당시의 과학 기술로는 이를 정확히 밝힐 수 없었기 때문이다.[74] 사실 과학은 신화 속 비과학적인 설명과 상

74.　그로부터 50여 년 뒤인 1656년 네덜란드 천문학자 크리스티앙 허이헌스(Christiaan Huygens, 1629–1695)에 의해 토성은 고리로 둘러싸여 있다는 사실이 밝혀졌다.

황을 어떻게든 분석하고 무너뜨리려 했다. 그러나 루벤스는 신화 속 상황을 더욱 합리적인 현상으로 믿게 하기 위해 과학적 현상을 이용했다. 루벤스는 토성, 즉 새턴의 어원이 사투르누스라는 것을 알고 사투르누스 머리 위에 토성을 등장시킨 것이다. 루벤스는 새로운 과학 이론에 대한 관심과 과학적 지식을 그림으로 표현했다. 그러나 과학적 지식을 자랑하기엔 작품이 너무 잔혹하다.

고야, 검은 세상에서 자유를 맛보다

고야도 루벤스와 같은 테마로 〈자기 자식을 잡아먹는 사투르누스〉를 그렸다. 학자들은 고야가 루벤스의 작품에서 영향을 받은 것으로 보고 있다. 그러나 고야는 루벤스보다 더 잔혹하게 그렸다. 이 작품은 고야가 70대 후반 은둔한 채 세상과 거리를 둔 시기에 그린 그림이다. 고야는 1786년 궁정 화가로, 1795년 왕립 아카데미 원장으로, 1799년 수석 궁정 화가로 임명되며 승승장구했다. 그러나 그가 사회적으로 성공하자 소중한 두 가지를 잃었다. 하나는 고야의 성공을 질투한 친구와 동료들이 그의 곁을 떠난 것이고, 다른 하나는 과도한 업무로 건강을 잃은 것이다. 고야는 40대 중반에 원인 불명의 심각한

열병을 앓은 뒤로 청력을 점점 상실해 갔다. 현대 의학에서 고야의 증상은 바이러스성 뇌염이나 고혈압으로 인한 발작 증상으로 추측한다.[75] 병색이 짙어지자 그는 보이지 않는 병마와 싸우며 급격하게 쇠약해졌다. 고야가 80대에 세상을 떠났으니, 그는 인생 절반을 병마와 싸운 셈이다.

노화와 질병은 나이가 들면 누구나 겪는 자연스러운 과정이지만 고야에게는 남들보다 더 잔인하게 다가왔다. 고야는 청력을 상실했다는 사실에 누구보다 고통스러워했으며 점차 광기에 사로잡혔다. 그로 인해 고야는 점점 더 사회와 사람들로부터 고립되어 갔고 스스로를 검은 세상에 가두었다. 70대에 접어든 고야는 아예 마드리드 교외로 거처를 옮기고 그곳에서 생활했다. 그는 75세에 청력을 완전히 상실하고, 자신의 우울한 감정을 그려낸 14점의 검은 회화를 집 벽면에 그렸다. 검은 회화라고 불린 이유는 검은색 물감을 사용했으며, 주제 또한 음침했기 때문이다.

75. 블랑코 이 솔레르 박사는 고야의 편지들로 미루어 보아 고야의 질병은 내이 신경마비 증상이라고 주장했다. 마게리타 아부르체세, 『고야의 생애와 미술』, 이은희 옮김, (다빈치, 2001), 19.

프란시스코 데 고야, 〈자기 자식을 잡아먹는 사투르누스〉, 1819-1823,
벽화에서 캔버스로 옮김, 144×81cm, 마드리드 프라도 미술관.

〈자기 자식을 잡아먹는 사투르누스〉는 바로 이 검은 회화 시기 작품으로 신체 노화, 청력 상실, 정신 질환을 겪으며 더 이상 희망을 품을 수 없었던 절망적인 상황 속에서 그려졌다. 이 그림은 주방을 장식한 6점 가운데 하나다. 음식을 만들고 먹는 공간에서 이렇게 무섭고 끔찍한 그림을 보면 밥이 넘어갈까 싶을 정도로 장소에 어울리지 않는 그림이다. 고야의 기행은 점점 더 심해졌으며 그는 세상과 단절된 생활을 이어 갔다. 이제 검은 회화로 가득 찬 검은 집은 그가 바라보는 세상 전부가 되었다. 검은 회화들은 그저 그가 살고 있는 어둡고 고통스러운 세상을 그린 그림이었다. 그러나 이 시기 검은 회화들은 그 누구의 간섭도 받지 않은 가장 자유로운 작품이 되었다. 이 검은 회화 연작은 판매용도, 누구의 감상이나 평가를 위한 것도 아닌 오직 고야의 감정을 고스란히 담아냈다. 이 시기 고야는 세상으로부터 소외되었지만 자신만의 세상에서 절대적인 자유를 누렸다.

〈자기 자식을 잡아먹는 사투르누스〉 속 아이는 성인 축소물 크기로 정확한 인체 표현은 아니다. 크로노스가 물어뜯은 머리와 팔에서 흘러내리는 붉은색 피 때문에 정말로 피비린내가 진동하는 듯하다. 이처럼 고야가 살육 장소에 함께 있는 것 같은 생생한 현장감을 그릴 수 있었던 것은 그가 투우장에 자주 드나들며 투우 그림을 그렸기 때

문이다. 투우는 스페인에서 18세기 초반 군중들에게 대단히 인기 있
는 오락 거리였다. 투우사의 화려한 옷과 몸짓, 흥분한 소, 관중의 함
성이 뒤섞인 투우장에서는 삶과 죽음이 쉽고 빠르게 결정된다. 고야
는 지금까지 열심히 달려온 자신의 인생을 돌아볼 때 인생은 작살 한
방으로 끝나는 투우장 소처럼 허무하다고 여겼다.

　고야는 인육을 먹는 카니발리즘(cannibalism)[76]을 통해 인간의 광기
를 드러냈다. 카니발리즘이란 상대의 몸을 먹음으로써 신체뿐만 아니
라 상대의 영혼과 정신까지 지배할 수 있다는 주술적, 의례적 의미를
뜻하는 행위다. 사실 신화에서는 크로노스가 아들을 단순히 꿀떡 삼
키는 정도로만 묘사되었는데, 고야는 필요 이상 자세하고 잔혹하게
그렸다. 크로노스는 광기로 눈이 튀어나왔으며 아이 몸통을 꽉 움켜
쥔 관절 마디마디에도 광기와 힘이 실렸다. 관절과 뼈, 근육이 정상적
인 상태가 아닌 크로노스의 그로테스크한 신체는 마치 좀비 영화에
서 튀어나온 듯 기괴하고 섬뜩하다.

　고야가 60대 중반이 되었을 때 아내 호세파(Josefa)마저 사망해 그
의 외로움은 절정에 달했다. 그는 신경쇠약을 겪었으며 실의에 빠졌
다. 이때 하녀이자 먼 친척뻘인 레오카디아 와이스(Leocadia Weiss)가 고

76. 식인 풍습.

야를 보살피며 1824년까지 함께 지냈다. 그러자 고야와 레오카디아를 둘러싼 소문이 무성했다. 레오카디아는 이미 결혼해 두 자녀를 두었지만 남편과 사이가 좋지 않아 별거 상태였다. 그러던 중 고야와 함께 지내던 1814년 레오카디아가 셋째를 낳았다. 남편과 별거 중이라 그들 사이의 아이는 아니었지만, 그렇다고 고야의 아들도 아니었다. 그러나 사람들은 확실한 증거가 없음에도 고야를 이 아이의 아버지로 지목했다.

이미 세상살이에 지친 고야는 만사가 다 귀찮았다. 특히 세상과 단절한 채 살아온 그가 자신의 일을 일일이 해명한다는 것은 그에게 가치 없는 일이었다. 그는 사람들에게 해명하는 대신 그림으로 그의 생각을 전했다. 그래서 이 시기 고야 그림은 신화를 빌어 자신의 처지를 그린 것으로 해석된다. 결국 고야가 사망하고 나서 레오카디아에게 유산을 한 푼도 남기지 않았다는 사실이 알려지면서 그제야 사람들은 의심을 거두었다. 고야는 자신의 유일한 아들 하비에르(Javier)에게 많은 재산을 남겼다.[77] 자식을 잡아먹는 사투르누스 이야기와 달리 고야는 자기 자식을 끔찍이도 사랑한 아버지였다.

77. 에스파냐 왕정 복고와 이에 뒤따른 박해의 물결 가운데 고야는 그의 집이 압수될까 두려워 1823년에 '귀머거리 집'을 조카(혹은 손자라고 하는 학자들도 있다.) 마리아노에게 상속했다. 프란세스코 데 고야, 『고야, 영혼의 거울』, 이은희, 최지영 옮김, (다빈치, 2011), 27.

다윗
어린 살인자의 후회

촉법소년이란 만 10세 이상 14세 미만 청소년으로 법에 저촉되는 범법 행위를 저지른 미성년자를 이른다. 촉법소년은 형사 책임 능력이 없기 때문에 죄를 지어도 형사 처벌을 받지 않고 보호, 관찰, 봉사 등으로 대신한다. 그러나 청소년 범죄가 어른 범죄만큼이나 심각해지고 강력해지고 있어 형법학자들 사이에서 형사 처벌 나이 상한선에 대한 의견이 분분하다. 더구나 일부 촉법소년들이 법의 한계를 이용하고 있어 이에 대해 국민적 공분이 일고 있다.

서양 미술사에서도 어린 나이에 심각한 범죄를 저지른 인물이 있다. 바로 베들레헴 양치기 이새의 여덟 아들 중 막내 '다윗'이다. 다윗은 아버지의 뒤를 이어 어린 시절부터 양을 쳤다. 양치기 소년 다윗은

어려서부터 힘이 장사로 소문나 있었다. 그 시기 이스라엘은 이웃 팔레스타인과 전쟁을 벌이고 있었다. 구약에 따르면 골리앗은 키가 약 2.9m에 달하는 블레셋[78] 장수로 투구와 갑옷을 갖춰 입고 완전히 무장한 장수로 표현되어 있다. 번쩍이는 청동 갑옷과 청동 투구를 쓴 거인이 등장하자 이스라엘인들은 두려움에 아무도 나서려 하지 않았다. 그때 어린 양치기 소년 다윗은 창, 투구, 갑옷도 없이 초라하게 무릿매 끈과 돌덩이 하나만 챙겨 골리앗 앞에 나섰다. 구척장신 골리앗은 어린 꼬마 다윗을 보고 비웃었다. 누가 봐도 이 싸움은 이미 기울어 있었다. 그러나 다윗은 정면 승부가 아닌, 일단 골리앗을 넘어뜨리기만 한다면 이길 자신이 있었다. 다윗은 무릿매질로 골리앗의 이마를 맞혀 쓰러뜨린 후 그를 밟고 올라가 골리앗이 차고 있던 칼집에서 칼을 뽑아 순식간에 목을 베었다.

질 게 뻔한 싸움에서 어린 다윗이 상대 적장 골리앗을 무찌르고 최후 승자가 된 것이다. 전쟁 중에 일어난 살인이라 다윗은 이 사건에 대한 처벌을 받지 않았다. 대신 다윗은 골리앗을 물리친 대가로 이스라엘 초대 왕 사울의 신임을 받았다. 사울은 다윗을 자신의 딸 미갈과 결혼시켜 사위로 삼았다. 그러나 사울은 다윗 인기가 날로 올라가자 다윗을 견제하기 시작했다. 급기야 사울은 몰래 다윗을 살해하려

78. 필리스티아의 음역어로 고대 팔레스타인 민족 가운데 하나.

했으나 딸 미갈이 다윗을 피신시켜 다윗의 목숨을 구했다. 미갈의 도움으로 왕궁을 빠져나온 다윗은 망명길에 오른다. 이후 팔레스타인과 이스라엘의 전쟁 중 사울이 죽자 다윗은 이스라엘 왕으로 추대되었다. 이스라엘 2대 왕이 된 다윗은 이후 부하 장군 우리아의 아내 밧세바를 탐하고(위력에 의한 성폭력), 우리아를 전쟁터로 내몰아 죽게 하는 등 중범죄(권력 남용과 살인 교사)를 저질렀다.

살인을 저지른 예술가

카라바조의 원래 이름은 미켈란젤로 메리시 다 카라바조(Michelangelo Merisi da Caravaggio, 1571-1610)로 그가 태어나기 7년 전 세상을 떠난 르네상스 미술의 거장 미켈란젤로와 구분하기 위해 카라바조로 불린다. 카라바조라는 이름은 그가 유년 시절 자랐던 도시 이름으로 당시 화가들은 성 대신 출신 도시명으로 불리곤 했다.

카라바조는 1571년 밀라노에서 태어났으며 다섯 살 때 전염병을 피하기 위해 온 가족이 카라바조로 이사했다. 그러나 1년 후 그곳에서 아버지와 할아버지 모두 전염병으로 목숨을 잃었다. 어머니 혼자 간신히 생계를 꾸렸으나 어머니마저 카라바조가 13살이 되던 해 사

망해 남은 가족들은 모두 뿔뿔이 흩어져 살았다. 카라바조는 불우한 환경 탓에 13살에 받은 미술 교육 외에 사회생활에 관한 기초 교육을 제대로 받지 못한 채 돌봐 주는 이 없이 세상을 향해 분노를 드러내며 살아간다.

그는 밀라노에서 4년간 도제 생활을 마친 후 그럭저럭 살다 21살 때 경찰관에게 상해를 입히고 로마로 도주한다. 이때부터 그의 강력 범죄가 시작되었으며 20대 후반부터는 감옥을 제집처럼 들락거렸다. 그의 범죄는 말다툼, 모욕, 명예훼손, 사기에서 폭력, 강도, 살인으로 점점 강력해졌다. 쫓기는 범죄자 신분으로도 그가 계속해서 그림을 그릴 수 있었던 데는 그의 예술 솜씨를 아끼는 교황 클레멘테 8세, 델 몬테 추기경과 같은 강력한 후원자의 묵인, 방조, 도움이 있었기에 가능했다. 그러다 1606년 카라바조는 급기야 부유한 가문의 라누초 토마소니(Ranuccio Tomassoni)를 살해하고 도망 다니는 신세가 되었다. 카라바조 후원자들은 살인이 일어나기 전까지만 해도 그의 잦은 싸움과 말다툼 정도는 방어해 줄 수 있었다. 그러나 로마의 부유한 토마소니 가문은 카라바조의 사형을 요구했고, 교황은 그를 발견하는 어느 누구든 판결 없이 바로 참수해도 좋다는 강력한 사형 명령을 내렸다. 이는 교황 명령이었으므로 후원자들도 더는 어쩔 도리가 없었다.

카라바조는 자신의 잘못에 대한 용서를 구하기 위해 이 시기부터

참수 도상에 매달렸다. 서양 미술사에서 참수와 관련된 도상은 〈다윗과 골리앗〉, 〈페르세우스와 메두사〉, 〈살로메와 세례자 요한〉, 〈유디트와 홀로페르네스〉 4개다. 참수에 관한 이 4가지 도상을 모두 그린 이는 카라바조가 유일하다. 사실 참수라는 참혹함 때문에 참수 관련 도상을 하나 그리기도 버겁고 어려운 일이다. 그가 참수 도상 4개를 모두 그렸다는 사실에서 참수형만은 면하길 바라는 간절함이 엿보인다.

살인자의 기억법

카라바조는 세 차례에 걸쳐 다윗과 골리앗 테마를 제작했다. 다윗과 골리앗에 관한 세 작품 모두 골리앗 머리를 벤 이후 다윗의 행동을 보여 준다. 그러나 주목해야 할 점은 살인을 저지른 다윗의 나이와 자세에서 변화를 보였다는 사실이다. 1599년 작품은 어린 다윗이 적극적으로 골리앗 신체를 제압하고 처리하는 과정을 보여 준다. 이 작품에서 카라바조는 다윗의 행동을 어리고 미숙한 12세 소년의 앳된 모습으로 재현해 어린아이가 수염이 덥수룩한 어른을 쓰러뜨렸다는 사실을 극대화하고 있다. 그러나 왼편에 주먹을 불끈 쥔 골리앗의 손과 아직 다 성장하지 않은 다윗의 발목을 대조시킨 것은 다소 억지스

럽고 과장되어 있어 사실성이 떨어진다.

이러한 비교는 이 싸움이 힘 싸움이 아니라 지략 싸움이었음을 보여 준다. 그러나 골리앗 사체를 처리하는 방식은 두뇌로 할 수 있는 것이 아니라 온전히 힘으로 해야 하는 일이었다. 따라서 이 작품은 다른 두 작품과 달리 어린 다윗이 살인을 저지른 뒤 허둥대는 모습을 보인다. 배경을 어둡게 처리하고 소년의 등과 팔, 다리 근육을 강조하는 강한 빛은 다윗의 행동에 몰입하게 한다. 테네브리즘이라 불리는 그의 회화 기법은 마치 연극 하이라이트처럼 한 곳에만 빛을 집중함으로써 강력한 몰입 효과를 낸다. 이 기법 때문에 그의 작품은 인간 심리나 감정을 묘사하는 데 탁월하다고 평가받고 있다.

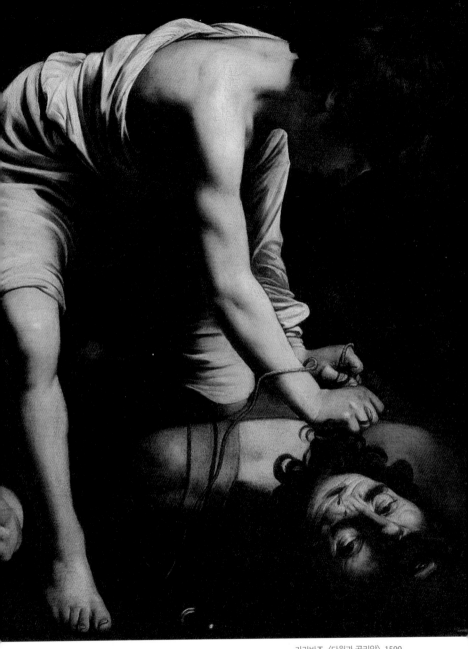

카라바조, 〈다윗과 골리앗〉, 1599,
캔버스에 유채, 110×91cm, 마드리드 프라도 미술관.

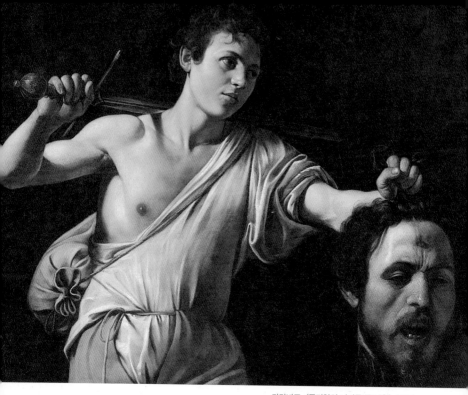

　1607년 작품에서는 다윗이 더 성장한 모습과 자신만만한 모습을
재현했다. 여기서 다윗은 신체 건강한 청년으로 등장하며 더 강한 살
인 의지를 드러내고 있다. 골리앗 머리를 꽉 움켜쥔 다윗의 왼손과 칼
을 들어 올린 오른손에서 아직 식지 않은 다윗의 살기를 느낄 수 있
다. 다윗은 여전히 피가 뚝뚝 떨어지는 골리앗 머리를 승리 트로피처
럼 들어 올려 쉽게 흥분을 가라앉히지 못하는 모습이다.

　앞선 작품보다 다윗의 살인 의지가 적극적으로 표현된 것은 그가

1606년 실제 저지른 살인 사건과 관련 있다. 그의 식지 않은 살인 열기는 이 작품에 고스란히 들어 있다. 소년에서 청년으로 성장한 다윗은 신체적으로 발육이 완성되었지만, 그의 정신은 아직 신체 성장 속도를 따라가지 못하고 있다. 이는 *그가* 약자, 패자에게 관용을 베풀 만큼 정신적으로 성숙하지 못했음을 보여 준다.

카라바조, 〈골리앗의 머리를 든 다윗〉, 1610,
캔버스에 유채, 125×101cm, 로마 보르게제 미술관.

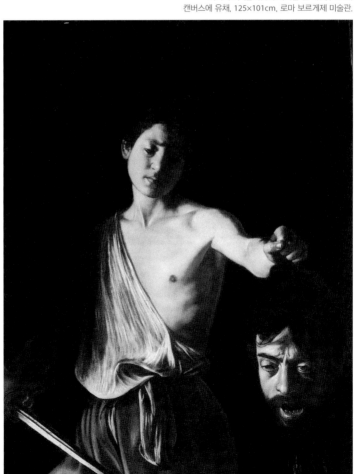

1610년 작품은 앞선 두 작품에 비해 다윗의 자세와 표정에서 많은 변화를 보인다. 이 작품은 카라바조가 말년에 제작한 것으로 그의 회한이 서려 있는 작품이다. 그가 사망하기 1년 전 1609년에 그는 또 한 번 큰 싸움에 휘말리고 그를 잡기 위해 매복한 사람들에게 붙잡혀 얼굴에 심각한 부상을 입었다. 이 부상은 카라바조가 자신의 인생을 되돌아보는 계기를 마련해 줬다.

앞선 두 작품과 달리 다윗은 더 이상 살인 행위에 몰두하거나 흥분하지 않고 골리앗을 향해 측은한 눈길을 보내고 있다. 카라바조는 오랜 도주 생활에 심신이 지쳐 있었으며 자신이 저지른 살인 사건은 그에게 평생 후회만 남겼다. 미술사가들은 이 작품 속 다윗과 골리앗 얼굴을 모두 카라바조의 초상으로 해석한다. 미술사가들의 해석대로 다윗을 카라바조의 10대 시절 초상화로, 골리앗을 카라바조의 30대 시절 초상화로 보면 카라바조 내면의 대화를 읽을 수 있다. 카라바조가 삶을 되돌아볼 때 자신의 행동 가운데 살인 행위는 가장 후회스러운 순간이며, 돌이킬 수만 있다면 가장 빛나는 10대로 돌아가고 싶은 카라바조의 염원이 담겨 있다. 그의 간절함은 다윗의 슬픈 표정에서 엿보인다.

부분 그림.

카라바조는 세 작품에서 다윗을 어린아이에서 시간이 흘러 청년이
된 모습으로 그렸다. 이는 카라바조가 다윗을 자신의 모습으로 여겼
다는 증거다. 첫 번째와 두 번째 작품에선 살인 충동을 이기지 못하고
실제로 살인 사건을 저지른 살인자로서 그림 속에서 다윗과 함께 숨
쉬고 있다. 그리고 세 번째 작품으로 시간이 흐를수록 다윗이 서서히
변하는 모습을 통해 살인에 대한 카라바조의 생각을 읽을 수 있다. 그
리고 다윗이 쥔 칼에 'H-AS OS'라고 라틴어 문구가 새겨져 있는데,
이 문구는 '겸손은 교만을 이긴다(Humilitas Occidit Superbiam)'라는 뜻의
축약어다. 이 그림은 카라바조가 처음이자 마지막으로 세상에 전하는
반성문이다. 이렇게 세 번째 작품을 완성한 그는 교황에게 자신의 그
림을 보여 주고 죄를 용서받기 위해 로마로 향했다. 그러나 그는 로마

로 가는 도중 열병으로 사망하면서 마지막 염원을 이루지 못했다.

카라바조는 평생 감옥을 제집 드나들 듯 들락거렸으며 수감, 탈옥, 도주를 반복했다. 이런 일이 가능했던 것은 당시 수감 시설 관리가 허술했을 뿐 아니라 카라바조의 재능을 아낀 여러 후원자들의 묵인과 적극적인 도움이 있었기에 가능했다. 그러나 카라바조는 여러 번 수감 생활을 하고도 다시 범죄를 저질렀다. 그의 범죄 이력도 그렇거니와 반복되는 수감 생활과 탈옥은 그가 준법정신이 희박한 인물이란 것을 알려 준다. 그는 사회 공동체 일원이 되기 위한 최소한의 규칙과 법규는 아예 염두에 두지 않고 살아온 듯하다. 그의 예술을 아끼지만 그의 삶의 태도까지 아껴서는 안 된다.

마라의 죽음
암살, 그 후의 해석들

자크-루이 다비드는 〈마라의 죽음〉에서 그의 친구이자 정치 동료인 마라의 암살 장면을 그렸다. 마라는 무언가를 작성하다 암살을 당한 듯 오른손에 펜을 쥔 채 축 늘어져 있다. 그리고 축 늘어진 오른손 옆에는 그를 공격한 칼이 떨어져 있다. 그를 공격한 암살자는 보이지 않고 마라는 마치 순교자처럼 고요히 죽음을 맞았다.

절친한 친구의 죽음을 애도한 그림

프랑스 혁명 지도자 장-폴 마라(Jean-Paul Marat, 1743-1793)는 언론인

이자 자코뱅당의 혁명 지도자다. 프랑스 혁명 직후 당시 왕이었던 루이 16세를 처형하자는 자코뱅당과 굳이 처형할 필요는 없다는 지롱드당 사이에 큰 알력이 생겼다. 마라는 자코뱅당 수장으로서 지롱드당에겐 제거해야 할 암살 1호 대상이었다. 1793년 7월 13일, 결국 마라는 지롱드당의 샬로트 코르데(Chalotte Corday)라는 여성에게 암살당했다. 샬로트는 처형할 지롱드 당원의 목록을 전달한다는 평계로 쉽게 마라의 집에 들어갈 수 있었다. 집에 들어간 샬로트는 곧장 마라가 있는 욕실로 향했다. 사실 마라는 3년 전부터 심한 피부병을 앓고 있었다. 마라가 혁명 도중 악취와 오물이 가득한 하수도로 대피한 적이 있었는데 이때부터 심한 가려움증을 동반한 피부병을 앓기 시작했다. 이 때문에 그는 늘 욕실에 작은 책상을 두고 사무를 처리했는데 살해당하던 그날도 그는 욕실에서 집무를 보던 중이었다. 반신욕 중이던 마라 앞에 선 샬로트는 한 치 망설임도 없이 마라 가슴을 칼로 찔렀다. 마라는 손을 쓸 새도 없이 샬로트의 공격을 받아 과다출혈로 그 자리에서 사망했다.

마라가 사망하자 자코뱅당 지도부는 다비드에게 마라를 위한 성대한 장례를 의뢰했다. 그러나 더운 7월 날씨 탓에 장례식을 치를 새도 없이 사체가 부패했다. 식초를 섞은 액체를 사체에 분사했으나 이미 부패한 시신에서 악취가 진동했다. 결국 변색된 마라의 얼굴과 신

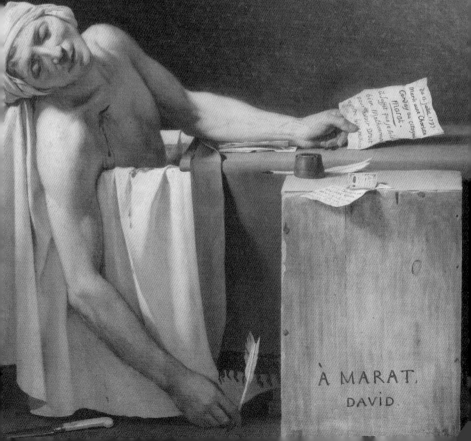

체 일부에 표백이 불가피했고, 부패로 인한 냄새 때문에 독한 향을 피워야 했다.[79] 어쩔 수 없이 장례식은 하루 앞당겨 진행되고 마라는 판테온에 안장되었다. 이렇게 허무하게 마라를 보낼 수 없었던 당 지도부는 이번에는 다비드에게 마라의 죽음을 기리는 기념 회화를 의뢰했다. 다비드는 이 기념 회화에서 마라의 죽음에만 초점을 맞춰 마라의 죽음을 온전히 애도했다. 마라가 들고 있는 쪽지에는 암살자 샬로트 이름이 적혀 있음에도 그녀를 그림에 등장시키지 않은 이유는 그의 죽음을 깊이 애도하고 순교자의 죽음으로 묘사하기 위해서였다.

프랑수아 조제프 나베, 〈자크 루이 다비드의 초상〉, 1817, 캔버스에 유채, 74.5x59.5cm, 벨기에 왕립 미술관.

다비드는 로베스피에르, 마라와 함께 프랑스 정계를 장악했던 자코뱅파의 급진주의자였다. 다비드는 처음엔 로베스피에르를 중심으로 한 자코뱅파에, 그의 실각 이후엔 나폴레옹 편에, 이후 왕정복고 시기에는 루이 18세 편에 서서 총애를 받았다. 그가 이렇게 정치적 부침이

79. 윤선자, 「프랑스 공화 2년의 마라 숭배: 공포 정치의 탄생과 민중적 영웅주의」, 『사총』, 97, (2019): 268.

심했던 시기 새로 바뀐 정권으로부터 계속해서 러브콜을 받을 수 있었던 이유는 그가 정치적인 셈법에 능했던 인물이기 때문이다.

사실 다비드의 정치 이력만 보면 18세기 후반 정치 중심에 서 있을 만큼 대단했으나 그는 한 번도 대중을 위해 연설하는 무대에 서지 못했다. 왜냐하면 그가 대중들로부터 추앙받는 정치인이 되기엔 결정적 장애가 있었기 때문이다. 다비드는 젊었을 적 펜싱 사고로 왼쪽 얼굴에 깊게 베인 칼자국이 있었는데, 이 상처는 점점 굳어져 안면 비대칭과 발음에 장애를 일으켰다. 다비드의 제자 프랑수아-조제프 나베 (Francois-Joseph Navez, 1787-1869)가 그린 다비드의 초상을 보면 의도적으로 어둡게 그린 왼쪽 뺨의 상처가 살짝 보인다. 대중 앞에서 강력한 인상을 남기기 위한 연설 능력은 지도자의 핵심 능력이다. 다비드의 안면 비대칭과 부정확한 발음은 그가 정치적으로 성장하는 데 커다란 장애물이었다. 하지만 이대로 포기할 수 없었던 다비드는 자신의 꿈을 펼칠 수 있는 정치적 아바타로 마라에게 자신의 정치 신념을 바쳤다. 다비드에게 마라는 단순한 동료나 친구가 아닌 자신의 정치적 페르소나였다. 마라의 죽음은 곧 다비드의 죽음을 의미하는 것과 다름없었다.

미켈란젤로, 〈피에타〉, 1498-1499,
대리석, 174×195cm, 바티칸 대성당.

　암살당한 마라의 신체는 철저하게 이상화되었다. 악성 피부병을
앓고 있던 마라의 피부는 어떠한 잡티나 흉터 없이 깨끗하게 표현되
었다. 다비드는 마라를 살해당한 사람의 얼굴이 아니라 마치 잠든 사
람의 얼굴처럼 평온하게 그렸으며, 50대로 접어든 실제 마라 모습보
다 젊게 그렸다. 다비드는 마라 얼굴을 초월적인 빛으로 감싸 신성한
종교화처럼 그렸다. 다비드의 〈마라의 죽음〉은 혁명의 피에타라 불릴
만큼 미켈란젤로 피에타와 상당히 유사하다. 축 늘어진 오른팔은 종

종 미켈란젤로의 피에타와 비교된다.

〈마라의 죽음〉은 처음부터 희생자 마라에게 초점을 맞춰 품위 있는 영웅의 죽음을 기념하도록 설계되었다. 다비드는 역사 속 인물을 표현할 때는 그리스와 로마 미술의 이상에 따라 그렸으며, 실제 인물 초상화를 그릴 때는 그 인물의 실제적인 특징을 그려 인물의 성격을 드러내는 데 초점을 맞췄다. 하지만 〈마라의 죽음〉에서 다비드는 실제 인물 마라를 역사 속 인물로 이상화시켰다. 그는 마라를 순교자로 보이도록 해 강력한 생명력을 가진 작품으로 탄생시켰다.

영웅이 된 미모의 암살자

폴-자크-에이메 보드리(Paul-Jacques-Aimé Baudry, 1828-1886)도 마라의 죽음을 소재로 〈마라를 암살한 샬로트 코르데〉를 그렸다. 보드리는 혁명주의 지도자 마라가 아닌, 암살자 샬로트를 진정한 프랑스 영웅으로 묘사했다. 마라 암살 사건이 일어난 지 70년이 흘러 1860년대가 되자 샬로트는 젊은 세대들에게 진정한 애국 모델로 인정받게 되었다. 세대가 바뀌면서 암살자였던 샬로트에 대한 후대 평가가 달라진 것이다. 다비드 작품과 보드리 작품은 70여 년의 시차가 있지만

마치 한 사건을 카메라 방향을 달리해 비추는 화면처럼 보인다. 보드리의 그림에서 마라는 더 이상 초월적이고 신성한 존재가 아니라 그저 살해당한 피해자일 뿐이다.

지롱드 당원인 샬로트는 치마 속에 숨겨온 칼로 마라를 암살했다. 보드리는 가난하고 몰락한 귀족 딸이라고 알려진 24세의 샬로트를 치명적인 아름다움을 지닌 여성으로 만들었다. 샬로트는 단 한 번의 공격으로 마라에게 치명상을 입혔다. 그녀는 도망가거나 별다른 저항 없이 그 자리에서 체포되었다. 샬로트는 "나는 단 한 명을 살해하고 십만 명을 구했다"라며 자신은 마땅히 해야 할 일을 했다고 고백했다. 샬로트는 4일 후 제대로 된 재판 없이 바로 사형당했을 만큼 당시 샬로트는 사악하고 악랄한 암살자였다.

그러나 보드리는 암살자 샬로트를 프랑스 영웅으로 그렸다. 칼은 여전히 마라 몸에 꽂혀 있으며 마라 얼굴은 전혀 이상화되지 않았다. 다비드가 그린 마라의 모습은 이상화되고 순교자 이미지를 형성한 데 반해, 보드리 작품 속 마라는 그저 살해 현장의 변사체처럼 보일 뿐이다. 다만 풍성한 치마를 입고 의연하게 서 있는 샬로트를 혁명의 진정한 순교자로 그렸다. 마라가 이상화되지 않은 것처럼 살해 현장도 전혀 이상화되지 않았다. 그가 욕실에서 사용한 작은 탁자와 의자가 어지럽게 놓여 있어 살해 당시 급박함을 보여 준다. 또한 마라를

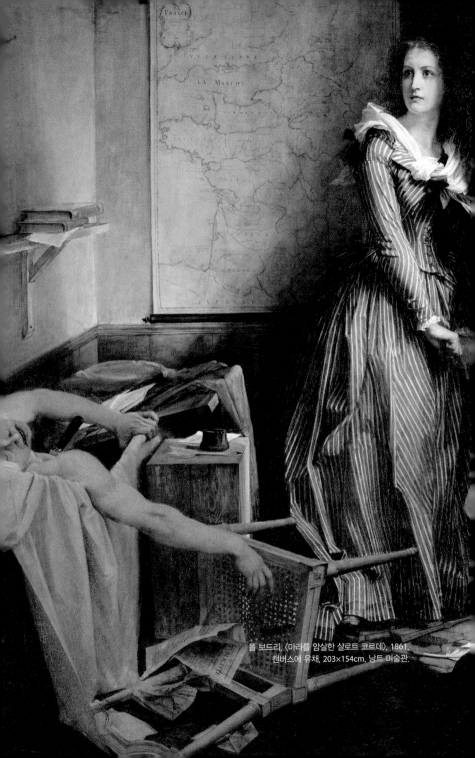

폴 보드리, 〈마라를 암살한 샬로트 코르데〉, 1861,
캔버스에 유채, 203×154cm, 낭트 미술관.

비추는 것 외에는 아무것도 없는 다비드 작품과 달리 선반 위에 놓인 책과 지도는 이곳이 실제 암살이 벌어진 공간임을 알려 준다. 이 작품은 마라와 로베스피에르가 펼친 공포 정치 때문에 변화한 여론을 반영한 그림이다. 정치는 생물이고 여론은 언제고 움직인다.

뒤끝 긴 남자 뭉크의 사랑과 전쟁

에드바르트 뭉크(Edvard Munch, 1863-1944) 역시 마라 암살 사건을 연작으로 그렸다. 뭉크의 〈마라의 죽음〉 연작은 마라의 죽음을 직접 애도하거나 기념하는 작품도 아니고, 샬로트의 암살을 애국적 행위로 묘사한 것도 아니다. 이 작품은 뭉크와 그의 연인 툴라 라르센(Tulla Larsen)과의 지루하고 지독한 애정 싸움을 그린 것이다. 뭉크 작품들은 마라의 암살을 그린 역사화와는 전혀 다른 지독한 실사판 사랑과 전쟁을 창조해 냈다.

뭉크는 인생에서 세 여성과 사랑에 빠졌으며 이 여성들은 60여 년간 뭉크에게 예술적 영감을 주는 뮤즈였다. 그러나 세 여성 모두 뭉크의 인생에서 쓸쓸한 결과를 낳았다. 뭉크는 22세에 4살 연상 유부녀인 밀리 타우로프(Milly Thaulow)[80]를 만나 처음 사랑에 빠졌다. 유부녀

80. 밀리는 뭉크에게 풍경화를 가르친 스승 프리츠 타우로프(Frits Thaulow)의 제수였다.

와 비밀스러운 관계는 뭉크에게 불안함과 수치심을 안겼다. 뭉크는 곧 밀리와의 관계를 정리했다.

뭉크가 35세에 만난 상류층 여성 툴라 라르센은 뭉크의 뮤즈로서 많은 작품을 남겼다. 그들은 함께 이탈리아로 여행하며 뭉크가 '즐거운 집'이라고 이름 붙인 집에서 둘만의 즐거운 시간을 보냈다. 하지만 그 행복은 오래가지 못했다. 5년 가까이 사귀는 동안 툴라는 끊임없이 결혼을 요구했고, 결혼에 대해 막연한 두려움을 느꼈던 뭉크는 결혼으로 구속받고 싶지 않았다. 급기야 1902년 툴라는 결혼 문제로 뭉크와 실랑이하며 다투다 사고로 권총을 발사했다. 이 사고로 뭉크는 왼쪽 손가락 두 개에 부상을 입었다. 이 사건을 계기로 뭉크는 자신에게 집착하는 툴라와의 관계에 종지부를 찍었다. 하지만 툴라와 헤어진 후에도 피 흘리던 그날의 끔찍한 기억은 뭉크의 기억에 오랫동안 잔상을 남겼다. 게다가 툴라가 자신과 헤어진 후 곧바로 다른 남자와 결혼했다는 소식에 이어 결혼 상대가 자신도 아는 후배 화가였다는 사실에 뭉크는 깊은 분노와 배신감을 느꼈다. 뭉크는 4-5년 후 이 경험을 〈살인녀〉와 〈마라의 죽음〉 연작으로 그렸다.

에드바르트 뭉크, 〈살인녀 1〉, 1906,
캔버스에 유채, 110×120cm, 오슬로 뭉크 미술관.

에드바르트 뭉크, 〈살인녀 2〉, 1906,
캔버스에 유채, 70×100 cm, 오슬로 뭉크 미술관.

뭉크는 자신에게 상처를 준 툴라의 모습을 암살자 샬로트로 그렸다. 살해 당해 침대에 누워 있는 자세가 욕조에서 사망한 마라의 자세와 유사하다. 뭉크의 오른손은 피로 얼룩져 있다. 실제로 뭉크는 왼손에 부상을 입었으나 욕조에 누운 마라의 위치를 고려해 오른손에 피를 흘리는 것으로 바꿨다. 살해된 남자는 마네킹처럼 아무런 저항 없이 누워 있다. 뭉크가 그린 〈마라의 죽음〉은 영웅이나 혁명적 사건과 관련이 없다. 다만 뭉크는 남성을 살인한 여성 암살자 샬로트의 잔인하고 냉정한 측면만을 강조했다.

뭉크는 〈살인녀〉와 〈마라의 죽음〉에서 샬로트를 유령처럼 서 있는 무서운 여인으로 만들었다. 사실 뭉크는 자신에게 적의를 보였던 이들을 돼지나 두꺼비, 사마귀 등 짓궂은 캐리커처로 조롱하곤 했다. 뒤끝이 길었던 뭉크는 헤어진 툴라를 이렇게 험한 모습으로 작품에 등장시켰다. 〈살인녀〉와 〈마라의 죽음〉 연작에는 뭉크와 툴라와 불안한 관계가 고스란히 드러난다. 거대하고 불길한 그림자는 툴라 뒤에서 불쑥 나타난다. 뭉크는 공포, 분노, 불안을 강조하기 위해 종종 그림자를 사용했다. 이 그림에서 그림자는 뭉크의 성적 불안을 반영한 것으로 툴라가 저지른 사건에서 그가 받은 트라우마와 여성에 대한 두려움, 불신을 나타낸다.

에드바르트 뭉크, 〈마라의 죽음 1〉, 1907,
캔버스에 유채, 150×199cm, 오슬로 뭉크 미술관.

에드바르트 뭉크, 〈마라의 죽음 2〉, 1907,
캔버스에 유채, 153×148cm, 오슬로 뭉크 미술관.

〈마라의 죽음〉 연작은 〈살인녀〉 연작보다 얼룩이 강조되어 있으며 사용한 색채 역시 거칠고 불안정하다. 뭉크는 〈살인녀〉 연작에서 툴라를 살인자로 낙인찍었다. 뭉크는 툴라에 대한 분노로 화폭에 분풀이하듯 가로세로 선을 마구 그었다. 이러한 붓 자국은 일종의 감정 소용돌이처럼 폭력적으로 휘두른 것이다. 마치 뭉크가 툴라를 경멸하는 몸짓으로 잔인하게 난도질한 것처럼 분명하게 표현되어 있다.

툴라와 헤어지자마자 바로 만난 에바 무도치(Eva Mudocci)와의 관계도 파국을 맞았다. 에바와 관계를 정리하던 시기 뭉크는 잦은 음주와 신경과민으로 정신 건강이 더욱 악화되었다. 더 이상 버틸 수 없었던 뭉크는 코펜하겐의 정신 병원에 8개월간 입원했다. 이 시기 뭉크는 베를린 미술계로부터 인정받았으나 뭉크의 파괴적이고 변덕스러운 행동으로 주변인들과 자주 싸움을 일으켰다. 그의 신경과민 증상 때문에 뭉크는 여성뿐 아니라 주변인들과의 관계도 원만하지 못했다. 감정 기복이 심했던 뭉크는 주변 사람들에게 환영받지 못했으나 덕분에 우리는 그의 사랑, 분노, 배신, 질투 가득한 그림을 감상할 수 있게 되었다. 뒤끝이 긴 성격은 현실에서는 환영받지 못하지만 예술에서는 명작을 남겨 오래 기억되기도 한다.

헤로디아와 살로메
공동정범 살인 사건

　살로메 이야기에는 공통적으로 헤롯왕, 헤로디아 왕비, 살로메, 세
례자 요한 4명이 등장한다. 헤롯왕과 헤로디아 왕비는 처음부터 부
부 사이는 아니었다.[81] 살로메는 헤로디아 딸이며 헤롯왕의 의붓딸이
다. 복음서들은 대체로 살로메를 그저 헤로디아의 딸 혹은 소녀라고
만 언급하며 그녀의 존재나 행적에 대해서는 별로 언급하지 않는다.
그러나 서양 미술사에서 살로메는 처음부터 중요한 인물로 등장했다.
19세기 이후 살로메는 유디트와 함께 팜 파탈(femme fatale)[82]의 전형이
되었다.

81. 헤로디는 헤로데 빌립보 1세와 결혼했으나, 남편이 사망한 후 그의 형 헤로데 안디바(헤
　　롯왕)와 다시 결혼했다.
82. 치명적 매력으로 남성을 유혹해 파탄에 빠뜨리거나 죽이는 숙명적 여인을 이르는 말.

세례자 요한의 참수 사건이 벌어진 곳은 헤롯왕 생일 축하 연회 장소였다. 그러나 사건 발단은 헤롯왕과 헤로디아가 결혼한 그 시점으로 거슬러 올라간다. 세례자 요한은 헤롯왕이 이복동생 아내인 헤로디아와 결혼한 것을 두고 모세 율법에 어긋난다며 이 결혼을 비난했다. 오늘날 형수나 제수와 결혼한다는 것은 당연히 비난받을 일이지만 당시에는 드문 일도 아니었다. 헤로디아는 자신을 공공연히 비난하고 다니는 세례자 요한을 제거할 구체적인 계략을 꾸몄고, 이 살인 계획에 딸 살로메를 끌어들였다.

세례자 요한의 참수는 헤로디아가 저지른 살인 교사 이야기다. 헤로디아는 딸 살로메를 세례자 요한의 살해에 가담하게 하여 자신의 복수를 완성하고자 했다. 살로메는 요한을 살해할 의지는 없었지만, 사전에 헤로디아로부터 범행 의사를 전달받아 살인에 일정 부분 가담했기 때문에 세례자 요한의 살해 공동 정범으로 볼 수 있다.

요한 살해의 진실

헤롯왕 생일날 많은 하객들이 왕의 생일을 축하하기 위해 모였다. 살로메는 엄마 헤로디아가 시킨 대로 왕과 하객들 앞에서 춤을 췄다.

복음서에서는 단순히 춤을 추었다고만 언급하고 있는데, 이때 살로메가 춘 춤은 '일곱 베일의 춤'으로 베일을 한 겹 한 겹 벗는 관능적인 춤이었다고 한다. 살로메는 도발적인 춤 덕분에 서양 미술사에서 에로틱한 여성의 상징이 되었다. 예술가들은 세례자 요한 이야기에서 다른 어떤 이야기보다 살로메의 관능적인 모습과 춤사위에 주목했다.

취기가 오른 헤롯왕은 헤로디아 예측대로 살로메에게 자신의 왕국 반을 내주겠다고 호기롭게 약속했다. 헤로디아는 자신의 남편이 술에 취하면 기분 내키는 대로 한다는 것을 이미 알고 있었다. 살로메는 그녀의 어머니가 시키는 대로 헤롯왕에게 자신이 원하는 것은 '세례자 요한의 목'이라고 담담하게 말했다. 헤롯왕은 그 요청에 적잖이 놀랐지만 자신의 생일을 축하해 주러 온 많은 이들 앞에서 한 약속이라 무를 수가 없었다. 당시 왕의 말은 곧 법과 같아 한 번 내뱉은 말은 반드시 지켜야 했다. 헤롯왕은 약속한 대로 감옥에 있는 세례자 요한의 목을 참수해 가져오라고 명했다. 집행인은 시키는 대로 감옥에서 세례자 요한의 목을 베어 접시[83]에 바쳐 내왔다. 축하 연회가 벌어지고 있었기 때문에 세례자 요한의 목은 금속 접시에 담겨 나온다. 접시에 담긴 세례자 요한의 목은 헤롯왕에게, 헤롯왕은 살로메에게, 다시 살로메는 헤로디아에게 건네주었다. 이로써 헤로디아의 살인 교사 복수

83. 머리를 담은 접시는 세례자 요한의 상징물이다. 조지 퍼거슨, 『르네상스 미술로 읽는 상징과 표징』, 변우찬 옮김, (일파소, 2019), 385.

극은 막을 내렸다.

복음서에서 헤롯왕은 마지못해 세례자 요한을 참수시킨 것으로 나오지만, 역사서에서는 헤롯왕과 세례자 요한의 관계를 정치적으로 해석하고 있다. 헤롯왕은 유아 학살을 명한 헤롯대왕의 아들로 그다지 존경받는 왕은 아니었다. 헤롯왕은 대중들에게 인기 있는 세례자 요한이 사람들을 선동하는 것에 항상 공포를 느끼고 은근히 견제하고 있었다. 이 때문에 헤롯왕은 후에 세례자 요한이 일으킬 난을 막기 위해 감옥에 가두고 세례자 요한을 참수시켰다.

그러나 사람들은 정치적 셈법 때문에 정적을 제거한 헤롯왕 이야기보다 살로메 춤이 부른 복수극 이야기를 선호했다. 사실 살로메가 이 살인 교사극에서 한 일은 춤을 추고 소원을 말한 것뿐이었다. 살인을 교사한 이는 헤로디아이며, 참수를 지시한 이는 헤롯왕이고, 참수를 집행한 이는 집행인이었다. 그러나 점점 이 이야기는 살로메가 살인의 전 과정에 개입해 살인을 한 것으로 변질되었다. 이는 특히 19세기 말 두드러진 세기말 현상과 맞물려 살로메와 유디트를 동일 인물로 보기 시작했다. 살로메와 유디트 모두 여성이 남성 목을 벤다는 공통점이 있지만, 살로메는 직접 살인하지 않고 유디트는 직접 살인한다는 차이점이 있다. 살로메 이야기는 살로메가 춤으로 남성을 유혹해 파탄에 이르게 하고 마침내 세례자 요한을 죽이는 엉뚱한 이야기로 변질되었다.

수도사, 하느님의 여인을 탐하다

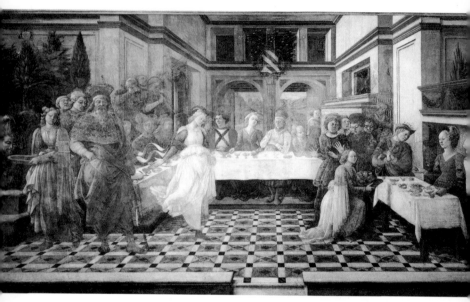

프라 필립포 리피, 〈헤롯왕의 연회〉 부분, 1452-1465,
프레스코, 프라토 대성당.

프라 필리포 리피(Fra Filippo Lippi, 1406-1469)는 피렌체 출신의 화가
이자 수도사로서 보티첼리의 스승이다. 리피의 가장 중요한 작품은
피렌체 근처 프라토 대성당을 장식한 프레스코 〈헤롯왕의 연회〉다.
리피는 8살 때 부모가 모두 사망해 고모 집에 맡겨졌고, 16살에 수도
원에서 탁발수사[84]가 되었다. 그로 인해 그의 이름 앞에는 청빈, 금욕

84. 청빈과 엄격한 규율을 신앙 이념으로 하는 종교 단체의 수사.

등 엄격한 규율을 신앙 이념으로 삼는 수도사라는 의미의 프라가 붙는다.

리피는 살로메 이야기 가운데 중요한 세 장면인 연회장에서 춤추는 살로메, 세례자 요한의 참수된 목을 전달받는 살로메, 세례자 요한 목을 바치는 살로메의 모습으로 그림을 구성했다. 다른 시간과 공간을 한 장면 안에 모두 구성하는 것은 르네상스 미술에서 이야기를 전달하는 방법이었다. 리피는 중앙을 가장 밝게 그려 살로메가 춤추는 장면이 이 이야기에서 가장 중요한 순간임을 강조했다. 그림 중앙에서 살로메가 헤롯왕과 축하객들 앞에서 춤을 추고 있다. 왼편에 있는 살로메는 간수가 전달하는 세례자 요한의 머리를 접시에 받고 있다. 여기서 살로메가 고개를 돌려 간수와 시선을 마주치지 않고 쟁반을 받는 장면은 살로메가 살해에 직접 관여하지 않았음을 의미한다. 오른편에 있는 살로메는 헤로디아에게 참수된 요한의 머리를 바치고 있다. 헤로디아를 제외한 모든 인물들은 이 끔찍한 장면을 차마 볼 수 없어 손사래 치며 뒷걸음질 치거나 멀찌감치 물러나 있다. 오직 헤로디아만이 꼿꼿한 자세를 보이며 이 살인극을 지휘한 살인교사범의 냉정함을 보여 준다.

이 프레스코(fresco)[85]는 1452년부터 1465년까지 꽤 오랫동안 제작

85. 회반죽이 젖은 상태(fresh)에서 그리는 벽화 기법.

되었다. 이렇게 제작이 늦어지게 된 이유는 리피의 복잡한 연애사 때문이다. 리피는 어렸을 때부터 자신을 돌봐 주는 사람 하나 없는 환경에서 자라 독립심이 강한 편이다. 그러나 그는 때로는 열정을 주체하지 못할 정도로 충동적인 사람이었다. 리피는 종교인이었음에도 늘 연애 스캔들을 일으켰으며 그의 연애사는 누구보다 화려했다. 리피는 어렸을 때부터 그림에 두각을 드러내 일찍이 메디치 가문의 후원을 받으며 수입이 상당했지만 연애하는 데 돈을 다 써 버려 늘 가난에 허덕였다.

메디치 가문은 교황 4명과 프랑스 왕비 2명[86]을 배출한 당시 최고의 가문이었다. 메디치 가문은 이름에서 알 수 있듯 의약업을 시작으로 1397년 은행을 설립해 금융업으로 막대한 부를 축적했다. 금융업은 메디치 가문의 부의 원천으로 정치와 경제면에서 교황의 은행이라 불릴 정도였다. 실질적으로 메디치 가문을 일으킨 코시모 1세(Cosimo de´ Medici)는 피렌체 발전에 공헌한 바를 인정받아 사후 국부라는 뜻의 파테르 파트리아이(Pater Patriae) 칭호를 받았다. 메디치 가문은 1400년대 코시모-피에로-로렌초로 이어지는 전성기를 구가했다.

리피는 코시모에서 로렌초까지 3대에 이르는 메디치 가문 수장들의 아낌없는 후원과 존경을 받았다. 리피가 이처럼 메디치 가문의 전

86. 교황 레오 10세, 클레멘트 7세, 비오 4세, 레오 11세와 카트린 드 메디치, 마리 드 메디치 왕비가 메디치 가문 출신이다.

폭적인 지지를 받을 수 있었던 것은 코시모 1세의 도움이 컸다. 코시모는 리피가 메디치 저택에서 일할 때 작업에 집중하도록 밖에서 문을 걸어 잠갔다. 그러나 리피는 침대보로 밧줄을 만들어 밤에 몰래 나가 밤마다 향락을 즐기고 돌아왔다. 이를 안 코시모는 감금보다 리피의 제작 습관을 존중하기로 했으며 리피를 예술가로 예우해 주었다. 그 일이 있은 후 코시모는 자신의 연회에 자주 리피를 초대했다. 리피는 코시모의 배려 덕분에 메디치 가문 연회 의식을 잘 알게 되었고, 소름 끼치는 참수 이야기를 15세기 메디치 가문의 저녁 연회로 묘사할 수 있었다.

헤롯왕의 생일 연회에서 하이라이트는 살로메가 춤을 추는 장면이다. 살로메의 모델은 리피가 사랑했던 여인 루크레치아 부티(Lucrezia Buti)였다. 1456년 쉰 살의 리피가 프라토 대성당에서 프레스코를 그리고 있었을 때, 그는 아름다운 신참 수녀 루크레치아를 보았다. 리피는 루크레치아를 보자마자 한눈에 반해 성모 마리아 모델을 부탁했다. 그 핑계로 리피는 매일 루크레치아를 만났으며 급기야 그녀를 감금하고 수녀원으로 돌아가지 못하게 했다. 하느님께 청빈, 정결, 복종을 서약한 수녀가 수사를 은밀히 만난다는 소문은 삽시간에 퍼졌다. 수녀들은 어린 루크레치아를 보호하려 했으나 이미 사랑에 눈이 먼

그녀를 말릴 수 없었다. 사실 루크레치아는 처음엔 리피와 함께 있는 것이 두려웠으나 수녀원으로 돌아가서 받을 벌과 세간의 시선이 두려워 결국 리피 곁에 남았다. 리피도 두렵기는 마찬가지였다. 자유로운 삶을 추구했던 리피의 생애에서 가정을 꾸린 일은 가장 모험적이고 위험한 선택이었다.

메디치 가문을 비롯해 리피 주변 인물들은 교황에게 특별히 부탁해 리피와 루크레치아를 합법적인 부부로 만들어주고자 했다. 그러나 리피는 자유로운 삶을 포기할 수 없어 결혼을 거부했다. 리피는 어디에도 속박되지 않는 삶을 원했다. 그러나 그가 원했던 삶과 달리 리피는 자신이 저지른 범죄와 부도덕한 욕망으로 사는 동안 내내 후회하며 살았다. 그가 살로메 회화에 투영한 인간에 대한 깊은 이해와 강한 감정 교류는 모범적인 삶을 살아서는 알 수 없는 것이었다. 그래서 리피는 〈헤롯왕의 연회〉에서 성인과 죄인, 욕망과 관능, 저속함과 성스러움을 동시에 묘사할 수 있었다.

결국 리피는 루크레치아와의 결혼을 승낙했지만, 결혼 허가서가 당도하기 전 57세에 사망했다. 소문에 의하면 리피는 어느 여인으로부터 독살당했다고 한다. 아마 이 여인은 리피와 사랑을 나눴던 수많은 여인 가운데 한 명이었을 것이다. 리피는 한 여인의 마음을 얻기위해 많은 여성의 마음에 상처를 준 듯하다. 로렌초 데 메디치(Lorenzo

de' Medici)는 리피가 사망한 후 그의 유해를 피렌체로 유치하려고 노력했으나 이 일은 뜻대로 되지 않았다. 결국 리피는 고향으로 돌아오지 못했고, 로렌초는 그의 무덤에 기념비를 세워 그의 죽음을 애도했다. 리피는 많은 여성들의 원망을 받았지만 3대에 걸친 메디치 가문의 후원과 사랑을 골고루 받은 예술가로 남게 되었다.

카라바조, 살인을 추억하다

카라바조, 〈세례자 요한의 참수〉, 1608,
캔버스에 유체, 370×520cm, 발레타 성요한 대성당.

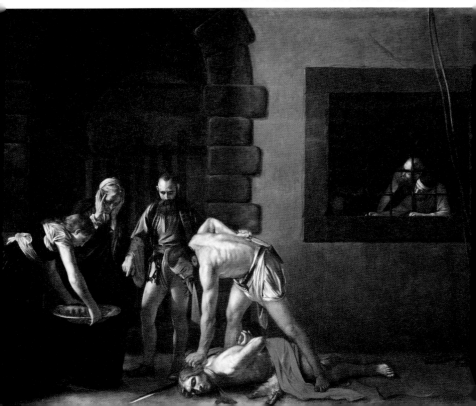

복음서에서 세례자 요한의 죽음은 그저 '참수되었다'라고만 적혀 있다. 카라바조의 〈세례자 요한의 참수〉는 두 가지 점에서 전통적인 살로메 이야기와 다르다. 첫 번째는 참수의 과정을 그렸다는 점과 두 번째는 유일하게 감옥을 그린 작품이라는 점이다. 살해에 이르는 전 과정을 강조하는 것과 감옥이라는 무대를 그릴 수 있었던 것은 카라바조가 실제로 수감된 적이 있는 전과자였기 때문이다.

1608년 8월, 카라바조는 언제 체포될지 모르는 두려움 속에 도망 다니면서도 또 다른 싸움과 폭력에 휘말렸다. 이번에는 귀족 기사와의 싸움이었으며, 기사는 심각한 부상을 입었다. 카라바조는 몰타에서 체포되어 수감되었으나 가까스로 도망쳤다. 〈세례자 요한의 참수〉는 그가 도망 다니던 시절 참수될지도 모른다는 두려움에 그린 그림이다. 살인 전과자로 도망 다니던 카라바조는 살인을 추억하듯 참수 도상을 제작했으며, 살로메 이야기를 세 번이나 그리면서 참수 도상에 집착하는 모습을 보였다. 〈세례자 요한의 참수〉는 카라바조 작품 가운데 가장 크기가 크며, 실제로 자신이 수감된 기억을 끄집어 내 작품에 반영했다. 전과자의 수감 경험 덕분에 카라바조는 이렇게 유일무이한 감옥 체험 그림을 세상에 내놓을 수 있게 되었다.

〈세례자 요한의 참수〉는 살로메와 관련된 도상 가운데 유일하게 감옥을 배경으로 그렸다. 이 작품은 전략적으로 하나하나 치밀하게

계산된 작품이다. 작품에는 7명이 등장하지만 두 사람, 살인 집행인
과 요한만을 강한 빛으로 강조하여 살인 행위에 숨죽이며 집중하도
록 했다. 집행인은 땅에 떨어진 긴 칼로 이미 세례자 요한의 목을 잘
랐으며 참수를 마무리하기 위해 그의 허리춤에 있는 단도를 집으려
하고 있다. 집행인은 요한의 머리를 한 움큼 쥔 채 잡아당기고 있다.
집행인의 단련된 팔다리 근육과 힘을 줄 때 생긴 얼굴 주름은 이 일
이 얼마나 많은 힘과 집중이 필요한 일인지 나타낸다. 살인에 이르는
전 과정을 이렇게 집요하고 정확하게 그린 이는 일찍이 없었다.

부분 그림.

세례자 요한의 배 아래 삐져나온 동물 다리는 요한이 광야에서 입
었던 낙타 가죽옷이다. 서양 미술사에서 세례자 요한은 그리스도에

게 세례를 하는 모습이나 오른쪽 검지로 메시아의 등장을 알리는 모습으로 등장한다. 그러나 메시아의 등장을 가리키던 요한의 손가락은 더 이상 그리스도를 가리키지 못한 채 구부러져 있으며, 이는 곧 그의 삶이 꺼지고 있음을 의미한다. 반면 접시를 가리키는 간수의 손가락은 원래 세례자 요한의 손가락이었다. 카라바조는 손가락 주인을 바꿔 살인과 성인의 경계를 모호하게 했다. 엎드려 있는 요한의 등 아래에 걸쳐진 붉은 천은 피를 상징한다. 카라바조는 참수된 요한의 목에서 뿜어져 나온 피로 'f. michelangelo'라고 서명했다. 이는 그가 세상에 남긴 유일한 서명이자 그림 속 피를 재활용한 것이다.

오른편 감옥 창문에 두 남성이 사형 집행 장면을 보기 위해 목을 빼고 바라보고 있다. 이들의 존재는 복음서에서도, 세례자 요한 이야기에서도 등장한 적 없었다. 그러나 카라바조는 실제 감옥의 모습을 보여 주며 현실성을 담았다. 카라바조 작품의 힘은 바로 이러한 리얼리티에 있다. 이 리얼리티는 단순한 관찰로부터 탄생한 것이 아니라 그의 경험에서 나왔다. 투옥된 경험과 살인 전과도 카라바조에게는 예술을 위해 필요한 경험이었던 것이다.

클림트, 순수한 관능을 그리다

구스타프 클림트, 〈유디트 I〉, 1901,
캔버스에 유채, 84×42cm, 빈 벨베데레 미술관.

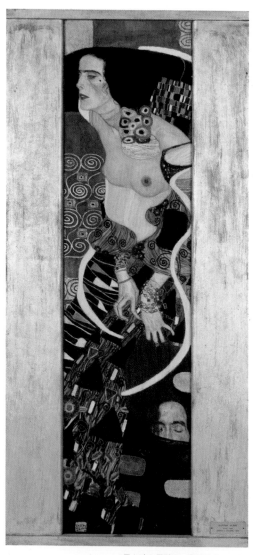

구스타프 클림트, <유디트 II>, 1909,
캔버스에 유채, 178×46cm, 베네치아 카 페사로 갤러리.

구스타프 클림트(Gustav Klimt, 1862-1918)는 빈 분리파(Vienna Secession)[87]를 대표하는 화가로서 회화뿐 아니라 벽화, 응용 미술, 패션 디자인까지 영역을 확장한 종합 예술가다. 그의 작품 주제는 삶, 사랑, 죽음 등 인간의 생애 전체를 관통한다. 그 가운데서 그가 가장 관심을 기울인 것은 관능과 에로티시즘에 기반한 여성 신체였다. 그는 유디트와 살로메 이야기에 관심이 많았다.

서양 미술사에서 여성이 남성 목을 베는 도상과 관련 있는 것은 유디트와 살로메다. 유디트가 구약 성서에 나오는 행실이 바르고 아름다운 과부라면 살로메는 신약 성서에 나오는 아름다운 공주였다. 구약 성서에서 유디트는 적장 홀로페르네스 목을 직접 베어 이스라엘을 구한 구국 여성의 상징이다. 르네상스 시기까지 유디트는 적장을 죽여 나라를 구한 애국 여성의 표상으로 유디트 조각을 광장에 전시해 그녀의 애국심을 기렸다. '아름다운 여인이 저지른 살인'이라는 문제는 성과 죽음이라는 양립하기 어려운 묘한 특징을 지닌다. 이 때문에 유디트 이야기는 많은 예술가들에게 영감을 주었다.

반면 살로메는 의붓아버지 앞에서 춤을 춘 대가로 세례자 요한의 목을 요구한 여성이다. 살로메가 춤을 춘 이유는 어머니의 부탁 때문이지 남자를 유혹하기 위한 것이 아니었다. 그러나 클림트는 남성을

87. 19세기 후반 빈에서 활동하는 화가들 중심으로 제도권, 전통적 미술로부터 분리를 선언한 진보적 미술 단체.

유혹하는 살로메 이미지와 남성 목을 베는 유디트 이미지를 의도적으로 합성해 사악한 여성 이미지를 창조했다. 클림트는 무심하고 싸늘한 시선이 드러난 〈유디트 I〉과 홀로페르네스의 머리칼을 움켜쥔 〈유디트 II〉를 제작해 사악한 유디트를 만들어 냈다.

명백히 다른 살로메와 유디트가 이렇게 한 이미지로 통합될 수 있었던 것은 19세기 말 남성들의 위기의식 때문이었다. 19세기 말 빈은 산업화, 근대화, 도시화로 생동감 넘치는 대도시로 성장했지만 일곱 집 건너 하나 꼴로 성매매 업소가 호황을 누리고 있었다. 1928년 항생제 페니실린이 발견되고 1943년 상용화되기 전까지 성병 관련 질병은 사람들이 가장 두려워한 질병 중 하나였다. 그중 매독은 한 번 걸리면 치료가 불가능했을 뿐 아니라 당시 치료제로 쓰인 수은은 심각한 부작용을 유발했다.

남성들은 이 병의 원인으로 여성을 지목하고 경계했다. 세기말 남성들의 위기의식과 성병에 대한 두려움은 팜 파탈 감성을 탄생시켰다. 1890-1910년대 상징주의 문학과 미술에서 등장하기 시작한 팜 파탈은 치명적 매력으로 남성을 유혹하고 파멸시키는 여성을 이른다. 클림트의 유디트 연작은 살로메와 유디트에게 사악한 악녀 이미지를 덧씌워 잔인하면서도 감각적인 여성으로 탄생시켰다. 이처럼 세기말 남성들의 두려움은 실체가 없는 존재를 만들어 냈다.

유디트 연작은 클림트 작품 가운데 가장 에로틱하다는 평가를 받는다. 따라서 유디트의 모델이 누구인가는 많은 이들의 관심사였다. 클림트는 평생 결혼하지 않은 채 독신으로 살았지만 그가 사망하자 14명의 자식들이 친자 확인 서류를 준비했다는 사실에서 클림트의 화려한 여성 편력을 엿볼 수 있다. 클림트는 늘 여성에 둘러싸여 있었으며 여러 여성과 염문을 뿌렸다. 그 가운데 사돈처녀 에밀리 플뢰게(Emilie Louise Flöge)와 유부녀 아델르 블로흐-바우어(Adele Bloch-Bauer)와의 스캔들은 클림트 일생에서 중요한 부분을 차지한다. 에밀리는 클림트의 마지막 순간을 지키고 평생 플라토닉 사랑을 나눈 여성이었으며, 아델르는 클림트와 12년간 불륜 관계에 있었던 여성으로 알려져 있다. 사실 아델르는 부유한 은행가의 딸이자 성공한 사업가 페르디난트 블로흐-바우어의 아내였다.

에밀리와 아델르 모두 유디트 모델로 거론되지만 특히 상류층 여성 아델르가 사악한 유디트 모델 후보라는 사실은 충격적이다. 실제로 아델르는 〈아델르 블로흐-바우어의 초상〉에서 보수적인 자세로 냉정한 표정을 짓고 있는 상류층 여성으로 등장한다. 그럼에도 학자들은 아델르를 요염하고 퇴폐적인 이미지를 지닌 〈유디트 I〉의 모델이라고 주장한다. 그 근거는 바로 목에 두른 금빛 목걸이 장식 때문이다. 이 보석 목걸이는 35세 신랑 페르디난트가 10대 신부 아델르에게 준 결혼 선물이었다.

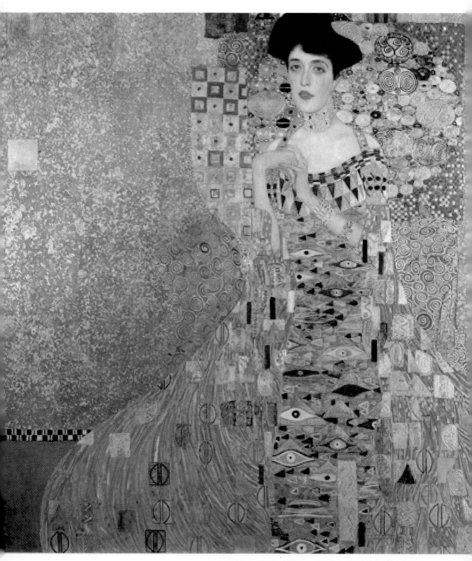

구스타프 클림트, 〈아델르 블로흐−바우어의 초상〉, 1907,
캔버스에 유채 및 금박, 140×140cm, 뉴욕 노이에 갤러리.

당시 정숙한 상류층 여성의 표본이었던 아델르는 몽롱하고 몽환적인 이미지로 자주 묘사되었으며, 타락한 요부 이미지의 초상화 모델이 되기도 했다. 아델르가 상류층 여성이라는 사실과 화가 클림트와 아델르의 묘한 관계는 세간의 관심을 끌었다. 상류층 여성 아델르는 〈유디트 I〉에서 속이 비치는 옷 사이로 가슴을 드러내 쾌락과 고통을 몰고 오는 퇴폐적 여성으로 거듭났다. 더욱이 아델르의 홍조 띤 뺨, 반쯤 감은 눈과 살짝 벌린 입은 황홀경에 빠진 여성의 모습이다. 상류층 여성이었던 아델르가 천한 신분의 모델이 지었을 법한 야릇한 표정을 지었다는 사실은 사교계의 가십거리였다. 남편이 버젓이 있음에도 클림트와 아델르의 관계는 연일 호사가들의 입방아에 오르내렸다.

클림트는 나라를 구한 유디트 유형에 퇴폐적인 여성 이미지를 덧입혀 '순수한 관능'이라는 역설적인 조합을 만들어 냈다. 아델르는 황금빛 장식으로 둘러싸인 애국의 아이콘 유디트이자 순수한 관능의 화신으로서 성스럽고 절대적이며 영원한 가치를 지니게 되었다. 이는 사랑했으나 축복받지 못한 관계에 대한 클림트식 사랑의 찬가인 셈이다.

그림 속 살인

페르소나가 휘두르는 칼

폴 세잔(Paul Cézanne, 1839-1906)이 그린 〈납치〉는 한 남성이 여성을 납치하는 장면을 묘사한 것이다. 이 작품이 더욱 위험해 보이는 것은 황량한 공간과 그림 속 여성이 축 늘어져 있는 모습 그리고 남성이 힘으로 여성을 통제하고 있다는 점 때문이다.

캔버스 위에서 폭발한 감정

1866-1871년에 세잔은 납치와 강간, 살해, 교살을 다룬 작품들을 연달아 제작했다. 이 시기는 세잔이 어렵게 예술가로 첫발을 내디딘

때로, 그의 초기 작품들은 무거운 주제와 어두운 색채로 낭만주의적
성격을 띤다. 세잔의 초기 양식은 색채와 테크닉뿐 아니라 살인, 납
치, 강간, 교살 등 무거운 테마들을 다뤘다. 1860년대 어둡고 음산한
소재를 그린 시기를 세잔의 '암흑 시기'라 부른다. 세잔이 이 시기에
그린 그림들은 각종 강력 범죄와 관련이 있다.

폴 세잔, 〈납치〉, 1867,
캔버스에 유채, 90.5×117cm, 캠브리지 피츠윌리엄 미술관.

세잔은 팔레트 나이프로 반죽 같은 물감을 캔버스에 짓이겨 발라 거칠게 마무리했다. 사실 이 테크닉은 리얼리스트 거장 쿠르베(Gustave Courbet, 1819-1877)로부터 배운 것이다. 힘을 이용한 이 붓 자국은 형식뿐 아니라 내용 면에서도 폭력적이다. 몇몇 학자들은 세잔의 〈납치〉를 하데스가 페르세포네를 납치하는 장면으로 보기도 한다. 그러나 다른 작품들과 달리 이 작품에는 신화 속 장면임을 특정할 만한 상징물, 즉 수선화, 전차, 지하 세계로 통하는 입구 등이 없다. 저 멀리 목욕하는 여성 두 명이 이 사건을 목격하고 있지만 이 납치 사건에 개의치 않는 듯하다. 따라서 이 작품은 신화 속 납치라고 단정할 수 없다. 오히려 납치당하는 여성이 축 늘어져 있어 실제 범죄가 의심될 만한 장면이다. 이 여성 앞에 놓인 운명은 검은 하늘만큼이나 불길해 보인다. 이 시기 세잔이 처한 상황을 살펴보면 신화 속 장면이라기보다 오히려 세잔 내면의 폭력성을 드러낸 작품이라 보는 편이 타당하다.

세잔은 1839년 1월 프랑스 남부 엑상프로방스에서 부유한 은행장 아들로 태어났다. 세잔 아버지는 모자 사업으로 큰돈을 번 뒤 은행에 투자해 자산을 불렸다. 보수적이고 권위적인 세잔 아버지는 장남인 세잔이 법대에 진학해 은행업을 물려받기를 원했다. 세잔은 법대에 진학하기를 바라는 아버지의 뜻에 따라 엑스 법률 학교에 등록했다.

그러나 세잔은 2년 만에 법대를 포기했다. 사실 세잔은 법대보다 예술에 더 관심이 많았다. 어린 시절부터 세잔은 친구 에밀 졸라와 어울리며 예술에 대한 관심을 키웠다. 졸라는 친구 세잔에게서 천재성을 발견한 첫 번째 인물이다. 파리에서 먼저 자리를 잡은 졸라는 계속해서 세잔에게 파리로 오라고 부추겼다. 그러나 아버지 뜻을 거스를 수 없었던 세잔은 쉽게 결정하지 못하고 망설였다. 마침내 세잔은 1862년 예술의 중심 도시 파리로 상경해 미술을 공부하기 시작했다. 세잔은 파리에서 루브르 미술관에 자주 드나들며 거장들을 연구했다.

세잔은 이상적이고 안정화된 그림보다 바로크와 낭만주의의 격정적이고 역동적인 요소에 끌렸다. 그는 특히 낭만주의 화가 들라크루아의 작품을 찬양했다. 이처럼 낭만주의 화풍에 이끌려 세잔 초기 작품들은 어두운 톤으로 무겁게 그려졌다. 그러다 세잔은 리얼리스트 소설가였던 친구 졸라의 영향을 받아 그가 살고 있는 동시대 미술로 눈을 돌렸다. 세잔은 살해, 납치, 강간과 같은 우울하고, 거칠고, 폭력적인 주제를 그리기 시작했다. 이 테마들은 신화 속 테마가 아닌 그가 관찰한 자신의 주변에서 일어나고 있던 일이었다.

이 시기 세잔의 속내는 복잡했다. 아버지를 속이고 몰래 화가의 길로 들어선 그는 하루빨리 화가로 성공한 모습을 아버지에게 보여 주고 싶었다. 그러나 이미 소설가로 명성을 날리고 있는 친구 졸라와

달리 세잔의 형편은 초라했다. 세잔은 에콜 데 보자르(École Nationale Supérieure des Beaux-arts)[88]에도 입학하지 못했고, 살롱 전시에서도 번번이 낙선했다. 그가 계속해서 떨어지는 이유는 아카데믹한 살롱 규범에 맞지 않았기 때문이다. 당시 살롱 규범은 역사화 · 신화 · 성서 속 위대한 인물 중심 회화였다. 그러나 세잔의 미술은 너무 현실적이고 사실적이었다.

아버지에 대한 죄송한 마음과 빨리 성공하고 싶은 마음으로 세잔은 늘 조급해했다. 또 파리 문학계와 예술계의 주목을 끌고 있는 친구 졸라에게 막연한 질투마저 느끼고 있었다. 학창 시절 형편이 어려웠던 졸라를 도와주던 세잔은 이제 전세가 역전되어 졸라의 도움을 받는 형편이 되었다. 세잔은 졸라의 성공이 마냥 부러웠지만 자존심이 상해 그렇다고 내색할 수도 없었다. 세잔은 어렸을 때부터 사교성이 부족했고 그 때문에 교우 관계도 원만하지 못했다. 그는 부끄러움이 많고 내성적이라 여성에게 말도 잘 못 거는 성격이었다. 이 시기 세잔은 살롱과의 관계, 아버지와의 관계, 친구와의 관계, 여성과의 관계 어느 것 하나 제대로 이루지 못했다.

세잔은 일이 잘 안 풀리자 우울증을 앓기 시작했다. 억눌린 감정은 캔버스에서 폭발했다. 폭력적이고 광적이고 잔인하게 말이다. 그

88. 1648년 화가, 조각가, 건축가의 고등 교육을 목표로 설립된 프랑스 국립 고등 미술 교육 기관.

가 거칠게 휘두르는 팔레트 나이프는 세잔의 내면 혹은 그의 페르소나가 휘두르는 칼이다. 현실에서의 불만이 촉발한 분노는 납치, 폭행, 살해 장면으로 둔갑해 그의 그림에 잔인하게 나타나기 시작했다.

폴 세잔, 〈살해〉, 1867년 경,
캔버스에 유채, 64×81cm, 리버풀 워커 아트 갤러리.

〈살해〉는 〈납치〉보다 공격 행위가 더 다양하고 폭력이 직접적으로 묘사된 작품이다. 〈살해〉 역시 신화 속 이야기가 아니라 현실을 묘

사한 것이다. 그러나 어느 공간을 묘사한 것인지 여전히 모호하다. 여기서 세잔의 내재된 폭력 성향이 더욱 두드러지게 드러난다. 세잔이 살인이라는 폭력적 주제를 선택한 것은 졸라의 소설《테레즈 라캥》(1867)에서 영향을 받은 듯하다.

소설에서 라캥 부인은 조카딸 테레즈를 집에 머물게 하며 병약한 아들 카미유를 돌보게 했다. 여기에 그치지 않고 라캥 부인은 테레즈가 자신의 아들을 평생 돌보도록 사촌지간인 이 둘을 결혼시켰다. 사랑하는 감정도 없이 떠밀리듯 사촌과 결혼한 테레즈의 삶은 하루하루 무기력했다. 무료한 결혼 생활을 이어 나가던 어느 날 카미유의 직장 동료 로랑이 집을 방문했다. 건장한 남성 로랑을 만난 이후 테레즈의 무기력한 삶은 요동치기 시작했다. 두 사람은 죄의식 없이 불륜에 빠졌다. 두 사람의 불륜 행각은 점점 더 과감해졌고 급기야 자신들의 애정 행각에 방해가 되는 카미유를 살해할 계획까지 세운다. 테레즈와 로랑은 카미유에게 센강으로 산책하러 가자고 유인했다. 물을 무서워하는 카미유는 싫다고 했지만, 결국 그들의 성화에 못 이겨 따라나섰다. 테레즈와 로랑은 계획한 대로 카미유를 물에 빠트렸고, 사고처럼 보이도록 위장해 카미유를 살해했다. 그들이 저지른 살해는 완전 범죄로 끝났다.

두 남녀가 남성을 살해하는 소설과 달리 세잔은 두 남녀가 여성을 살해하는 모습으로 그렸다. 두 남녀가 기절해서 땅에 누워 있는 한 여성을 공격한다. 남성은 최후의 일격을 가하려 하고 있다. 그 사이 여성 공범자는 온 힘을 다해 희생자를 짓누르고 있다. 〈살해〉는 안정적인 삼각형 구도에 인물을 배치한 뒤 그 속에서 폭력성과 잔혹함을 드러내고 있다. 살인범들의 폭력성과 과장된 힘을 보여 주기 위해 그들의 손과 발이 크게 왜곡되어 있다. 남성 재킷이 크게 휘날리는 것으로 보아 이 남성은 지금 막 팔을 크게 휘두른 참이다. 여성 공범자의 등, 어깨, 팔뚝, 손에서 보이는 힘은 살인자의 잔혹함을 표현하는 동시에 세잔의 살해 의지를 표현한 것이다. 두 살인범의 공격 행위는 야만적이고 잔혹하며 반드시 살인을 하고 말겠다는 강한 집착을 보인다.

잔인하고 무자비한 살인자들의 공격 아래 희생자는 움직임이 없다. 꺼져 가는 희생자의 의식만큼이나 희생자 여성의 신체도 곧 소멸될 듯 희미하게 그려져 있다. 다만 머리와 두 팔의 윤곽선만이 두 살인자의 사나운 힘 아래서 뚜렷이 드러나 있을 뿐이다. 살인자들의 얼굴은 드러나지 않았지만 희생자 얼굴은 고통으로 일그러져 있다. 이 포악하고 잔인한 살인자들의 공격으로 여성은 끝내 희생당할 것이다. 범죄 장면은 사악한 남녀의 속내만큼이나 어둡고 무시무시하다.

세잔은 이 〈살해〉 테마를 한 번 더 반복해서 제작했다. 〈교살당하

는 여자〉는 〈살해〉보다 더 직접적인 살해 행위를 그렸다. 푸른색 셔츠를 입은 남성은 강한 살해 의지로 여성 목을 조르고 있다. 그의 살인 광기가 고스란히 느껴진다. 〈교살당하는 여자〉는 〈살해〉와 같은 구성을 가지고 있으나 살해자 얼굴은 더 이상 가려져 있지 않다. 희생자는 삶에 대한 마지막 의지로 손을 들어 필사적으로 저항하고 있다.

예술계의 새로운 바람을 일으키다

폴 세잔, 〈교살당하는 여자〉, 1872,
캔버스에 유채, 31×25cm, 파리 오르세 미술관.

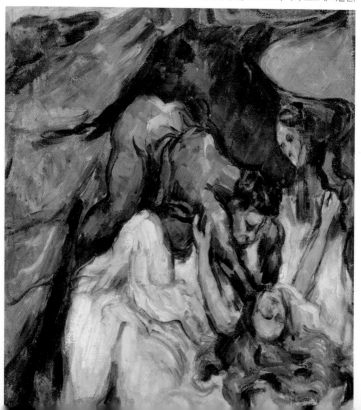

세잔은 친구도 없이 늘 고독하게 지냈다. 가족들마저 세잔이 화가가 되는 것을 바라지 않았다. 그는 언제 자신이 죽을지 모를 것을 걱정하며 42살에 유언을 작성할 정도로 불안과 걱정 속에서 살았다. 한번은 어린아이가 그를 치고 지나가 넘어질 뻔한 일이 있었다. 보통 사람 같으면 가볍게 넘길 일을 그는 심각하게 받아들였다. 그 이후 그는 누구의 손길이 닿는 것조차 거부했다. 세잔은 그림 모델과도 자주 트러블을 일으키는 것으로 유명했다. 그는 모델들이 하품하거나 몸을 조금 움직이기만 해도 불같이 화를 냈다. 그래서 세잔 작품에 한 번 모델을 선 사람은 두 번 다시 하지 않으려 했다. 이 때문에 세잔은 모델과 교감하지 않아도 되는 사진을 참고해 그러거나 사과와 오렌지 같은 쉽게 썩지 않는 과일을 즐겨 그렸다.

그는 점점 더 소심해지고 의심이 많아졌으며 민감해졌다. 그는 기질적으로 걱정과 불안이 많은 사람이다. 남들과 어울리지 못하는 소심한 성격 탓에 예술계 사람들과도 쉽게 어울리지 못하고 겉돌았다. 파리에서 보란 듯이 성공해서 친구 졸라에게도, 아버지에게도 자랑스럽게 나서고 싶었던 세잔의 꿈은 무너졌다. 세잔의 삶은 〈납치〉와 〈살해〉의 무대처럼 어둡고 꽉 막힌 터널 같았다. 아버지가 세상을 떠난 후에도 세잔은 여전히 아버지의 그늘 속에서 살았다. 그리고 이후 졸라와의 절교 사건[89]으로 세잔은 사회적으로 더욱 더 고립된 삶을 살게 되었다.

89. 졸라는 소설 《작품》(1886)에서 실패한 예술가가 자살로 생을 마감하는 이야기를 발표했다. 여기까지만 보면 그저 소설 속 이야기 같지만, 사실은 세잔을 빗댄 것이었다. 이 사실을 안 세잔은 졸라와 크게 다툰 후 절교까지 하게 된다.

세잔은 지금껏 자신을 지탱해 온 두 축인 아버지와 친구 졸라, 모두를 잃게 되었다. 세잔은 두 인물을 향해 사랑과 증오라는 상반된 마음을 품었고 이 때문에 괴로워했다.

폴 세잔, 〈대수욕도〉, 1898-1905,
캔버스에 유채, 210.5×250.8cm, 필라델피아 미술관.

세잔은 자신이 화가로 실패한 삶을 살게 된 이유가 자신이 인물 습작 능력이 부족하다고 생각해 끊임없이 인체를 탐구했다. 그의 〈대수

욕도〉연작은 인물들의 신체를 왜곡, 변형, 과장하며 얻은 결과물이다. 이는 형태를 다양한 시점에서 보고 본질에 다가가려는 세잔만의 진중한 접근 방식이자 해결책이었다. 이렇게 본질을 탐구하고자 수없이 가한 붓질은 세잔만의 독보적인 화풍이 되었고, 이후 큐비즘으로 이어졌다. 세잔의 거친 붓질은 세상을 향한 폭력적인 제스처였으나, 이는 예술계에 새로운 바람을 일으켰다. 인체에 대한 세잔의 고민은 현대 미술계에 큰 획을 그었다. 질투와 결핍은 때로는 선한 결과를 가져오기도 한다.

캠든 타운 살인 사건
성과 살인, 그 이질적인 조합

런던 북서부에 위치한 캠든 타운은 오늘날 유명한 맛집, 개성 넘치는 빈티지 숍, 팝 음악 카페로 관광객이 많이 찾는 도시 가운데 하나다. 그러나 100여 년 전 캠든 타운은 지금의 명성과는 거리가 멀었다. 당시 캠든 타운은 가난한 이들이 모여 살고 있는 런던의 대표적인 하층민 주거 지역이었다.

100년 째 해결하지 못한 의문의 사건

'캠든 타운 살인'은 1907년 런던 캠든 타운에서 벌어진 실제 살인

사건이다. 1907년 9월 11일, 22살 매춘부 에밀리 딤목(Emily Dimmock)
이 침실에서 살해당한 채 발견되었다. 첫 번째 목격자이자 신고자는
사실혼 관계인 남편 버트램 쇼(Bertram Shaw)였다. 그는 밤 근무를 마치
고 퇴근한 후 사망한 아내를 발견하고 신고했다. 에밀리 사건이 대서
특필된 이유는 그녀가 매력적인 금발 여성이라는 점과 너무 참혹하
게 살해되었다는 사실 때문이다. 이 살인 사건은 1930년대까지 20세
기 최악의 범죄 가운데 하나로 선정되기도 했으며, 100년이 지난 지
금까지도 영구 미제 사건으로 남아 있다.

살인 사건이 신고되자 런던 경찰청은 사건을 조사하기 시작했다.
방 안에는 두 사람이 먹다 만 저녁거리가 테이블 위에 남아 있었다.
발견 당시 에밀리는 벌거벗은 채 오른손은 베개 위에, 왼손은 등 뒤
에 놓인 이상한 자세로 누워 있었다. 살인자는 에밀리와 성관계 후 그
녀가 자고 있는 동안 그녀의 목을 베어 살해했으며, 얼마간 시간을 보
낸 후 아침에 떠난 것으로 보였다. 무엇보다 결정적 사인인 목에 가해
진 칼자국은 너무 잔혹했다. 그녀를 덮었던 시트는 온통 피로 물들어
있었으며 카펫 바닥까지 피가 흥건했다. 살인자는 에밀리의 속치마를
손 닦는 데 사용한 듯 에밀리 속치마가 핏물이 흥건한 채 세면대 위
에 걸쳐 있었다. 사건의 단서가 될 만한 것은 발견되지 않았으며 살해
동기도 미스터리했다. 경찰은 누가 이토록 끔찍한 살인을 저질렀는지
도무지 짐작조차 할 수 없었다.

이 살인 사건은 런던 시내에 큰 파장을 일으켰다. 이 사건에 대해 많은 신문사들이 앞다퉈 선정적으로 보도하기 시작했다. 신문사들은 '난도질당한 여성, 미스터리, 범죄'라는 자극적인 제목으로 대중들의 관심을 끌었고, 에밀리의 매춘 행위, 마지막 날 행적, 살해자 신원과 동기, 처벌에 관해 매일매일 새로운 기사를 쏟아 냈다. 먼저 성과 죽음이라는 코드의 이질적인 조합이 사람들의 관심을 자극했다. 게다가 셜록 홈즈나 푸와로, 제인 마플 등 탐정 소설이 대중적으로 인기가 많았던 시절이라 이 사건은 탐정 소설의 실사판으로 여겨졌다. 이렇게 언론은 성과 범죄를 연관시켜 대중들을 선동했고, 여기에 탐정 소설이 인기가 많았던 사회적 분위기와 맞물려 이 살인 사건은 당시 최고의 범죄 사건이었다.

살인 사건이 일어난 19세기 초 런던 북부 캠든 타운은 그야말로 빈민가였다. 이 시기 이곳에는 런던 북부의 관문인 세 개의 큰 철도역 킹스 크로스, 세인트 판 크라스, 유스턴 역이 동시에 건설되고 있었다. 이 건설 사업으로 영국 전역과 아일랜드로부터 값싼 노동 인력들이 대거 몰려들었다. 당시 캠든 타운은 몰려드는 인부들을 상대로 값싼 거처와 술집, 성 매춘 산업이 덩달아 번창했다. 그러나 갑자기 팽창한 인구는 열악한 주거 환경, 위생, 치안 등 여러 문제를 일으켰다. 캠든 타운 곳곳에서 싸움, 매춘, 절도, 강도 등 범죄가 매일 벌어졌다.

하지만 이전의 경범죄와는 달리 에밀리 살인 사건은 차원이 다른 강력 범죄 사건이었다. 런던 경찰청은 술집과 매춘 거리를 방문해 관련자와 우범자를 중심으로 탐문 수사를 펼쳤다. 탐문 조사 결과 예술가 로버트 우드(Robert Wood)가 에밀리의 유력한 살해 용의자로 기소되었다. 우드는 사건이 벌어지기 닷새 전에 에밀리를 만난 인물이었다. 경찰은 조사 과정에서 우드가 에밀리에게 '8시 15분에 만나자'라고 쓴 엽서를 발견했다. 이 엽서에는 '앨리스로부터'라는 엉뚱한 이름이 기재되어 있었는데, 이는 우드가 에밀리 남편의 의심을 피하기 위해 거짓으로 작성한 것이었다. 이 엽서와 이름을 감춘 행위가 우드를 더 의심스러운 인물로 만들었다. 이 시기는 아직 지문, 타액, 정액 등 DNA 검사가 도입되기 전으로 자백과 정황 증거가 가장 유력한 살해 증거로 채택되던 때였다. 따라서 우드가 거짓 이름으로 보낸 엽서가 살인의 결정적인 증거가 되었다.

이 살인 사건은 오전 3시와 6시 사이 약 3시간 동안 벌어진 것으로 추정됐다. 당시 경찰 조사에 의하면 우드는 에밀리가 살아 있는 동안 만난 마지막 남자였다. 따라서 가장 늦게까지 에밀리와 시간을 보낸 우드가 가장 유력한 살해 용의자였다. 더욱이 우드가 자신이 살인 용의자로 지목되자 전 여자 친구에게 자신과 정기적으로 만남을 갖는 사이라고 위증을 교사했다. 그를 둘러싼 여러 정황과 의심, 에밀리

를 만난 마지막 인물이라는 결정적 이유로 그는 에밀리 살해 용의자
로 기소되었다. 런던시에 거주하는 모든 이들의 이목이 이 사건에 집
중되었다. 런던 시민들은 법정 방청석 자리를 차지하기 위해 법정 바
깥까지 장사진을 이루었다. 이날 모인 군중은 약 만 명으로 추산되며
20세기 들어 최고의 관심을 받았던 사건이었다.

에드워드 마샬 홀(Edward Marshall Hall)이라는 변호사가 우드의 변호
를 맡았다. 홀의 변호에 따르면 엽서는 증거 능력이 없는 정황일 뿐이
며, 위증 교사 혐의는 이 사건과 무관하다는 것이다. 홀은 사건이 벌
어진 9월 11일 밤 우드의 행적과 알리바이 입증에 집중했다. 관심의
방향을 돌린 홀의 효과적인 변호 덕분에 배심원들은 우드가 무죄라
고 결론 내렸다. 유일한 살인 피고인 우드가 무죄로 풀려나자 사건은
미궁에 빠졌다. 캠든 타운 살해 사건은 끝내 범인을 밝히지 못한 채
미제 사건이 되었다. 그러나 이 사건은 엉뚱하게도 이 사건을 그린 화
가를 범인으로 지목했다.

시커트, 잭더리퍼로 의심받다

월터 리차드 시커트(Walter Richard Sickert, 1860-1942)는 독일 태생의

영국 화가다. 그의 할아버지, 아버지, 두 형 모두 화가로 활동했으며, 어머니와 여동생은 무용과 음악에 재능이 있었다. 집안 전체가 예술 가인 환경 속에서 그는 자연스럽게 미술 교육을 받았다. 그리고 시커트는 스무 살 무렵에 배우로 활동한 특이한 경력을 가지고 있다. 그가 배우 생활을 할 수 있었던 것은 그의 집에 조지 버나드 쇼(George Bernard Shaw)나 오스카 와일드(Oscar Wilde)와 같은 유명인들이 자주 드나들며 그에게 영향을 주었기 때문이다. 하지만 시커트는 배우로 활동하며 그다지 빛을 보지 못하자 3년간의 배우 생활을 접고 화가로 전향했다.

시커트는 낡은 실내와 거친 도시 풍경을 주로 담아냈는데, 허름하고 거친 도시 생활을 사실적으로 그려 생활 밀착형 도시 풍경을 만들었다. 그 결과 시커트는 영국적 도시 풍경이라는 새로운 장르를 개척했으며, 일상과 도시 생활을 소재로 한 예술에 중요한 영향을 끼친 인물로 평가받는다. 1911년 시커트는 그가 사는 지역 이름을 따 '캠든 타운 그룹(Camden Town Group)'을 결성했다. 캠든 타운 그룹은 시커트의 활발한 활동 덕분에 영국 근대 회화 운동의 중심이 되었다. 그러나 당시 미술계의 후한 평가와 달리 일반인들에게 시커트는 그리 유명한 인물이 아니었다. 오히려 그는 캠든 타운 살인 사건과 관련된 불명예스러운 일로 신문 사회면에 자주 오르내리는 인사였다.

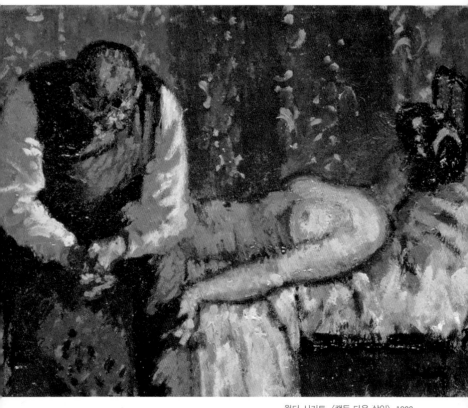

월터 시커트, 〈캠든 타운 살인〉, 1908,
캔버스에 유채, 26×36cm, 코너티컷 예일 대학교.

〈캠든 타운 살인〉은 시커트가 캠든 타운 살인 사건을 그린 회화 작
품이지만, 에밀리 살해 장면을 연상시킬 만한 요소는 없다. 또한 이
작품은 처음 전시되었을 때 캠든 타운 살인 사건과 관련 없는 〈월세

는 어떻게 할까요?〉라는 제목으로 전시되었다. 이 제목은 매춘부로 근근이 하루하루 살아가는 하층민이 자신이 살해되어 더 이상 임대료를 낼 수 없음을 드러낸 말이었다. 시커트는 다소 엉뚱한 제목을 달아 살인 사건의 어둡고 음침한 분위기를 덜어 냈다. 하지만 〈캠든 타운 살인〉은 누드, 매춘부, 살인이라는 캠든 타운 살인 사건의 주요한 코드를 포함하고 있다. 어둡고, 거칠고, 유분기 없는 시커트의 거친 붓 터치는 마치 시커트가 붓으로 난도질한 것 같은 인상을 준다.

시커트는 〈캠든 타운 살인〉을 그리기 전부터 침대에 누워 있는 여성 누드 모티프를 여러 점 그렸다. 이 시기 그는 매끈한 여성 피부가 아니라 치구의 털을 드러내 그동안 누드를 그릴 때 반드시 지켜야 하는 모든 원칙을 조롱했다. 전통적으로 누드는 인체의 아름다움을 드러내는 수단이었으며, 화가들은 매춘부를 고용해 비너스와 요정들을 그려 왔다. 시커트는 이상화된 전통 누드에 도전장을 내밀고 더 이상 매춘부를 비너스로 둔갑시키지 않았다. 매춘부가 누워 있는 공간 또한 이상적인 장소가 아닌 세면대와 침실용 변기를 그려 이곳이 실제 매춘 장소임을 드러냈다. 시커트가 그린 누드는 그저 하루하루 근근이 성을 팔아 살아가는 매춘부에 불과하다. 당시 예술계에서는 시커트의 현실을 드러내고자 한 시도들을 추하고 저속한 것으로 비난했다. 그가 선택한 주제들은 예술로서 너무 비속하고 야한 것으로 여겨졌다.

당시 캠든 타운 살인 사건에 대해 신문사들은 매일매일 기사를 쏟아냈고 평소 누드, 매춘, 살인이라는 주제에 관심 있었던 시커트는 자연스럽게 그 사건을 화폭에 담았다. 시커트는 마치 살해범이 현장을 재구성하듯 그렸다. 시커트는 당시 신문에 실린 우드 사진을 참조해 짧은 머리, 조끼 차림의 정장을 입은 모습으로 남자를 그렸다. 그림 속 누드 여성은 마치 시체처럼 누워 있다. 창문은 없지만 어딘가로부터 들어온 빛은 남자, 여자, 벽, 침대를 구석구석 비추며 가난한 매춘부의 침실을 드러내고 있다. 그러나 그림 속에는 살인을 암시할 만한 것은 없으며 오히려 모호한 것 투성이다. 여성은 잠을 자고 있는 것인지 살해당한 것인지 불분명하다. 실제 캠든 타운 살인 사건에서 에밀리는 목에 입은 깊은 자상으로 사망했다. 그러나 이 작품에서 여성은 자상과 관련 없어 보인다. 오히려 유난히 붉은 얼굴색은 교살을 의심하게 한다. 이를 뒷받침할 만한 사실은 남성의 붉은 손과 유난히 꺾인 여성의 손이다. 또한 남성의 존재 역시 살인자인지 수사관인지도 모호하다.

시커트가 의도한 이러한 모호성은 많은 의심을 불러왔다. 시커트는 이 사건의 범인뿐만 아니라 악명 높은 연쇄 살인마 잭더리퍼(Jack the Ripper)라고도 의심을 받았다. 잭더리퍼는 1888년 이스트 런던 화이트채플에서 벌어진 5건의 연쇄 살인을 저지른 살인마로 '최초의 연

쇄 살인마'라는 별명이 붙은 희대의 범죄자다. 런던 사람들은 20여 년 전 범죄 신화로 남은 잭더리퍼가 부활해 캠든 타운 살인 사건을 저질렀다고 믿었다. 잭더리퍼 살인 사건과 캠든 타운 살인 사건 모두 매춘부를 노린 잔혹한 살인 범죄였지만, 두 사건은 여러 점에서 달랐다. 첫째, 캠든 타운 살인 사건은 연쇄 살인 사건이 아니다. 둘째, 캠든 타운 살인자는 사체를 보란 듯이 전시하거나 난도질하지 않았다. 셋째, 잭더리퍼는 경찰을 조롱하는 편지를 보내 자신을 과시했는데 캠든 타운 살인자는 어디에도 자신을 드러내지 않았다. 이렇게 두 사건은 다른 점이 있었음에도 사람들은 여전히 20여 년 전 잭더리퍼가 돌아와 다시 살인을 저지른 것으로 믿었다.

실제로 시커트는 자신이 잭더리퍼가 살던 방에 살았다고 믿었는데, 이는 집주인이 이전 세입자가 잭더리퍼라고 거짓 정보를 흘렸기 때문이다. 집주인 말을 그대로 믿은 시커트는 자신의 방을 모델로 〈잭더리퍼의 침실〉을 그렸다. 이 작품 속 방의 분위기는 어두컴컴하고 우울하다. 하지만 보이는 모든 것을 불분명하고 모호하게 그렸기 때문에 잭더리퍼 존재나 그의 신원을 파악할 만한 단서는 하나도 없다.

여러 가지 정황과 의심으로 사람들은 시커트가 캠든 타운 살인 사건의 진범이자 잭더리퍼라고 믿었다. 그러나 시커트는 캠든 타운 살

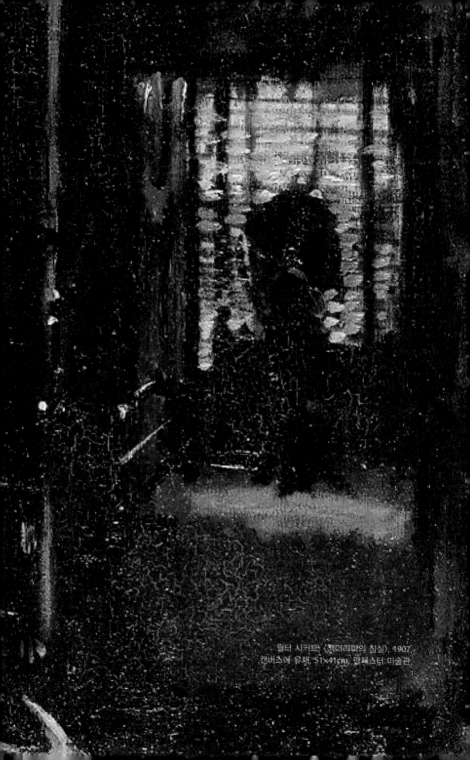

월터 시커트, 〈챔더리판의 침실〉, 1907,
캔버스에 유채, 51×41cm, 맨체스터 미술관.

인 사건이 벌어진 9월에 프랑스에 있어 알리바이가 확실했다. 이렇게 확실한 알리바이가 있음에도 시커트가 범인이라는 의심은 가시지 않았다. 1970년대부터 시커트가 잭더리퍼 살인자라는 의심은 단순한 소문과 의심에 그치지 않았다. 자신이 시커트의 혼외자라고 밝힌 인물이 나타나 자신의 아버지 시커트가 잭더리퍼라고 주장하기도 했다. 또한 1976년 스테픈 나이트(Stephen Knight)라는 작가는 시커트가 최소한 공범자일 것이라 주장하기도 했다. 이처럼 시커트의 혼외자라는 허무맹랑한 소리부터 공범자라는 의심까지 시커트가 잭더리퍼라는 소문은 끊이질 않았다. 심지어 2000년대 들어서는 DNA 분석 기법을 동원해 시커트가 잭더리퍼라고 과학적으로 주장하기 시작했다. 2002년 범죄 소설가 패트리샤 콘웰(Patricia Cornwell)은 시커트 회화 31점을 구입해 시커트의 DNA를 찾고자 했지만, 결국 과학자들이 나서 시커트가 잭더리퍼라는 콘웰의 주장은 터무니없다고 일축했다. 어느 자료에서도 시커트가 잭더리퍼라는 증거는 없다. 그러나 이 정황뿐인 의심은 여전히 시커트가 살인마라고 주장하고 있다. 100년 전 시작된 소문이 지금까지도 사람들의 입에 오르내리고 있다. 아니 땐 굴뚝에서도 연기가 나는 법이라 소문은 이래서 무섭다.

에필로그

이 책은 안과의사협회에 기고한 미술과 범죄 테마를 발전시킨 글이다. 특정 테마로 글을 쓰기 시작한 것은 2016년 안과의사협회지에 칼럼을 기고하면서부터다. 한 해는 노동 연작으로, 한 해는 눈과 관련된 테마로, 한 해는 눈과 관련된 관음증으로 구성한 바 있다. 언젠간 이 글들을 모아 책을 내리라 막연히 기대했는데 우연한 기회에 드루 출판사에서 긍정적인 답변을 받아 이 책을 출간하게 되었다.

이 책은 서양 미술에 재현된 범죄 그림을 다섯 개 카테고리로 나누어 분류했다. 범죄 카테고리는 사기, 성매매, 성폭행, 납치, 살인으로 점차 진화하는 강력 범죄로 분류했다. 이는 범죄 진화 양상과 같다. 범죄자들은 한 가지 범행만이 아니라 여러 범죄 행위를 결합하는 양상을 보이며 점점 더 강력하고 복합적인 범죄를 저지른다.

오늘날 범죄는 영화나 드라마에서 주요 소재가 되기도 하며, 예능을 덧입힌 시사 다큐멘터리에서도 자주 등장한다. 그만큼 범죄는 우리 가까이 있다. 그러나 도박, 마약, 음주 운전, 불법 촬영과 같은 잦은 일탈 행위와 범죄 행위가 반복되다 보니 범죄의 위험성이 희석되고 반감되었다. 더구나 범죄를 저지른 연예인과 정치인들이 임의적인 자숙 기간을 가진 뒤 속속 복귀해 아무 일도 없었던 것처럼 활동하고 있다. 그러나 범죄 행위는 절대로 가벼울 수 없다. 행위는 가벼울 수 있지만 범죄

로 인한 피해자의 후유증과 여파는 절대로 가볍지 않기 때문이다.

봉준호 감독이 영화 〈살인의 추억〉을 제작하는 동안 희생자들에 대한 예의를 잃지 않으려 했다는 인터뷰 기사를 본 적 있다. 잔혹한 연쇄살인을 재현하기 위해 영화는 잔인했고, 피해자의 모습은 참혹했다. 그러나 봉준호 감독은 살해된 여중생의 훤히 드러난 허리춤을 덮어 주는 장면을 넣어 마지막까지 인간에 대한 예우를 잊지 않았다. 필자 역시 그림 속에 재현된 희생자들에 대한 예의를 잃지 않으려 노력했다.

책에서 소개한 그림 대부분은 방학 기간을 이용해 다녔던 유럽 미술관에서 본 작품들이다. 필자는 강의 시간에 좀 더 많은 것을 학생들에게 알려 주고자 노력해 왔다. 아는 그림을 설명할 때도 또 한 번 작품에 대해 공부했다. 그러나 글로 전달할 때는 더 많은 연구와 시간이 필요했다. 학기 중에는 강의 준비로 많은 시간을 책에 할애할 수 없었다. 따라서 온전한 시간이 주어지는 방학 동안에만 글에 집중할 수 있었다.

글을 쓰는 1년간 정말 행복했다. 20여 년간 미술사학을 연구하며 어려워서 좌절한 적도 많았지만 한순간도 지루하지 않았다. 그만큼 미술 작품과 그와 관련된 이야기가 흥미로웠다. 미술 작품을 감상하

는 일이 지루하지 않은 것은 작품을 감상하는 방법이 여러 가지가 있기 때문이다. 독자들에게 그림을 읽는 또 다른 방법을 소개할 수 있어서 기쁘다. 작품을 감상하려면 작가도 알아야 하고, 그 시대의 역사, 정치, 경제, 사회에 대해서도 알아야 한다. 그러나 그 기초에는 인간에 대한 깊은 이해가 바탕이 되어야 한다. 이 책에서 다루는 미술 속 범죄 이야기는 흥미롭지만 잔인하고 폭력적이다. 하지만 가해자의 폭력보다 피해자의 감정에 동화되기를 바란다. 어쩌면 우리는 가해자가 되기보다 피해자가 되기 쉬운 세상을 살아가니 말이다.

이 책이 나오면 많은 분들께 감사드리고 싶다. 먼저 학문의 길로 안내해 주신 많은 교수님들이 생각난다. 김현화 교수님, 전동호 교수님, 정무정 교수님, 양정무 교수님, 진휘연 교수님, 김희영 교수님, 전한호 교수님 모두 진심으로 감사드린다. 또한 김이순 교수님과 고종희 교수님, 신혜양 교수님께서는 위로와 용기를 주신 분들이라 따로 고마움을 표하고 싶다. 또한 책을 다듬고 만들어 준 드루의 유나영 선생님과 서혜선 선생님께도 감사 인사를 전하고 싶다.

이 지면을 빌려 우리 가족들에게도 감사함을 전하고 싶다. 사랑하는 아버지 이상철님, 어머니 신현분님께 특히 고마움을 전하고 싶다. 사랑하는 나의 동생과 그 가족들 희정, 웅철, 윤서, 원준, 은경, 현석,

영은, 영우, 현주, 범진, 은준, 연우, 정희, 아름, 하린이 모두 사랑한다.

마지막으로 책을 쓰면 꼭 고마움을 전하고 싶은 분이 있다.

나의 할아버지 이명복님, 할머니 김경순님 당신을 존경하는 마음
으로 이 글을 바칩니다.

참고문헌

I. 사기: 속임수 예술

김승환. 「풍경으로서 재난: 계몽과 숭고의 미학-클로드-조젭 베르네와 윌리엄 터너의 풍경화에 나타나는 재난의 모습」. 『인문학연구』. 45, (2013): 197-216.

김영나. 『서양미술사』. 효형출판, 2017.

노르베르트 볼프. 『한스 홀바인』. 이영주 옮김. 마로니에북스, 2003.

노자연. 「17세기 영국의 '호기심의 방'」. 『영국연구』. 25, (2011): 75-110.

데이비드 빈드먼. 『18세기 영국의 풍자화가, 윌리엄 호가스』. 장승원 옮김. 시공사, 1998.

앨릭잰더 스터지스 편집. 『주제로 보는 명화의 세계』. 권영진 옮김, 마로니에북스, 2007.

에케하르트 캐멀링 편집. 『도상학과 도상해석학: 이론 전개 문제점』. 이한순, 노성두, 박지형, 송혜영, 홍진경 옮김. 사계절, 2005.

윤영휘. 「1783년 종(Zong)호 재판의 실제와 역사적 의의」. 『영국연구』. 44, (2020): 113-43.

E.H. 곰브리치. 『서양미술사』. 백승길, 이종숭 옮김. 예경, 2005.

전동호. 「터너의 〈난파선〉과 낭만주의적 해양 재난」. 『미술이론과

현장』. 14, (2012): 33-51.

크랙 하비슨. 『북유럽 르네상스』. 김이순 옮김. 예경, 2001.

허구생. 「군주의 명예: 헨리 8세의 전쟁과 튜더 왕권의 시각적 이미지」. 『영국연구』 13, (2005): 1-30.

Barcham, William & Linda Whiteley. *Paintings in the National Gallery London*. Augusto Gentili trans. London: Bulfinci Press, 2000.

Bockemuhl, Michael. *Turner: The World of Light and Color*. Koln: Taschen, 2000.

Foister, Susan. Holbein & England. New Haven and London: Yale University Press, 2014.

Simon, Robin. *Hogarth, France & British Art: The Rise of the Arts in 18th-Century Britain*. London: Paul Holberton Publishing, 2007.

II. 성매매: 사고파는 물건으로서 성

김소희. 「17세기 네덜란드 장르화에 재현된 매춘 이미지 연구」. 『한국미술사교육학회』. 38, (2019): 153-172.

김향숙. 「에른스트 루드비히 키르히너: 베를린 시대(1911-1918)의

여성 이미지」.『서양미술사학회』. 16, (2001): 37-63.

　나수진.「발레리나의 드러난 신체와 은폐된 권력에 대한 고찰-프랑스 낭만 발레와 미국 신고전주의 발레를 중심으로」.『우리 춤과 과학 기술』. 14:4 (2018): 47-75.

　마티아스 아놀드.『앙리 드 툴르즈 로트레크』. 박현정 옮김. 마로니에북스, 2005.

　박미훈.「17세기 네덜란드 장르화의 포도주 마시는 여인상 연구」.『서양미술사학회』. 26 (2007): 72-93.

　박미훈.「17세기 네덜란드 장르화에서의 포도주 마시는 여인과 여성의 덕목」. 홍익대학교, 석사학위 논문, 2004.

　베른트 그로베.『에드가 드가』. 엄미정 옮김. 마로니에북스, 2005.

　손영희.「『이사벨라, 혹은 바질 화분』과 라파엘전파 회화」.『한국영미문학교육학회』. 13:2, (2013): 43-72.

　손영희.『라파엘전파 회화와 19세기 영국 문학』. 한국문화사, 2017.

　심정민.『서양무용비평의 역사-프랑스에서 미국으로』. 삼신각, 2001.

　신혜경.「드가의 윤락가 모노타입-근대적 플라뇌르와 여성 누드」.『미학』. 70, (2012): 75-111.

　앙리 페뤼쇼.『로트렉, 몽마르트의 빨간 풍차』. 강경 옮김. 다빈치, 2009.

윤난지. 「엑소시즘으로서의 원시주의」. 『서양미술사학회』. 11, (1999): 125-160.

이민경, 「에드가 드가의 〈14살의 어린 무희〉 연구」. 숙명여자대학교, 석사학위논문, 2017.

이성숙. 「움직이는 페미니스트 군단: 영국 성병방지법 폐지 운동가 페미니스트들의 네트워크, 1869-1886」. 『영국연구』. 4, (2000): 55-83.

이연식. 『드가, 일상의 아름다움을 찾아낸 파리의 관찰자』. 아르테, 2020.

조예인. 「라파엘전파에 나타난 타락한 여성의 신화: 로제티, 헌트, 브라운을 중심으로」. 홍익대학교 석사학위논문, 2008.

존 러스킨. 『라파엘 전파』. 임현승 옮김. 좁쌀한알, 2018.

진휘연. 『오페라거리의 화가들: 시민사회와 19세기 프랑스회화』. 효형출판, 2002.

크리스 쉴링. 『몸의 사회학』. 나남출판, 1999.

폴 발레리. 『드가 · 춤 · 데생』. 김현 옮김. 열화당, 2005.

Gruitrooy, Gerhard. *Henri de Toulouse-Lautrec.* Singapore: Todtri, 1996.

Harrison, Charles & Paul Wood. (Ed.) *Art in Theory 1900-1990: An Anthology of Changing Ideas.* Oxford: Blackwell, 1992.

Green, Christoper. *Picasso's Les Demoiselles d'Avignon.* Cambridege: Cambridge University Press, 2001.

Kendall, Richard. "Degas and the Contingency of Vision". *The Burlington Magazine.* 130: 1020 (Mar. 1988): 180-97.

Lipton, Eunice. *Looking Into Degas: Uneasy Images of Women & Modern Life.* LA: Univerrsity of California Press, 1988.

Prettejohn Elizabeth. *The Art of Pre-Raphaelites.* London: Tate Publishing, 2010.

Retford, Kate. *The Art of Domestic Life: Family Portraiture in Eighteenth-century England.* New Haven and London: Yale University Press, 2006.

Rosenblum, Robert & H.W.Jenson, *19th Century Art.* New York: Harry N Abrams, Inc., 1984.

Steinberg, Leo. "The Philosophical Brothel". *October,* 44, (October. 1988): 7-74.

성병방지법, https://en.wikipedia.org/wiki/Contagious_Diseases_Acts (2022. 9. 14 검색).

III. 성폭행: 씻을 수 없는 상처, 사회적 살인

게오르그 짐멜. 『렘브란트: 예술철학적 시론』. 김덕영 옮김. 길, 2016.

고종희. 『르네상스의 초상화 또는 인간의 빛과 그늘』. 한길아트, 2004.

김소희. 「밧세바 또는 매춘부?: 얀 스테인의 "현대적" 역사화」. 『미술사와 시각문화』. 24, (2019): 212-235.

김현화. 『미술, 인간의 욕망을 말하고 도시가 되다』. 이담북스, 2010.

레지스 드브레. 『100편의 명화로 읽는 구약』. 이화영 옮김. 마로니에북스, 2006.

미술사문화비평학회. 『미술사, 한 걸음 더』. 이담북스, 2021.

미하엘 보케뮐. 『렘브란트 반 레인』. 김병화 옮김. 마로니에북스, 2006.

볼프강 카이저. 『미술과 문학에 나타난 그로테스크』. 이지혜 옮김. 아모르문디, 2019.

송미숙. 「드가의 제스처」. 『서양미술사학회』. 21, (2004): 25-47.

알렉상드라 라피에르. 『불멸의 화가, 아르테미시아』. 함정임 옮김.

민음사, 2001.

양정무.『난처한 미술 이야기 7: 르네상스 완성과 종교개혁』. 사회평론, 2022

에드가 드가 외.『춤추는 여인』. 강주헌 옮김. 창해, 2000.

이미경.「앙리 마티스의 오달리스크 연작 연구」. 숙명여자대학교, 석사학위논문, 2006.

자클린 루메.『드가, 움직임을 그리는 화가』. 김미선 옮김. 성우, 2000.

주디 시카고. 에드워드 루시-스미스.『여성과 미술: 열 가지 코드로 보는 미술 속 여성』. 박상미 옮김. 아트북스, 2003.

토마스 다비트.『그림 속 세상으로 뛰어든 화가, 렘브란트』. 노성두 옮김. 렌덤하우스중앙, 2006.

Jensen, Robin Margaret. *Understanding Early Christian Art.* London: Routledge, 2011.

Rutgers, Jaco & Timothy J. Standring. *Rembrandt: Painter as Printermaker.* CT: Yale University Press, 2018.

IV. 납치: 인생을 뒤흔드는 영혼 살인

박일호.『미학과 미술: 고대부터 현대까지 미술 작품에 담긴 미학의 역사』. 미진사, 2014.

버나드 베른슨.『르네상스의 이태리 화가들: 베네치아와 피렌체의 그림』. 최승규 옮김. 한명, 2000.

솔로몬 피시맨.『미술의 해석』. 민주식 옮김. 학고재, 1999.

수잔 우드포드.『고대 미술과 문학으로 읽는 트로이 신화』. 김민아 옮김. 루비박스, 2004.

야콥 부르크하르트.『루벤스의 그림과 생애』. 최승큐 옮김. 한명, 1999.

오광수, 박서보 감수.『페테르 파울 루벤스』. 재원, 2004.

전한호.「뒤러의 코뿔소, 라파엘로의 코끼리」.『서양미술사학회』. 56, (2022): 149-71.

조르조 바사리.『르네상스 미술가 평전』. 이근배 옮김. 한길사, 2019.

질 네레.『페테르 파울 루벤스』. 문경자 옮김. 마로니에북스, 2006.

콘스탄티노 포르쿠.『루벤스』. 이지영 옮김. 예경, 2009.

패트리샤 포르티니 브라운.『베네치아의 르네상스』. 김미정 옮김.

예경, 2001.

하인리히 뵐플린. 『르네상스의 미술』. 안인희 옮김. 휴머니스트, 2002.

Alpers, Svetlana. *The Making of Rubens.* New Haven & London: Yale University Press, 1996.

Hall, James. *Dictionary of Subjects & Symbols in Art.* Cambridge: The University Press, 1996.

Scribner, Charles. *Peter Paul Rubens.* New York: Harry N. Abrams, 1989.

Sensation: Young British Artists From the Saatchi Collection. London: Thames & Hudson, 1997.

Dalya, Alberge. "Attacks force Hindley portrait to be moved". *The Times.* (September 19, 1997)https://infoweb.newsbank.com/apps/news/document-view?p=AWNB&docref=news/0F924CA724CFF0B6&f=basic (2022년 9월 27일 검색).

V. 살인: 사람을 살해하는 잔혹 행위

김상근. 『카라바조, 이중성의 살인미학』. 21세기북스. 2016.

김현화. 『20세기 미술사: 추상미술의 창조와 발전』. 한길아트, 1999.

로돌포 파파. 『카라바조, 극적이며 매혹저인 바로크의 선구자』. 김효정 옮김. 마로니에북스, 2009.

로리 슈나이더 아담스. 『미술사방법론』. 박은영 옮김. 조형교육, 2002.

레지스 드브레. 『100편의 명화로 읽는 신약』. 심민화 옮김. 마로니에북스, 2006.

마게리타 아부르체세. 『고야의 생애와 미술』. 이은희 옮김. 다빈치, 2001.

마테오 키니. 『클림트, 세기말의 황금비 관능』. 윤옥영 옮김. 마로니에북스, 2007.

미셸 푸코. 『감시와 처벌: 감옥의 역사』. 오생근 옮김. 나남 출판, 2005.

박정자. 『마네 그림에서 찾은 13개 퍼즐 조각: 푸코, 바타이유, 프리드의 마네론 읽기』. 기파랑, 2009.

뱅상 포마레드 외 3인.『들라크루아』. 임호경 옮김. 창해, 2001.

스테판 멜시오르 뒤랑 외.『세잔』. 염명순 옮김. 창해, 2000.

외젠 들라크루아 외.『위대한 낭만주의자, 들라크루아』. 강주헌 옮김. 창해, 2000.

울리케 베크스 말로르니.『폴 세잔, 모더니즘의 개척자』. 박미연 옮김. 마로니에북스, 2007.

윤선자.「프랑스 공화 2년의 마라 숭배: 공포 정치의 탄생과 민중적 영웅주의」.『사총』97, (2019): 259-302.

우정아.『명작, 역사를 만나다』. 아트북스, 2012.

전주홍, 최병진.『의학과 미술 사이』. 일파소, 2016.

조지 퍼거슨.『르네상스 미술로 읽는 상징과 표징』. 변우찬 옮김. 일파소, 2019.

진 쿠퍼.『그림으로 보는 세계문화 상징 사전』. 이윤기 옮김. 까치, 2010.

질 네레.『클림트』. 최재혁 옮김. 마로니에북스, 2005.

질 랑베르.『카라바조』. 문경자 옮김. 마로니에북스, 2005.

츠베탕 토도로프.『고야, 계몽주의의 그늘에서』. 류재화 옮김. 아모르문디, 2011.

카트린 모리스.『뒤마가 사랑한 화가, 들라크루아』. 김용채 옮김. 세

미콜론, 2006.

　토마스 H. 카펜터. 『고대 그리스의 미술과 신화』. 김숙 옮김. 시공
사, 2003.

　프란세스코 데 고야. 『고야, 영혼의 거울』. 이은희, 최지영 옮김. 다
빈치, 2011.

　프랭크 휘트포드. 『클림트』. 김숙 옮김. 시공사, 2001.

　Bersani, Leo & Ulysse Dutoit. *Caravaggio's Secrets*. Massachusetts:
The MIT Press, 1998.

　Bonsanti, Giorgio. *Caravaggio*. Venecia: Scala, 1988.

　Chambers, Emma. ed. *Walter Sickert*. London: Tate Publishing,
2022.

　Rose-Marie & Rainer Hagen. *Goya*. Cologne: Taschen, 2003.

미술관에서 만난
범죄 이야기

초판인쇄 2023년 4월 17일
초판 2쇄 2023년 6월 1일

지은이 이미경
발행인 채종준

출판총괄 박능원
책임편집 유나영
디자인 서혜선
마케팅 문선영 · 전예리
전자책 정담자리
국제업무 채보라

브랜드 드루
주소 경기도 파주시 회동길 230(문발동)
투고문의 ksibook13@kstudy.com

발행처 한국학술정보(주)
출판신고 2003년 9월 25일 제406-2003-000012호
인쇄 북토리

ISBN 979-11-6983-242-7 03600

드루는 한국학술정보(주)의 지식 · 교양도서 출판 브랜드입니다.
세상의 모든 지식을 두루두루 모아 독자에게 내보인다는 뜻을 담았습니다.
지적인 호기심을 해결하고 생각에 깊이를 더할 수 있도록, 보다 가치 있는 책을 만들고자 합니다.